日本美術の歴史

補訂版

辻 惟雄

東京大学出版会

A History of Japanese Art
(Revised with Corrections)
Nobuo TSUJI
University of Tokyo Press, 2021
ISBN 978-4-13-082091-2

まえがき

これから始めるのは、日本美術の流れに沿って縄文から現代までをたどる旅である。

絵画、彫刻、工芸、考古、建築、庭園、書、それに写真、デザインと、たくさんの分野にまたがる美術の流れを一人で操るのは、皿回しの曲芸にも似た至難のわざで、自分の専門以外は正直いっておぼつかない。自分の専門とは、日本絵画史の室町から江戸にかけてといったところだろうか。だがあえて皿回しを試みるのは、わたし自身のそんな狭い枠から抜け出てもうすこし広い視野をもちたい、せめて日本美術の全体の流れとその輪郭を眼中に収めたいという願いゆえである。七〇を過ぎた今がそのための最後の機会でもある。

ところで「美術」とはいったいなにか？　それを問うことからまず始めねばならない。本文で述べるように、「美術」とは、明治のはじめ、西洋の fine art を日本語に訳して出来たものであり、それ以前からあった概念ではない。それに類する言葉として art に対する「技芸」があげられる程度だろうか。絵画と書は「書画」として一緒になっていた。彫刻という言葉も、まれに使われているが、今と同じ意味を持っていたかはさだかでない。工芸は絵画・彫刻とともに「工」すなわち物を作ること、また

は作る人、の概念のなかに収まっていた。陶工、織工、漆工、画工、彫工といった具

合に、である。建築、庭園も明治の新造語である。

「美術」は、その他もろもろの文化・学術の用語とともに西洋生れの概念にほかならない。だが「日本美術」といった場合、その中味は国産品である。江戸時代までの国産の「もの」のなかから、明治の為政者が何と何を「美術」に選んだかの問題がそこに生じる。「書」のように、「美術」や否やの論争がかつてあり今もなお決着をみない分野もある。幕末の民衆に歓迎された松本喜三郎の生人形（いき）のように、「美術」の選に漏れて世に埋もれてしまった「もの」もある。こうした問題がいま美術史家の間でさかんに取りざたされている。

こうしたややこしい《概念形成史》の問題を冒頭から持ち出すと、それがいったいどうした？　と困惑する読者も多いだろう。ことほど左様に、いまのわたしたちは、「美術」の概念になじんでしまっていて、いまさら別の言葉をさがせといわれても困る。たとえば「造形」にしても、どうも硬くて使いにくい。当面方法は、「美術」という言葉をそのままにしておいて、中味を柔軟に変えてゆくよりほかにないのでないか――。かくして本書のタイトルは、ありきたりに『日本美術の歴史』となった。

いましがた告白したように、日本美術史を一人で書き下ろすといういささか無謀な企ては、なによりも自分自身の視野を広げたいという願望にもとづいている。結果はやってみないと分らないのだが、ここでひとつお断りしておきたいのは、すでに自身のなかに用意されている日本美術史観が、当然のことながら記述の端々にあらわれるだろうということである。それを要約するならば、わたしは日本美術の国粋主義的な

見方には与せず、"いかなる国家や民族の美術も孤立した現象ではありえない"とフェノロサが、かれの本の冒頭でいっていることの意味を重視する。しかし美術はどこへいっても同じ顔つきをしているわけではない。あたかも気流のように、国境などおかまいなく動き流れ、伝播と交流をくりかえしながら、それぞれの地域の特性に応じて、特有の表情をつくりだすのだ。

縄文時代はさておき、以後の日本美術は、水源池である中国大陸から直接に、あるいは朝鮮半島というパイプを通じて、絶えず水の恩恵を受けてきた農園であり、与えられる水の質と量に応じて収穫物も絶えずその性質を変える。それならば、日本美術に一貫した自律的展開はないのか？ この疑問にぶつかったとき、愛読するウオーナーの『永続する日本美術』の序文のつぎのくだりをわたしは思い出すことにしている。

（日本美術の）変化のあわただしさは、私がいつも感じていることを強調するように思われる。それは消えたかと思うとまた不意に、新しいがそれとわかる、別の流儀（fashion）であられ、前にそれが別の気分（mood）でそこにあったことを確信させるところの、日本美術の永続的（enduring）な傾向である。

外来美術の影響下に目まぐるしく装いを変えながらも、その底にいつも変わらずあり続ける日本美術の常数——日本美術史を学ぶものにとって、これこそ見つけ出したい究極の「火の鳥」だろう。

（1）Ernest Fenollosa, *Epochs of Chinese and Japanese Art*, London, Dover Press 1963 (first edition 1912). 日本語訳には有賀長雄訳『東亜美術史綱』（一九二二年）、森東吾訳『東亜美術史綱上・下』（東京美術、一九七八年、一九八一年）がある。

（2）Langdon Warner, *The Enduring Art of Japan*, New York, Grove Press 1952. 寿岳文章訳『不滅の日本藝術』（朝日新聞社、一九五四年）。ウオーナー（一八八一―一九五六）は、アメリカの東洋美術史家。岡倉天心に師事。敦煌壁画などをアメリカに持ち帰ったため、中国から非難されている一方、奈良・京都を空爆から救った恩人とされる。この本は戦後まもなくハワイなどで行った講演によるもの。

このような目的意識とのからみで、わたしはかねがね、時代や分野を超えてある日本美術の特質とはなにかを課題にしてきた。これに関して、註記にあるいくつかの拙著を参照していただければ幸いである。わたしの挙げた特徴は三つある。第一は「かざり」である。「かざり」は「装飾」と同義だが、「装飾」のように明治に生れた翻訳用語でなく、日本人の生活に密着してはるか以前から使われてきただけに、より幅広く融通性に富んでおり、日本文化と装飾、さらには装飾美術とのかかわりを知る上での手助けとなる。第二は「あそび」すなわち英語でいう playfulness である。日本文化と遊びとの深いかかわりについては、ホイジンガの『ホモ・ルーデンス』から示唆を得た。一見真面目くさった日本人の生活態度の裏に豊かな遊び心が隠されている、というホイジンガの指摘は、美術に例をとればまさにぴったりだ。第三は万物に精霊が宿ると信ずる「アニミズム」である。これは、修験道のような日本人の自然崇拝の系譜と結びついて、宗教美術のみならず世俗的な主題のなかにも絶えずその姿をあらわす。こうしたキーワードは以下の本文のなかにしばしば顔を出すだろう。

「かざり」「あそび」「アニミズム」——この三つの鍵をふところに、日本美術探訪に向かおう。

（3）『日本美術の見方』（岩波 日本美術の流れ7、一九九二年）「かざりの奇想」『奇想の図譜』（平凡社、一九八九年。ちくま学芸文庫、二〇〇五年。「遊戯者の美術」『講座日本思想5 美』（東京大学出版会、一九八四年）、『遊戯する神仏たち——近世の宗教美術とアニミズム』（角川書店、二〇〇〇年）。

日本美術の歴史 —— 目次

縄文美術

原始の想像力

❶ 美術としての縄文土器

まえがきで述べたように、「美術」とは西洋から輸入された概念である。より正確には、「美術」とはファイン・アート **fine art**（英）、ボザール **beaux-arts**（仏）、シェーネ・クンスト **Schöne Kunst**（独）など「美しい・純粋なアート」を意味する西洋の言葉を明治の初めに翻訳した日本語である。[1]

それではアートとはなにか？ この複雑な問題にもっとも簡単な答えを見つけるためには、辞書を引くという方法がある。

イギリスでもっともポピュラーな辞書の一つコンサイス・オクスフォード・ディクショナリ（C・O・D、一九九〇年版）の **art** の項にはこう書いてある。

創造的な技と想像力の表現ないしは適用――特に絵画や彫刻のように視覚的な媒体を通じて、この方法でつくられた作品。[2]

これによると、アートとは〝創造的な技と想像力を駆使して「もの」をつくる行為〟であり、その結果として生れた作品ということになる。これにわたしの見解を一つ加えるならば、アートは制作者の意識や意図を超えて存在し、のちの人びとの眼によって「発見」され「再生」されるものである。縄文土器はそのよい例にほかならない。

（1）北澤憲昭『境界の美術史――「美術」形成ノート』（ブリュッケ、二〇〇〇年）は「美術」という言葉の誕生とその意味の変遷についてくわしい。

（2）"the expression or application of creative skill and imagination, especially through a visual medium such as painting or sculpture, works produced in this way"

❷ 縄文美術の「発見」

縄文土器の荒々しい、不協和な形態、文様に心構えなしにふれると、誰でもがドキッとする。[3]

こういう書き出しで岡本太郎が縄文土器の〝超日本的相貌〟に照明を当ててから、はや半世紀が過ぎた。その間に岡本が知らないすばらしい作品が数多く掘り出され、三内丸山遺跡（青森県）のような大規模な住居跡も発見されて、縄文文化のイメージは大幅に改められた。これは文化でなく文明だと主張する文化人類学者もいる。その問題はともかく、縄文土器が日本美術史の最初のページを飾る重要な遺産であることはもはや疑えない。とはいえ、ヨーロッパにはギリシャ・ローマの出土美術品を扱う美術考古学の伝統があるが、日本にはそれがない。縄文土器のような従来考古学の対象であったものを美術史に組み込む試みは立ち遅れている。[4]

❸ 縄文文化とは

明治一〇年（一八七七）、E・S・モースは、[5]大森貝塚の調査報告書のなかでCord marked Pottery という用語を初めて使い、これが縄文（縄紋）土器と訳された。[6]縄文土器は弥生土器に先行する日本で一番古い土器であり、この土器を用いた文化を縄文

（3）岡本太郎「四次元との対話――縄文土器論」『みづゑ』五五八号（一九五二年二月）。『日本の伝統』（光文社、一九五六年）に再録。

（4）西洋の美術考古学の視点から日本の原始美術を論じたものに、吉川逸治『日本美術入門』（日本の美術1、平凡社、一九六六年、第2版一九八〇年）、青柳正規『原史美術』（新編名宝日本の美術33、小学館、一九九二年）、などがある。

（5）Edward Sylvester Morse （1838-1925）、アメリカの動物学者。東京大学に生物学の教師として招かれた直後、大森貝塚を発見、その調査報告書のなかで「縄文土器」の呼称を用いた。

（6）初めは「縄紋」、「縄文」の二種類が使われたが、現在縄文の方が定着している。

縄文時代の時期区分

1	草創期	13000 B.C.～8000 B.C.
2	早期	8000 B.C.～4000 B.C.
3	前期	4000 B.C.～3000 B.C.
4	中期	3000 B.C.～2000 B.C.
5	後期	2000 B.C.～1000 B.C.
6	晩期	1000 B.C.～300 B.C.

文化・縄文時代という。縄文文化は、氷河期の末尾にあたる最終氷河期が終り、温暖化が始まった一万数千年前から紀元前三世紀までの間、ほぼ日本列島全域を舞台に繰り広げられたもので、金属器使用以前の新石器時代に相応する。出土した土器の年代推定は従来[7]

縄文人は移動して狩猟、採集生活を営んでいたと以前には考えられていたが、いまでは基本的に定住して採集、クリ、ウルシなどの樹木管理、狩猟、漁労、栽培などの生業を営んでいたことが明らかになってきた。すでにコメを栽培していたこともわかり、弥生文化のコメ栽培との違いが議論されている。

縄文土器のかたちが、時間の軸に沿ってどのように変わっていったか、地域や時代によってその変化の速度やあらわれ方はさまざまだ。まず望まれるのは相対的な時期区分（変化の過程をいくつかの段階に区分すること）だが、山内清男[8]はこれについて、草創期～晩期の六期に分ける方式を提唱し、現在これが採用されている。ただし縄文土器があらわれた年代については、山内はせいぜい紀元前二五〇〇年頃と考えていたのに対し、戦後の[14]C（炭素一四）による年代測定法が紀元前一万年前後という世界でおそらく最古の年代を出し、これが学界でほぼ認められるに至った。現在使われている時期区分はおよそ右のようなものである。

(7) 縄文文化は一万数千年に及ぶきわめて長い期間続いたが、これの始まりと終りは、縄文土器の存続時期に相応する。出土した土器の年代推定は従来放射性炭素（[14]C）の測定値によってなされていたが、最近ではAMS（加速器質量分析法）によるより精密な[14]C年代測定が、古い樹木の年輪調査などによる「較正年代」とあわせ応用されるようになり、これによって、弥生土器の出現が従来いわれているより五〇〇年早まるという見解が二〇〇三年国立歴史民俗博物館から出され学界を驚かせた。縄文土器の出現についても一万六五〇〇年前という数字が出されている。これに対する反対論もあり、本書ではこれまでの年代推定に従った。

(8) 山内清男（一九〇二─七〇）、考古学者。一九二二年東京大学人類学科選科卒。縄文土器の文様製作法や編年研究に大きな功績をあげ、「縄文研究の父」と呼ばれる。

歴史時代、とりわけ超スピードで時間軸を走る現代に比べ、千年単位のゆったりしたテンポで、縄文文化は継続している。このことを頭に入れておく必要があるだろう。

❹ 縄文土器の様式展開──誕生から終りまで

草創期・早期

土器とは粘土を野焼きしてつくる容器を指す。縄文土器の出現年代はまだ確定していないが、約一万二千年前を下ることはないといわれ、土器としていまのところ世界最古である。

それまでの石器から土器へという用具の転換は、縄文人の生活向上に大きく役立った。それまでは砕くか焼くしかできなかった食料が、煮炊きできるようになったからである。

草創期すなわち最初の段階の土器は、まず平底のものが出現、丸底、尖底をへて平底が再登場し、その後主流となった。いずれも底の深い、主に煮炊き用の深鉢であり、この深鉢の器形は、のちの時期まで縄文土器の基本形となっている。

隆起線文土器と呼ばれる丸底深鉢［図1］に施された浅いたどたどしい横帯と網目の貼付けは、草創期の縄文人が土器の表面を装った最初期の試みであり、日本美術の産声がここに聞かれる。それに続いて草創期には、縦割りした竹の管や箆状の用具を使って、小さな爪形を連続させる爪形文が用いられる。これに続くのは、縄や撚り紐を連続的に押しつけてできるさまざまな文様（縄文）を持つ土器で、多縄文系土器と

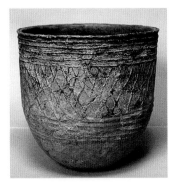

図1　丸底深鉢（隆起線文土器）
神奈川県上野遺跡　縄文草創期
大和市教育委員会

回転縄文の多彩な展開につながってゆく。

編物や織物の圧痕だろうと考えられていた縄文の原理が解明されたのは、山内清男によってである[10]。山内は、縄文のさまざまな施文が、原体としての縄を粘土の上に回転させてできることを確かめた。また山内が撚糸文と呼ぶのは、木の円棒に撚糸を巻きつけ、それを回転させてできる文様である。撚糸の巻き方によって、布の織り目のように、木の木目のように、網目のように、文様はさまざまに変化する［図2］。円棒に簡単な刻み目をつけて回転させると押型文といわれる別の文様のさまざまが生れる。これに竹管の切り口を捺してつくる竹管文、貝殻を使った貝殻文、尖った棒の先を使った刺突文など、縄文土器の文様の多様さを生む施工法の大概はこの時期までに出揃っている。

図3の尖底深鉢では、貝殻の端を使った三筋の点線と刺突文、凹んだ線の沈線文、

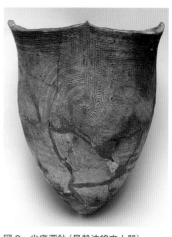

図3　尖底深鉢（貝殻沈線文土器）
北海道中野Ａ遺跡
縄文早期　市立函館博物館

呼ばれる。これら草創期の土器の器形と文様については、日常使う編み籠が文様のイメージのもととなったという説がある[9]。縄文は最初のころは紐を押し付けるだけだったが、やがて彼らは、紐を器の表面に転がして文様をつくることを覚え、それが次の早期における

図2　撚糸文
山内清男『日本先史土器の縄紋』より

それに縄文を巧みに組み合わせた文様が繊細で美しい。幾何学的、有機的な図形をあらかじめ持って、それを施すというのではなく、縄文回転原体をいろいろ操作することによってあらわれるパターンを文様として構成する工芸美術的性格——杉山寿栄男や青柳正規が指摘するこうした縄文土器の施文法の特色は、日本美術の基本的性格につながるものである。

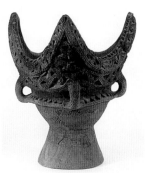

図4 深鉢（結節沈線文土器）
長野県荒神山遺跡 縄文前期
諏訪市教育委員会

前期・中期

縄文土器の意匠の独創性が発揮され始めるのが前期である。器の上端の口縁部分が波打つようになる傾向はすでに早期からあった。前期ではそれが、ゴシック建築を連想させるような精巧な文様をつけた力強い突起を持つものにまで発展する【図4】。首飾りを思わせる洒落た貝殻状のかざりを口縁につけたもの、撚糸文の技巧を駆使して美しい木目を連続させるものなど、施文への情熱が増し、それはつぎの中期への序奏となる。

中期の恵まれた気候的、社会的環境のもとで、縄文人の「かざり」への熱中は頂点に達する。粘土を貼り付けて凹凸に富んだ大形の鉢が、土器とも彫刻ともつかぬ力強い空間表現をつくり出す。実用性をはるかに超える芸術的表現のさまざまが生み出さ

（9）小林達雄『縄文土器の研究』（小学館、一九九四年。普及版、学生社、二〇〇二年）。

（10）山内清男『日本先史土器の縄紋』（先史考古学会、一九七九年、京都大学提出学位請求論文）。

（11）杉山寿栄男編『日本原始工芸概説』（工芸美術研究会、一九二八年。複製版、北海道出版企画センター、一九八一年。杉山（一八八五—一九四六）は縄文文化を原始工芸の観点からとらえユニークな業績を残した。

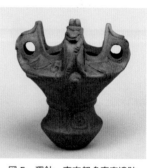

図5　深鉢　東京都多喜窪遺跡
縄文中期　国分寺

れた。

勝坂式と呼ばれるタイプの土器は、なかでも器全体の有機的構成を考えたすぐれた意匠で知られる。図5では粘土貼付による雄大な隆帯文が口縁部分をかたちづくり、底部のふくらみがそれに応え、四つの把手に開けられた丸窓がふしぎな空間性をつくり出している。二つの把手には蛇が鎌首をもたげ、その尾は器の底に伸びている。

蛇は中期の土器に好んで用いられたモチーフで、その強い生命力が縄文人の尊崇の対象となった。蛇だけでなく、蛭や蛙を思わす動物や人体・人面も中期から後期にかけての土器に多く用いられ、それらは蛇同様、文様としてのふしぎなかたちに抽象化されている。

長野県諏訪郡のJR中央本線信濃境駅付近の井戸尻遺跡を中心とする一帯から、勝坂式を主とするすぐれた土器が多数出土している。図6は中期に流行した有孔鍔付土器と呼ばれるものの一つだが、渦巻き文が一周して四つの有機的でフラクタルな文様をかたちづくる【図7】。それは女性の体のようでもあり、また現代の抽象表現主義の作品を連想させる。有孔鍔付土器の用途については、種子の保存、山ブドウからつくる酒の貯蔵、太鼓などの諸説がある。いずれにせよ縄文人の日常生活と切り離された特殊な祭祀用の土器ではなさそうだ。

図8は火災にあったと見られる中期竪穴住居の中にそのまま置かれていた一二個の土器(307―318)の形状で、そのとき使われていたと思われる。なかの一個(318)は蛇の

(12) 藤森栄一編『井戸尻―長野県富士見町における中期縄文遺跡群の研究』(中央公論美術出版、一九六五年)。井戸尻遺跡を中心とした富士見町の各遺跡の出土品は、井戸尻考古館に保管・展示されている。

(13) 平らな口縁部のすぐ下に等間隔に孔をあけた鍔状の隆起が一周する土器。

(14) fractal. どんな細部を見ても全体と同じ構造があらわれる図形。

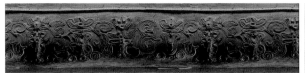

図7　有孔鍔付土器　展開写真

図6　有孔鍔付土器
山梨県中原遺跡
縄文中期　井戸尻考古館

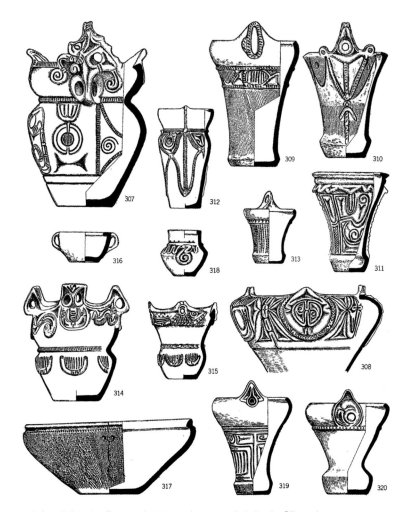

図8　藤内9号住居趾の井戸尻Ⅱ式土器　標式セット　藤森栄一編『井戸尻』より

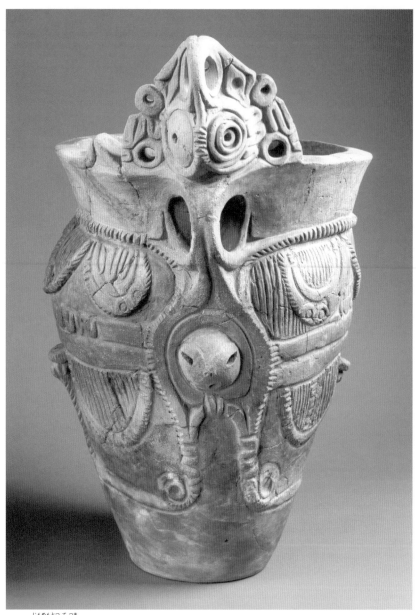

図9　人面把手付深鉢（お産土器）　山梨県御所前遺跡　縄文中期　北杜市教育委員会

文様をつけた有孔鍔付土器である。蛇の文様、人体の文様はほかにも数個ある。縄文人の日常は、このように力強く多様な呪術的表象をつけた土器で飾られ護られていた。

図9は「お産土器」と呼ばれる山梨県御所前遺跡出土の大型深鉢である。胴の部分に人体の手足らしき触手状の帯が連なり（カエル説もあり）、両端に赤子を思わせる丸い人面が覗いている。一つある把手の表側に母親らしき人面が付けられ、裏にある目玉状の二つ形の片方が渦巻きになっているのは陣痛をあらわすという。実際はともかく、なにかを訴えるような物語的表現である。貯蔵された穀物が、豊かな実りをもたらすようにという願いをこめた呪術なのだろうか。これもお産土器と呼ばれる長野県唐渡宮遺跡出土の深鉢［図10］は、同じような文様が黒の顔料で線描きされている［図11］。これこそ日本の絵画の最古の遺例ではないかと原田昌幸はいう。(15)

中期土器の意匠はこのように一作一作が多彩で変化に富む点、現代の芸術家の創作を連想させる。長い時間をかけてある地域集団の育てた様式が、ほかの地域集団に伝播し交流しあうことによってつくられた集合様式という点では、個人の創作意欲に重きを置く現代芸術とは根本的に異なる。とはいえ、なんという豊かな多様さだろう。

東南アジアや南太平洋の住民の生活のなかで、土器づくりは現在も女性の手にゆだねられているという。縄文土器のつくり手もあるいは女性の手仕事から生れたという可能性を指摘しておきたい。これらの生命感に満ちた造型が、女性の手仕事から出土した深鉢は、胴の上半分と二つの把手に、大小井戸尻遺跡の隣、曾利遺跡から出土した深鉢は、胴の上半分と二つの把手に、大小の渦巻きを有機的に連携させた見事な飾りを持っている。これよりさらに複雑で繁縟

（15）原田昌幸『縄文文化と東北地方——東北の基盤文化を求めて』（文化科学研究所、一九九四年）。

図10 深鉢（お産土器）長野県唐渡宮遺跡 縄文中期 井戸尻考古館

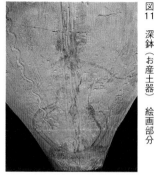

図11 深鉢（お産土器）絵画部分

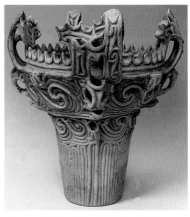

図12　火焔形土器　新潟県笹山遺跡
縄文中期　十日町市博物館

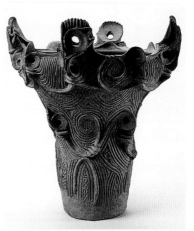

図13　焼町土器　長野県川原田遺跡
縄文中期　浅間縄文ミュージアム

な粘土貼付けの施文を器の全面に及ぼしたのが、新潟県の馬高式土器である［図12］。火焔形土器ともいわれるように、器全体が燃え上がる火焔のように装われた器のどこにももはや縄文はないが、縄文人の飾り立てる意欲を極限までに発揮した様式である。

これと並んで、中期―後期の短期間、長野県から群馬県にかけ行われた焼町土器［図13］も、火焔形土器に劣らぬ豊かな造型力を示している。中期の土器で捨てがたい魅力を感じさせるものは他にも数かぎりない。

後期・晩期

気候が寒冷化に向かい、縄文人の生活に厳しさが増したためだろうか、土器のかざりは後期になると控えめになり、隆起線文が減って平面的になる。祭祀のための精製

品と日用のための粗製品との使い分けが始まると同時に器種の多様化が進み、注口土器といわれる、土瓶形やさまざまなかたちをした液体注ぎ土器もつくられる。引き締まった朝顔形の器の上部を三つ連なる渦巻形と斜めの沈線の区画で埋めたものなど、熟達した意匠である。

同じ後期の土瓶形の土器［図14］は、磨き上げた表面を煤でくゆらせ黒光りさせている。櫛を使った並行沈線を8の字に、あるいは大きく回転させ、交錯させ、そのなかにS字をはめこむ。胴の丸いかたちに呼応したその高度な施文法は、縄文土器の伝統に外から（おそらく北）の新しい影響が加わったことを示唆する。晩期に普及する雲形文もこれと同類だろう。亀ケ岡式といわれる青森県川原出土の丹塗りの壺には、磨消縄文[16]による重厚な雲形文が施されている。丹塗りの土器の多いのは、亀ケ岡式土器の特徴であり、縄文人が、赤に魔よけの特別な意味をあたえていたことが知られる。朱や丹の赤色に除災を求める風習は、古墳時代まで続いた。

図15は、晩期の精製土器を代表するもの。入念に磨き上げた黒光りの器に、確かな技術で工字文と呼ばれる文様が刻まれている。この文様はつぎの弥生時代に流水文となって受け継がれるものである。

❺ 土偶の豊饒と神秘

中期以後の土器に貼付けた人体・人面には、貯蔵物を護る呪術的役割のあることが推定されている。土偶はこれと同じ呪術的役割を果すものだが、多くはバラバラに砕

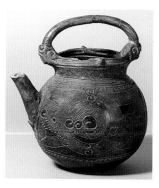

図14　注口土器　茨城県椎塚貝塚
縄文後期　辰馬考古資料館

（16）縄文の一部を区画し、ほかの部分を磨いて滑らかにする加飾法。

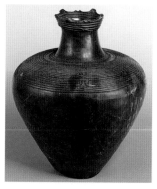

図15　壺　青森県松原遺跡
縄文晩期　個人蔵

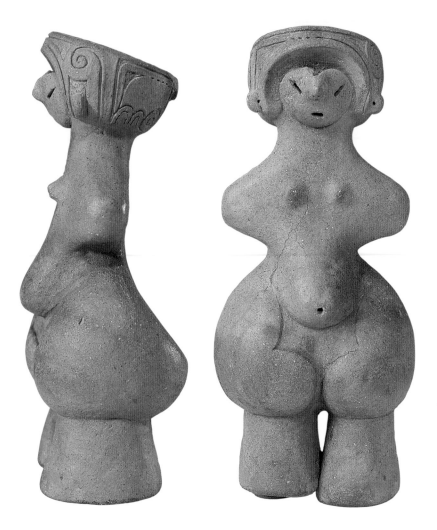

図16 土偶 長野県棚畑遺跡 縄文中期 茅野市尖石縄文考古館

けた状態で発見されるので、ある特定の宗教儀礼のためにつくられたものと考えられている。それがどのような儀礼かは明らかでないが、土偶が女性ないし母性の象徴としてつくられたとし、環太平洋地域の植物栽培民の間に行われている、地母神信仰[17]が同様に土偶を砕いて埋めることから、それと関連させる見方がある。

女体をかたどった小さな土偶はすでに早期から見られ、次第に大型化する。中期に入ると顔と手、胴部を十字形に表した板状土偶があらわれ、次第に大型化する。中期の土偶は土器さながらに千差万別の容姿を持っている。なかで縄文のヴィナスと愛称され国宝に指定された長野県棚畑遺跡出土の土偶［図16］は、どのような事情によるのか、ほとんど完全なかたちで発見された稀な例である。冠をかぶったように豊かな髪の下から、勝坂式土器の人面と同タイプの、目のつり上がった丸い童顔がのぞく。板状土偶の形式を残す薄い胸と省略された両手に対し、腹と臀部は量感豊かで、背部のそぎ落としが逆にふくらみを暗示するあたり、現代彫刻にも通じる表現である。集団制作とはいえ、作り手の芸術的センスの良し悪しは、このように時代を超えて存在する。

しかしこのように豊満な女性像は例外である。猫のような奇怪な容貌をした中期の像（山梨県黒駒遺跡出土）の性別はさだかでない。ハート形の大きな顔を持ち両脚をふんばった後期の像（群馬県郷原遺跡出土）［図17］は、これも現代彫刻に通じる空間感覚が評価されるものの、腹部の妊娠線がなければ女性と識別できない。みみずく土偶と呼ばれる、まんまるな目と口をした後期の小像（埼玉県真福寺貝塚出土）は玩具のようでまだ愛らしいが、後期・晩期の土偶の顔かたちはどれも宇宙人のようで、わ

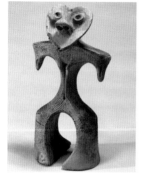

図17　ハート形土偶
群馬県郷原遺跡　縄文後期　個人蔵

（17）身体から作物を排出する女神。バラバラにされ埋められると死体から作物を発生する。

れわれの理解を超えるものだ。

晩期には、コーヒー豆のような目をして手足のすぼんだ亀ケ岡式土偶［図18］があらわれる。これを現代の青森に残る「いたこ」――盲目のシャーマン――の祖先だとする見方がある。この像の奇怪さに比べれば、同じ晩期につくられた猿、熊、あざらし、亀、猪、巻貝などの動物像は、はるかに写実的である。

❻装身具・その他

土器や土偶のほか、粘土や貝殻、黒曜石・翡翠などの鉱石から、縄文人は首飾り、耳飾り、腕飾りなどの装身具をつくった。群馬県千網谷戸出土の土製耳飾り［図19］は晩期のものだが、金属の刃物を持たない縄文人が、江戸時代の細工物も顔負けの手仕事をこなしていたのに驚かされる。

多湿で酸性土壌の日本の地中には、無機物しか残らない。とはいっても縄文人は土器ばかりつくっていたわけではない。どんぐりを入れたほぼ完形の籠も出土している。植物の繊維や皮からつくった織物や編物の断片が出土し、それらを草汁で染めていたことも推察できる。土器に漆を塗ることは前期から見られ、赤漆地に黒で文様を描いた作例が山形県の押出遺跡から出土している。晩期になるとこれが逆転して、亀ケ岡式浅鉢の内側には、黒漆地に赤で力強い雲文が描いてある［図20］。なにで描いたのだろうか。前期の福井県鳥浜貝塚の出土品は水につかっていたため、舟などの木製品も保存されていた。朱漆塗りの櫛も発見されている。幅の狭く歯の長い、現代の東南

アジアの櫛とそっくりな、朱漆塗りの櫛

（18）原田、前掲註（14）『縄文文化と東北地方――東北の基盤文化を求めて』。

図18 遮光器土偶 縄文晩期 青森県亀ケ岡遺跡 東京国立博物館

アジアで使われている櫛と同タイプである。

漆が縄文前期から使用されていたこと、とくに山形の押出遺跡から彩文土器が出土したことの意義は大きい。漆工芸の技術は古く中国からもたらされたという、これまでの美術史上の定説がこれで再考を迫られるからである。日本で漆工芸の技術が確立するのは、新石器時代の中国よりも早い可能性があると、原田昌幸は指摘する。[18]

❼ 住居

縄文人の住居が、地面に浅い穴を掘りくぼめ、木の棒で屋根を組み草を葺く、竪穴住居だったことはよく知られている。竪穴住居は以後中世まで民家の様式として存続した。一九九四年から発掘された三内丸山遺跡には、前期から後期はじめにかけての約一五〇〇年にわたる集落生活の跡がある。そこには長さ三〇メートルを越える大型住居（ロングハウス）の柱跡が残り、これは集会や儀式など、特別の用途のために建てられたと考えられている。さらに、直径一メートルのクリの柱を四・二メートル間隔で立てた跡も知られ、柱の高さ一七メートルに及んだと推定されている。記念物かあるいは建造物か[19]、いずれにせよ石斧しか持たない縄文人にこれほど大規模な工事が可能であったとは驚異だが、同様な巨大建築の柱跡は、石川、山形、秋田など各県の日本海沿いに発掘されている。

図19　透し彫り耳飾り　群馬県千網谷戸遺跡　縄文晩期　桐生市教育委員会

[19] 六本の柱跡がなにを意味するか、二至二分（夏至、冬至、春分、秋分）を設計に組み込んだモニュメントとする小林達夫らの説に対し、物見や祭礼などのための屋根つきの高床建築物と見る説も根強い。現在は屋根なしで復元されている。

❽ 縄文美術の意義

美術に心の「癒し」や「慰め」を求めがちな現代人にとって、縄文土器・土偶はそれほど付き合い易い相手ではない。理解を越えた不気味さがわたしたちを戸惑わせる、と同時にそのたくましい生命感がわたしたちの中に眠るなにかをゆさぶる。その矛盾した性格は、しかしながら、人間存在の根底につながるものであり、同時に美術における「日本的なるもの」についての既成概念を根底からゆさぶるものでもある。一方で、のちの日本美術の特色である繊細な工芸的性格を早くから示していることも見逃せない。

一九九七年、鹿児島県上野原遺跡の竪穴住居跡から早期の貝殻文土器群が発掘された。その隣の祭祀跡からは、同じく貝殻で文様をつけた早期後半の土器群が出土し、なかには壺形という早期にしては珍しいタイプも見られた。これらは当時の九州南部の縄文人の豊かな生活を偲ばせるものであり、北方の文化との舟による交流を契機して生れたものだといわれる。この一時の繁栄は近くの海中火山の爆発で終息したので、フォッサ・マグナ[20]の東側で栄え、西日本では低調という従来の縄文文化の東高西低の分布地図は元のままでよさそうである。大和王権の確立以来江戸時代の前半まで、文化や美術が畿内を中心とした西日本に偏っていたのとおよそ逆である。

だが縄文文化には、日本に王権が確立されて以後のような中央と地方、中心と周縁の関係がまだなく、美術は各地域で互いの交流を通じ、ほぼ同等に発展したことが知

図20　彩文漆塗り浅鉢　青森県亀ケ岡遺跡　縄文晩期　青森県立郷土館（風韻堂コレクション）

(20) 中部地方で本州を縦断する地質上の裂け目。縄文時代から文化の東西を分ける分水嶺になったとされる。

第1章　縄文美術 — 18

られている。これは縄文美術の大きな特色でもある。とはいえ、後期・晩期のあたりからようやく芽生えてきた階級社会への指向は、以後の美術の性格を、王権直属のものへと変えてゆくことになる。

第二章

弥生・古墳美術

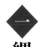

一 縄文に代わる美意識の誕生 [弥生美術]

❶ 弥生文化・弥生美術とは？

E・S・モースが大森貝塚で縄文土器を発掘した七年後の明治一七年（一八八四）、本郷弥生町（現在の東京都文京区弥生一丁目）の貝塚から縄文土器とは別の形式の土器が発掘され、弥生式土器と命名された。弥生時代とは、この土器を使った時代をさしており、弥生文化、弥生美術もそれに準ずる。

前章でふれたように、弥生文化の始まりがいつかについては、現在学説が対立している。ここでは従来の説に従って、弥生文化は紀元前三〇〇年頃に始まったことにする。いずれにせよ北九州に始まる弥生文化が東北地方に波及するまでに相当な時間を要したことは間違いなく、弥生文化と縄文文化とのオーヴァラップは当然考えられる。

弥生時代は下記の三つの時期に区分される[1]。縄文美術が一万年以上も続いたのにくらべ、弥生美術は紀元前後の六〇〇年間と割合短命である。だがこの時代、土器の様式は一八〇度の転換を遂げた。実用性を通り越して装飾それ自体が目的となっているような中期の縄文土器の荒々しい美意識にくらべ、装飾を控えめにして、器の実用性

弥生時代の時期区分

1	前期
	300 B.C.〜200 B.C.
2	中期
	200 B.C.〜100 A.D.
3	後期
	100 A.D.〜300 A.D.

（1）三時期区分法のほか、早期を加えた四時期区分法も行われている。

を重んじ、全体と部分との均衡をはかる弥生土器の美意識は対照的である。後述のように、わたしは両者の断続面よりむしろ連続面に着目したいのだが、日本人の美意識の直接の原型となるものが、この時期にかたちづくられたという見方は、大筋で認めねばなるまい。

この時代、主として朝鮮半島から渡来人により新しい文化が伝えられた。水田稲作を主な生業とし、木製品や石器のほか鉄器や青銅器を用いるもので、これが在来縄文文化と融合して弥生文化ができた。コメの栽培は縄文時代から行われたことが現在知られている。しかし縄文人はコメを特別に重視せず、補助的な食糧とみなした。水田農耕を生活の基盤とみなす弥生人とは、この点で大きな隔たりがある。稲作技術は朝鮮半島からだけでなく、中国南部からも伝わったと考えられている。渡来人の数が多かったか少なかったかについては議論されているが、少なくとも当初の段階では縄文人と弥生人との間に大幅な人種の交替はなかったようだ。渡来人と在来人との間には闘争もあったが、共同で稲作をし混血する方向が主流となった。[2]

弥生人の生活用具は縄文人に引き続いて木製品と土器が主であった。鋤や鍬など農耕具には木製品が使われ、実用品としての土器は食糧貯蔵と炊飯のためにつくられた。そこへ、鉄器と青銅器とが同時に大陸からもたらされた。ともに祭祀具として貴重視されたが、鉄剣のように、日本でも量産され、武器として用いられるようになったものもある。武器を用いる戦争は農耕社会以後に始まるとされる。戦争に備えて竪穴式住居の集落のまわりに濠をめぐらせた環濠集落が前期に出現しており、これは朝鮮半

（2）藤尾慎一郎『縄文論争』（講談社選書メチエ、二〇〇二年）。

島からの伝播と考えられている。次第に大規模になり、後期の佐賀県吉野ヶ里遺跡のように、さまざまな形式による高床式の倉庫や宮殿、祭殿を建てるようになった。これら高床式建築を、のちの神社建築の祖形とする見方もある。

❷ 弥生土器

深鉢を主とした縄文土器に対し、弥生土器は壺をもっとも多く用いる。甕、鉢、高杯がこれに続く。美術品扱いされるのはほとんどが精製品で、祭祀や葬礼に用いられたと思われる。縄文晩期に始まる使い捨ての日常用具と祭祀用具とのつくり分けは弥生時代にいっそう進んだ。

弥生土器があらわれるのは、早期に北九州においてである。縄文晩期の土器とともに出土した夜臼式と呼ばれる壺が最も早い例で、ついで前期に板付式と呼ばれる小型の壺が福岡の板付遺跡から出土した〔図1〕。口辺、頸、胴、底の四部分からなるこの整った新しい形式は、遠賀川式として西日本、九州に普及した。

中期に入ると、弥生土器は、九州や近畿で最盛期を迎える。器のかたちを引き立たせるための、櫛描文を主とする各種の施文が発達し洗練を加えてゆく。福岡市藤崎遺跡出土の朱彩広口壺

（3）生乾きの土器の表面を箆などなめらかな用具で磨いて光らせ、縞や格子状の文様をあらわす手法。中国戦国時代に起源をもち、のちの土師器にまで使われている。

図1　素文壺形土器
福岡県板付遺跡　弥生前期
明治大学博物館

［図2］は、器全面を丹で塗り、口縁部に幅広い鍔をつけている。幅広の鍔は朝鮮半島出土の壺と同じタイプで、その原型は殷時代にまで遡る。太い頸につけられた暗文の縦縞も新しい施文法であり、暗文はこのような丹塗り（朱彩）を施した祭祀用の壺や甕に多い。

中期の近畿からは、より洗練された独自の意匠があらわれる。図3の壺（船橋遺跡出土）は下膨れの胴部と口のすぼまった長い頸部との調和が優美であり、徳利を連想させる。胴と頸との境目のあたりに横向きの把手をつけた壺［図4］（新沢一遺跡出土）は、まるでビールのジョッキを思わす洒脱な意匠だ。これらに施された櫛目文や簾状文なども繊細な魅力に富んでいる。

弥生土器はフォッサ・マグナを越えるあたりから、縄文土器の伝統にぶつかって伝播をさまたげられる。それでも中期になると、静岡県馬坂遺跡出土の壺［図5］に見るような、弥生土器の器形と縄文土器の荒々しい文様とが混じり合った独特の様式が生れた。その中で、東京都久ヶ原出土の丹塗りの壺［図6］は、縄文の施文法と弥生の器形とが親和的な融合をとげた例である。

土器に人面をつける縄文人の風習も、弥生土器に継承された。茨城県出土の中期の壺は、人骨を入れた蔵骨器と考えられるもので、人体に見立てた器形の口頸部に顔がある。目鼻立ちは縄文後期の土偶に似るが、ひげを生やして現実の人間像により近い。そのおだやかな表情はつぎの埴輪につながるものだろう。その一方で、栃木県出流原遺跡出土の顔面付壺形土器［図7］のように口縁部が怪物めいた大きな口となったも

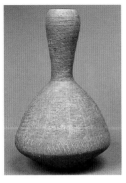

図3 細頸壺 大阪府船橋遺跡
弥生中期 京都国立博物館

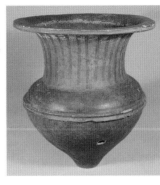

図2 朱彩広口壺 福岡県藤崎遺跡
弥生中期 福岡市埋蔵文化財センター

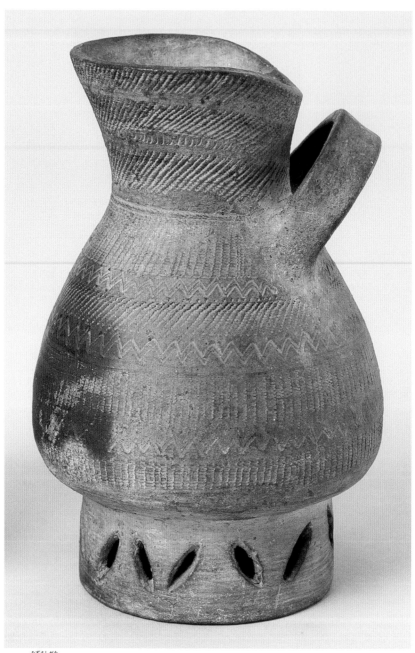

図4　水差形土器　奈良県新沢一遺跡　弥生中期　奈良県立橿原考古学研究所附属博物館

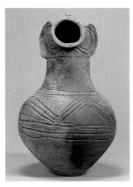

図7　顔面付壺形土器
栃木県出流原遺跡　弥生中期
明治大学博物館

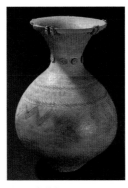

図6　朱彩壺
東京都久ヶ原遺跡　弥生後期
個人蔵

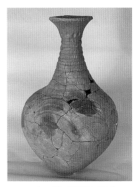

図5　壺　静岡県馬坂遺跡
弥生中期
磐田市埋蔵文化財センター

のもあり、縄文の色濃い血を感じさせる。

中期から後期にかけ、弥生社会は階級化に向けて進んだ。シャーマンの役割を果す指導者が集団の長となり、多くの小国が分立する。そのなかから卑弥呼のような強力な支配者があらわれて国を統合する。その過程で戦争も行われた。浜松市出土の「漆塗木甲」（明治大学博物館）は桐でつくった胴鎧の一部と考えられるもので、荒々しい文様を刻み、赤と黒を塗ったその意匠は、縄文土器のそれを思わせる。後期になると、特殊器台と呼ばれる高さ一メートルに近い大型の円筒が祭祀用につくられる。国の首長の権威付けのため、祭祀が大掛かりとなり、墓も古墳に近いものとなったことに関連するのだろう。特殊器台は次代の円筒埴輪に続くものである。

❸ 銅鐸と銅鏡

銅に錫をまぜた青銅器は、中国大陸において殷・周時代に大量に製作された。銅鐸などの祭器のほか剣や矛などの武器もあり、弥生人はこれも祭器としてあがめるようになった。弥生人が予想より早く青銅器の倣製を行ったことも知られている。銅鐸は弥生時代を代表する祭器で、筒型の本体（身）の上に吊り手（紐）をつけ、中に青銅の棒（舌）を吊るす。身を叩くと美しい音を出す楽器である。朝鮮半島にこれが渡って、シャーマンが身につける呪術の祭器となり、さらに日本に渡って祭器としてのデザインを発達させた。

前期の銅鐸は、高さ二〇～三〇センチの小型で、装飾は少ない。中期にこれが四〇～五〇センチと大型化され、鰭をつけ装飾化が進む。流水文をつけた中期の銅鐸は、兵庫県気比神社の境内から見つかったもので、これの鋳型の破片が大阪府の遺跡から出土している。昭和三九年（一九六四）、神戸市の六甲山の尾根の下から、銅鐸一四個、銅戈（ほこ）七本が見つかった［図8］。図9はその銅鐸の一つで、袈裟襷文といわれる帯状の区画のなかに、人間の農作業（脱穀）や狩猟のさま、サギ、カメ、カマキリ、トンボ、トカゲ、カエル、魚などが浮線で（鋳型では線刻で）あらわしてある。人間の頭は丸が真上向き、真横向きの、児童画のような多視点による記号的表現で、男、三角が女だと見る説がある。

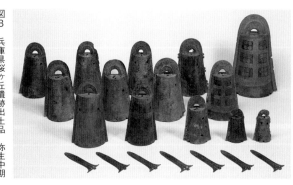

図8　兵庫県桜ヶ丘遺跡出土品　弥生中期
神戸市立博物館

平成八年（一九九六）には、島根県の山中から銅鐸三六個が埋められているのが発見された。これらは、神が顕現する場所を選んで祭りのあと奉納されたのではないか、といわれる。後期になると、さらに大型化され飾り耳をつける。舌のないもの、高さ一三四センチのものもある。「楽器としての機能を失った、この平和なフィクションの青銅美術は、古墳文化のはじまるや、現実の攻撃に耐えず、文字どおり葬り去られる。伝統としてなにが残ったか、おそらく青銅器鋳造に習熟するという技術が貴重な遺産として伝えられたのであろう」。吉川逸治はこう評する。

銅鐸は二世紀の終りになくなり、倭国の乱を統一した卑弥呼の配布する銅鏡がそれにかわった。卑弥呼の支配した邪馬台国の所在については、従来から九州説、近畿説に分かれて議論が行われている。一九八六年発掘が始められた先出の吉野ヶ里遺跡か

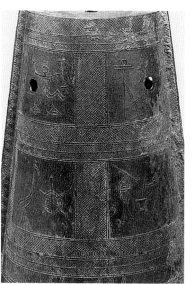

図9 袈裟襷文銅鐸　兵庫県桜ヶ丘遺跡
弥生中期　神戸市立博物館

らは大規模な環濠集落や墳墓がみつかり、卑弥呼の宮殿の跡ではないかと話題になった。一方一九九七年、天理市黒塚古墳から三三枚の三角縁神獣鏡（三角縁銘帯四神四獣鏡）[図10]が出土して、これこそ卑弥呼が

（4）銅鐸に描かれた絵画のモチーフは、鹿がもっとも多く、人、鷺がそれに続く。弥生人にとって、鹿は神から遣わされた肥沃な土地の象徴であり、鷺は水田の守り神、稲の精霊であった。それらを襷の帯のなかに封じて稲作の役に立つことを願ったのではないか（春成秀爾「銅鐸の時代」『国立歴史民俗博物館研究報告二』[一九八二年]）。

（5）吉川逸治「原始日本の美術」『原色日本の美術1 原始美術』（小学館、一九七〇年）。

（6）卑弥呼は魏の景初三年（二三九）、魏に朝貢し、金印と銅鏡一〇〇枚を賜った。一九九七年黒塚古墳出土の三角縁神獣鏡は、卑弥呼が魏から賜った鏡の一部である可能性を提起している。これより古く、京都府の椿井大塚山古墳からも三角縁神獣鏡が出土し話題となった。三角縁神獣鏡とは鏡の背面に山型の縁取りがあり、断面が三角形になったもので、中国からはまだ発見されていない。

魏王から賜った鏡ではないかと注目された。この問題については次節でのべる。銅鏡は、すでに弥生中期に前漢、後漢の王から北九州の倭国の王に与えられており、細緻な幾何学文を背面に刻んだ韓国製の多紐細文鏡（たちゅうさいもんきょう）も大阪府から出土している。

いずれにせよこのように、弥生時代、倭国が小国の分立状態から卑弥呼によって統一されるまでの過程で、中国、韓国との国交を通じて銅鐸、銅鏡、銅剣、銅戈などさまざまな青銅製品が日本にもたらされた。それらは呪術具、あるいは王の権威の象徴として用いられ、あるものは倣製品として模造された。銅鐸のように日本で独自の意匠に発達したものもある。弥生土器という新しい形式の土器の出現も、大陸のそれの影響なしに考えられない。大陸美術の本格的移入の前触れは、すでに弥生時代にあった。

❹「縄文的」と「弥生的」

弥生時代の美術は、水田耕作を中心とし青銅器、鉄器製造をともなった大陸文化の新しい移入により始まった。大陸文化の新しい波が押し寄せるたびに姿かたちを変える日本文化の現象は、この時期以来のものである。しかし、それが新しい波への埋没でないことは、すでに序章で述べた。変る姿かたちは外見であり、内側にあるものは、意外なほど一貫して変らない。

荒々しい情念をむきだしにした縄文土器と、和やかな均整美をめざす弥生土器、岡本太郎はこの両者の違いの由来を、狩猟を生業とする縄文人と、農耕を生業とする弥

図10　三角縁神獣鏡　奈良県黒塚古墳　古墳前期　国（文化庁）保管

生人との生活感覚・空間感覚の違いとして説明した。そして、日本美術の伝統が後者の美意識と深く関わりを持つことを指摘しながら、その〝消極的オプティミズム〟を否定し、獲物は神であり同時に敵であるという矛盾を乗り越えた縄文人の〝逞しい原初生命力〟こそわれわれの指針であると主張する。

縄文人は狩猟人、弥生人は農耕民──岡本太郎の説くこの図式は、いまでは修正が必要である。縄文人は定住して狩猟とともに採集もやり、補助的ながら穀物栽培も行ったし、弥生人は、狩猟の対象である鹿を神の遣わしと崇めてもいた。フォッサ・マグナを越えた東日本では、図5に見たような、縄文式と弥生式との葛藤そのものが形になったようなぎごちない土器がむしろ一般的であり、稀には図6のような両者の調和のとれた融合の例もある。両者の間には断絶よりむしろ連続がある。

縄文的なものと弥生的なもの、岡本が提示したこの二つの美意識の異質性は、しかしながら、決して否定はできない。見方を変えて、前者を原日本人の土着の美意識、後者を日本が東アジア文化圏に組み込まれてからの混血の美意識ということもできる。大陸的なもの、より具体的にいえば中国、朝鮮の王朝美術と融合した後も、縄文人が長い時間をかけて培った原初の美意識の系脈は、そう簡単には消失しなかった。文化の地底や周縁に潜んで、時折その顔をのぞかす。岡本太郎の「発見」もまた、恐らくはかれの中に隠れていた縄文の血のなせる業であったのか。

二 大陸美術との接触 [古墳美術]

❶ 弥生文化との連続性

古墳とは、土を盛り上げた古い墓のことである。日本に王権（ヤマト朝廷）が成立した時期、大規模な古墳が近畿中央部を中心に、九州から東日本にかけ造営された。

古墳時代と呼ばれるこの時代の美術は、すべてが古墳に関係している。

天理市黒塚古墳から三角縁神獣鏡が多数出土し、卑弥呼が魏皇帝から授かったものである可能性が浮上したことはさきに述べた。この墓は土を盛り上げた大型の墳墓で、古墳時代の前方後円墳と区別して墳丘と呼ぶべきかについて学者の意見が分かれている。

呼び方はいずれにせよ、古墳のさきがけとなる大規模な墳墓の造営がすでに弥生時代の末期に始まっていたことは疑いない。弥生文化と古墳文化との連続性は、これからさらに明らかになるだろう。

黒塚古墳は奈良県桜井市の纏向遺跡の一角に位置するが、この南方近くにあるのが、目下注目を浴びている箸墓古墳である。全長二八〇メートル、後円部の直径一六〇メートルというこの巨大な前方後円墳のつくられた年代については、古墳出現の最も早

古墳時代の時期区分

1	前期 3世紀後半〜4世紀後半
2	中期 4世紀末〜5世紀
3	後期 5世紀末〜6世紀末
4	終末期 6世紀末〜8世紀初

い時期にあたる三世紀後半と推定されてきた。だが、黒塚古墳出土の三角縁神獣鏡を含めた諸資料の調査や科学的測定の結果、箸墓古墳の築造は三〇〜四〇年古い可能性が浮かび上がってきた。卑弥呼の死んだと推定される二四八年頃と時期が重なって来たわけである。鉄資源や鏡などの入手ルートをめぐる戦いで、卑弥呼の率いる瀬戸内・畿内の勢力が北部九州の勢力に勝利した。「箸墓古墳が［その］卑弥呼の墓である蓋然性は決して少なくない」、と白石太一郎はみる。これは、卑弥呼こそ弥生時代を古墳時代に衣替えさせた人物であることを意味する。永年の邪馬台国論争に終止符を打つかにみえる説ではあるが、定説となるのはいつのことだろうか。

ここで従来の学説に戻ると、古墳時代の時期区分は前期、中期、後期、終末期の四時期に分かれる。前期には、崇仁天皇陵（全長二四〇メートル）のような、周囲に濠をめぐらせた大型の前方後円墳がすでに見られ、東日本にも大きな古墳が出現している。中期には全長四八六メートル、平面規模では秦始皇帝陵を凌ぐという最大級の仁徳天皇陵をはじめ、全長三〇〇メートル以上の陵が七基、二〇〇メートル以上が三五基残存し、巨大古墳の造営が頂点に達したことを物語る。これら巨大古墳は中・小規模の古墳を多数ともなって古墳群を形成しており、その数は合せると膨大なものになる。後期には巨大古墳の数が減り、円墳、方墳が増えるが、関東では例外的に大規模古墳の造営が続いた。横穴式石室が普及し、そこに彩色装飾を施す装飾古墳が流行するのも後期である。終末期になると、前方後円墳の造営は終り、高松塚古墳やキトラ古墳のような、石室に四神像を配した新しいタイプの古墳が美術史上の注目を浴びる

（7）白石太一郎『古墳とヤマト政権——古代国家はいかに形成されたか』（文春新書、一九九九年）、週刊朝日百科『日本の歴史38　原始・古代8　倭国誕生と大王の時代』（新訂増補版、二〇〇三年）。

ことになる。

❷ 黄金の埋葬品と埴輪

古墳の埋葬品は、多くが盗掘に遭い、また皇室関係の古墳が調査困難という事情もあって、未解明の部分が多い。だがそのなかで、目をみはる豪華な金製装身具の出土例がある。一九六二年から五年かけて調査された奈良県橿原市の新沢千塚古墳群と呼ばれる多数の古墳の一つから、金製の冠飾りや装身具、カットグラスなどが出土し、これらのほとんどは被葬者である朝鮮半島からの渡来人が、五世紀後半にもたらしたものと考えられている。法隆寺のそばの藤ノ木古墳（六世紀後半）では、一九八五年と八八年の調査で、大型の朱塗りの石棺の周囲や内部から、金銅製の馬具や冠、太刀、履などが、未盗掘の状態で発見された［図11］。熊本県江田船山古墳その他からも、同様に精巧な金銅金具類が出土されている。百済の武寧王陵から出土した副葬品にも類するこれら豪奢な金銅のかざりの品々は、倭製と思われる。

紀元前七世紀のギリシャに発し、スキタイに継がれた黄金細工は、シルクロードを経由して、五、六世紀の朝鮮半島にもたらされた。その一部が渡来人によって日本に伝えられ、金銅の倣製品となって、大和、九州の王族たちの身辺を飾るに至った経緯がここから想像できる。[8]だが、そうした精巧な金銅細工とともに埋葬された棺を、外にあって守る役を果したのは、対照的に素朴な埴輪である。埴輪はまた死者の生前の生活を再現し、死者の霊を慰めるためのものでもあった。

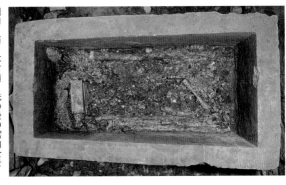

図11　藤ノ木古墳　洗浄後の棺内全景
奈良県斑鳩町　六世紀後半
奈良県立橿原考古学研究所附属博物館

（8）河田貞『黄金細工と金銅装──三国時代の朝鮮半島と倭国（日本）』（日本の美術445、至文堂、二〇〇三年）。

古墳の墳丘は、拳大の丸石で斜面に葺石を施した土盛り壇を積み重ねてつくられる。埴輪はそこに埋葬されるのでなく、頂きと壇の平面をめぐって置かれたように、埴輪は弥生時代末の特殊器台のかたちから出発している。前期にそれが円筒埴輪、口が開いた朝顔形埴輪から家形埴輪に、盾や靫（矢入れ）、蓋、船などの器財埴輪へと展開し、副葬品の鏡や腕輪、武器などとあわせ呪術の色彩の濃いものとなった。中期には、それに人物、動物の埴輪が加わり、規模が大きくなる。武人、鷹匠、楽人、道化師、相撲取り、巫女、踊る人、侍女など人物の顔ぶれは多彩である［図12・13］。動物も馬、猿、鹿、鶏、犬、鵜、熊、ムササビなどさまざまである［図14］。

短時間でつくられたスケッチ的なもの、と青柳正規がいうとおり、筒型から出発した中が空洞の埴輪は、秦や漢の墳墓に埋められた土製の武将俑とくらべ、写実性に乏しく造型的には軽いが、目や口をくりぬいてこしらえた顔立ちには素朴でヒューマンな感情があらわれている。のちの白鳳・天平彫刻に見るのと同類の感情である。巫

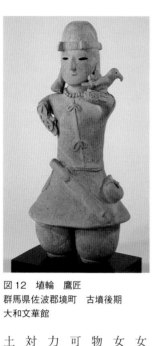

図12　埴輪　鷹匠
群馬県佐波郡境町　古墳後期
大和文華館

女の顔立ちなど、まるで少女のように愛くるしい。動物たちの表情も人物同様に可愛らしい。神秘な呪術の力を秘めた縄文の土偶とは対照的である。古墳から出土する土器は、それまでの

（9）　古墳の副葬品の質量と埴輪の質量とは必ずしも連動しない。副葬品が乏しく埴輪の質量が豊富な場合、また その逆の場合が多いのである。この理由は明確でないが、おそらく両者の時代・地域の差に由来すると思われる。

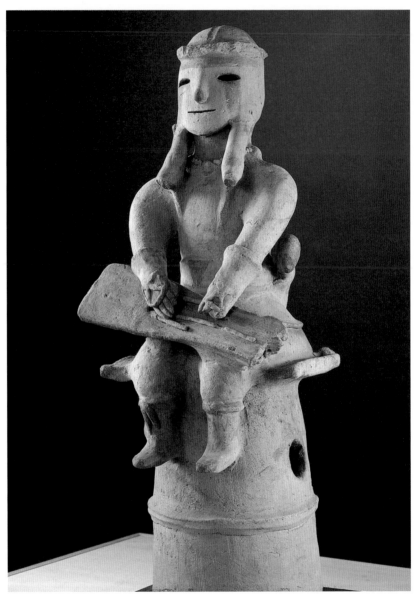

図13　埴輪　琴を弾く男子　群馬県朝倉遺跡　古墳後期　相川考古館

弥生土器がかたちを変えた土師器だったが、五世紀には韓国から須恵器[図15]の技法と型式があたらしく移入された。

❸ 装飾古墳

中期の古墳では、長持形石棺を竪穴式石室に納めたものが多いが、追葬の可能な横穴式石棺もあらわれ、普及する。後期になると、横穴式石室に壁画を描いた装飾古墳が北・中部九州を中心に行われた。

装飾古墳は、四世紀から五世紀初めにかけ、石棺の蓋や本体に鏡や直弧文[11]、円文や靫など武器・武具のかたちを浮き彫りまたは線刻し、魔除けとしたものに始まる。五世紀には千金甲古墳（熊本）のように、横穴式古墳の玄室（棺を納める奥の部屋）の下部に、石障と呼ぶ区切りの板石を設けて複数の遺体を安置し、そこに装飾を加える。六世紀には、玄室とそこに至る羨道の壁面に彩色や線刻で壁画を描く。六世紀半ばから後半にかけてが最盛期で、王塚、チブサン、珍敷塚、竹原[図16]など、装飾古墳

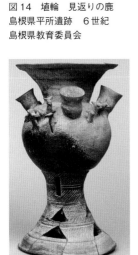

図14 埴輪 見返りの鹿
島根県平所遺跡 6世紀
島根県教育委員会

図15 装飾付脚付子持壺
（須恵器） 兵庫県西宮山古墳
6世紀 京都国立博物館

（10）一二〇〇度の窯で焼成した青灰色の硬質の陶器。轆轤を用いる点で画期的なものであった。土師器、須恵器の製造は以後平安時代まで続く。

（11）斜め十字に交叉する直線を軸にして、曲線の帯を渦巻き状に巻きつけた文様。日本独特の文様とされる。熊本県井寺古墳の石障の直弧文装飾はよく知られる。

の代表格がこの時期の北九州に集中しており、また茨城県の虎塚古墳のように、関東にも装飾古墳が及んでいる。七世紀には大分の鍋田横穴、福島の清戸迫横穴のように、山の斜面に直接横穴を掘って墓室とし、その内部や外壁に装飾を施すものも見られる。近畿地方にはなぜか、彩色古墳が八世紀初頭まで見られない。垂れ幕に描いたたため残らなかったとする説もある。

装飾古墳が描かれたと同じ時期、高句麗でも墳墓の壁画が盛んに描かれた。日本の装飾古墳との関係は当然ながら予想され、研究も始まっているが、中国の墳墓との関係も含め、これからの課題が多い。中国や朝鮮の墳墓壁画とくらべ、日本の装飾壁画の特色は同心円文、三角文、蕨手文、直弧文など抽象文様が多い点にある。盾や靫、人物、馬、動物などの具象文も盛期に描かれたが、それらの描写も多分に抽象的であり、図形の重なりがなく、平面的羅列にとどまる。同時代の中国の墳墓壁画にくらべてこの印象はとくに強く、高句麗壁画はその中間といえる。

だが、モチーフの写実的再現のみを絵画の優劣の基準としない現代の見方からすれば、装飾古墳にも大きな価値がある。チブサン古墳［図17］の遺体の頭のあたりに描かれた人物像は異星人のように奇異で稚拙だが、白、赤、青の三角と菱形、円を組み合わせた彩色は豊かで美しい。清戸迫横穴の狩猟する人物の肩から大きな赤い渦巻き文が吹き出して、描き手の呪術の力がそこにこめられているのを見るのも印象的である。

装飾古墳の大部分は、発掘後の壁面の乾燥により彩色が色あせて見えるのが残念だが、死者へのはなむけとしての「かざり」への意欲と情熱はそこに失われていない。

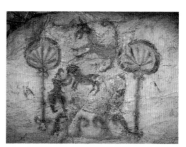

図16　竹原古墳壁画　福岡県若宮町
6世紀後半　写真／九州歴史資料館

図17　チブサン古墳　熊本県山鹿市
6世紀　山鹿市教育委員会

第三章

飛鳥・白鳳美術

東アジア仏教美術の受容

原始、古代、中世、近世、近・現代——時代の流れをこれらの名称で区分する方式は、すでに高校の日本史教科書でもなじみになっている。飛鳥、白鳳、天平、貞観、桃山といった、これまで文化史、特に美術史にゆかりの深かった時代区分の用語は、文化史の用語として副次的に用いられるとしても、歴史区分の用語としては影の薄い存在になってしまった。しかし美術史家であるわたしなどは、使い慣れたこれらの言葉の持つ豊かなイメージ喚起力に執着する。縄文、弥生、古墳を「原始・古代」という名称で括る場合でも、原始と古代との境をどこに置くかという問題が残るようだ。従来どおりの時代用語を用いる所以である。

飛鳥・白鳳はもともと美術史に由来する用語である。ふつう飛鳥時代は仏教公伝の五三八年から大化元年（六四五）の大化改新まで、白鳳時代はそれ以後、平城遷都の和銅三年（七一〇）までの間を指している。日本が高度な大陸文化の波を被る時代である。美術史上ではそれは仏教美術の巨大な波である。ぎごちない抽象性を残しながら表現のアルカイックな強さを示す止利派の仏像から、初々しい面立ちと柔らかな体軀を持つ白鳳仏へと、日本の工人は、帰化工人の助けを借りて、大陸美術の水準に近づくべく努力する。

❶ 仏教公伝と大陸美術の本格移入

鏡、馬具、武器・武具、装身具、楽器など、高い水準にあった中国、朝鮮の王室の

美術が古墳時代の日本にもたらされた。それらは諸王の墳墓を飾る副葬品や祭祀のための埋納品、王同士の贈答品として重用され、また模倣もされた。

金や金銅の精巧な飾りを施した祀りの場で、死者となった王族の魂がどのような観念にもとづき葬送されたか、残された造形物や美術品は多くを語ってはくれない。縄文時代以来の土着の呪術的な信仰と、新しく移入された大陸の道教思想やシャーマニズムとの習合がそこに当然予測されるとはいえ、大陸美術の表象するものについては、恣意的にしか受け取れなかったと思われる。だがすでに五世紀、新しい神としての仏像がこのなかに加わっていたことは、銅鏡のなかに神仙にかわって仏像を表した仏獣鏡が発見されることからも知られる。古墳時代の後期にあたる五三八年（一説に五五二年）、百済の聖明王から欽明天皇等が大和国に草堂を結び、本尊を安置して礼拝した話も『扶桑略記』に伝えられている。仏が公的に日本にもたらされた最初の記録である。継体天皇一六年（五二二）に、大唐漢人、司馬達に仏像、経論が贈られた。

❷荘厳としての仏教美術

この時代、中国大陸から直接に、あるいは朝鮮半島を経て日本にもたらされた新しい美術は、王朝の庇護のもとに発展した仏教美術がほとんどの割合を占める。ところで仏教美術とはなにか、それは一言でいって「荘厳」の芸術である。

荘厳とはサンスクリットの alaṃkāra の漢訳である。原語の意味は「美しく飾ること」。経典に記述されている仏国土の有様は荘厳そのものである。そこでは仏の身体

が黄金に光り輝く。如来や菩薩、天人の身につけた衣服や装身具、仏たちの住まう宮殿、庭の池や花、樹木、地面――すべては金銀や極彩色の宝石によって変化自在に装われ彩られる。その光景を目の当りに現出させるために建築、彫刻、絵画、工芸のすべてが渾然一体となった「かざり」の総合芸術、目眩くような色彩の万華鏡――それが仏教美術の本質である。しかし、仏像の渡金は剝げ、天蓋、天井、柱の彩色は失われ、仏像の形だけが残る。

西洋美術の方法論にならって彫刻としての仏像の形式や様式を細緻に分析するこれまでの日本彫刻史の研究は、年代推定その他の面で大きな成果をあげてきた。今後期待されるのは、荘厳の芸術としての仏教美術の原初像、全体像を復元することである。次に代える仏像が当初から仏教美術の主体であったことは間違いないにしても……。

❸ 仏寺・仏像の波及

東アジア全域の文化・芸術に及んだ仏教美術の壮大な波はインドに始まる。

紀元前四世紀（一説に紀元前五世紀）、釈迦が亡くなった後、仏教美術は、釈迦の遺骨（仏舎利）を納めたストゥーパの造営を中心に発達した。当初は仏像をつくらなかったが、一世紀前半から三世紀中葉にかけ、クシャーン朝時代のガンダーラ、マトゥラー両地方で造仏がはじまる。仏の衣文を漣のような美しい弧線で表す古典的仏像がグプタ朝時代のマトゥラーで完成を見たのは、五世紀中頃である。これらが、シルクロードに沿って西域経由で、あるいは海上ルートで直接に、中国へもたらされた。

（1）宮治昭『インド美術史』（吉川弘文館、一九八一年）。

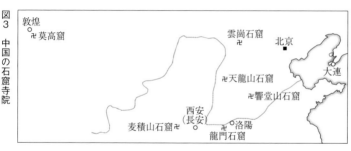

図3　中国の石窟寺院

敦煌
莫高窟

雲崗石窟
北京
天龍山石窟
大連
響堂山石窟
西安（長安）
洛陽
龍門石窟
麦積山石窟

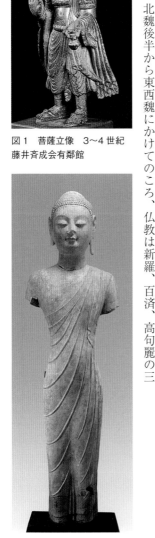

図1 菩薩立像　3〜4世紀
藤井斉成会有鄰館

図2 如来立像　6世紀
龍興寺址出土　青州市博物館

中国の仏像制作は、後漢の一世紀に始まる。仏寺は浮屠祠、仏像は金人と呼ばれた。

三〜四世紀頃の「菩薩立像」[図1]はガンダーラ系の、六世紀の「如来立像」[図2]はグプタ朝マトゥラー系の様式を伝える作品である。

三世紀から六世紀にかけての南北朝（六朝）時代、各王朝の庇護による大規模な石窟寺院の造営が行われた［図3］。甘粛省炳霊寺には西秦（五世紀）から唐にかけての歴代の造像がみられる。北魏は敦煌莫高窟、麦積山、雲岡など、大規模な石窟寺院の造営を行ったあと、四九四年都を大同から洛陽に移し、龍門や鞏県に石窟を営んだ。五三四年北魏が東西魏に分裂した後も、石窟寺院の造営は依然盛んであった。東魏による天竜山石窟、東魏の後を襲った北斉による響堂山石窟は、ともに唐彫刻の先駆となる様式を示している。これら相次ぐ石窟寺院や、山東省龍興寺、四川省万仏寺など、廃仏により現存しない数多くの木造寺院の造営によって、中国の仏教美術は、インドのそれに劣らぬ規模と内容を備えたものとなった。

六世紀前半、北魏後半から東西魏にかけてのころ、仏教は新羅、百済、高句麗の三

国に分かれていた朝鮮半島に伝来した。新羅が仏教を公式に受け入れたのは五二八年というが、すでにそのころ、仏教は仏寺、仏像、僧をともなって朝鮮三国に普及し始めていたのだろう。日本にそれがもたらされたのは間もなくである。

百済からもたらされた仏像は、全身金色に輝く金銅仏であったと思われる。「仏の相貌端厳し、全ら未だ曾て有らず。礼ふべきや不や」——欽明天皇はこういわれたという（『日本書紀』）。物部氏の反対を蘇我氏が押し切って、仏像は公式に受け入れられたが、それは「仏神」つまり神の一種としてであった。

❹ 飛鳥寺と法隆寺の建造

五八八年、百済から僧六人、寺工二人、鑪盤博士一人、瓦博士四人、画工一人が派遣され、日本最初の仏教寺院の建造が始まった。推古一七年（六〇九）、本尊開眼供養が行われている。すでに渡来していた高句麗僧慧慈がこれに参列した。飛鳥寺の伽藍配置は百済で行われていた塔と金堂が直列の四天王寺式［図4］の伽藍配置図参照）でなく一塔を三金堂がかこむ高句麗式だったが、瓦などは百済式であった。飛鳥大仏と呼ばれる飛鳥寺の本尊［図5］は、一一九六年の火災で損なわれ、痛ましい現状だが、眼のあたりと指の一部は当初のままに残っている。杏仁形の大きな目は止利派の特徴である。止利派の祖である鞍作止利（止利仏師）は、渡来人司馬達等の孫と伝えられ、後述の法隆寺釈迦三尊像の制作者である。『日本書紀』は飛鳥寺本尊も鞍作止利の作とする。

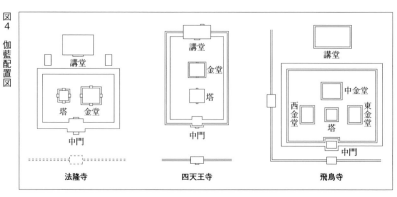

図4　伽藍配置図

講堂
塔　金堂
中門
法隆寺

講堂
金堂
塔
中門
四天王寺

講堂
中金堂
西金堂　東金堂
塔
中門
飛鳥寺

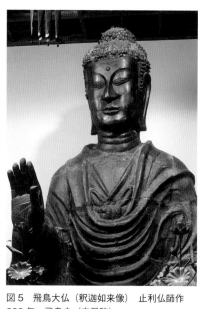

図5　飛鳥大仏（釈迦如来像）　止利仏師作
609年　飛鳥寺（安居院）

世界最古の木造建築とされる法隆寺は、金堂安置の薬師如来坐像の銘によれば、推古一五年（六〇七）に創建された。天智九年（六七〇）焼失したと『日本書紀』にあり、古くから若草伽藍と呼ばれてきた寺院の焼け跡がそれにあたることが一九三九年の発掘調査でわかった。再建法隆寺は、失われた様式の復古を意図して、金堂がまず再建され（六七〇年代、六九〇年代など諸説あり）、ついで塔を再建、塔内の塑像などは七一一年の制作である。雲岡石窟に浮彫りとして残るような、六朝の木造寺院の建築様式をそのままとりいれながら、新しい隋・唐建築の要素も交えたのが、再建法隆寺の建築様式とされる。

❺ 大規模土木工事と道教的石造物

縄文時代の木造建築が、想像以上に大規模なものにまで及んでいたことはすでに述べた。その延長上に、弥生時代の高床式の宮殿がある。古墳時代の仁徳天皇陵は、ピラミッドの建造を連想させるほど膨大な人員と日数をかけたものだった。

（2）大野晋『日本人の神』（新潮文庫、二〇〇一年）、上田正昭「神と仏の習合」、週刊朝日百科『日本の歴史42　仏教受容と渡来文化』（二〇〇三年）。

（3）「鑪盤」の意味は不詳。塔の相輪のことともいわれる。「博士」は技にすぐれた工人の称号。

（4）韓国国立博物館李炳鎬氏は、二〇一一年の日本における発表で、百済寺院の伽藍配置が飛鳥時代の日本の寺院のそれと異なることが調査で判明したと報告した（朝日新聞二〇一一年一〇月二七日夕刊）。

出雲大社の現在の本殿は、延享元年（一七四四）に造り替えたもので、全高八丈（二四メートル）の高さを誇るが、もとはその倍の一六丈あったという言い伝えがあった。福山敏男は、一九五八年、出雲大社の宮司家に伝わる古図などをもとに、伝承どおりの高さを持ち、引橋（階段）の長さ一〇〇メートル以上に及ぶ超高床式の神殿を想定復元した［図6］。あまりの奇抜さゆえ、この説は研究者を戸惑わせてきたが、二〇〇〇年に境内で発掘されるに及んで、福山説は俄然現実味を帯びるにいたった。平安中期の『口遊』に東大寺の大仏殿を超え高さ日本一とうたわれたこの巨大な構築が、いつからそのようだったかは不明だが、飛鳥・白鳳時代にまで遡る可能性もある。

二〇〇〇年に鎌倉時代初めと推定される直径一メートル以上の大木を三本組み合わせた柱根が境内で発掘されるに及んで、福山説は俄然現実味を帯びるにいたった。

『日本書紀』には、斉明朝（六五五―六六一）の飛鳥で大規模な土木工事が行われたことを述べるが、それを裏付ける石造物の遺跡が最近つぎつぎと発掘された。酒船石遺跡の石を敷いた広場の中央から亀形石、小判形石槽、湧水塔を備えた祭祀のための装置が発掘され、飛鳥京の跡地からは広い苑池が、石神遺跡からは水時計が、それぞれ見つかっている。水時計のそばからは素朴でユーモラスな道祖神像と須弥山の石が以前発掘されている。これらの池や噴水は、慶州の雁鴨池遺跡に見るような朝鮮三国の王宮の施設に相応するものであり、また、飛鳥時代の王室に仏教と並ぶような道教思想が浸透していた事情を物語る。ともあれ飛鳥寺、法隆寺、百済大寺など、寺院という新しい建造物のための技術習得を容易にしたのは、縄文以来の大規模な土木工事の経験であった。

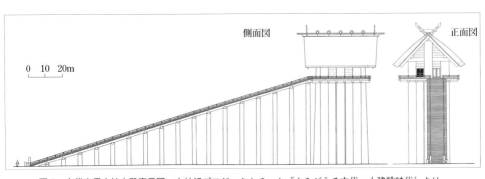

図6　古代出雲大社本殿復元図　大林組プロジェクトチーム『よみがえる古代　大建設時代』より

❻ 飛鳥大仏以後

七世紀初頭の飛鳥大仏に続き、仏像の制作は止利派を中心に活発に行われた。法隆寺には、創建当初の諸像が伝えられている。

金堂の「釈迦三尊像」[図7] は、中尊の光背の銘によると、推古三〇年（六二二）、聖徳太子とその妃の病平癒を願って造像を始め、太子没後の翌年に完成した。止利仏師の作とされるこの像は、大きな蓮弁形光背の前に中尊の坐像と立像の両脇侍を配した一光三尊仏形式である。　方形二重の台座の上に坐る中尊は、左右相称の衣文による裳裾を掛け、面長な顔に杏仁形の目と仰月形の唇を持つ。中国の仏像にモデルを求めるならば、北魏、龍門石窟の賓陽中洞にある如来坐像や同じく龍門古陽洞の仏坐像の裳懸座との類似がこれまで指摘されてきたが、アルカイック・スマイルと評

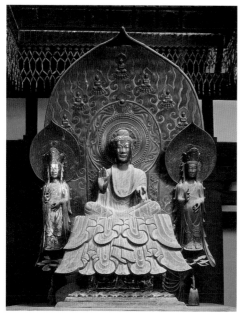

図7　釈迦三尊像　止利仏師作　623年　法隆寺金堂

（5）福山敏男「古代の出雲大社本殿」、同「出雲大社の金輪造営図について」、平泉澄「雲に入る千木」（『出雲大社の本殿』出雲大社社務所、一九五八年所載）。川添登『民と神の住まい——大いなる古代日本』（光文社カッパブックス、一九六〇年。講談社学術文庫、一九七九年）に福山氏による復元図が紹介してある。

される口もとなどは、山東省址出土の北魏「如来立像」（六世紀）に類型を見出すことができるだろう。

これらはともに、正面向きの身体による古拙な作風を示すが、法隆寺像はこれにくらべいっそう正面向きで、衣文のかたちなども抽象的・文様的であり、全体が浮き彫りのような素朴さを示す。にもかかわらずこの像では、安定した全体のかたちを厳格な規律が支配し、聖徳太子の信仰を象徴するものとなっている。

右脇侍の欠けた大宝蔵院の「釈迦三尊像」は、推古三六年（六二八）蘇我大臣のためにつくらせたものであることが、光背の銘からわかる。この方は金堂像に比べ、身体や着衣のモデリングがより柔らかくなっているが、これも止利派の仏工によるものだろう。

❼ 救世観音像の異様な〝物凄さ〟

「観音菩薩立像（救世観音）」［図8・9］は、飛鳥仏中最大の問題作である。クスの一木造の表面に金箔を施した、両手に宝珠を持つ高さ一八〇センチの長身像で、七世紀前半の作と推定されている。明治一七年（一八八四）フェノロサによって開封されるまで秘仏とされてきたため、火炎文と唐草文を持つ精巧な光背や、唐草文と透し彫りにした宝冠などは、当初の状態をよく残している。

この像は奈良時代の『法隆寺東院資財帳』に、「上宮王（聖徳太子）等身観世音菩薩木造壱躯・金箔押」とある。また太子の「御持物」ともあり、聖徳太子ゆかりの仏

像と推察できる。

梅原猛は著書『隠された十字架——法隆寺論』（一九七二）のなかで、聖徳太子没後、蘇我入鹿が太子の子の山背大兄王子を殺した事件は、藤原鎌足が入鹿をそそのかし実行させた法隆寺は入鹿がその贖罪のために建てた、という大胆な推論を展開し、その裏づけの一つとして救世観音像の特異な表現をあげている。梅原はこれに関して、高村光太郎（一八八三—一九五六）の次のような言葉に注目する。

普通の仏とは違つて生物の感じがあり、何か化身のやうな気がただよつている。顔面の不思議極まる化け物じみた物凄さ、からみ合つた手のふるへるやうな細か

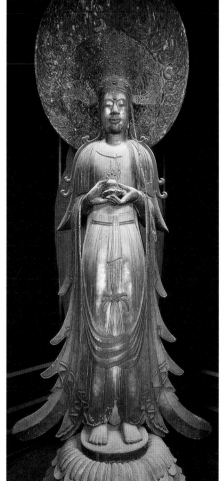

図8　観音菩薩立像（救世観音）　7世紀前半
法隆寺夢殿

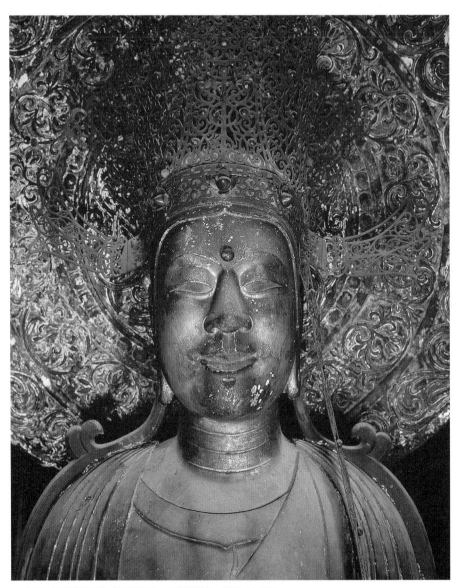

図9　観音菩薩立像（救世観音）　上半身部分　撮影／土門拳

い神経。

　この仏の全体のスタイルは人のいふ通り北魏の様式を忠実に踏襲してゐて、釣合ひといひ衣紋のひだといひその左右斉整といひ、殆ど公式に従つた抽象的形態を持つてゐるのであるが、首がまるで違ふ。顔面となると、ガンダラ系統の様式がどこにもなく、ただアーカイックな、ナイーヴな人間がそこにある。この原始的写実相とあの様式と(6)。

　著名な写真家土門挙（一九〇九―一九九〇年）が撮影した顔面像［図9］もまた、下からの照明によって彼が感じた「妖気」を強調したかに見える。こうした見方が誇張に過ぎると感じる人も、救世観音像のお顔にただようアニミスティックな神秘感を否定できまい。この特徴は先にあげた龍興寺址出土の像にはない。魚鰭を連ねたようなこの像の独特な衣文のあらわしかたから朝鮮の仏像との関連も考えられるが、このような顔を朝鮮仏像に見出すことにも無理がある。強いてその表現の類縁を求めるとすれば、縄文中期の土偶の人面しかない。帰化人を先祖とする止利派仏師の体内にも、縄文人の呪術の血が混入していたのだろうか。

❽百済観音その他

　救世観音とならぶもう一つの飛鳥仏の名作は、大宝蔵院に安置されている「観音菩薩立像（百済観音）」［図10］である。これもクスを用いた高さ二一〇センチの長身像

（6）『高村光太郎選集』春秋社版、第五巻（一九六八年）、第六巻（一九七〇年）にそれぞれ収載。

で、明治に発見された宝冠の化仏から観音とわかる。救世観音とは違った小さな顔立ちや細い腕、繊細な指先、柔らかな天衣がつくりだすリズムが気高い優雅さを漂わせ、わずかにうねりながら上昇する円柱状の身体の動きが、静かに立ち昇る焔のように感じられる。この像についても南朝様式との関連が従来から指摘されており、麦積山・鞏県石窟などに見られる東西魏と南朝との交流を考慮する必要がある。影響関係はともかく、この二つの飛鳥仏は、七世紀後半の東アジアの仏像のなかで、造形的にも、また宗教感情の表現においても、独自の存在を示すものである。

法隆寺金堂の「四天王立像」は、多聞天の光背裏に「山口大口費」とあり、この仏工は『日本書紀』白雉元年（六五〇）に千仏像を刻んだと記される。四天王像の年代もそれに近い頃だろう。須弥山世界の守護人である四天王に国家の守護人という役割を与えようとしたのがこの像の制作動機である。百済観音と同じく南北朝末期の中国

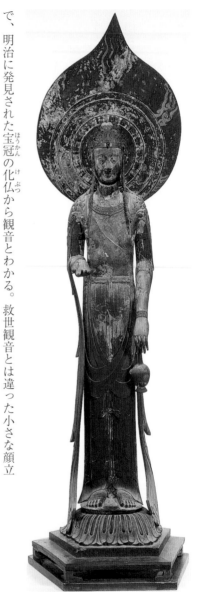

図10　観音菩薩立像（百済観音）
7世紀中頃　法隆寺

（7）浅井和春「百済観音解説」同「四天王立像解説」『日本美術全集2 法隆寺から薬師寺へ』（講談社、一九九〇年）参照。

彫刻の影響下にあるものだが、四角な用材の原形をとどめたような身体表現の硬さは、脚元にうずくまる邪鬼の異相とあいまって、これらの像にアルカイックな性格を与えている。

❾童顔への信仰──白鳳仏の世界

宝冠弥勒と呼ばれる広隆寺の「弥勒菩薩半跏像」[図11]は、用材のアカマツが日本の仏像には例がなく、これとよく似た姿の弥勒坐像が韓国の中央博物館にあることなどから、新羅仏とする見方が有力であり、推古三一年（六二三）に新羅より贈られたものとされる。現在は木屎漆[⇨六八頁注（3）]の上塗りが剝がれ痩身となっているが、それを補えば容貌など韓国像により近づくという。現状でも瞑想する弥勒の顔つきには慈愛がこもり、指先には繊細な感覚が宿っている。

「白鳳」というのは、先述のごとく、六四五年の大化改新を契機に、大和王権が律令制度に基づく中央集権国家の樹立に向かって歩み始めたときから七一〇年の平城遷都までをさしている。文化史の用語として定着しているが、元来は美術史の用語であった。美術史上の白鳳時代の区分法については諸説に分かれているが(8)、ここでは六四五─七一〇という文化史上の区分に従った。

白鳳──美しい響きを持つこの言葉は、当時の仏像のイメージと重なり合う。興福寺の仏頭[図12]はそれを代表するものである。この仏頭は滅亡した蘇我氏の追福のために建立された山田寺の講堂の本尊で、天武七年（六七八）から同一四年（六八五）

（8）天智二年（六六三）白村江の戦いでヤマト・百済連合軍が新羅・唐連合軍に破れ百済が滅亡したことに彫刻様式転換の要因を求め、六六二年以前を飛鳥前期、以後を飛鳥後期とする見方がある（水野敬三郎監修『カラー版日本仏像史』[美術出版社、二〇〇一年]、二〇頁）。

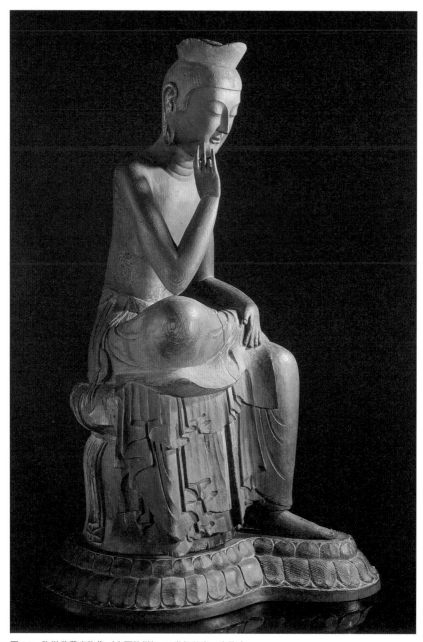

図 11　弥勒菩薩半跏像（宝冠弥勒）　7 世紀前半　広隆寺

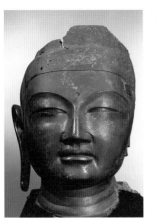

図12　仏頭（旧東金堂本尊）
685年　興福寺

にかけ鋳造された。鎌倉時代、興福寺の僧兵が奪い、東金堂の本尊とした。一四一一年火災にあって損滅したと思われていたが、昭和一二年（一九三七）、いまの本尊の台座のなかから奇跡的に発見された。火災のため左半面がゆがみ、左耳がなくなっているが、右半面はもとのままである。晴朗という言葉がぴったりの、眉目の秀でた青年のようなこの顔立ちには、律令体制を整備して新しい国家建設を目指す指導者たちの若々しい情熱が託されている。

眉と眼の間が開いたあどけない顔立ちと、幼児のような身体つきをした、童顔童形と形容される容姿の仏像が好んでつくられたのもこの時期である。法隆寺大宝蔵院の「六観音」と呼ばれる六体の菩薩立像［図13］や、金堂の釈迦三尊像の天蓋を飾る奏楽天人像、金竜寺の菩薩立像はその典型であり、これらは六七〇年焼失した伽藍再建のため設けられた工房の仏工によるものと考えられる。こうした文字どおりの童顔童形像にくらべ、より成熟した青年の容貌を持つものの、みずみずしさ、若々しさという点で同じタイプに属するのが興福寺仏頭である。乙女の清純さを感じさせる鶴林寺（兵庫）の聖観音菩薩像、深大寺（東京）の釈迦如来像もこれと同類の若々しい白鳳仏である。悪い夢を良い夢に変えて下さる「夢違観音」として信仰された法隆寺大宝蔵院

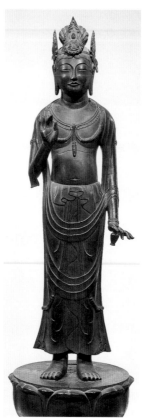

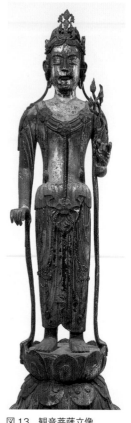

図14　観音菩薩立像（夢違観音）
7世紀末〜8世紀初め　法隆寺

図13　観音菩薩立像
（六観音のうち）　7世紀後半
法隆寺

の「観音菩薩立像」［図14］もまた白鳳仏の魅力を代表する。

美しい弧線を衣文にあらわす白鳳のブロンズ像の様式は、グプタ仏の系譜につながるもので、前述の龍興寺址出土の像のなかにその由来を求めることができる。グプタ仏に見る豊麗な肉身の造型は、南北朝後期の中国に伝わり、隋・唐仏の新しい様式の幕開けを意味するものであった。白鳳仏の童顔童形の類型もまた、同時代の中国、朝鮮仏に見出すことができる［図15］。北周天和元年（五六六）の銘がある菩薩立像（東

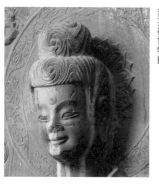

図15　弥勒仏立像　五二七年　山東省石刻芸術博物館

（9）　グプタは、四世紀初めから六世紀中頃まで続いた古代インド王朝の名。四〇〇年前後の黄金期にマトゥラー地方でつくられた美しい仏像は、グプタ仏教美術の頂点を示す。

（10）　弥勒仏立像（五二七年、山東省石刻芸術博物館）のような幼児の微笑を思わせる石像が、六世紀に流行した。

京・書道博物館）や、慶州博物館にある慶州南山三花嶺出土の弥勒三尊仏などがその例である。

しかしながら、仏像に託された幼児のおもかげを、白鳳人がなぜこれほどまでに敬愛したのか、その理由はさだかでない。おそらくそれは、祇園祭のような伝統的な祭りの場で、稚児が神の遣わし・依代としての役割を受け持つことに関連するものだろう。それはまた、毛利久の指摘するように、人物埴輪の〝純真無垢〟の表情につながる童顔美の系譜なのかもしれない。

法隆寺大宝蔵院の「橘夫人念持仏厨子」は、高さ二六九センチ、玉虫厨子ほどの大きさを持つ厨子である。光明皇后の母橘夫人の念持仏と伝えられるもので、本尊の金銅阿弥陀三尊は、白鳳仏の典型をあらわして美しい。三尊の後障には、蓮華化生の様を描いた見事な浮彫りが施され、当時の貴族の心をとらえた浄土往生のイメージを伝える。さらに三尊の足元の床には、蓮池の漣が見事なデザインで施される［図16］。

厨子の須弥座には白の地塗りの上に菩薩や比丘が彩色されている。中宮寺の「菩薩半跏像」もまた古来有名な木彫像である。広隆寺宝冠弥勒と同様に、肉身や着衣さらには顔の表情にいっそう柔らかな自然さが加わり、飛鳥・白鳳の木彫仏の最後を飾る作品となっている。

飛鳥仏の系譜をひくが、

⓾塑像の出現

乾漆像、塑像が仏像の新しい技法として取り上げられるのも、七世紀半ばのころか

（11）毛利久『仏像東漸――朝鮮と日本の古代彫刻』（法蔵選書20、法蔵館、一九八三年）、一二三頁。

（12）乾漆像、塑像については次章の註（3）参照。

図16　橘夫人念持仏厨子　蓮池
七世紀～八世紀初め

らである。

大安寺の丈六釈迦如来像[13]（六六八）は現存しないが、最初の乾漆像として記録される。

当麻寺金堂の弥勒坐像（七世紀後半）は、現存する塑像の大作の最初である。頭のない、ずんぐりとした、ブロック式と呼ばれる体軀の特徴は、隋の彫刻様式を受けた新羅の作風（例—軍威石窟の阿弥陀三尊像）と比較される。同寺の四天王像は脱乾漆像で、胡風とよばれるその異国風の容貌には、唐風の余波がある。乾漆像や塑像は次の奈良時代に流行することになる。

⑪飛鳥・白鳳の絵画、工芸

五八八年、飛鳥寺造営のため百済より画工が遣わされた。六一〇年高句麗僧曇徴が、紙、墨、顔料を伝えた。六〇四年黄文画師、山背画師など四つの画師集団の姓を定めた……。これらの公式記録に載る記事は、絵画制作のための人材、素材、機構が朝鮮王室の支援のもと、整備されつつあった状況をしめしている。飛鳥・白鳳から次の天平にかけ、仏教的主題による絵画（仏画）の制作も活発に行われた。それと並行して刺繍による繡仏の制作もさかんであった。壁に掛ける大画面としては、絵画より刺繍の方がより保存に適しているという考えがあったのだろうか。

中宮寺の天寿国繡帳［図17・18］は、六二二年に亡くなった聖徳太子の冥福を祈願して、妃の橘大郎女が発願した。太子が天寿国に往生した有様を、渡来系画家の下図により刺繍したものが、六つの断片となって残る。二匹の亀に四字ずつ文字が書かれてあるが、『上宮聖徳法王帝説』[14]にはその全文四〇〇字が記録されており、これ

(15) 短い時間のなかでの人物の動作やできごとの経過を、同じ背景の上に動画のコマ割り風に描く手法。信貴山縁起絵巻など一二世紀の絵巻にも効果的に用いられている。

(14) 『群書類従』所収、『画説』四一号。

(13) 立像の高さが一丈六尺（約四・八メートル）ある像。仏の身長とされる。

によると、亀はもと一〇〇匹あったことになり、画面の大きさも相当のものであった
ことが推察される。一二七五年に複製された箇所が多いが、現在磨耗の激しいのはか
えって後の補修の部分という。

七世紀中頃と推定される法隆寺大宝蔵院の玉虫厨子［図19］は、須弥座部の上に宮
殿をのせたかたちの高さ二二七センチの厨子である。透し彫り金具の下に玉虫の翅が
伏せてある。宮殿部は扉に二天王および四菩薩像を、背面に霊鷲山説法図を描く。扉
壁内面には銅板で打ち出した千仏坐像が貼られている。現在の菩薩立像は当初の本尊

図17　天寿国繍帳　622年　中宮寺

ではなく、当初は釈迦仏だ
ったといわれる。須弥座は、
前後面に舎利供養図と須弥
山図、両側面に釈迦の前生
の善根を説いた本生譚のな
かから「捨身飼虎」「施身
聞偈」［図20］の二図を描
く。本生譚の二図に〈異
時同図〉の手法が見られる。
彩色法は密陀絵と呼ばれる
油画と漆絵の併用によるこ
とが知られている。いまは

図18　天寿国繍帳（部分）

全体が黒灰色にくすんでいるが、もとは、朱、黄、青緑、黒の華やかな彩色が、金具の金色や玉虫の翅の色とあいまって、橘夫人念持仏と同様、美しい「かざり」を現出していただろう。

昭和四七年（一九七二）に発見され話題となった高松塚古墳壁画［図21］は、一九九八年発見されたキトラ古墳とともに、古墳の歴史の最終段階に飛鳥地方で行われた、新しい壁画形式のものである。円墳の石室の切石（高さ一一三センチ）に漆喰を塗って生乾きの状態で描くというフレスコに似た手法が用いられている。画題は青竜、白虎（とこ）、朱雀（すざく）（欠失）、玄武（げんぶ）の四神を四方の中心に描き、左右に男女の群像、日輪、月輪を、

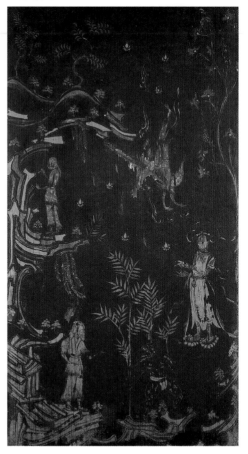

図19　玉虫厨子
7世紀中頃
法隆寺

図20　玉虫厨子
須弥座絵
施身聞偈図

天井に星宿を描く。

初唐末期の永泰公主墓壁画（七〇六）や唐の服制、法隆寺金堂壁画との比較など、さまざまな観点からの考察がなされ、現在では白鳳後半の七世紀末～八世紀初めのあたりの制作年代にほぼ落ち着いている。男女の気品ある面貌を描く熟達した筆線は、黄文画師などの名を記録に残す、当時の画師のすぐれた技量を示しており、遺品の少ない白鳳絵画の実態を知る手掛りとして貴重である。しかし、多湿な環境が発掘後の、高松塚やキトラの壁画の保存を困難にし、現在関係者を悩ませてきた。

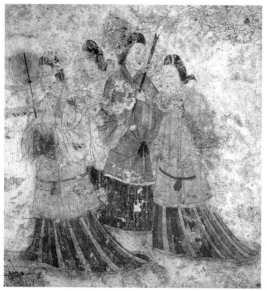

図21　高松塚古墳壁画　西壁女子群像　奈良県明日香村
7世紀末～8世紀初め　国（文部科学省）所管

法隆寺金堂壁画は、日本最古の本格的絵画であったが、昭和二四年（一九四九）出火により内陣上壁の飛天図二〇面を残し焼損した。壁画はもと、七世紀後半に再建された法堂の外陣の壁一二枚のうち、大壁四面（一、六、九、一〇号壁）に四方四仏図（釈迦浄土図、阿弥陀浄土図、弥勒浄土図、

図22 阿弥陀浄土図 法隆寺金堂外陣第6号壁（焼損前）
7世紀末〜8世紀初め

薬師浄土図）［図22］を描き、小壁八面に菩薩像各一体を描いている。

金堂壁画は工房による共同制作の要素が濃いもので、一つの下絵を反復して用いたり、筋彫り（輪郭を刃物や箆[16]で彫る）を施したり、念紙を用いたりしたことが判明している。太細のない鉄線描も転写に適した手法といえる。

しかし現存する飛天図は複製や模写でみるより描線がしなやかで画面も明るく、大画面の損失が悔やまれる。図様には、七世紀前半から半ばにかけての敦煌壁画（五七窟・阿弥陀説法図、三三二飛天図）に見られる初唐様式の反映が見られ、同時代の東アジア絵画の重要な遺産であった。

飛鳥・白鳳時代の金工品の技術は彫刻同様、中国や韓国の高水準に近づくものになっていた。前出の藤ノ木古墳出土の金銅製宝冠は、六世紀後半の制作だが、「救世観音」の透し彫り宝冠はそれ以上に精巧なものである。法隆寺に伝わった金銅灌頂幡（かんじょうばん）（東京国立博物館）は、全長五メートルあまり、七世紀後半の金工の大作である。

（16）下絵の線をなぞって本紙に転写するための紙。

第四章

奈良時代の美術（天平美術）

唐国際様式の盛行

❶ 平城遷都と唐文化の影響

六九四年、持統天皇は飛鳥京の北に藤原京をつくりここに移った。七〇一年文武天皇は大宝律令を制定する。これらは、天武天皇の遺志をついで唐の長安に倣った都城制の都をつくり、律令国家としての体裁を整えるという計画に従ってのことである。七一〇年の元明天皇による平城京遷都によって、遺志は最終的に果された。以後、七九四年の平安遷都に至るまでの間、強力な王権のもと、唐の文物をモデルに華やかな天平美術が開花した。

前章でふれたように、飛鳥・白鳳期の造仏は、中国仏の様式を朝鮮三国（六七六年以降は統一新羅）を媒介にして採り入れながら、中国からの直接影響もそこに加えて、複雑な様相を示している。だが天平期になると、多い時には五〇〇人以上という大編成の遺唐使派遣が、唐の仏像の新しい様式や技法を、さほどの遅れなしに日本に直輸入することととなった。これは、仏像だけでなく仏教美術、仏教思想の全般についてもいえる。在唐一七年の後七一八年に帰国した道慈は、華厳経の新訳（八十華厳）や金光明最勝王経の新訳をもたらし、鎮護国家（仏教によって国の平安を守ること）を推進した。玄昉は同じく在唐一七年の後、経典五千余巻と仏像をたずさえ帰国、興福寺にあって皇室の信頼を得た。中国僧鑑真は七五四年渡来し、唐招提寺を開いて戒律を教えた。これらの僧が天平の仏教美術に与えた影響は大きい。

当時の唐は則天武后の治世（六九〇—七〇五）を頂点に、国際色豊かな文化を誇っ

唐王朝の時期区分

初唐	618〜684 年
盛唐	684〜756 年（安禄山の乱）
中唐	756〜829 年（晩唐に含むこともあり）
晩唐	829〜907 年

ていた。インドや中央アジアからもたらされた装飾美術が、あるいは仏世界の荘厳と
して、あるいは宮廷の生活を彩るものとしてもてはやされ、それらが伝統美術と融合
する。のちの文人・士大夫がかりそめのものとして軽視した豊饒な装飾の世界は、長
い中国美術の歴史の中でこの時代だけ例外的に主流であった。その波に浴した天平美
術もまた仏の世界を荘厳し、内裏や貴族の館を装飾する華やかな総合芸術であった。[1]
大規模な官営工房が営まれ、寺院や宮殿の建造には莫大な人数が動員された。

❷ 寺院造営と造像

大規模な寺院造営と造寺司

白鳳期に引き続き、天平美術の推進力となったのは盛んな寺院造営である。鎮護国
家の大目的のため、平城京をはじめ、全国各地に建立された寺院の数は空前絶後とい
える。その頂点に東大寺大仏殿の建立があった。勅命による大規模な寺院の建立に当
たっては、造寺司が臨時に設けられ、造仏所、木工所、造瓦所、鋳所、絵所など、そ
の下の作業所に各種の工人が雇われ仕事を分担した。

寺院の造営とは、荘厳という共通の目標に向かって、建築、彫刻、工芸、絵画その
他もろもろの技芸が結集する場であり機会だったのである。

平城京の建設に際し、多くの寺が藤原京から移築された。律令国家の二大官寺であ
った大安寺と薬師寺はともに平城京に移されたが、大安寺の伽藍は、本尊の釈迦の丈
六像とともに焼失し現存しない。

（1）ただし、敦煌石窟、とくに北魏・
西魏時代の堂内荘厳のすばらしさを見
れば、唐の装飾主義はすでに南北朝時
代から始まっていることがわかる。

薬師寺の東塔と金銅仏

六八一年天武天皇が皇后（のち持統天皇）の病気回復を祈願して藤原京に薬師寺の建造を始め、六九七年伽藍の工事を完了した。平城京へ移転後、数度の災害に遭い、現在残る当時の遺構は東塔［図1］のみである。三層の屋根と各重につけられた裳階<ruby>裳階<rt>もこし</rt></ruby>がつくりだす美しいリズムで有名なこの塔は、平安末の『扶桑略記』<ruby>扶桑略記<rt>ふそうりゃっき</rt></ruby>に天平二年（七三〇）建立とある。現在の金堂は、一九七六年に当初の様式で復元したものである。

本尊の丈六金銅・薬師如来坐像（像高二五五センチ）と脇侍の日光<ruby>日光<rt>にっこう</rt></ruby>・月光菩薩像<ruby>月光菩薩像<rt>がっこう</rt></ruby>からなる「薬師三尊像」［図2］は当初の像である。ただしこの三尊像についても、藤原京から移したという説と新造説とに分れなお決着をみず、同寺の東院堂<ruby>東院堂<rt>とういんどう</rt></ruby>「聖観音菩薩立像<ruby>聖観音菩<rt>しょうかんのん</rt></ruby>」［図3］の様式・制作時期の問題とあわせ議論されている。[注2]

図1　薬師寺東塔　730年

もとは全身金色に輝いていた「薬師三尊像」は、現在鍍金<ruby>鍍金<rt>ときん</rt></ruby>が剝げ黒光りしているが、ここには唐美術の国際性がそのまま反映されている。柔らかな丸みある身体つきは、様式的には唐の新しい様式にもとづくが、その淵源はグプタ朝に遡る。台座に浮彫りされた奇妙な羅刹鬼<ruby>羅刹<rt>らせつ</rt></ruby>はインドに、葡萄唐草文は西アジアに、四神（青竜、白虎、朱雀、玄武）は中国（c）に比較される。

（2）制作年代を考える上での参考例を掲げる。

(a) 六三九年銘（初唐）、石造坐像（藤井斉成会有鄰館）
(b) 七〇六年銘（盛唐）、石造観音立像（ペンシルヴァニア大学美術館）
(c) 七〇三年頃（盛唐）、石造十一面観音立像（西安・宝慶寺伝来、永青文庫蔵）

薬師三尊像は(a)に、聖観音立像は(b)(c)に比較される。

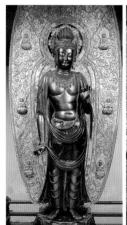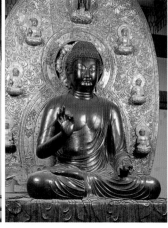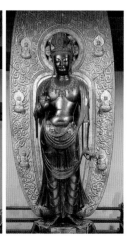

図2　薬師三尊像　7世紀末〜8世紀初め　薬師寺金堂

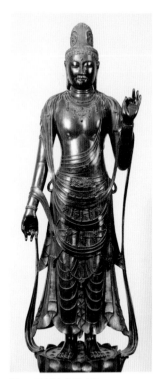

図3　聖観音菩薩立像
7世紀末〜8世紀初め
薬師寺東院堂

にそれぞれ由来する。　四神は律令国家
の権威を象徴するものでもある。

金堂薬師如来と同じ大きさの、堂々
と黒光りする京都府山城の蟹満寺釈迦
如来坐像は制作時期も薬師三尊像と同
時期か、それよりいくぶん後とされる。
蟹を救った少女が大蛇に求婚されて難
に遭ったとき、たくさんの蟹が現れて
救ったという寺の伝説のせいか、お顔
がいくぶん蟹に似て見える。

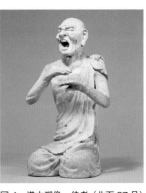

❸ 塑像・乾漆像の流行

盛唐の造仏における塑像・乾漆像の流行については前章でふれた。八世紀前半の造仏においては、塑像・乾漆像はさらに普及し、従来の木彫を抑えて時代の造像技法の中心となった。

図5 塔本塑像 阿修羅（北面6号）
711年　法隆寺五重塔

図4 塔本塑像 侍者（北面27号）
711年　法隆寺五重塔

法隆寺五重塔初層の塑像群

五重塔の塑像群は平城遷都の翌年にあたる和銅四年（七一一）に造られた。塑土による山岳の四面を洞窟状にえぐり、仏典に説かれた諸場面を演劇的にあらわす。北面の涅槃の場面では、悲しみに泣き叫ぶ僧形の人たちの身振りや顔つきが印象的であり、阿修羅の姿は興福寺像につながる［図4・5］。東面で問答する維摩と文殊の姿に威厳がある。中国で塑壁と呼ばれる仏塔の初層につくられた塑像群が原型となっているが、九〇体に及ぶ塑像にこめられた明るく豊かな人間的感情は、埴

（3）塑像の「塑」は粘土のこと。粘土で造形する技法をいう。奈良時代には攝、捻と呼ばれた。①心木に藁縄を巻きつけ、②粗い荒土と中土で概略の形をつくり、③細かい表土（仕上げの土）をかぶせて細部を塑形する、という工程で完成させる。腕や指の心には銅線を用いる。

乾漆像は、木、土などの型の上に麻布を漆で何重にも貼り重ねて固める手法。中国では夾紵といい、おそらく中国で始まった。奈良時代には、即・壟などといった。工作法は、脱乾漆（脱活乾漆）と木心乾漆の二種あり、脱乾漆は、塑土と心木で大体の形をつくり、その上に麻布を漆で貼り重ねたあと、麻布を切り開いて内部の塑土を取り出し張子状にする。形が歪まないように内部に新しい心木を入れ、麻布を縫い合わせ、木屎漆（漆に細かい植物繊維――杉や檜の葉を搗いたり挽いたりする――をまぜペースト状にしたもの。乾漆像において麻布を何重も貼り重ねた表面の整形に用いる。木彫の表面の整形にも用いる）で表面を造型し、さらに黒漆を塗り、金箔や彩色で仕上げ

輪の素朴な表現が、唐美術の洗礼を受け、より写実的な深まりを示すにいたった経緯をうかがわせる。それはまた、喜怒哀楽を率直に歌う万葉人の心の反映でもある。

興福寺の乾漆像

　興福寺は藤原氏の氏寺として六六九年に創立された山階寺を前身とするが、平城京に移され、興福寺と改名された。天平六年（七三四）光明皇后により亡き母を弔うため西金堂が建立された。すぐれた脱乾漆の手法による八部衆・十大弟子像はこのときの作で、もとは西金堂の本尊丈六釈迦如来像のまわりに配置されて、釈迦浄土群像を構成していたものである。七一八年帰国の遣唐使がもたらした華原磬（儀式用の楽器）が群像の前に置かれ、留学僧道慈が群像構成を指導し、光明皇后直属の皇后宮職が造営にあたった。八部衆は仏に帰依し仏法を守る阿修羅、迦楼羅など八種の異類（インドの古い神々・超人）で、十大弟子とともに仏師・将軍万福の作である。阿修羅像［図6］のような本来異相であるべき像が、十大弟子の多くとともに少年の面影を宿しており、憂いを含んだ若々しい表情は、白鳳仏に見た宮廷の（あるいは女性貴族の）童顔好みが、より内面性を深めて天平仏に受け継がれていることを物語る。

東大寺法華堂（三月堂）の塑像と乾漆像

　法華堂は奈良時代には羂索堂と呼ばれ、もとは東大寺の前身である金鐘寺の主要な堂宇であった。現在の建物は、奈良時代の正堂と鎌倉時代に再建された礼堂とからなり、

る。木心乾漆は脱乾漆の後にあらわれたもので、木心に布を貼り重ねて木屎漆で成型する。心木の構造は像によりさまざまである。

（4）東大寺、法華堂とそれらの前身としての金鐘寺および金光明寺との関係や、現存する諸像の由来、規範となった経典などの諸問題については現在、議論が行われている。浅井和春「法華堂本尊不空羂索観音像の成立」『日本美術全集 4 東大寺と平城京』（講談社、一九九〇年）、松浦正昭「法華堂天平美術新論」『南都仏教』82号（二〇〇二年十二月）など参照。

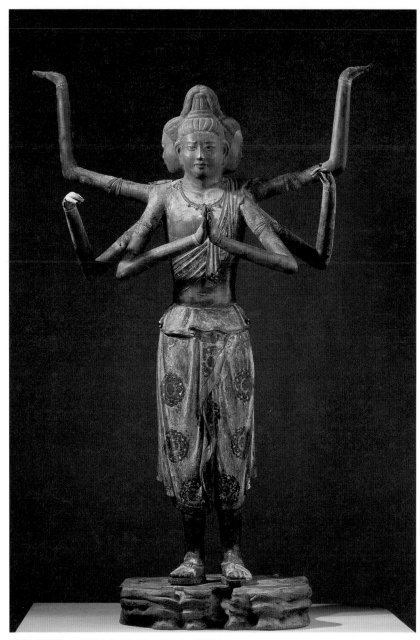

図6　阿修羅（八部衆立像のうち）　734年　興福寺

正堂の仏壇上には、「不空羂索観音立像」[図7]を本尊としてその周囲に、執金剛神、日光・月光菩薩、吉祥天・弁財天の塑像群と梵天、帝釈天、四天王、金剛力士の乾漆像群とが安置されている。これらのうち不空羂索観音他六体は、像高三メートルを越す巨像である。諸像の図像の由来や制作時期などについてはさまざまな議論があり、おおむね八世紀中頃の作としかいえない。軽量の脱乾漆像は塑像より進んだ当時最新の技法であるが、四天王立像などは姿形にぎごちなさが残る。新薬師寺の十二神将立像についてもこの点は同様である。

その中で不空羂索観音立像は、のちの密教像につながる三目八臂の異相ながら、均整のとれた身体表現と威厳にあふれた像容を持ち、当初のままに残る頭上の銀透し彫りの宝冠の見事さとあいまって、天平の乾漆像の最高傑作というにふさわしい。当時

図7　不空羂索観音立像　8世紀中頃
東大寺法華堂

の宮廷による造仏をとりしきった国中連公麻呂[5]の直接の指導があったのだろうか。一方塑像はより自然に肉体のまるみを表現できる。日光・月光像はそれを生かしてすぐれた写実性を示している。江戸時代に寺のどこ

（5）国中連公麻呂（?—七七四）。百済の帰化人の孫。東大寺大仏の造像に「巧思」を発揮して造東大寺次官となり、七六一年には従四位下に叙せられた。「大仏師」と呼ばれたかれは、通常の官吏とは違い、みずから技術を持っていたと考えられる。ルネサンス美術史を専門とする田中英道はかれを「天平のミケランジェロ」と呼び、法華堂不空羂索観音像をはじめ、三月堂の主要な彫刻や新薬師寺の十二神将から唐招提寺の鑑真和上像までをかれの作品だとする（田中英道『日本美術全史』［講談社、一九九五］ほか）。これに対する専門家の反論として、根立研介「国中連公麻呂考」『正倉院文書研究8』（二〇〇二年）、浅井和春『日本の美術456　天平の彫刻』（至文堂、二〇〇四年）などがある。

かの堂から移されたと伝える戒壇院の四天王像もこれと同類の塑像だが、さらにすぐれた軽やかな肢体と内面性を持ち、天平塑像の完成を物語る。

不空羂索観音はもと総身金色に光り輝き、他の諸像には前にふれた敦煌石窟の像や後述の正倉院に伝わる香印坐［⇨八三頁、図21］のような鮮やかな縄繝彩色が施されていたことを思い起こす必要がある。秘仏として厨子に収まる塑像の執金剛神像には彩色が比較的よくのこされている。

❹東大寺大仏の鋳造

「青丹よし」と万葉集に歌われた奈良の王朝であるが、その実情は決して安穏ではなかった。七二四年即位した聖武天皇を悩ましたのは、大陸からもたらされた伝染病であり、七四〇年に起きた藤原広嗣の反乱であった。この後五年の間、天皇は平城京から出て、恭仁京、紫香楽宮、難波宮へと宮都を彷徨し続ける。その間の天平一五年（七四三）、聖武天皇は華厳経の理想にもとづく鎮護国家のための盧舎那大仏像の鋳造を発願し、金光明寺造仏所（のち造東大寺司に発展）により工事が進められた。百済帰化人の孫である国中連公麻呂が雛形をつくり総監督（大仏師）となった。天平一九年（七四七）九月に始まる国運をかけての事業は難航のすえ、七五五年ついに大仏は完成した。大仏の像高は五丈三尺五寸（約一六メートル）、これは、北魏の雲崗の五体の大仏坐像や初唐・六七五年の龍門奉先寺の大仏とほぼ同じ高さであり、則天武后がつくらせた後者の大仏は、東大寺大仏建立の大きな動機となったであろう。

（6）参考、香取忠彦・穂積和夫『日本人はどのように建造物をつくってきたか2　奈良の大仏──世界最大の鋳造仏』（草思社、一九八一年）。

ちなみに、江戸時代に再鋳造した現在の像は高さ一五メートルである。大仏殿もこれと並行して建築され、高さ四七メートル、正面八八メートルあった。現在の大仏殿も高さがこれと同じにつくられているが、幅が三割五分ほど狭い。大仏殿の東西には高さ三丈（一〇〇メートル）の七重塔がそびえ、これは現在の法隆寺五重塔（三一・五メートル）の三倍以上にあたる。高さ一〇メートルの塑像の四天王が堂内にあったことも記録される。大仏完成に先立つ天平勝宝四年（七五二）四月九日、一部鍍金の状態で盛大に開眼供養が行われている。開眼師にはインド僧も加わり、伎楽が演じられるなど、国際色豊かな「かざり」の祭典となった。

一一八〇年、平重衡の放った火で大仏殿は焼失した。創建当初の大仏は現在蓮華座に蓮華蔵世界図を彫ったものが一部残るのみだが、そこに毛彫りされた盧舎那仏の姿［図8］は、一二世紀の「信貴山縁起絵巻」の画中に描かれたものと一致し、盛唐の様式にならったその壮麗な姿を偲ばせる。

❺ 唐招提寺の新様

七五四年、鑑真和上は、前後一二年を費やし六回目の渡航によってやっと日本に渡来、熱狂的な歓迎を受けた。聖武上皇らに戒律を授け、七五九年唐招提寺を創設した。工人らをつれての鑑真の渡来によって、唐の仏教美術の新しい動向が伝えられることになった。

唐招提寺の伽藍は七六三年の鑑真没後、弟子たちにより整備された。なかで金堂は

図8　盧舎那仏台座蓮弁線刻画
蓮華蔵世界図（部分）　八世紀　東大寺

（7）六四五年建立の新羅皇竜寺九重塔は木造で、高さは二二五尺（六八・二メートル）あったが、東大寺七重塔はこれより高い。このような高い塔が地震で倒れなかったのは、心柱のせいである（上田篤編『五重塔はなぜ倒れないか』新潮選書、一九九六年）。

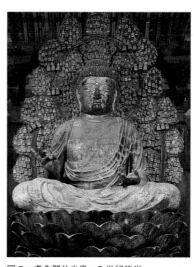

図9　盧舎那仏坐像　8世紀後半
唐招提寺金堂

現存する唯一の天平の金堂建築である。本尊の「盧舎那仏坐像」［図9］は脱乾漆の大像で、鑑真が重視した梵網経（華厳経の菩薩戒を発展させたもの）に基づいてつくられ、頭部を強調し体軀に張りを持たせる重厚な中唐様式によっている。量感表現により適した木心乾漆の技法

も唐招提寺で新たに行われた。「千手観音立像」、「薬師如来立像」はともに木心乾漆造である。本尊両脇の「梵天・帝釈天立像」は飛鳥・白鳳期に行われた木彫に乾漆を併用する技法の復活であり、表面の整形に木屎漆が用いられている。千手観音像は、これにいくぶん先行する大阪・葛井寺の、脱乾漆による「千手観音菩薩坐像」［図10］とともに、千手観音像のもっとも古い例である。御影堂に安置される脱乾漆の「鑑真和上坐像」［図11］は、西方に向かって座したまま示寂する姿を伝えたものといわれ、仏像に通じる形姿のなかに、敬愛する師への思慕をこめている。

金堂の背後に建つ講堂は、もと平城宮の朝集殿を移築したもので、巧みに仏堂へと改築されているとはいえ、平城宮の唯一の遺構として貴重視されている。もとここに置かれていた立像や仏頭群（現在新宝蔵に移されている）は、次代の貞観彫刻につな

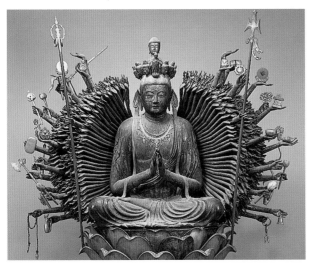

図10　千手観音菩薩坐像　8世紀　葛井寺

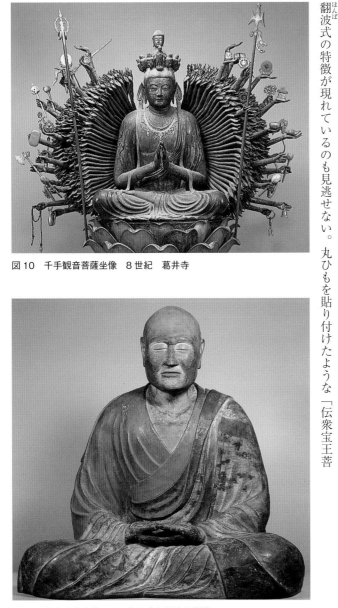

図11　鑑真和上坐像　763年　唐招提寺御影堂

がる八世紀後半の新たな木彫像の出現として注目される。「伝薬師如来立像」［図12］、「伝衆宝王菩薩立像」など、渡来工人の指導によると思われる日本特産の榧材を用いた立像は、森厳な異国的容貌と張りのある体軀のモデリングを特色とする。首を欠いてトルソーとなった如来立像［図13］の、さざなみのような美しい衣文線に、すでに翻波式の特徴が現れているのも見逃せない。丸ひもを貼り付けたような「伝衆宝王菩

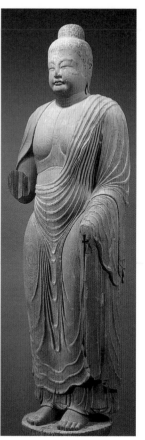

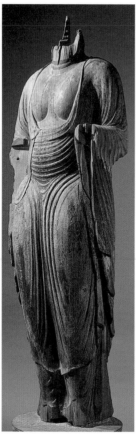

薩立像」の衣文の刻みには、唐代の石彫の彫り口を思わせるところがある一方、「十一面観音立像」に見るような細部まで細かく彫り出す手法には、唐の檀像〔⇨九七頁〕の影響が指摘される。　唐招提寺の木彫群については、次章でまたとりあげよう。

聖林寺の十一面観音像は、同じく八世紀後半の木心乾漆造の傑作として知られる。　腹部を細く引き締め、腰の張りを強調した体軀、瞼の腫れた瞑想的な面立ちは、これもまた天平仏の均衡のとれた檜の一木でつくられた木心に分厚く乾漆を施してある。

図13　如来立像　9世紀後半　唐招提寺

図12　伝薬師如来立像　8世紀後半　唐招提寺

様式が貞観仏のダイナミズムへと移る動きを暗示している。

❻大型の繍仏と過去現在因果経

八世紀になって、律令制度の整備にともない、官営の絵画制作機構としての画工司（つかさ）が設けられた。画師四人、画部六〇人などからなる画工司は、絵画のみならず建築・仏像の彩色、繍仏など染織の下絵、鏡の文様などさまざまな仕事を集団制作した。

繍仏とは刺繍された極彩色の仏画のことで、高さ二丈（六メートル）以上の大型が多い。丈六金銅仏像とともに仏像の本尊とされ、数多くつくられた。天寿国繍帳（てんじゅこくしゅうちょう）が最も早い遺品である。「釈迦説法図繍帳」（奈良国立博物館、縦二〇八センチ）は盛唐の絵画様式に従って和銅年間（七〇八―七一五）につくられたと見られる。西洋のタピスリーに相当する綴織（つづれおり）の大作もつくられた。「綴織当麻曼荼羅」（当麻寺、四×四メートル）は貴族の娘が阿弥陀の化身の教えに従って織ったと伝える阿弥陀浄土図である。

正倉院文書は、東大寺阿弥陀堂に高さ一丈六尺の阿弥陀浄土変相があったと伝え、当麻曼荼羅はその同類である。東大寺大仏殿の堂内左右には、脇侍の塑像の四天王に混じって大仏以上の大きさを持つ観音菩薩の綴織大曼荼羅が掛けられていたというから、その壮観のほどが偲ばれる。⑧

ほかに、奈良時代の絵画の遺品を紹介しておこう。紙地に描かれた「聖徳太子御影」（宮内庁）は、太子を中央に大きく、二童子を左右に小さく細い墨線で描いたその手法が、唐の閻立本筆と伝える「帝王図巻」（ボストン美術館）に見るような初唐の

（8）『カラー版日本美術史』（美術出版社、増補新装版二〇〇三年）、四七頁（松浦正昭執筆）。

図14　釈迦霊鷲山樹下説法図（法華堂根本曼荼羅）　8世紀後半　ボストン美術館　© 2021 Museum of Fine Arts, Boston.

人物描法に近く、擦筆で衣服の隈をあらわした破墨に通じる手法も注目される。これに対し麻地の「吉祥天像」（薬師寺）は、中唐の宮廷絵師周昉の得意とした細緻な仏画の手法を想像させるものである。法華堂根本曼荼羅と呼ばれる「釈迦霊鷲山樹下説法図」［図14］もまた、八世紀後半に唐仏画の手法に学んだものとされるが、この方は太い眉、晴朗な顔立ち、量感ある柔らかな肉身表現など、「吉祥天像」とは別の唐仏画のおおらかな画風を伝えるものとして貴重である。背景の山岳の描写も、神仙思想を背景とした唐代山水画風の一端を示すものとして興味深い。

釈迦の前世での善行と現世での出家成道との関係を説いた過去現在因果経に絵をつけた「絵因果経」［図15］は、奈良時代に八巻本が数種つくられ、醍醐寺、上品蓮台寺、東京藝術大学などにそれぞれ一巻ずつが残る。鎌倉時代にも改めてつくられた。

上段に絵、下段に経文という体裁をとるが、絵の古拙な描法は初唐の古墳壁画の画風にみられるものであり、書は盛唐風とされ、八世紀中頃の画工司が、中国の新旧の手本をもとに工夫した絵巻物の祖形である。

❼ 正倉院宝物

大仏完成の翌年に当たる天平勝宝八年（七五六）、聖武天皇は五六歳の生涯を終えた。残された光明皇太后は、七七忌を終えて先帝の遺愛品など六百数十点を東大寺に献納した。正倉院はこれを保管する倉庫で、高さ一四・五メートル、二つの校倉（南倉、北倉）の中間を板壁で密閉し中倉とした高床式の堂々たる構築を今に伝えている［図16］。

皇太后献納の品々は、『国家珍宝帳』に記録されている。そのなかで多数を占める武器・武具の類は、藤原仲麻呂の乱（七六四）の際に大部分が持ち去られたが、先帝遺愛の品々は比較的よく残り、北倉に保管されて正倉院宝物の中核となっている。大仏開眼の供養会に用いられた法具や宝物の類七五〇点余は中倉に納められ、鏡、銀器など金工品は南倉に多い。その他東大寺大仏への施入品などを合わせ計九〇二点に上る宝物の種類は、薬、仏具、文房具、楽器、舞踊具、遊戯具、服飾品、玉類、調度品（屏風、鏡など）、宮中儀式のための小道具類、工具類、文書（書、写経など）とさまざまである。八世紀のものが大部分だが、なかに五、六世紀製の伝来品も含まれる。八世紀あるいはそれ以前の遠い過去の王族の財宝調度のさまざまが、埋葬品としてでなく地上にそのまま伝えられて今日に至っている例は世界でも類を見ない。

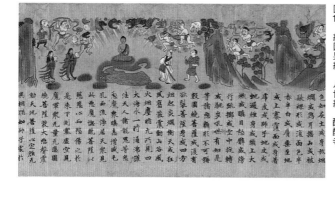

図15　絵因果経　八世紀　醍醐寺

正倉院宝物は、唐の製品とそれを模した日本製品が中心を占めるが、韓国、西アジア、中央アジア、東南アジアの製品もなかに交じる。日本の工房でつくられたものも、本場の製品とみまがうほど高度な技術と美意識によって仕上げられ、当時世界文化の中心であった唐王朝の宮廷美術の国際性と華麗を今に伝えている。染織や木工など有機物でつくったものの多くが、伝世品ならではの良好な保存状態で見られるのは貴重だ。明治の工芸職人たちの巧妙な修復技術もこれに与って力あった。

数多い宝物のなかからわずか十数点を恣意的に選ぶとすれば、まず、螺鈿の美しい楽器として、北倉の「螺鈿紫檀五絃琵琶」［図17］と「螺鈿紫檀阮咸」とをあげよう。前者の槽（背面）の宝相華文は馥郁たる香りを放って見る者を幻惑する。後者では、円い槽に点対称で置かれた二羽の鸚鵡が咥える瓔珞が、ゆるやかに旋回しながら星のように輝くあたり、宋代の曜変天目を連想させる。

撥撥とは琵琶や阮咸の「撥あて」の部分の保護のため、玳瑁や皮を貼り付けるものだが、前出の「五絃琵琶」の撥撥には駱駝に乗る胡人（ペルシャ人）が象嵌されて唐美術の異国趣味を漂わす。同様な異国趣味は南倉の別の琵琶の撥撥に描かれた「騎象奏楽図」（楓蘇芳染螺鈿槽琵琶）［図18］にも見られる。象の背に乗りながら笛を吹いて踊る四人の楽師を前景に置き、断崖に挟まれた渓谷がはるかに遠のく先に夕日の落ちるさまを克明に描いたこの絵は、小品ながら唐代山水画のわずかな遺例として注目され、また一二世紀の「信貴山縁起絵巻」などにみる、やまと絵風景描写の起源を知る上でも見逃せない。すぐれた手法を示すこの図の筆者が中国人か日本人かの判定は

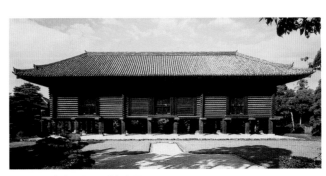

図16　正倉院正倉　8世紀中頃

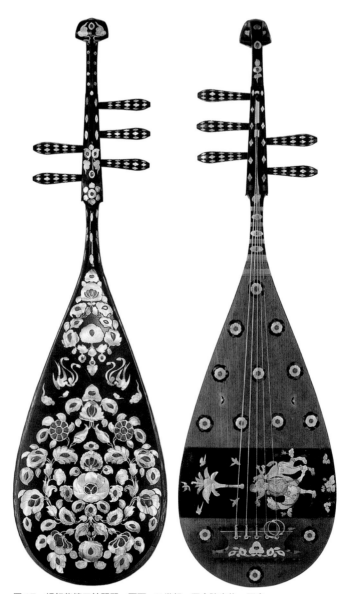

図17 螺鈿紫檀五絃琵琶・両面 8世紀 正倉院宝物・正倉

微妙である。

漆地に金銀などの薄い板を貼って装飾する平脱（日本では平文と呼び代えた）は、中国古来の技法で、唐の前半に流行した。北倉の「金銀平脱八角鏡」は唐製と考えられる、鳥の文様を点対称にあしらった細緻な意匠によるものである。一三世紀に盗難に遭い破損したものを、明治になって現状に修理した。正倉院の宝物は伝世品とはいえ、明治の精巧な修理によって当初の美しさを取り戻したものが多い。

北倉の「金銀鈿荘唐大刀」は、『国家珍宝帳』記載のなかで現存する唯一の太刀だが、この鞘には末金鏤と呼ばれる技法で鳥獣や飛雲のような唐草文が施されている［図19］。これは後世の研出蒔絵と同じ手法であることがわかり、蒔絵の起源を知る上での貴重な資料となっている。

油絵の一種である密陀絵が、玉虫厨子に施されていることは先述したが、正倉院に

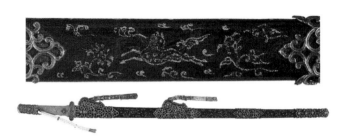

図18　騎象奏楽図
（楓蘇芳染螺鈿槽琵琶捍撥）
8世紀　正倉院宝物・正倉

図19　金銀鈿荘唐大刀　8世紀　正倉院宝物・正倉

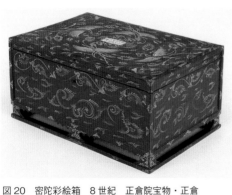

図20　密陀彩絵箱　8世紀　正倉院宝物・正倉

も密陀絵による作例がいくつかある。「密陀彩絵箱」〔図20〕は、黒漆地に鳳凰と怪魚、蓮華忍冬文を朱と黄土で描いた上に油色を施したものだが、速度ある筆使いで描いた箱の側面の連続文は波と渦をつくり、箱表の鳳凰たちは中心軸のまわりを激しくスピンしている。正倉院宝物の文様は、線対称、点対称の制約のなかで、このように眩暈を催すほどの運動感を表すこともできた。

南倉の「漆金薄絵盤」（香印坐）〔図21〕は仏前で香をたくための蓮華座状の盤だが、四層に重なる蓮弁の裏に金箔、群青、丹を地色として濃彩が施してある、臙脂、藤黄などを加えた繧繝彩色で宝相華唐草を隈取り、鳥や人面鳥身の迦陵頻伽、獅子などを複雑に描き込んだ目のさめるような鮮やかさは、唐代の装飾主義の生きた見本である。さきの「密陀彩絵箱」とあわせ、以後独自に発展する日本の「かざり」の原点をこれらに求めることができる。

ところで『国家珍宝帳』には「御屏風一百畳」が記載されているが、残念ながらそれらのうち、絵屏風で現存するのは「鳥毛立女屏風（六扇）」〔図22〕のみである。樹木の下に立ち、腰掛ける六人のふくよかな唐風美人を描いた日本製のこの屏風は、もと貼ってあった山鳥の羽

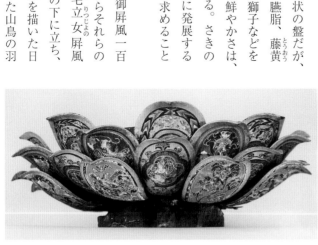

図21　漆金薄絵盤（香印坐）　8世紀　正倉院宝物・正倉

図22　鳥毛立女屏風　第三扇部分
8世紀　正倉院宝物・正倉

毛がほとんど剝げ落ち、顔や手の彩色のほかは下絵の線を残すのみだが、華麗な羽毛の色彩で飾られていたのだろう。

ほかに、墨の素描による「麻布山水」「麻布菩薩」、六世紀前半の安閑天皇陵出土のものと一対だったと考えられるイラン製カットグラスの「白瑠璃碗」、樹木とライオン使いを左右相称に綾織りしたテーブルクロス「白橡（しろつるばみの）綾錦几褥」、ろうけつの手法による左右相称文様の「纐纈染屏風」、不規則な綴織の「七条裂裟」、大仏開眼供養会の場に笑いと活気を与えた伎楽面「酔胡王面」[図23]の生命感に満ちた表情、愛蔵する王羲之の書を写した光明皇后の「楽毅論」など、正倉院の名品は尽きない。唐三彩をまねた「三彩鼓胴」「二彩鉢」などの素朴な味わいもこれに加えておくべきだろう。これらを通じて私たちは、現世と来世をともに荘厳する唐代美術の装飾世界と、その光に浴した天平の皇室の「かざり」で彩られた生活の実態を知ることができるのである。それはまた、工芸と絵画を区別せず、大胆なデザインと色彩美にあふれる日本の「かざり」の出発点でもあった。

デザインが現代に通じる

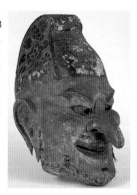

図23　酔胡王面　八世紀
正倉院宝物・正倉

（9）　林良一「正倉院の遺宝」（週刊朝日百科『世界の美術107　正倉院の美』所載）の冒頭には、美しい調度に囲まれた聖武天皇と光明皇后との夢のような生活が想像されている。

平安時代の美術（貞観・藤原・院政美術）

平安京に都が置かれた延暦一三年（七九四）から、源頼朝が征夷大将軍に任じられた建久三年（一一九二）までの約四〇〇年間が平安時代である。この長い期間を美術史では一般的に寛平六年（八九四）の遣唐使廃止を境に前期と後期に分ける。これに対し、有賀祥隆は、藤原氏が政治の執権を掌握するに至った安和の変（九六九）を画期に加え、平安遷都から安和の変までを前期、それ以後、白河院による院政の始まる応徳三年（一〇八六）までを中期、院政時代を後期とする。本書では有賀氏の三段階説を取り入れるが、過渡期にあたる一〇世紀前半を藤原美術の側に含め、前期—貞観美術（七九四—八九四）、中期—藤原美術（八九四—一〇八六）、後期—院政美術（一〇八六—一一九二）の三段階に分けた。前期は九世紀、中期は一〇—一一世紀、後期は一二世紀にほぼ対応する。

八世紀末から一二世紀末まで、四世紀の長きに及ぶ平安時代の美術は、前期と中・後期とでは様相を異にする。前期は、空海らが密教の教義とともに唐から持ち帰った、仏教美術の最終段階にあたる密教の秘儀的なイコンの数々が、絵画や彫刻のイメージを一変させた時期である。中期にはそれが大陸との国交の途絶によって中断し、藤原貴族の生活環境のなかで「和様化」の方向に進む。後期には「和様化」の方向がさらに爛熟し繊細化する一方で、変革期の状況を反映した動感ある表現を生み出す。

（1）『カラー版日本美術史』（美術出版社、増補新装版二〇〇三年）、五四頁（有賀祥隆執筆）、有賀祥隆『仏画の鑑賞基礎知識』（至文堂、一九九一年）。

平安時代の美術——時期区分

前期 ［貞観美術］
794〜894 年／9 世紀
中期 ［藤原美術］
894〜1086 年／10〜11 世紀
後期 ［院政美術］
1086〜1192 年／12 世紀

一 密教の呪術と造型 ［貞観美術］

❶ 密教美術の伝来

延暦三年（七八四）は甲子（きのえね）の年。物事がすべて改まるといわれるこの縁起のよい年を捉え、桓武天皇は、平城京から長岡京への遷都を断行した。衰退した天武天皇系の皇統にかわって天智天皇系の皇統をつくる、寺院など旧勢力の多い奈良の空間を離れる、というのが遷都の狙いとされる。だが長岡京はなぜか一〇年で放棄され、延暦一三年（七九四）、都は近くの平安京（現在の京都）に移された。以後約一世紀の間も、遣唐使の派遣は引き続き行われ、中唐・晩唐の文物と情報を日本にもたらした。そのなかでもっとも重要なのは、奈良仏教の権威に対抗すべく重用された密教に関するものである。

ここでまず、インドにおける密教の誕生と、それが中国を経由して日本にもたらされた経過のあらましを述べよう。

密教とは仏教のなかの秘教、すなわち秘密仏教のことである。大乗仏教の最終段階にあらわれたもので、神秘主義的、呪術的、象徴的な性格を持つ。タントリズムと呼

ばれる古代インドの精神文化と深いつながりを持つ点、ヒンドゥー教と同根である。

呪術を禁じた初期の仏教のなかにも、密教は断片的に呪法として入り込んでいた。十一面観音、不空羂索観音、千手観音など、奈良時代に盛んに造像された多面多臂の像は、中国経由で日本にもたらされた呪術的な経典や図像によったものである。しかしそれらは現世利益を目的としたもので、解脱成仏を目的とする密教としての体系を持たない段階の、いわゆる「雑密」に属する。それに対し、「純密」と呼ばれる、より体系的で本格的な密教が日本にもたらされたのが、九世紀においてであった。

インドの密教は、初期（四─六世紀）の雑密時代に成長し、中期（七─八世紀）の純密時代に繁栄し、後期（九─一一世紀初）に衰退した。一二〇三年、イスラム教徒がパーラ王朝を滅ぼしたとき、密教寺院と僧は根絶され、密教は終末を迎えている。

純密の二大経典の一つである大日経は七世紀の中頃に成立し、もう一つの金剛頂経は七世紀後半から末にかけて成立したとされる。両者はともにインド僧により中国に伝えられた。インド僧善無畏（六三七─七三五）は七一六年、八〇歳のとき陸路で長安に到り大日経を訳した。インド僧金剛智は七二〇年海路で長安に到り、金剛頂経を訳した。金剛智とともに来たインド僧不空（不空金剛）は、七四二年広州から海路スリランカに旅し、梵語（サンスクリット）の経典一二〇〇巻を携え七四六年唐に戻った。不空の弟子恵果（七三六─八〇五）は、大日経系と金剛頂経系とをまとめて両部密教の体系をつくった人と考えられている。この人から密教の秘法を伝授されたのが、八〇四年長安を訪れた空海（七七四─八三五）である。かれは八〇六年（大同元年）

多くの経論、曼荼羅、法具などを携え帰国し、京都高雄山寺（神護寺）を足掛りに、高野山金剛峯寺、京都東寺（教王護国寺）に密教伽藍を創設、真言宗の祖となった。

一方、比叡山延暦寺の創設者である最澄（七六七―八二二）は、八〇四年入唐し、天台山で天台宗の教義を修得、密教をも学んで八〇五年帰国し、延暦寺を拠点に天台宗の祖となったが、帰国後密教の知識の足りないのに気づき、空海に教えを請うたりしている。天台密教は後の円仁、円珍により補足され充実したものとなった。円仁、円珍らは、最澄、空海に続き唐に渡った天台、真言の僧を入唐八家と呼ぶ。恵果の没後まもなく、中国の密教は唐武宗の仏教弾圧（八四四）などにより衰退した。北宋初期にインド後期密教経典が輸入されることもあったが、衰勢は改まらず、チベット仏教と結んで変質した。密教の教義とその美術はひとり日本で栄え、インド、中国にほとんど残らない。日本は初期、中期の密教美術の遺産を伝える貴重な宝庫となっている。

❷ 密教の修法と仏画

帰国した空海が、朝廷に提出した『請来目録』には、膨大な経典とあわせ、曼荼羅や祖師の画像など、多くの絵画が含まれていた。真言の経典は「隠密」で、「図画」を借りなければその真意は伝えられない、と空海はいっている。それまでは彫刻主体であった日本の仏教美術の流れの中で、絵画（仏画）がそれに劣らぬ役割を果すようになったのは、空海による純密移入を契機としてである。残念ながら空海の時代の仏画は度重なる火災や、使用による磨耗のため、あらかた失われ、九世紀の作品で

（2）入唐八家

最澄（天台・八〇四―八〇五）
空海（真言・八〇四―八〇六）
常暁（真言・八三八―八三九）
円行（真言・八三八―八三九）
円仁（天台・八三八―八四七）
恵運（真言・八四二―八四七）
円珍（天台・八五三―八五八）
宗叡（真言・八六二―八六三）

数字は入唐の期間

現存するものは、神護寺の「高雄曼荼羅」［図4］と西大寺の「十二天像」［図5］くらいしかない。

八〇六年帰国した空海の伝える純密の教義と実践法は、当時の宮廷・貴族の強い支持を得た。鎮護国家という空海の掲げた理念への賛同もさることながら、実際にはもっぱら密教の修法（しゅほう、ずほう）に対してであり、験（げん・修法の効）に期待してのことである。

正月に行う宮中の行事として、御斎会がある。奈良時代以来の伝統を持つ顕教（密教以外の教義によるもの）の儀式で、国家安泰、五穀豊穣を祈るものである。空海はこれでは効力不充分として、同じ時期に密教の大規模な修法を進言した。承和二年（八三五）開始の後七日御修法がそれである。宮中に真言院という専用の道場を設け、本尊として両界曼荼羅および五大尊、十二天の大幅を懸ける。それらの配列は一二世紀の「年中行事絵巻」［図1］に描かれた図などによって知ることができる。ほかに、空海の弟子常暁が唐から持ち帰った大元帥法が、同じ時期に宮中の他の建物で行われた。本尊は巨大で怪奇な大元帥明王の画像である。

修法に際し、行者（行を行う衆生、僧に限らない）は護摩本尊に対し、手に印を結び（身密）、口に真言を唱え（口密）、仏菩薩の本尊を心に観想する（意密）。修練を積んだ行者の眼には、やがて仏の姿があらわれる、そのとき衆生は仏を感得し、即身成仏を達成する、というものである。密教の諸仏を体系的に網羅して描いた曼荼羅に代表されるように、本尊はおもに大きな掛物の絵として描かれた。彫刻より絵画が移

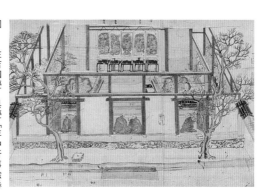

図1　住吉如慶・具慶「年中行事絵巻」巻六　真言院御修法（住吉模本）一六二六年　田中家

（3）現在醍醐寺に伝わるものは一四世紀の補作だが、縦三メートル半の巨大な画面に描かれた十八面三十六臂の像容は、髑髏を身に纏って怪奇を極める。当初もこのような画像の巨幅であったろう。

動に適していたからである。宮中真言院での御修法の場合には、修法に際し本尊はその
のつど東寺から持ち出された。このように、修法における「意密」あるいは「観想」
が、それまでにない奇怪な図像を含む尊像の絵画を必要とし、これまでにない多種類
の仏画を生むことになった。その代表は両界曼荼羅である。

❸両界曼荼羅

インドにおける「マンダラ」という言葉の原義は、一説によれば**manda**（本質＝
円輪）を**la**（得る）ことであり、土でつくった野外の円壇上に、塑像の諸仏を集め
規則にしたがって安置したものをそう呼んだ。観想を助けるための視覚化の装置であ
る。五世紀から六世紀頃にあらわれて、次第に体系化した。インドにマンダラは残らな
い。修法が終わると壊してしまうからである。

前述のように、両界曼荼羅（両部曼荼羅）とは、インドでそれぞれ別個につくられ
た胎蔵界、金剛界の両曼荼羅が、中国において統合され体系づけられたものである。
そこには密教の教義が大日如来を中心とした諸尊の配置によって図示されている。

胎蔵界曼荼羅の中心には、蓮の花のかたちのなかに、大日如来を囲む八体の如来・
菩薩が描かれる。中台八葉院と呼ばれるこの部分は、母親の胎内をも象徴するといわ
れる。「胎蔵界とは、物質的な生成の原理を説く感性的、男性的な智の表現であり、
金剛界は精神的な存在の理法を説く理性的、女性的な理の表現である」。空海が恵果
から伝授されたのは、この両者を統一した「理知不二」の世界である。――両界曼荼

（4）浜田隆『曼荼羅の世界――密教絵
画の展開』（美術出版社、一九七一年）。

羅の教義は、このように一般に対し説明されるのだが、これは究極のところ「秘密」の世界であり、修法を重ねてその内奥に深く立ち入ったものにしか理解できない。一般人の眼には、絵画というより、むしろ一種のグラフ・系統図に映るだろう。だが曼荼羅は美術に違いない。少なくとも九世紀の作品に発揮されている線描技術のすばらしさや、「西院曼荼羅」の色彩の豊かさを見る限りにおいては……。

❹曼荼羅の諸図

曼荼羅図は、修法のたびに展げられ道場に懸けられる。加えて護摩を焚く折の煤すすが画面をいぶす。現存する曼荼羅のほとんどは、一〇世紀以降の制作である。

空海が唐から持ち帰った曼荼羅は、「現図げんず曼荼羅」という。恵果が空海のために、絵師李真らを呼んでつくらせた彩色の大幅で、縦五×横四メートルあった。だが帰国後二〇年足らずですでに傷んだので、代わりに新しいものをつくらせたと記録される。

神護寺の「高雄曼荼羅」[図2]は、空海が存命中の天長六─一一年(八二九─八三四)の間に、神護寺の灌頂堂での儀式のためにつくらせたとみられ、現図曼荼羅のもっとも古い模本である。現図の彩色を金銀きんぎん泥でいに変えて赤紫の綾地あやに描いている。絹地はかなり痛んでいるが、図中の大日如来や不動明王像などに見られる線描は見事で、現存しない現図曼荼羅のすばらしさを偲ばせる[図3]。

もと東寺の西院(御影堂)にあった「西院曼荼羅(伝真言院曼荼羅)」[図4]は、

現図曼荼羅とは別系統の図様によっており、円珍請来の両界曼荼羅をもとに、宗叡
（八〇四―八八一）が清和天皇の願いで新造したのがこの図という新説もある。縦一八
五センチと小振りだが、インド・西域の影響を伝えるエキゾチックな彩色が特色であ
る。赤で隈取りや輪郭を施した丸顔の仏の肉身は、一つ一つ官能美に輝いている。

別尊曼荼羅と呼ばれるのは、両界曼荼羅以外に、修法の目的に最もかなった本尊を
中心に諸尊を構成する曼荼羅である。大仏頂、一字金輪、仁王経、宝楼閣、孔雀経、
北斗（星）その他計二〇数種が知られているが、一〇世紀を遡るものとしては、室生
寺金堂の薬師如来立像の裏の板壁に描かれた図が、帝釈天曼荼羅と解釈されているく
らいしかない。

白描図像は、白描の手法によって密教諸像や手印、供養具などを写し取ったもの
であり、修法や仏像、仏
画、法具についてのマニ
ュアルである。入唐八家
によりもたらされたもの
としては、円珍請来の
「五部心観」（園城寺、唐・
九世紀）や宗叡請来の
「蘇悉地儀軌契印図」（東
寺、唐・九世紀）がある。

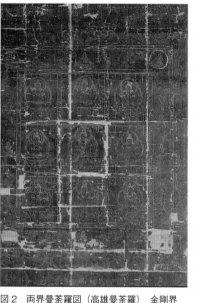

図2　両界曼荼羅図（高雄曼荼羅）　金剛界
829〜834 年　神護寺

図3　両界曼荼羅図（高雄曼荼羅）
胎蔵界　神護寺

（5）隈取りを用いず墨の描線のみで
仏像や仏具などをあらわす手法。

図 4　両界曼荼羅図（西院曼荼羅）　胎蔵界　9 世紀後半　東寺

蘇悉地経は、大日経、金剛頂経に続く純密の第三の経典で、九世紀に加えられた。

燃え上がる火炎を光背とし、赤や青、黄の肉身を持ち、牙を生やし眼を剝いた奇怪な容貌の忿怒像は、密教の像容の特色である。明王と呼ばれるかれらは、インドの民間信仰の神々が仏教にとりこまれたもので、大日如来の命により、人々の心中の悪や煩悩を退治する役を果す。五忿怒（五大明王）は仁王経の本尊であり、なかでももっとも知られるのは不動明王である。九世紀の遺品としては、円珍が修行中に感得したと伝える「黄不動」（園城寺）が秘仏としてある。

十二天とは、地、水、火、風、日、月などを神格化したインドの自然神が、方位の守り神として曼荼羅の上に配置されたものである。西大寺の「十二天像」［図5］は九世紀中頃の遺品である。絵具の剝落が進んで像の面貌もさだかでないが、唐とのつながりが濃かったこの時代の絵画のおおらかな気分を画面の全体から感じ取ることができる。闊達な描線は、脇侍の下書などに残されている。

空海は仏画のほかに、金剛智、善無畏、不空金剛、恵果、一行の真言祖師像五幅を日本に持ち帰った。唐の宮廷画家李真ら一流の画人に描かせたものである。これに日本で竜猛、竜智の二祖を加えたものが、東寺に伝えられる。修法の場に懸け並べられたためか、画面はいずれも摩滅が進んでいるが、なかで不空像は比較的保存がよく、その鋭い性格描写が、李真の非凡な腕前の一端を示している。

図5　帝釈天（十二天像のうち）
九世紀中頃　西大寺

❺ 貞観彫刻の特異性

密教の中国への波及が、唐の仏画に両界曼荼羅や十二天、不動のような新しい仏画の題材をもたらし、それが九世紀の日本で流行したいきさつはいま見たとおりだが、残念なことに遺品は少ない。一方彫刻の分野に目を移すと、二つの重要な変化が八世紀末から九世紀にかけて起こっている。一つは奈良時代の塑像や乾漆像の流行に代わって、木彫像、それも素木のままの美しさを生かす無彩色像が流行したことであり、二つはその作風が異様なまでの表現となったことである。

「弘仁仏」あるいは「貞観仏」と呼ばれるこの時期の木彫像（ここでは貞観仏と一括して呼ぶ）は数多い。それらは天平彫刻の古典的様式を基本的に踏襲しながら、それと相反する強烈な表現的性格を備えている。後述の「薬師如来立像」（神護寺）［図7］に典型的にあらわれているような、胸板の厚い堂々たる体躯の量感、神秘的な顔立ち、動きを孕んだ力強い衣文の刻み、仏像の全体から発する呪術めいた気分、それと、衣文の刻みの特色である翻波式──それらをもたらしたものはなにか。

専門家は、前章でふれた唐招提寺の講堂に置かれていた木彫群［⇨七六頁、図12・13］に注目する。鑑真和上の渡来をきっかけに、唐から新しくもたらされた技法によったと見られる一群の素木造の木彫は、その神秘的な表情、張りのある体躯のモデリング、衣文の刻みなどに、それまでの天平彫刻とは違った新しい性格を示している。その独特な衣文の彫り方については、前述のように唐の石彫との関係が指摘される一方

（6）「弘仁仏」の呼称は以前に用いられた。実際、平安前期のすぐれた作品は弘仁年間（八一〇─八二四）もしくはそれ以前に作られたものが多く、貞観年間（八五九─八七七）より先行する。だが現在では「貞観仏」の呼び名がより一般的となっている。

（7）翻派式衣文。丸みのある太い衣文の大波と稜線を鋭く削った低い衣文の小波とを交互させる衣文の表現。奈良時代の乾漆像にすでに用いられているという。

もう一つ、最近重要視されているのは、それまではなやかな官寺造営の蔭に隠れていた民間の山岳信仰を基盤とする造型が、この時期に表面に出たということである。神護寺の「薬師如来立像」など、現在はこの観点を軸に議論が盛んである。

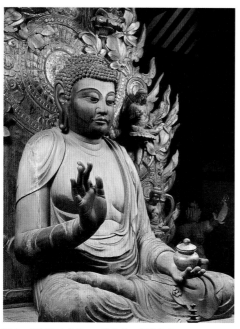

図6　薬師如来坐像　8世紀末　新薬師寺

彩色を施さない素木の一木造という貞観仏の特徴は、中国からもたらされた檀像彫刻の普及と密接に関連する。新薬師寺の本尊である「薬師如来坐像」[図6] は八世紀末の作とされ、現存する貞観仏の最初期の大作である。榧材を用い、膝前も縦

（8）インド原産の白檀（栴檀）を御木（仏像彫刻用材）にあてたもの。唐で香りを残すため素木仕上にした。唐で流行し日本にもたらされた。法隆寺の「九面観音像」は盛唐・七一九年に請来されたものであり、金剛峯寺の「仏龕」像（枕本尊）は、八〇六年空海が持ち帰ったものである。日本では代用材（カヤ、ビャクシン、ヒノキ、カツラ、サクラ、クス）を用いた素木像も白檀像と呼ばれていた。代用材による檀像の制作が、一木造につながったとされる。水野敬三郎は唐招提寺の木彫群と檀像との関係を指摘する。水野「奈良時代の彫刻」『日本美術全集4 東大寺と平城京』（講談社・一九九〇年）参照。

（9）上原昭一「如来形立像解説」『日本美術全集4 南都七大寺』（学習研究社、一九七七年）。

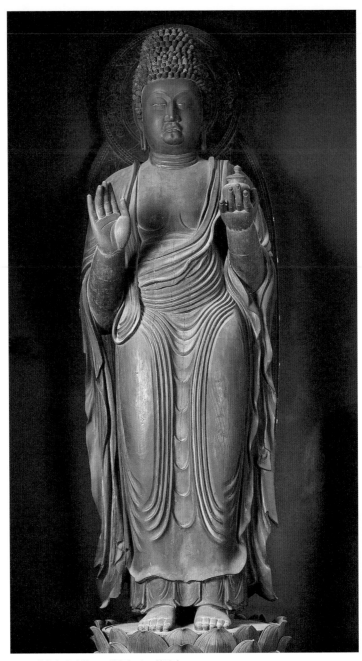

図7　薬師如来立像　9世紀初め　神護寺

材を使ってすべて一木造のように見せている。広い胸幅、堂々たる量感、大きな丸顔の見張った眼が印象的である。榧材は檀木の代用として用いられたとされる。

神護寺の「薬師如来立像」［図7］の由来については、和気清麻呂が道鏡の事件に際し、かれの野望を封じるために作らせた神願寺の本尊を移したものと伝えられており、皿井舞はこれを認める。長岡龍作はこれを疑問視し、神護寺の前身である高雄山寺の本尊と見なし、九世紀とする。

榧の一木造によるこの像は、いずれにせよ、制作年代は九〇〇年前後となる。飛鳥時代の救世観音と並んで、日本の彫刻史のなかで、もっとも神秘的、呪術的な迫力に富んだ作品である。──霊威を表現する深い鋭い彫りと量感、体軀や面貌から発散される名状しがたい〝気〟──これらの背後に、山林修行者の霊木崇拝がある。像は全身に黄土を塗ってあるが、井上正によればこれは檀色といって、白檀に似せるための工夫という。この像と唐招提寺木彫群の間にある連続と飛躍と断絶──それをどのように解釈すればよいだろうか。それは「すべての芸術的初発性を示す作品に内在する、解き明かせない固有の造型精神の問題である」と上原昭一はいう。この像は空海が純密を日本にもたらす以前に作られた。空海も最澄も、唐に渡る以前は山岳で修行する僧であったことが思い起こされる。そしてまた、修験道の山岳信仰が、遠く縄文文化に起源することもおそらく否定できまい。神護寺薬師像の驚くべき「芸術的初発性」は、霊木信仰が当時の中央の仏師に〝気〟を吹き込み、縄文の血を覚醒させたためではないか。

（10）道鏡は、聖武帝の第一皇女称徳天皇の寵愛を受け皇位を狙った。貴族らはこれに反対し、七六九年和気清麻呂を宇佐八幡宮に遣わし神託を伺った。このときの神願によって延暦年中（七八二─八〇六）に河内に建立した神願寺の像を、清麻呂の子の弘世・真綱らのとき神護寺に移したという（『神護寺略記』、『日本後紀』）。

（11）長岡龍作「神護寺薬師如来像の位相──平安時代初期の山と薬師」『美術研究』三五九号（一九九四年）。皿井舞「神護寺薬師如来の史的考察」『美術研究』四〇三号（二〇一一年）。

（12）上原昭一「平安初期彫刻の展開」『日本美術全集6　密教の美術』（学習研究社、一九八〇年）。

それにしても、神護寺薬師像に集約される貞観仏の体躯の量感は圧倒的だ。日本美術の特色は平面性にあるという通常の見方に、この像はひとり立ちはだかる。これを単に例外として扱えるものだろうか。

神護寺薬師像と同様な像容を、より柔らかで均衡のとれた形態へと移したものに、元興寺（がんごうじ）の「薬師如来立像」があり、九世紀初めと推定されている。これも豊かな体躯を持つ堂々とした作風である。一方、興福寺北円堂の木彫による四天王立像（七九一）と同東金堂の四天王像（九世紀初め）には、奈良時代の四天王像とは別のバロック的要素——量感や身振りのさらなる誇張による力動感の表現——があらわれている。

八世紀末から九世紀初の木彫にあらわれたこれらの特徴は、空海の構想による、純密の教理によった群像表現と共鳴し、貞観彫刻を多様なものへと発展させてゆく。

曼荼羅は当初、土壇の上に立体の像を配置するものだったといわれ、こうした立体の曼荼羅を羯磨（かつま）曼荼羅という。空海はこれによる造立も行った。弘仁一〇年（八一九）—一五年（八二四）頃、かれは高野山金剛峯寺の講堂に金剛界曼荼羅中の七尊を造立した。これは昭和元年に焼失し写真しか残らないが、木心乾漆の伝統と新しい官能的表現との共存を特色とするものだったとされる。ついでかれは、前述のような東寺講堂の二一尊像の造立を企て、空海没後の承和六年（八三九）に開眼供養が行われた。仁王経（にんのうきょう）（仁王護国般若波羅蜜多経）と金剛頂経にもとづく、空海独自の構想になるといわれる、木彫あるいは木彫に乾漆をあわせ用いたこれらの像は、のちの補修のものも含むが、全体に壮大な気宇と、力強い動感に満ち、密教美術の本領を発揮して

（13）焼失した高野山旧講堂七仏については、二体のみ当初で他は平安中期の補作だったとする見方が現在一般的である。二体についても一〇世紀を遡らないとする見方がある（奥健夫氏のご教示による）。

いる。なかでも五大明王像と四天王立像［図8］の激情的、力動的表現は、前述の興福寺四天王立像のそれを飛躍させたものである。東寺講堂の諸像は、のちの運慶の彫刻にも影響を与えた。

神護寺宝塔院の「五大虚空蔵菩薩坐像」〈九世紀前半〉［図9］は、空海がもたらした「金剛峯一切楼閣瑜伽瑜祇経」にもとづくもので、これも神護寺境内の諸堂の像を立体曼荼羅として構成する空海の構想の一部だが、同形の五体の体軀が、ともに彫刻としての確かな量塊性を備え、安定感に満ちている。

貞観仏のもう一つの特性として、「西院曼荼羅」に共通するような、インド密教に由来する豊満な官能性がある。先述の東寺講堂諸像のうちの「梵天像」がその特徴を備えた早い例である。観心寺の「如意輪観音坐像」〈九世紀中頃〉［図10］は官能的な

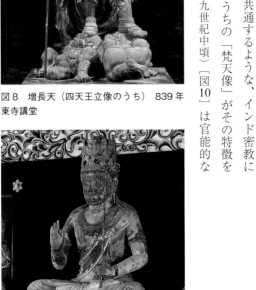

図8　増長天（四天王立像のうち）　839年
東寺講堂

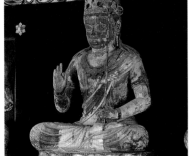

図9　法界虚空蔵
（五大虚空蔵菩薩坐像のうち）
9世紀前半　神護寺宝塔院

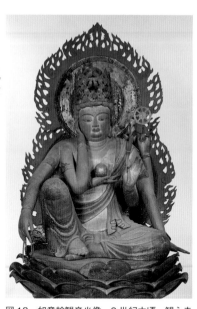

図10　如意輪観音坐像　9世紀中頃　観心寺

像を代表するもので、神護寺の「五大虚空蔵菩薩坐像」と同じく空海の弟子によって造立された。胎蔵界曼荼羅の図様によりながら、作者のすぐれた造型手腕により、豊かな空間性が像に与えられており、豊満で立体感に満ちた肢体が魅惑的である。　向源寺の「十一面観音立像」（九世紀中頃）［図11］は、数多い九世紀の十一面観音立像のなかでも異色であり、天台系の作例と見なされる。頭上の十一面の表現が独特で他に類を見ない。わずかに腰をひねった体軀、豊かな腰、秀でた美しい顔立ちは、エキゾチックなインド彫刻の官能性を伝えながら、そこに繊細な日本的感性の働きをも認めさせる。

法華寺の「十一面観音立像」（九世紀前半）［図12］の、二重顎をした豊満な顔立ちは、観心寺像と同じく高貴な女性のイメージに由来するものだが、まなざしはより鋭い。白檀の代わりに榧を用いた素木造のこの像身は、官能性以上にふしぎな霊の威力を感じさせる。異様に長い手には衆生の救済という象徴的意味が込められているという。この像のポーズは、歩行中に停まったその瞬間をあらわしたものだと見る学者が一

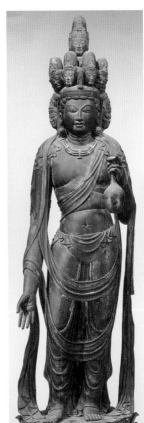

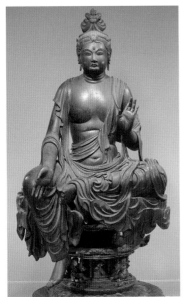

九二〇年代にいた。井上正はここに着目し、これを観音の神変（奇跡）をあらわす「風動表現」であり、唐の名画家呉道子の得意とした"気"の表現に通じるものだと解釈する。このように表現論の立場から仏像を考える井上氏の観点は示唆的である。複雑にからむ天衣と裙を着け、貞観仏とはやや異質の作風を示す宝菩提院「菩薩半跏

図12　十一面観音立像　9世紀前半
法華寺

図11　十一面観音立像
9世紀中頃　向源寺

図13　菩薩半跏像　8世紀末
宝菩提院

（14）井上正『古仏――彫像のイコノロジー』（法蔵館、一九八六年）、同『岩波日本美術の流れ2　7―9世紀の美術』（岩波書店、一九九一年）、同「霊木化現仏への道」『芸術新潮』一九九一年一月号、同「神仏習合の精神と造型」『図説日本の仏教6　神仏習合と修験』（新潮社、一九八九年）。

像〕〔図13〕は、中国渡来の壇像の影響を受けた八世紀末の作とされるのだが、井上氏はここにも〝気〟の表現を見出している。井上氏はまた、八世紀後半から九世紀にかけ、各地でつくられた一木造の仏像に異形のものが多く、それらが行基の作と伝えられていることに着目し、行基の信仰の基盤となった民間信仰の多くが一見未完成の鉈彫りで、眼が開かない状態を意図して彫られていることを指摘し、それらが樹木の霊の造型であり、霊木のなかから仏が化現する過程をあらわしたのだと主張する。これとあわせ、従来一〇世紀～一一世紀の地方作とされてきた多くの作品が、氏によって行基の活躍した奈良時代まで遡るものとされる。この年代論には問題が残るが、「異相」を稚拙な地方作と見ず霊威の意図的表現とみなす氏の考えは示唆的である。

貞観仏は東北地方にもすぐれた遺品を残している。会津・勝常寺の薬師如来坐像（九世紀前半）、岩手・黒石寺の薬師如来坐像（八六二）、などがそれである。美よりもむしろ呪術の力を感じさせるこれらの素朴な像は、かつて東北を中心に栄えた「縄文的なるもの」の血脈に属するといえる。

❻神仏習合の像

六世紀、日本に仏像がもたらされたとき、人々はそれを、日本の神とは出身が違うだけで同種、同等のものと考えた。しかし、神を人のかたちで表すことのなかった彼らは、仏像の相貌の端厳（きらきら）しさに驚き、これを敬った。仏像が普及した八世紀になると、神の身を離れて仏道に帰することを望む越前の気比の神のような事例が伝えられるよ

（15）この像を渡来中国工人の作と見る説もある。

うになる（『風土記』）。井上正は、行基集団と結びついた山林修行僧のアニミスティ
ックな霊木信仰、具体的には立木にそのまま仏の形を彫り付ける作法が、神仏習合の
第一段階にあったと考える（井上、一九八九）。神を仏や僧の形で表現することは、す
でに八世紀から行われていた。比叡山や高野山を拠点とする、山岳仏教の色彩の強い
ものとして出発した密教が、霊木信仰と結びつくのは自然のなりゆきであろう。それ
はまた、神仏習合の動きを促す動機ともなる。

九世紀になると、神を宮廷貴族の男女の服装姿であらわす、男神女神の彩色木彫がつ
くられるようなった。松尾大社の男神坐像（九世紀後半）[図14]の、怒りともとれる表
情は、田邉三郎助の言葉を借りるなら「神が神であることの苦悩のあらわれ」である[16]。
これと対になる女神坐像[図15]はふっくらとした衣裳をまとい、豊かな垂れ髪を盛
り上げてあらわす手法が特徴的である。ともに威厳を備え、堂々たる存在感を示して

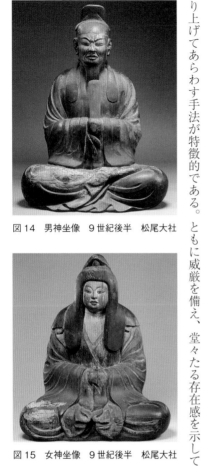

図14　男神坐像　9世紀後半　松尾大社

図15　女神坐像　9世紀後半　松尾大社

（16）田邉三郎助「神仏習合の諸像」
『日本美術全集5　密教寺院と仏像』
（講談社、一九九二年）。

おり、この特徴は同時代の貞観仏に対応するものでもある。薬師寺の三神像の三神像になると、人物の表情や姿態が柔らかくなり、俗人らしさが増す。橋本治は、二体の女神たちのうち、神功皇后像の姿態がとりわけ豊満に見えるのは身分をあらわす礼装の大袖のせいだとし、肉体より衣裳の表現に重きを置いた「人形」の原点をここに見る。[17]

❼世俗画

ここでふたたび絵画に戻ろう。仏画のほか、九世紀には貴族の日常生活を慰める世俗的な画題も多く描かれたと思われ、それは正倉院宝物の琵琶捍撥図などにつながる唐風のものであった。弘仁年間、清涼殿の壁面には、幽邃な深山を描いた山水画が描かれてあったことが当時の漢詩文から知られる。東寺に伝わった唐櫃（MOA美術館）を赤外線に透すと、戯画風の略筆で描かれた「雑技図」が浮かび上がる。

このころ活躍した画の名手に、百済河成（七八二─八五三）、巨勢金岡（九世紀後半に活躍）の二人があった。河成は飛驒の匠との術比べなど、その妙技の伝説を残す。金岡にも壁に描いた馬が夜に抜け出たという伝説があり、またかれには、神泉苑の実景を描くよう菅原道真から求められたなど、宮廷のための制作の記録があり、その絵は「新様」と呼ばれたともいう。だがともに遺品は残らない。

❽書と密教法具、蒔絵

空海、最澄は、ともに日本の書の歴史にも大きな足跡を残している。空海の「聾瞽

（17）橋本治『ひらがな日本美術史』「その十　豊かさというもの「神功皇后坐像」」（新潮社、一九九五年）。

指帰」（金剛峯寺）・「風信帖」（東寺）［図16］・「灌頂歴名」（神護寺）、最澄の「久隔帖」（奈良国立博物館）［図17］は、天平貴族が規範とした四世紀・東晋の書聖王羲之の筆法をもとに、前者は気概のあふれる書風、後者は清澄な気品をただよわす書風を示している。空海晩年の「灌頂歴名」は、王羲之の典雅な書風に反発して直筆による生命感に満ちた書風を創始した唐の顔真卿（七〇九—七八五）を彷彿させる。嵯峨天皇の「光定戒牒」（延暦寺、八二三）も、王羲之風の格調高い書風である。

空海はまた、金剛杵、金剛鈴、金剛盤など、銅製鍍金の密教法具を唐から持ち帰った。これも中国では出土品としてしか残らない。密教法具は破邪の念力の象徴であり、古代インドの武器を原型としたものが多い。修法や儀礼に欠かせない荘厳具としての密教法具は、藤原から鎌倉にかけて日本でも数多くつくられ、金工の技を進歩させた［図18］。蒔絵は漆を塗った地に、金銀のこまかな粉

図16　空海「風信帖」（部分）　810年代前半　東寺

図17　最澄「久隔帖」　八一三年　奈良国立博物館

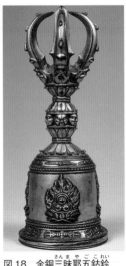

図18　金銅三昧耶五鈷鈴
11〜12世紀　高貴寺

を蒔いて固着させ磨くという漆器の装飾法である。「蒔絵」の語は、『竹取物語』に見られるのが最古とされるが、起源は奈良時代に遡る。前章でふれたように、正倉院伝来の「金銀鈿荘唐太刀」［⇩八二頁、図19］は、研出蒔絵と同じ手法で文様をあらわしている。九世紀末から一〇世紀初めにかけて、塼（乾漆）の箱に文様を金銀の研出蒔絵の手法であらわした箱が残る。「宝相華迦陵頻伽蒔絵冊子箱」（仁和寺）は延喜一九年（九一九）の制作と記録され、空海請来の儀規や法典の冊子三〇帖を納めるためのものであった。同じく空海請来の袈裟を納めた「海賦蒔絵袈裟箱」（東寺）［図19］もこの頃の作である。

これらは、正倉院宝物の文様とのつながりを色濃く留めながら、次の藤原貴族の繊細な美意識をすでに宿している。

書において、仮名文字が日常的に使われ始めたのも、貞観時代においてであった。九八六年に書かれた「藤原有年申文」（東京国立博物館）は、現存する最古の仮名文字として知られる。[18]

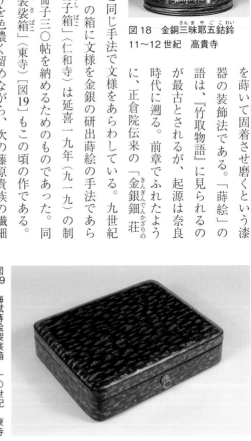

図19　海賦蒔絵袈裟箱　一〇世紀　東寺

(18)　名児耶明『書の見方』（角川選書、二〇〇八年）。

二 和様化の時代 [藤原美術]

❶ 和風美術の形成

これまで見たとおり、六世紀に仏教が伝来してから、八世紀末までの間、日本の美術は南北朝の末から隋、唐にいたる時期の中国大陸の美術と密接につながっていた。この状況は朝鮮半島においても同じである。外見から見れば、中国を中心とする東アジアの美術共同体の中に日本はすっぽりと収まっていたことになる。救世観音像に籠る呪術性、白鳳仏や天平仏の童顔童形好みといった、大陸の美意識の主流とは異なる部分もあるとはいえ、それらは付随的にあらわれたものであった。

九世紀、貞観美術になると、様相はいくぶん異なってくる。唐伝来の密教が、両界曼荼羅や忿怒像のような異国の図像を直輸入する一方で、分厚い胸幅と森厳な面立ちの貞観仏が、それまでの日本の仏像とも違い、そしてまた同時代の中国の仏像ともちがう、ふしぎな個性を発散させているのである。⑲そして一〇世紀になると、かな文字や和歌など、いわゆる「国風文化」の創造の流れのなかで、美術にも「和様化」の動きが始まる。

（19）水野敬三郎は、九世紀の彫刻に中国の密教彫刻の直接影響は認めず、圧倒的な大陸影響のもとにあった天平までの彫刻が、一〇世紀に入って和様彫刻を成立させるまでの、過渡的な時期と位置づける（水野敬三郎「平安時代前期の彫刻」『日本美術全集5 密教寺院と仏像』[講談社、一九九二年]一五三頁）。

栄華を誇った唐王朝は、八世紀後半頃から衰退の過程をたどり、九〇七年に滅亡する。すでに遣唐使を廃止していた日本ではあるが、受けたショックは大きかったに違いない。唐に代わった宋王朝は、それまで通り日本との国交を望んだが、宮廷はそれに応じなかった。以後一一世紀の末まで、宋との文化交流は、民間貿易に付随する限られた規模のものにとどまった。永観元年（九八三）宋の商船に乗って中国に赴き、四年後、釈迦立像一体と十六羅漢像を持ち帰った僧奝然（ちょうねん）の例はあるとしても、これはむしろ例外である。一〇世紀以後の美術における「和風」の誕生と生育は、このような日中間の環境の変化にともなって起こった。

ここでいう「和風」が、「日本的」という言葉にすんなりと置き換えられるかというと、そこには問題がある。なぜならそれは、京都を中心とした貴族の生活環境と美意識によって育まれた、限定つきの「和風」だからである。「和風」の中に新しく移入された「宋風」の意外に多く含まれている実態も最近指摘されている。とはいえ、こうした「和風」が、以後の日本美術の流れの基調をこしらえた。

❷ 藤原の密教美術

王の権威が依然強大であった九世紀に対し、一〇、一一世紀には、貴族の発言権が増し、宮廷に代わって貴族が政治を支配するようになる。安和二年（九六九）の安和の変で、左大臣源高明ら政敵を追放した藤原氏は、摂関政治をしいて権力をほしいままにした。一〇、一一世紀の文化と美術は、この藤原氏に代表される貴族社会の生ん

だものといって過言ではない。藤原美術と呼ぶゆえんである。これを九世紀以来の密教美術から見てゆくことにしよう。

前節で述べたように、九世紀の貞観美術は、密教の修法と密接な関わりをもっていた。密教は藤原時代になっても、依然貴族社会への強い影響力を保ち続ける。だがその美術には九世紀末あたりから微妙な変化がおきている。

「女人高野（にょにんこうや）」の名で知られる室生寺（むろうじ）は、九世紀の密教山岳寺院の唯一の遺構であり、都会を離れた山中の伽藍のひそやかなたたずまいが人々の心をいざなう。柿葺（こけらぶ）きの屋根の金堂は、小型の美しい五重塔とともに、九世紀後半の建物と推定されている。金堂の堂内には、彩色の板光背を持つ五体の像が安置されている。中尊の「薬師如来立像」[図20] は、現在肉身が黒漆地の布貼りだが、これは後の補修とされ、像容が八

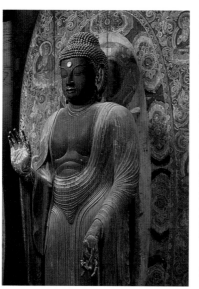

図20　薬師如来立像（伝釈迦如来）
9世紀末　室生寺金堂

九二年の和歌山・慈尊院「弥勒仏坐像」と類似点が多いことから九世紀末と推定されている。漣波（れんば）文（もん）と呼ばれる繊細な衣文の刻線は、貞観仏の衣文線の翻波式衣文が、形式的な整合美を求めたもので、「平面化」に「繊細

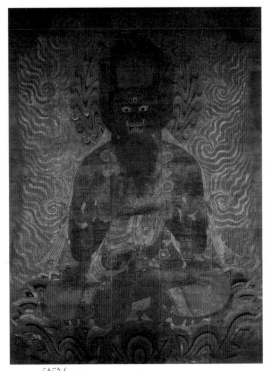

図21　金剛吼菩薩（五大力菩薩像のうち）
10世紀　有志八幡講十八箇院

化」を合せたこの特徴は、一木造の貞観仏の「和様化」がすでに九世紀末に起こっていることを示すものではないだろうか。金堂の屋根が瓦葺きでなく杮葺きであることや、五重塔のほっそりと繊細な姿もこれに関連する。ふっくらとした女性的な面立ちが印象的な「十一面観音立像」もまた、中尊と同時期の作と見られる。

両界曼荼羅では、奈良・子島寺の「子島曼荼羅」（一一世紀前半）が、「高雄曼荼羅」と類似する紺地に金銀泥描きの手法によりながら、はるかに保存がよく、大幅の遺例として珍重されている。だが、高雄曼荼羅の肉身を描く闊達な描線はここになく、

几帳面な描写となっている。

豊臣秀吉が東寺から高野山に移したと伝える「五大力菩薩像」（有志八幡講十八箇院）［図21］は、護国を祈願する仁王会の際用いられたもので、現在三幅が残る。これらは縦三メートルを越える巨大な絹地に描かれた異相異形の忿怒像で、めらめらと燃え上がる火炎を光背にして、すさまじい威圧感を発散させている。五大力菩薩はもともと、御斎会とならぶ宮中の正月の行事として天平時代から行われた仁王会の本尊だが、仁王会が密教の影響を受けた結果、このような忿怒像に変わった。その表現のスケールの大きさと威圧感は、九世紀の作と思わずに充分だが、恐ろしげな相貌とうらはらに、描線や彩色に平面化の要素があらわれており、研究者はこれを一〇世紀の作とする。

天暦五年（九五一）に完成した醍醐寺の五重塔［図22］は、この時期の多重塔のわ

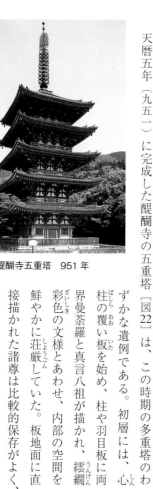

図22　醍醐寺五重塔　951年

ずかな遺例である。初層には、心柱の覆い板を始め、柱や羽目板に両界曼荼羅と真言八祖が描かれ、繧繝彩色の文様とあわせ、内部の空間を鮮やかに荘厳していた。板地面に直接描かれた諸尊は比較的保存がよく、そのおだやかな描線や諸尊のかたち、色調には、優美な藤原美術の特徴が

すでにあらわれている。

岐阜・来振寺の「五大尊像」［図23］は、寛治二年・同四年（一〇八八、一〇九〇）という制作年代が記入され、遺品の少ない一一世紀末の密教仏画の作風を知る上で貴重である。縦一四〇センチ前後のやや小振りな画面に描き出された不動以下五体の忿怒像は、一二世紀の仏画に見るような截金をまだ施さない点や、おどろおどろしい像の容姿など、九世紀仏画の旧い作風を伝えているが、全体に画像が小振りとなり、火焰光背もまた「西院曼荼羅」の胎蔵界持明院に描かれた四体の忿怒像の小さな光背を、このまま拡大したような特徴を示している。一二世紀の仏画のもう一つの特徴である照暈（着衣や身体の部分が光の反射で白く浮き出るように描くぼかしの手法）がはっきり見られるのも大きな特色である。

五大尊のうちの一尊、不動明王は、大日如来の化身として、密教の忿怒像のなかでもっとも尊重され普及した像である。最初は東寺講堂の不動像のように両眼を開く座像だったが、天台宗の安然（八四一―九一五）らが、観想のための不動十九相観（一九の不動の特徴）を説いてから、こちらの方がよりひろく行われるようになった。左目をすがめ、上下の牙で唇を嚙み合い、真面目なコンガラ（矜羯羅）、いたずらなセイタカ（制吒迦）という二童子を脇に従えた図像である。青蓮院の「不動明王二童子像」、いわゆる「青不動」［図24］は、この系統の彩色像としてもっとも古く、一一世紀の作と考えられる。そのバランスのとれた風格ある体軀の描写と、文様など細部の丹念な仕上げ、朱と丹を使い分けた美しい火焰など、当代の名だたる名手の筆による

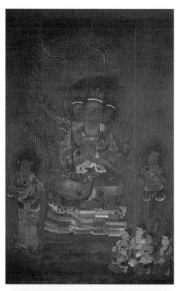

図23　降三世明王（ごうざんぜみょうおう）
（五大尊像のうち）
1088年銘　来振寺

図24　不動明王二童子像
（青不動）（部分）
11世紀後半　青蓮院

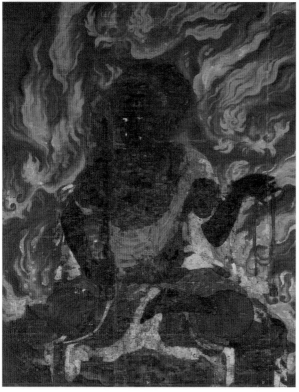

ものだろう。高野山明王院の「赤不動」もまた、不動十九相観によったものだが、こちらは作風から一二世紀あるいは一三世紀と推定されている。

一〇世紀以後、密教の修法は、入唐八家（にっとうはっけ）のもたらした密教経典をもとに変質する。公的なもの、私的なものをとりあわせ、曼荼羅に描かれた尊像を単独あるいは群としてとりだし、本尊として修法を行うことが流行した。空海の構想した宇宙論的な密教

世界が失われ、個人や一族の利益、息災のための個別の守護仏に分かれてゆく経緯がその裏にある。不動明王の信仰はその一環である。像が次第に小振りとなり、忿怒の表情が柔らかくなってゆくのも、おそらくそれと関係する。

❸ 信仰の動向――浄土への憧れ

浄土往生の思想

一〇、一一世紀の間に起きた大きな思想上のできごとは、天台浄土思想の貴族社会への普及である。真言宗と争って唐から純密を日本に導入しようとした天台宗は、同時に阿弥陀如来のおわす浄土に死後往生するという思想をもたらす役割を果した。ちなみに阿弥陀浄土に対する信仰は第三章の「橘夫人厨子」にも見られたように七、八世紀からあり、これには井上光貞らのいう死者の供養のためだけ[20]でなく、自らの往生を願う気持も含まれていたのではないかと見る考えも最近ではあるようだ。[21]しかし、一〇世紀以降の浄土往生思想は信仰者個人の往生を願う気持の強い点がそれまでと異なる。藤原貴族はこの阿弥陀浄土思想を、これまでの密教とあわせ熱烈に信仰した。

密教信仰は現世の除災のため、浄土信仰は来世の安楽のためという考えである。この浄土信仰を貴族社会に浸透させる上で大きな影響をおよぼしたのが、源信の著書『往生要集』である。

『往生要集』の反響

（20）井上光貞『日本古代仏教の展開』（吉川弘文館、一九七五年）、四三頁。村山修一も同じ考えを持つ。村山『浄土教芸術と弥陀信仰』（至文堂、一九六六年）、一九頁。

（21）岩佐光晴氏の教示による。

源信（九四二―一〇一七）は天台宗の僧で、横川に隠棲して、九八五年『往生要集』をあらわした。その内容は、第一章の厭離穢土で六道（地獄、餓鬼、畜生、阿修羅、人間、天）輪廻の世界を描き、その不如意のありさまを指摘する。とくに地獄を大小一三六ヵ所に分けて詳しく述べ、人界では死体腐乱の不浄を説く。第二章の欣求浄土では、極楽世界の有様を描き、浄土に往生する悦びを説く。以下第四章で菩提心のありかたや観想の方法をくわしく教えるなど、源信の豊かな学識と想像力とが渾然一体となっており、書かれた直後に中国に送られ、翌年には早くも天台山国清寺において随喜する僧五〇〇余人を数えたという《仏典解題事典》。

❹ 極楽荘厳の浄土教建築

阿弥陀仏の名号を唱え、弥陀の住む極楽のさまをありありと観想し「見仏」する観想念仏を強調した『往生要集』の教えは、呪術から離れて純粋に来世にあこがれる信仰が日本で初めて説かれたことを意味する。権勢を誇る藤原氏は、現世にこだわり一族の安泰のための呪術を重んずる態度を最初は捨て切れなかったが、そのかれらも『往生要集』の説得力には争えなかった。一〇五二年に末法の時代に入るという末法思想もそれを強める要因となった。かれらは競って、極楽浄土さながらの壮麗さを誇る阿弥陀堂や、諸堂の建立に財力を傾けるようになる。

「善を尽くし美を尽くす」[22]といわれた藤原忠平創建の法性寺（延長三年・九二五）は

（22）「尽善尽美」の用例は、一一世紀の『小右記』『長秋記』など貴族の日記に見られる。泉武夫「王朝仏画論」（京都国立博物館編『王朝の仏画と儀礼』（至文堂、二〇〇〇年）参照。

図25　平等院鳳凰堂　1053年

その皮切りだった。寛仁四年（一〇二〇）藤原道長は、現在の上京区、鴨川西辺の鴨沂高校（京都御所脇）あたりに、丈六の九体阿弥陀を本尊とする阿弥陀堂を建て、無量寿院と号した。その後、五大堂、金堂、薬師堂、釈迦堂などを加え、法成寺と号したこの寺は、「御堂」とも呼ばれて藤原氏の栄華の象徴となった。道長はこの阿弥陀堂で、僧たちが「南無阿弥陀仏」を合唱するなか、九体の阿弥陀像の手から差し伸べられた五色の糸を持ったまま息絶えている。寺は道長の死後三一年たった康平元年（一〇五八）火災で焼失した。

天喜元年（一〇五三）道長の子頼通は、その前年に彼の別荘を喜捨して開いた宇治平等院に阿弥陀堂を建立、これはのちに鳳凰堂と呼ばれた。平等院はその後、法華堂、多宝塔、五大堂な

どを加え道長の法成寺さながらの壮観となったが、たびたび戦火にあって中世末まで

に堂塔のほとんどを消失し、阿弥陀堂（鳳凰堂）のみが藤原貴族による浄土教建築の

唯一の遺構として残っている。

鳳凰堂［図25］は、中堂と隅楼を二階づくりの翼楼でつなぎ、鳳凰をかたどるよう

なのでその名がある。内部に浄土世界の荘厳を再現しようと意図されたもので、仏像

とその光背、天蓋を金箔で金色に輝かし、極彩色の格天井に円鏡をはめ、その円鏡は

かつて、前庭の池の光を反射してきらめいていた。大仏師定朝作の本尊「阿弥陀如

来坐像」［⇨二三三頁、図28］、定朝工房の「天人（雲中供養菩薩）像」、金銅製の鳳凰

の棟飾り、扉絵の「九品来迎図」［⇨二七頁、図30］は、藤原美術の粋を示している。

❺ 寝殿造の成立

飛鳥・奈良時代の建築は、薬師寺の東塔に代表されるような初唐の建築様式の簡素

さを好んで守り続けたといわれる。しかし、それは中国の建築様式そのままの模倣で

なく、古墳時代にすでに相当の発達をとげていたそれまでの日本の建築の伝統をふま

えて、選択し改良を加えたものであった。例えば檜皮葺きの屋根や板敷きの床の寺院

は奈良時代からあった。「和様化」はすでに始まっていたといいかえてもよい。平安

時代に入ると、日本の風土と気候、そして美意識に合わせて「和様」はさらに進展す

る。屋根と軒の変化がその大きな特徴である。軒が深く、組物や床などの細部にも工

夫をこらした鳳凰堂は、寺院建築における「和様」の集大成と考えられている。[23]

(23) 鈴木嘉吉「和様建築の成立」『日本美術全集6 平等院と定朝』（講談社、一九九四年）。

図26　寝殿造（東三条殿復原平面図）
太田静六の復元案（1941）による

しかし「和様」は、平安貴族の住宅建築において、いっそうはっきりとしたかたちをとる。寝殿造（しんでんづくり）と呼ばれる様式がそれである［図26］。当時の建物は残っていないが、文献や発掘などでうかがい知ることができる。三間四面などの大きさを基準の一つとする南向きの寝殿が中心で、その東西に対屋（たいのや）が配され、間を渡（わた）殿（どの）がつなぐ。寝殿の南側に池が掘られ、東西対屋から池辺の東西釣殿（つりどの）まで廊が延びる。

寝殿は檜皮葺きで、庇のそとに縁をめぐらす。内部は寝室や納戸に利用する塗籠（ぬりごめ）のほかは壁による間仕切りはほとんどなく、簾、几帳、軟障（ぜじょう）、衝立、障子、屏風などを間仕切りや風ふさぎに用いた。宮殿のなかで天皇の居住にあてられた清涼殿などもこの寝殿形式によっている。一二世紀につくられた「源氏物語絵巻」の画面には、寝殿の室内のありさまが美しく描かれている。こうした左右対称を原則とする寝殿造の平面

（24）間面記法といって母屋の正面の柱間が三つ、側面の柱間が二つあり、庇が四面についた建物をこう呼ぶ。

は、その後、道長、頼通父子の代を境に、対称性を崩して非対称性へと移ってゆき、中世の書院造につながる。

❻ 仏像の和様化と定朝

一〇世紀から一一世紀にかけての仏像は、森厳な九世紀のそれと異なる新しい特色を帯び始める。年代の知られる像のいくつかについてその実際をみよう。

東大寺出身の真言僧で醍醐寺を開いた聖宝の弟子である会理が、仏師たちを監督してつくった上醍醐薬師堂の「薬師三尊像」（醍醐寺）の本尊は、延喜一三年（九一三）に完成したものだが、いかめしい顔に貞観彫刻の余韻を残しながら、像のかたちや衣文のやわらかさに新しい傾向を示している。京都・岩船寺の「阿弥陀如来坐像」（九四六）の顔は、貞観彫刻の張りを伝えながら、その目鼻立ちに女性的な柔和さを漂わす。

念仏聖といわれた空也が建立した西光寺の旧仏である六波羅蜜寺の「十一面観音像」（九五一）もまた、貞観仏の量感を体軀に示しながら、ふくれた頰や衣文の表現に柔らか味を加える。温和な感性と調和的表現への志向を共有するこれらの像は、貞観様式から藤原様式への移行、すなわち「和様化」への過渡期にあることを示している。

藤原時代を代表する仏師定朝（?—一〇五七）はこの時期にあらわれた。定朝の師であり、父とも目されるのは康尚である。かれは比叡山と関わりの深い仏師で、源信のもとで造仏し、藤原氏に重用されるようになった。寛仁四年（一〇二

○) 道長の建てた無量寿院の「九体阿弥陀像」は、康尚と定朝の合作といわれる。かれが、当時の仏像における「和様」の先駆者であったことは、寛弘三年（一〇〇六）道長の四〇歳の賀（誕生祝い）のためにつくられた法性寺五大堂の中尊と伝えられる「不動明王像」が、現在東福寺同聚院（どうじゅいん）にあるのを見ればわかる。堂々たる丈六像でありながら、九世紀の不動明王像のような威圧感が薄く、均衡と優美さへの志向がそれに代わっている。左胸に垂れる髪の繊細な表現にそれがよくうかがえよう。

寛仁四年（一〇二〇）法成寺と名を改めた無量寿院の丈六九体阿弥陀の落慶供養が行われた。そのときの関白藤原忠実の見聞談が『中外抄』（ちゅうがいしょう）に次のようにある。「手直しのため大仏師康尚の指図で、年のころ二十くらいの法師が颯爽と仕事をしていた。鎚（つち）と鑿（のみ）を持って金色の仏面を削っている。彼は何者ぞ、と道長が聞くと、康尚の弟子定朝であるとの答えがあった。（25）若い定朝の天才ぶりを彷彿とさせるエピソードである。

その二年後、定朝は法成寺金堂の大日如来以下の諸仏と五大堂の五大尊像をつくり、その功により法橋に叙任された。仏師としては最初のことである。その後かれは法眼に叙せられている。

天喜元年（一〇五三）に造立した鳳凰堂［図27］の「阿弥陀如来坐像」［図28］は、定朝の確実な遺品の唯一であり、藤原の和様彫刻の頂点に立つ作品である。それはまた、日本彫刻における古典様式の完成を示すものでもある。身体各部の比例の整備、衣のゆるやかな流れ、円満な相好にこめられた静かな感情、切れ長の目の吸引力──これらを一身に具現した作風は、古典と呼ばれるにふさわしい。阿弥陀が来迎印でな

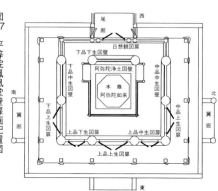

図27 平等院鳳凰堂壁扉画配置図

（25）赤井達郎他編『資料日本美術史』（京都松柏社、一九八八年）、一〇一頁。

図 28　阿弥陀如来坐像　定朝作　1053 年　平等院鳳凰堂

く密教の定印を結んでいるのは、この時代の密教と浄土教との親密な関係を物語る。

堂内の長押上に掛けられた「雲中供養菩薩（天人）」五二体についても、密教の図像との関係が論じられている。ともあれ、当初は鮮やかに彩色されていたこれらの天人たちが、浄土さながらの堂内の幻惑美をいっそう盛り上げていたことは疑いない。

鳳凰堂の阿弥陀像はまた、寄木造という新しい木彫の技法を示す点でも重要である。これは、頭部、胴部の基本部を二材以上の木を寄せてつくり上げるもので、貞観仏の一木造に代わるこの技法は、内刳がしやすくなる、ひび割れを防ぐ、重量を軽くする、小さな木でもできるようになる、工法の分業化・統率化による量産に適するといったさまざまな利点を持ち、木彫技法に革命をもたらしたが、反面、形式化の弊害も生じることになった。

なお、一一世紀の肖像彫刻の傑作として、東大寺の「良弁僧正坐像」が、東大寺の開山とされる良弁の背筋を伸ばした立派な容姿を刻んで藤原の肖像彫刻を代表するものとなっている。寛仁三年（一〇一九）頃つくられたとされるが、九世紀につくられたとする説も有力である。

❼ 定朝以後の仏像、鉈彫り像

源師時の日記『長秋記』の一一三四年の記事によれば、当時邦恒堂と呼ばれる建物に、定朝の最高傑作とされる阿弥陀坐像があり、「天下以て是を仏の本様となす」とひろく模範にされていた。師時は、仏師院朝をつれて細部まで寸法をくわしく測っ

たという。[26]

一一世紀後半、定朝の弟子長勢（一〇一九—九一）は定朝以後の第一人者とされ、法印にまで叙せられ、円派の祖となった。長勢の作になる広隆寺の「日光・月光菩薩像」「十二神将像」（一〇六四）や法界寺の「阿弥陀坐像」は、定朝の「本様」を受け継ぎながら、それをいくぶん平板化した作風を示している。

鉈目を残した一木造の仏像についての井上正の大胆な見解については先節で述べたが、鉈彫りの発生が少なくとも九世紀に遡ることは広く認められつつある。一〇、一一世紀になると、鉈目が装飾化したものが東日本にあらわれる。神奈川・宝城坊の「薬師三尊像」、同・弘明寺の「十一面観音像」などがそれである。

❽ 藤原仏画

泉武夫によると、平安時代の儀礼に用いられる仏像と仏画は、ともに「仏」として記録され、彫刻でなく仏画であることを示す必要がある場合には、「絵仏」「画仏」「仏の絵像」と記すことが多かったという。[27] 仏像は彫刻、仏画は絵画として区別する現在の見方と違って、仏のイメージを伝えるものとしての両者の機能はあまり区別されていなかったようだ。仏像、仏画は「儀礼」「荘厳」「仏」という三本の糸で、分かちがたく結ばれていた。そのことを念頭にとどめて仏画をみよう。

（26）前掲註（24）『資料日本美術史』一〇一頁。

（27）泉、前掲註（21）「王朝仏画論」三三四頁。

曼荼羅を中心とする密教図像

藤原美術と密教との縁が依然として深かったことは、彫刻でみたところである。醍醐寺五重塔初層の内部装飾や、子島寺の「子島曼荼羅」、高野山の「五大力菩薩像」については、その和様化の傾向を第2項で述べた。ほかに重要なのは、熊野と並ぶ修験道の聖地である金峯山に伝えられた「刻画蔵王権現像」〔長保三年・一〇〇一〕〔図29〕である。密教の忿怒像が山岳信仰と結合してできたこの線刻像は、道長時代、すなわち藤原美術最盛期にあたる仏画が残らない現状では貴重な遺品となっている。「美麗」をめざす時代の流れは、この奇怪な像容を刻んだ線にも見ることができる。

浄土教絵画

円仁〔⇨八九頁〕が比叡山に創始した常行堂の壁に、九品浄土図が描かれてあった。この来迎図（迎接図）は、道長の法成寺阿弥陀堂の壁にも描かれてあった。これらは残らないが、鳳凰堂の「九品来迎図」扉絵は、幸い残っている。落書きや剝落が甚だしいとはいえ、一一世紀の彩色壁画の遺品はこれしかない。制作者は宮廷絵師為成であると一三世紀の『古今著聞集』に記す。「九品来迎図」は、阿弥陀如来が光り輝く堂内の左右と前面の板地に白下地を厚く塗り敷いて描かれている。正面中央扉は江戸時代の補作だが、その左右および両側面の扉が比較的保存よく残されており、縁の枠を剝がすとそれぞれの下に「中品上生 三月」（北側）、「下品上生 四月」・「上品下生 八月」（東側）と書き込まれているの八月」（南側）、「上品中生 四月」・「上品下生 八月」（東側）と書き込まれているの

図29　刻画蔵王権現像　一〇〇一年
西新井大師総持寺

が分った。

　「九品来迎」は、生前の善行悪行の程度により迎え方が違うよう経典に述べられているのだが、描かれた実際はどれも同じ迎え方である。なかで「下品上生図」の阿弥陀来迎のさま［図30］が、比較的良く残っている。

図30　下品上生図（九品来迎図のうち）　平等院鳳凰堂壁扉画　1053年　平等院

　往生者の家の前に下りた阿弥陀と、阿弥陀を前導する二菩薩、楽を奏して阿弥陀に従う菩薩たちの姿は、しなやかな描線で描かれ、裳は海草のように揺らめき、仏たちの顔はどれもやさしく可愛らしい。

　来迎する阿弥陀たちの背景に広がるのは、宇治のあたりとおぼしき風景である。なだらかな緑の山容が連なり、松などの樹木が生え、川が流れ、その中に四季の景物が小さく描きこまれている。阿弥陀の一行を乗せ

た雲は、山々の間を縫うような低空飛行でこちらへやって来る。手前の仏は大きく、遠くの仏は豆粒のように小さい。一一世紀の見事な遠近法である。

景物は四季によりさまざまである。北側扉は早春から春にかけてで、薄く雪を被った洲崎、枯葦、農家の藁屋、舟を漕ぐ農婦、離れ駒、山桜、青草と、季節の動きが感じられる。南側扉は秋で、網代や山中に遊ぶ鹿、秋草が描かれている。東側両脇の扉は夏で、水流のほとりの柳、山寺、草庵、渓谷、滝、重なる峰、飛鳥などが描かれている。これらには、唐の絵画に基本形を学びながら、そこから脱して、日本の風土と美意識にかなう別の描き方をつくりあげようとする画家の態度を読み取ることができる。鳳凰堂の「九品来迎図」(28)は仏画であると同時に後で述べる「やまと絵」様式の誕生を告げる貴重な遺品である。

釈迦を描く図

釈迦の入滅から長い年月を経て、永承七年（一〇五二）より末法の世に入るという考えは、平安貴族に釈迦に対する尊崇の念を改めて呼び起こした。二月の涅槃会が各地の寺院に普及してゆき、宮中でも行われた。その折に法会の場に掛けられたのが、大幅の涅槃図である。

応徳涅槃と通称される高野山・金剛峯寺伝来の「仏涅槃図」（応徳三年・一〇八六）［図31］は、そのうちのすばらしい遺品である。壮麗な釈迦の遺骸を囲む菩薩たちや上空の摩耶夫人の姿は、それぞれが単独像となりうるほど威厳に満ち、嘆き悲しむ羅漢や諸王、大衆の表情や身振りが、場面の演劇性を高めている。

（28）秋山光和『平安時代世俗画の研究』（吉川弘文館、一九六四年）。

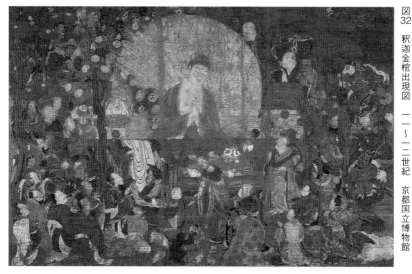

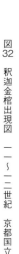

図31　仏涅槃図（応徳涅槃図）　一〇八六年　金剛峯寺

図32　釈迦金棺出現図　一一〜一二世紀　京都国立博物館

全体を支配するのは、静かでおおどかな古代的なムードであり、初期ルネッサンスの宗教画を連想させる明るい人間的な感情である。

釈迦が入滅のあと、摩耶夫人の嘆きに応じて棺を開き、説法したという劇的な場面を描いた「釈迦金棺出現図」[図32]もまた、応徳涅槃と並ぶ平安仏画の代表作である。構図の中心は奇跡を表した釈迦の姿にあり、とりかこむ菩薩や眷族、大衆や動物たちの視線はすべてここに注がれて、画面の一瞬のざわめきと緊張を表現している。応徳涅槃と同じ古代的なおおらかさを、摩耶夫人のふくよかな姿態の描写などに示しながら、釈迦の遺物である大衣と鉢を包む布とを太細のある線で描いてアクセントをつけたり、驚く人々の顔つきを戯画的にあらわしたり、一二世紀絵巻に見られる手法の先駆があらわれているのも見逃せない。応徳涅槃より少し後、一一〇〇年前後の作品であろう。「鶴林寺太子堂壁画・九品往生図」（天永三年・一一一二）は、肉眼ではほとんど見えないが、赤外線を通じて見ると、画面上に九品来迎を描き、下に道場破壊、殺生、密会男女、地獄からの迎えなどを描き興味深い。

祖師像と羅漢像

貞観の「真言七祖像」に続く藤原期の祖師像としては、天台宗の祖師のほか、大乗仏教の祖とされる龍樹、法華経に因縁深い聖徳太子らをあわせた一〇幅の「聖徳太子及び天台高僧像」が兵庫・一乗寺に伝えられている。切り縮めのある絹地いっぱいに描かれた画像は、バラエティに富んでいて、横向きの「善無畏像」の大頭など親しみ

図33　龍樹
（聖徳太子及び天台高僧像のうち）
11世紀中頃　一乗寺

がもてる。保存のよい「龍樹像」［図33］によく見られるように、形態より彩色に重点が置かれ、赤を基調に柔らかな色調の緑、青などを加えている。肉身に朱で色暈を施し、衣文に照暈を施す手法は一二世紀仏画の色彩主義につながる。「龍樹」は美僧として描かれているが、薬師寺のかな彩色で文様が描かれている。「慈恩大師像」は、法相宗の祖師で玄奘三蔵の弟子、西域人で六尺五寸（約二メートル）の偉丈夫であった慈恩の肖像である。魁偉な容貌のおもかげは眉のあたりに残るが、これもやはり美男である。清少納言が『枕草子（三十段）』で、「説教の講師は美男なのがよい。講師の顔をじっと見守っていればこそ、その説くことの尊さもわかる」といっているのが思い起こされる。

❾仏教工芸と書

第三章で述べたように、仏教美術は建築、彫刻、絵画、工芸が渾然一体となって仏の世界を荘厳する交響曲になぞらえられる。「和様化」が進んだ藤原・院政時代の仏

教美術もまた、そのような総合芸術としての性格の強いものであった。ただしその実体をうかがうための遺例は鳳凰堂や平泉の金色堂くらいにしか伝わらず、『栄華物語』などの史料や、個々に残る「断片」としての作品から想像的復元をせねばならない。とはいえ魅力はこの「断片」にあるのだが。

一一世紀の絵画や彫刻の遺品が少ないのと同様、工芸の遺品も少ない。だが、幸いに「仏功徳蒔絵経箱」［図34］のようなすばらしい蒔絵箱が残されている。深い被せ蓋の表には、楽器、孔雀が舞い、蓮華が散る虚空のイメージが「散らし文様」であらわされる。蓋と身（本体）の合わせて八つの側面には、法華経の説話の内容をあらわした見返し絵のような絵画的文様が金・銀で蒔絵されている。それぞれの面が独立しているように見えながら、蓋、身とも図様がつながって、展開するとあたかも絵巻を見るように、物語性に富んだ空間が展開されているのは見事というほかない。蒔絵が「絵」と呼ばれるゆえんを痛感させる作品である。

一〇世紀末から一一世紀初めに、後世に三蹟と呼ばれるすぐれた書家が活躍した。小野道風（八九四—九六六）の「玉泉帖」［図35］は、王羲之風を自己のものとした上でそれを崩し、太書きの大字と細書きの字とを自在に交差させて奔放なリズムをつくっている。和様の書の誕生である。かれの半世紀後輩にあたる藤原佐理（九四四—九九八）は、この傾向をさらに進めて「女車帖」（九八二）［図36］や「離洛帖」（畠山記念館、九九一）のように、筆跡が生きもののように躍動する遊戯的書風を示した。ちなみに佐理のこの二通の書状は、ともに自分の失態を詫びる内容でありながら、運筆に爽や

図34　仏功徳蒔絵経箱
観世音菩薩普門品第二十五　一一世紀
藤田美術館

図35　小野道風「玉泉帖」（部分）　10世紀
宮内庁三の丸尚蔵館

図36　藤原佐理「女車帖」（部分）　982年　書芸文化院

図37　伝紀貫之「高野切古今集」　第一種　11世紀中頃
五島美術館

かな遊戯の気分が満ちているのは興味深い。藤原行成（九七二─一〇二七）の「白氏（はくし）詩巻」は、いかにも藤原貴族好みの典雅な書風であり、同時代の仮名書きに対応する。

万葉仮名の漢字を省略して「ひらかな」がつくられたのは九世紀から一〇世紀にかけてのことである。最初は一字ずつ切り離して書くものだったが、字と字をつないで繊細な曲線のリズムを反復させる連綿体の書風が発達した。華麗な文様を施した料紙（用紙）とあいまって作り出される連綿体の仮名書きの装飾美は、世界のカリグラフィの中でも独特な地位を占めるものだろう。　巻物や冊子に書かれた仮名の作品の多く

は、茶の湯の鑑賞用として寸断され、「古筆切」となって伝えられている。なかでも、高野切とよばれる一一世紀の『古今集』の写しが、仮名書きの最高峰を示すものとされる〔図37〕。本願寺本「三十六人家集」の仮名書きや「源氏物語絵巻」の詞書も、一二世紀の仮名書きの名手によるものである。[29]

❿宮廷絵師の消息

　貞観、藤原絵画のすぐれた遺品のなかで、画家の名前の知られることはほとんどない。彫刻における定朝のように名手の作品の残る例がないのである。ただ文献による と、九世紀前半には百済河成（七八二—八五三）という名手がいて、その画技は宮廷から高く評価された。続いて巨勢を名乗る絵師の家系が九世紀に始まり、平安末まで続いた。巨勢金岡がその創始者で、かれは庭造りにもすぐれていたという。巨勢派の相覧は「竹取物語絵巻」を描いたと『源氏物語』にある。藤原道長のもと画所では広貴が活躍した。巨勢派は中世には南都画仏師の中心となり、画派としての長い歴史を誇った。ほかに一〇世紀半ば、村上天皇の頃に飛鳥部常則という宮廷絵師が活躍し、やまと絵の発生に貢献したと考えられる。

⓫やまと絵の発生

　絵画の主題を宗教性の有無によって宗教画と世俗画とに分けるやり方がある。この場合やまと絵は世俗画に分類される。[31]だが、さきの「鳳凰堂扉絵」や後出の「餓鬼草

(29) 日本の書の歴史上、平安時代は最重要の稔り多い時期である。書は絵よりも尊重されたため遺品も多い。くわしくは、『日本美術全集8　三筆・三蹟』（学習研究社、一九八〇年）などを参照されたい。

(30) 平田寛『絵仏師の時代』（中央公論美術出版、一九九四年）。

紙」のように、世俗画の要素をたっぷり含んだ宗教画もある。両者の境はあいまいで相互関連的である。やまと絵の発生をたどる前にこのことにふれておきたい。

密教が唐から日本の宮廷にもたらされた頃、貴族の間では漢詩文が流行していた。当時の詩文集の中に見える壁画や屏風の歌は、唐詩に詠まれた深山幽谷の、神仙が遊び、鳳凰が舞う情景と重なりあっている。『経国集』の「清涼殿画壁山水歌」はその

よい例である。宮中の御殿の内部に描かれたのは、そうしたまったく「唐風」の風景画であった。

しかし、九世紀後半に和歌文学が世に出るようになると、事情が変わってくる。

『古今和歌集』（九〇五）に収められた屏風歌には日本の風物が画題となったものが見出される。

「二条の妃の、東宮の御息所と申しけるとき」、すなわち貞観一一～一八年（八六九―八七六）の間に詠んだ素性法師の歌「御屏風に、龍田川に紅葉流れたるかたを描ける／ちはやぶる　神代もきかずたつた川　からくれないに　水くくるとは」は、そのもっとも早い例である。続いて『拾遺和歌集』には仁和年間（八八五―八八九）に「七月七日女の川水あみたる所」を詠んだ歌がある。以後、屏風歌の日本的画題は次第に増えてゆき、これは日本的画題の屏風絵、障子絵の流行を意味する。それらは、四季絵、月次絵、名所絵（「国ぐにの名ある所の絵」）などと呼ばれた。いずれもよく似た画題であり、名所絵も地理より四季の季節順を優先している。これらを総称して景物画と呼ぶ。「景物」は当時の用語であり、中国で使われていた言葉でもある。

(31) 秋山光和『平安時代世俗画の研究』（吉川弘文館、一九六四年）。

(32) 屏風歌とは、絵師に屏風を描かせ、貴族たちが、描かれた情景について和歌を詠み合うもの。片野達郎『日本文芸と絵画の相関性の研究』（笠間書院、一九七五年）参照。

(33) 家永三郎『上代倭絵全史』別冊上代倭絵年表』（墨水書房、改訂版一九六六年）参照。

(34) 四季絵、月次絵、名所絵の中国ルーツを文献や遺作に探るならば、中国の民間の年中行事を主題とした「月令図屏風」というのが初唐に始まっていた。また四季山水に対応する「四時山水」という画題もあった。一〇三一年契丹（蒙古）の遼王朝が造営した「永慶陵壁画」は、四壁に四季の花鳥を描いてあった（『美術研究』一五三、一五五、一五七号）。

こうした日本的画題の成立にともない「やまと絵・倭絵」の語が一〇世紀末に発生した。これに対し「から絵・唐絵」の語もあらわれる。一一世紀初の『枕草子』に「めでたきもの　から絵の屏風、障子」とあるのがそれである。ちなみに屏風の寸法は、四尺、四尺五寸、五尺、六尺、八尺とさまざまあった。秋山光和によれば、倭絵、唐絵とは最初、障子屏風の画題を日本のそれと中国のそれとに区別するために生れた言葉であった。だが、やまと絵景物画の新しい画風が普及する過程で、唐絵の方の画風もやまと絵のそれに吸収されてゆく。そして、後述のように、一三世紀以後、水墨の手法を特徴とする南宋画・元画の様式が新たに移入されると、これが「唐絵」と呼ばれ、それまでの伝統的な様式による世俗画は一括して「やまと絵」と呼ばれるようになるのである。「唐絵」はさらに江戸時代になると「漢画」と呼ばれるようになる。

ところでこの時期にあらわれた「やまと絵」は、日本的な絵画の代名詞ともいえる重要な存在だが、後述のように障子や屏風のような日常の調度に描かれるのが主だったため、遺品は全く残らない。それゆえ屏風歌などの当時の文献によって、その発生時の動向をさぐる以外にない。これについては家永三郎の綿密な研究が参考となる。

文献によって知られる唐絵の画題は、荒海障子、昆明池障子（漢武帝の作った池）、馬形障子、賢聖障子などである。これに対しやまと絵の画題は、四季にちなんださまざまのモチーフをちりばめる。春は元日の雪、梅、鶯、桜。夏は賀茂祭、田植、鵜飼、滝、納涼。秋は七夕、月、秋草、鹿。冬は雪、山里、追儺（鬼やらい）などである。先述の鳳凰堂扉絵の背景も、宇治あたりを描いた四季絵であった。天皇の即位に

（35）秋山光和「平安時代の唐絵と大和絵」（上・下）『美術研究』一二〇－一二一号（一九四一－四二年）、前掲註（31）『平安時代世俗画の研究』参照。

（36）家永三郎『上代倭絵全史』（高桐書院、一九四六年）。

図 38　山水屏風　六曲一帖　11 世紀後半　京都国立博物館（東寺旧蔵）

際しつくられるものに、国名を占いで決めて描く「大嘗会悠紀主基屏風」があり、これは名所絵と四季絵の合体したものといえる。名所絵の画題には、宮城野の萩、武蔵野の冬など、遠隔の地も想像で描かれた。「夜　ひとよ物思いひたる女のつらづえ（頬杖）つきたるところ」、「梅の花のもと、をとこをんなむれゐつつ酒のみなどして」という近世初期風俗画や浮世絵を彷彿させるモチーフや、「男女、けしからぬことども、かかれたるところ」という性的な風俗の画題も見当たる。

屏風歌からうかがえるこうした景物画のモチーフは、寝殿造の建物の障子（衝立、衾障子）、屏風、几帳、軟障（まんまく）に描かれていた。現在、それらを総称して障壁画、または障屏画という。　障壁画とは、屏風を抜いた

図39　第四扇部分

図40　山水屏風　六曲一帖　12世紀末〜13世紀初め　神護寺

ものの総称であり、障屏画とは、障壁画に屏風を加えたものをいう。

障屏画は、室内の調度に描かれた実用品であり、古くなったり破損すれば取り替えられる。それゆえ、平安時代の景物画の遺品は極めて少ない。前述の鳳凰堂扉絵は、寺院建築の荘厳のために描かれていたため、現在まで残った稀な壁画の例である。「山水屏風」と呼ばれる稀な屏風のいくつかが、密教の灌頂の場に飾られたことから今に残る。

なかで東寺伝来の「山水屏風」（一一世紀後半）［図38］は、平安時代の唯一の遺品である。画面中ほどの草庵のなかに、唐の服装をした老人の隠者が、なにか句想にふけっている［図39］。外には訪問客の姿が見える。背景には、画面上端近くまで、なだらかな眺めが広がっており、桜、柳、藤などの花木が、のどかな春の風物をあらわしている。唐服の老人は詩聖白楽天に見立て

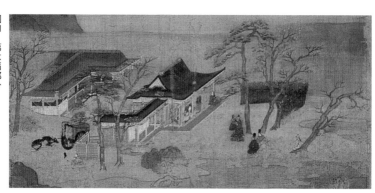

図41　第六扇部分

られたものといわれ、その限りではこの図は唐絵である。だが老隠者をかこむ自然景の描法は鳳凰堂扉絵や後で挙げる一三世紀初め頃の神護寺本とさほど異なるものではない。

もと聖衆来迎寺に伝わった「十六羅漢像」（東京国立博物館）は、作風から見て、一一世紀後半の作と見られ、日本で描かれた十六羅漢像の最古とされる。唐・五代の古様な羅漢画の表現が、おだやかなやまと絵風に転じたものである。

神護寺の「山水屏風」［図40・41］は、もと四帖あった四季屏風のうちの秋の帖が残ったのだろう。図40に見るような、復元案に従った屏風の配置によると、寝殿造の屋敷や山荘を点在させたなだらかな野山のひろがりのなかに、晩夏から初冬にかけての景物がちりばめられる。向かって右端に水浴、続く屋敷の池には蓮を愛でる官女たちが見える。画面はさらに秋の田、萩などの秋草、貢物を運ぶ人馬、水辺に遊ぶ野鴨などの渡り鳥が冬の訪れを示す。構図の中心はどこにもなく、建物は自然景の中に包まれ、人々の生活ぶりは豆粒のように小さく描かれる。やまと絵景物画の典型的なかたちがここに見られる。制作年代はやや遅れて鎌倉に入ってからとされる。

⑫その他一一世紀絵画の遺品

いま述べたように、一〇、一一世紀の絵画の遺品は少ないし、そのなかで保存状態が悪く鑑賞に適さないものが多くの割合を占める。やまと絵が生れる重要な時期だけに残念である。一〇六九年秦致貞筆と年代も作者もわかる「聖徳太子伝絵」（東京国

（37）中世以後屏風は一双（一対）の形式を基本とするようになるが、古代では一帖すなわち一点が単位であった。ただし、正倉院文書に「一具両畳」とあるように、一双の単位も当時からあったらしい。

（38）この図を、女性を主人公に据えた隠棲の有様と見る説が最近出された（中島博「隠棲の風景——神護寺所蔵「山水屏風」とその周辺」佐藤康宏編『講座日本美術史3 図像の意味』（東京大学出版会、二〇〇五年）。さらにこの図の画題を源氏物語の中に求める説も出されている（池田忍「源氏絵としての神護寺「山水屏風」——宇治十帖の舞台となる住居のイメージをめぐって」（『講座 源氏物語研究 第十巻』おうふう、二〇〇八年）。

立博物館）にしても、かつて法隆寺絵殿の壁に描かれて絵解きに用いられていたため

に、磨耗が激しく、補筆が多くて、当初の状態から程遠い。だがこの図は、聖徳太子

の前世から死後にいたるまでの間に起こった事柄を大画面にちりばめた仏教説話画の

遺品であり、敦煌莫高窟の壁画のなかにある「法華経変相図」のような、唐代七、八

世紀の仏教説話画の描写形式との関係をうかがい知る上での貴重な資料である。

⑬浄土庭園と『作庭記』

山と清流、庭石や川砂に恵まれた京都は、造園にもっとも適した土地である。寝殿

造の主屋の南側には敷地いっぱいに池を掘り庭園がつくられた。池には島があり、橋

が架かる。池に臨んで釣殿がつくられ、納涼や月見にあてられる。関白頼通の子橘俊

綱（一〇二八─九四）が書いたとされる『作庭記』は、当時の造園の構想と手法を述

べたもので、海景のイメージのあらわしかたや、「石のこはむにしたがひて（石の求

める気持に従って）」石を組む法、あるいは群犬の臥した様、母にあまえる仔牛、童

の遊びなどを連想させる石組の法、あるいは、石の祟りを避ける禁忌のさまざまなど、

平安人のアニミスティックな自然観をうかがわせる上でも興味深い。[39]

その一方で『栄華物語』に多少の想像を混ぜて記されている、藤原道長の建てた法

成寺の庭園──池に生える造り物の蓮の上に仏が顕れ、池のめぐりには羅網を掛けた

四季の樹木がさまざまの宝石でつくられていた──のように「浄土三部経」の説く浄

土の光景を眼前に彷彿させる試みも、平安貴族によって試みられた。[40]

（39）森蘊『作庭記』の世界』（NHK
ブックス、一九八六年）。

（40）辻惟雄「花の美、花の意匠」中
西進・辻惟雄編著『花の変奏──花と
日本文化』（ぺりかん社、一九九七年）。

三 善を尽くし美を尽くし［院政美術］

❶ 末世の美意識

前節で見た「仏涅槃図」[↓二二九頁、図31]が制作された応徳三年（一〇八六）は、白河上皇による院政が始まった年である。院政時代とは、白河、鳥羽、後白河の三代が強力な院政を敷いた時期をさしている。建久三年（一一九二）後白河法皇がなくなり、源頼朝が鎌倉に幕府を置いて、院政時代は終りを告げた。ほぼ一世紀にわたる院政時代は、一一五六年の保元の乱を境にして白河・鳥羽両上皇による前期と後白河法皇による後期とに分かれる。

院政の発端は、摂関家すなわち藤原一門の荘園支配を規制するため、王権が積極的に働きかけた荘園整理の運動にあるとされる。これにより院の主導する王権は一大荘園領主となった。それに加えて、進出いちじるしい受領層の財力も、院に直結してその富を増やすことになる。かくて王権は富を独占し濫費したが、それは一方で、王権内部での院と天皇との葛藤・対立を招くことになった。この過程で、王権が荘園経営などのために武士団の支えを必要とするようになったことも見逃せない。保元・平治

の乱はこのような情勢のもとで起こった。[41]

古代と中世との分水嶺ともいわれる保元・平治・平治の乱であるが、その原因をつくった白河院、熱狂的な仏教崇拝者であった。承暦元年（一〇七七）かれは法勝寺を洛東白河に建てたが、『扶桑略記』によれば、この寺の金堂は七間四面瓦葺きで、金色三丈二尺の盧舎那仏を安置した。他に、南大門には二丈の金剛力士が寺の守護として置かれた。阿弥陀堂は十一間四面瓦葺きで、金色丈六の阿弥陀如来九体を安置した。

さらに永保元年（一〇八一）には、高さ推定二七丈（八〇メートル）ある奇抜な八角九重塔が建てられた。かつての四天王寺式伽藍配置さながらに諸堂が一直線に並んだこの寺を、林屋辰三郎は「国家的な強大な意識」に基づくものであったとし、三十三間堂、足利義満の相国寺の大塔、織田信長の安土城など、権力の生み出す奇抜な建造物の系譜の上に法勝寺を置く。白河院はほかにも尊勝寺、最勝寺、円勝寺などを造営し、一代での造像は五四七〇余体、うち丈六仏は六〇〇以上あったと記録される。[42]

後白河院もまた仏法に熱心だった。往復に一カ月かかる熊野詣でを生涯に三四度行ったという。当時の流行歌である今様に凝って、それを集めた『梁塵秘抄』（一一六九）をつくっている。好奇心のかたまりである院は、ある日突然町中の蒔絵師の仕事場を見に行き周囲を当惑させたり、平清盛に招かれ福原まで宋人を見に行ったりしている。三十三間堂の前身である蓮華王院の宝蔵は、院の集めたさまざまのコレクションを収める建物で、そこは、年中行事絵巻約六〇巻、六道絵など絵巻の宝庫でもあった。

（41）保元の乱は白河天皇の色好みに発する。白河天皇は養女璋子（待賢門院）を溺愛していた。白河院となった天皇は、璋子を孫の鳥羽天皇の中宮とし、二人の間に男子が産まれた。のちに崇徳天皇となった人である。だが崇徳帝は実は白河院の子という噂が立った。鳥羽上皇は面白からず、自分と愛人美福門院との間の子を崇徳天皇に代えて近衛天皇にする。一一五五年、近衛天皇が亡くなると、鳥羽上皇はさらにその弟を後白河天皇とした。崇徳上皇の子はついに天皇になれず、忍耐の上皇は激怒する。貴族間にもこれに応ずる対立があり、崇徳上皇側の貴族・武士と後白河天皇側の貴族・武士との間に戦いが始まる。結果は崇徳上皇側の敗北に終り、崇徳上皇は讃岐国に流される。勝った後白河天皇は退位して院政に権力を振るうが、院近臣の信西と藤原信頼との間に対立が起り、それぞれ平氏、源氏と組んで一一五九年平治の乱を起す。結果清盛軍が勝利し、以後平家の全盛時代を迎えた。

（42）林屋辰三郎「法勝寺の創建――院

これら、個性的で奔放な院の行状が象徴するように、院政時代の文化は、古代の幕を引き中世の開始を告げる過渡期にふさわしい変化に富んだ様相を示している。それは第一に、鴨長明（一一五五─一二一六）の『方丈記』に要約されているような、末世到来を嘆く隠遁思想の流行する時代であった。第二に、受領大江匡房（まさふさ）が、「永長の大田楽」（一〇九六）の仮装を見て、「その装束、美を尽くし善を尽くし、彫（かざ）るが如く磨くが如し、金繍を以って衣となし、金銀をもって飾となす」と評したように、遊戯とかざりの時代であった。第三に、美の時代であり、"美形"を追究した時代であった。仏の相好には美形が求められ、検非違使の資格にも美形が求められた。美麗の反対が"疎荒"（そこう）である。第四に、激動する過渡期の現実に揺れ動く不安の心は六道絵に代表されるような、美とはうらはらの醜への関心＝リアリズムを生んだ。

「財産の惜しみない濫費、行楽と寺院の濫立」、「古代国家の歴史にその比をみない悪徳と腐敗が支配層を風靡するにいたった」と、石母田正はこの時代を評する[43]。だが、そのような道徳的な視点を離れて美術に主眼を置けば、美への傾倒の一方で、病や餓鬼、地獄のような醜とグロテスクの世界からも目をそむけることのなかった院政時代の文化と美術は、奥行きがあり、稀に見る多産で創造性に富んだものということができる。

全体的にみて、院政時代の美術は、前期と後期とで多少性格を異にしている。前期は藤原美術をより繊細化し耽美化したといえるような時期であり、「源氏物語絵巻」、「平家納経」、「三十六人家集」などがこの時期の産物である。後期になると、これと

政文化の一考察」「古典文化の創造」
（東京大学出版会、一九六四年）。

（43）石母田正『日本史概説Ⅰ』（岩波全書、一九五五年）。

異なる荒削りな要素を持った「信貴山縁起絵巻」、「伴大納言絵巻」などがあらわれ、運慶もこの中に入れてよいかもしれない。後白河院の行状に見られるような、異常なものの奇矯なものへの興味が「六道絵」や「病草紙」に見られ、民衆的なものへの興味もそこに示されている。絵仏師の宮廷画師化により、その表現力が宮廷美術に影響を与えた点も指摘できる。宋美術の輸入にともなう影響があらわれ始めたのもこの時期である。

❷ 絵画——耽美の一方での躍動

院政時代は絵画が栄えた時代である。それは仏画、装飾経、絵巻の三種に大別される。仏画や装飾経の耽美的な装飾性の一方で、「信貴山縁起絵巻」に代表されるような躍動感あふれる物語展開の手法が見られるなど、院政時代の絵画表現は重層的かつ多彩である。

截金の多用や裏彩色など、「かざり」の技法が仏画に多用されるようになる。また、正倉院宝物の文様に代表されるような、天平時代に唐から伝わったさまざまな文様が、貞観、藤原時代を通じて公家の好みに合った温和で優美なものに変ってゆき、それが、丸文（浮線綾、向かい蝶、八つ藤など）菱文（繁菱、遠菱、幸菱など）襷文、亀甲文、立涌、輪違い、窠文、霰文、華文、唐草文、折枝文、散花文などと、後に有職文様として定型化され格式化されるのもこの時期である。

仏画

仏画の遺品は、私的な法会や修法が大幅に増え、公的な儀礼も盛んであったこの時期を反映して数多くが残り、いずれも藤原時代における仏画の美麗化の傾向をさらに押し進めたものとなっている。東寺旧蔵の「十二天像」（一一二七）は、宮中真言院の後七日御修法に使われてきた画像で、長久元年（一〇四〇）に新しくつくりなおされたが、それも大治二年（一一二七）に焼失した。その際作り直されたのが現在の図である［図42］。最初は空海が唐から持ち帰ったものを手本にしたが、「疎荒」ゆえに鳥羽院から描き直しを命じられたと当時の記録にある。それを裏づけるように、十二幅の画像の着衣は、中間色の美しい彩色に色暈を施し、その上を截金や彩色による文様で覆った美麗なものであり、像の顔や肉身の女性的な優美さとあいまって、耽美の極致を示している。

同様な耽美主義と装飾性は、「虚空蔵菩薩像」（東京国立博物館）の細緻な文様と、浮世絵美人を想わせる官能的な像の肉身の表現や、童子のようにあどけない丸顔の「普賢延命像」（松尾寺）や、赤衣に施した截金文様が繊細に輝く「釈迦如来像（赤釈迦）」（神護寺）［図43］などにも共通する。肉身に施された淡紅色と白色の暈が強い官能性を放つ「十一面観音像」（奈良国立博物館）、図全体が絵画というより工芸品のような美しい仕上げを持つ「孔雀明王像」（東京国立博物館）など、それぞれの法会に本尊として懸けられた仏画と単独像は、いずれも光背に精巧な截金を施し、薄暗い背地から夢のように浮き出て艶麗である。

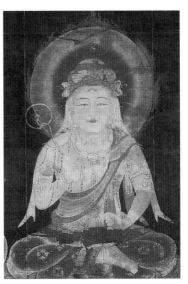

図42　水天像（十二天像のうち）（部分）
1127年　京都国立博物館

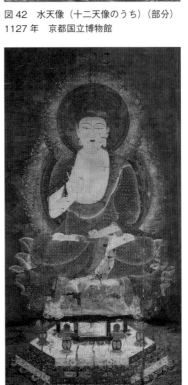

図43　釈迦如来像　12世紀前半　神護寺

この他にも名品は数あるが、なかで「普賢菩薩像」［図44］の妖艶で聖なる美しさは他に抜きん出ており、日本の宗教画を代表するものの一つとなっている。他に、高野山に伝来する「阿弥陀聖衆来迎図」（一二世紀前半説・後半説あり）［図45］は、来迎図の遺品のなかでもっとも大型のスクリーンのような画面に、阿弥陀が楽を奏する聖衆と来迎する光景がドラマチックに描き出されている。背景は日本の自然で、左端下方には紅葉した樹木と松が、祈るような姿で描かれている。虚空から蓮の花が舞い落ちる法華寺の「阿弥陀三尊及び持幡童子像」は同様にスケールの大きい来迎図の一部と思われるが、年代的には鎌倉初期に下がるとみなされる。薄めの墨線で像身や動物を柔軟に描き、彩色は薄めで文様も省略した醍醐寺の「閻魔天像」と「訶梨帝母像」は、宋仏画の影響を思わせる。

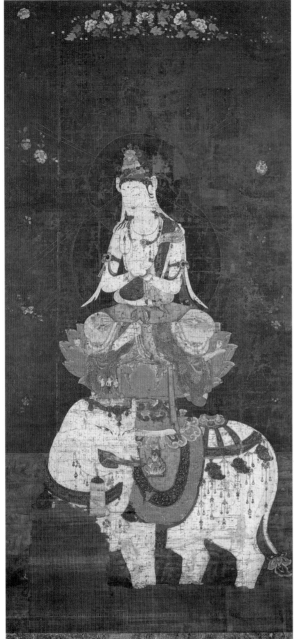

装飾経

法華経やその他の経典を写経し社寺に奉納することは、貴族の間で流行した。華麗な料紙装飾や金銀を用いた見返し絵に「善を尽くし美を尽くす」行いによって現世の災厄を免れようとするかれらの願望が籠められている。「過差(かさ)(44)」をいましめる為政者も、宗教行為として容認せざるをえなかった。

（44）分に過ぎたこと、華美、ぜいたくという意味。美麗な装飾に対する形容に使われる。

図44　普賢菩薩像　12世紀中頃　東京国立博物館

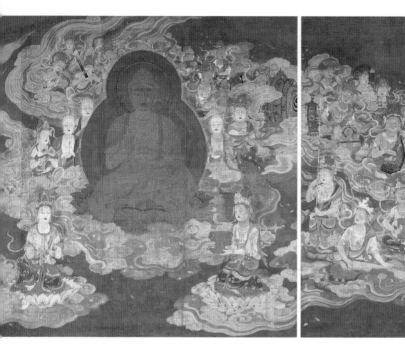

図45　阿弥陀聖衆来迎図　12世紀　有志八幡講十八箇院

図46　「平家納経」薬王品見返し　1164年　厳島神社

巻物形式の装飾経としては、平清盛が一一六四年、広島・厳島神社に寄進した「平家納経」［図46］が際立っている。法華経二八品に他の経をあわせて全部で三三巻あり、平清盛、重盛ほか一族が写経している。海竜王の娘の極楽往生を描いた提婆達多品の見返し、阿弥陀のもとへの往生を願う女性を描いた薬王品の見返し、数珠を手にひたすら極楽往生を願う十二単姿の女性たちを描いた厳王品の見返しなど、女性の姿が目立つのは、女人救済を説く法華経への女性たちの信仰が、この美しい作品に結実したことを示している。装飾には金よりも銀が多く使われ、保存のよい銀の輝きが奉納者たちの法悦の感情を今に伝える。色紙を金銀の箔や砂子、泥で装い、経文の罫線まで截金であらわす料紙装飾の入念さにも驚くよりほかない。見返しに見られる葦手絵の手法は、絵と文学とが密接に呼応し合ったやまと絵の特徴を示している。

雨に打たれる貴人を描いた「久能寺経」（兵庫・武藤家、一一四一）「薬草喩品」の見返し絵がほかに知られる。冊子形式のものとしては「扇面法華経冊子」（四天王寺など）がある。扇の形にデザインされた冊子の、雲母を引いた料紙に、下絵として描かれた風俗が、素朴ながら生き生きとした貴族や庶民の生活感情を伝えている。ほ

図47　「扇面法華経冊子」巻一扇九
文を読む公卿と童女　一二世紀中頃
四天王寺

かに炭火で暖を取るさまを描いた「観普賢経冊子」（五島美術館）など、装飾経の下絵を通じて、当時の風俗が垣間見できるのも興味深い。

図48　「三十六人家集」元輔集　1112年頃　本願寺

豪華な和歌集冊子と扇絵

善美を尽くした装飾経のほか、本願寺の「三十六人家集」［図48］のような、料紙に華麗な装飾を施した和歌集の冊子もつくられた。これは天永三年（一一一二）、白河法皇六〇歳の賀の折贈物としてつくられたと推定されるもので、過差美麗と形容された当時の宮廷の美的生活の典型である。唐紙、打曇り紙、染め紙、墨流しの紙に、四季の草花の折枝模様や風景などの絵画文様を施したものだが、特徴的なのは切り継ぎ、破れ継ぎ、重ね継ぎなど、継紙の手法を駆使した料紙のデザインである。料紙がこんもりと盛り上がるのも厭わないまでに継紙に没頭したこの非

対称の意匠は、仮名の書のリズムと呼応しあって、見る人に典雅な音楽を聴く思いをさせる。風流の精神の結実であり、日本の「かざり」の極致である。工芸と絵画の区分はそこではあまり意味をなさない。

「三十六人家集」に見られる独特な重ね継ぎの装飾法は、摂関時代に完成された女房装束の襲、いわゆる十二単の意匠を応用したものだろう。小笠原小枝の指摘[45]による

と、女房たちはみずからも縫いや刺繍を手がけ、染めについても知識を持ち合わせていた。「三十六人家集」の独創的なデザインは、宮中の調度を担当した造物所と、女房たちとの近しい関係のなかから生れたと見られる。

扇は数少ない純国産のデザインである。平安時代の初め、団扇からヒノキのごく薄い板切れをつづり合わせた檜扇ができ、その後に蝙蝠扇と呼ばれる、現在の扇と同じ紙扇ができた。これらには日本の風物を描いた、金銀と彩色による美しいやまと絵が描かれ、中国に渡って珍重された。厳島神社の「彩絵檜扇」[図49]をはじめ一二世紀の檜扇がいくつか残される。扇は涼をとるための生活用具であるが、同時に呪術、儀礼にも関わっている。扇のかたちが蒲葵（ビロウ）の葉に由来し、直立する蒲葵の木が同時に聖なる男根に見立てられたという吉野裕子の説[46]をあわせて紹介しておこう。

絵巻物──説話絵巻と物語絵巻

日本美術の独創性は院政時代・一二世紀の絵巻物（絵巻）においてもっともよく発揮されている。とはいえこの場合においても、その原形の一つは中国の「変文」「変

（45）小笠原小枝「王朝貴族の調度と古神宝──宮廷の工芸」『日本美術全集8 王朝絵巻と装飾経』（講談社、一九九〇年）。

（46）吉野裕子『扇──性と古代信仰』（人文書院、一九八四年）。

図49 彩絵檜扇 一二世紀後半 厳島神社

相」に求めることができる。変文とは中国で行われた「俗講」（経典の内容をくだい
て話す芸能、円仁が唐でこれを見たと日記に残している）のテキストを指している。
変文は絵をともなっており、これを変相という。変相の遺品としては、ペリオが敦煌
で発見した「降魔変」（ラウドラークシャ〈牢度叉〉とシャーリプトラ〈舎利仏〉と
の法術比べを描いた巻物）（ルーヴル美術館蔵）があり、これを見ると運動感に富む描
線やいきいきとした場面の描写に一二世紀の「男絵」系絵巻とのつながりを認めるこ
とができる。唐の俗講は日本にももたらされ、『今昔物語』のような民間説話の母体
となったとされる。

絵巻の由来はまた、かな物語の発展にともないつくられた物語絵に求めることがで
きる。延喜七年（九〇七）の文献に「処女塚ノ物語ヲ絵ニ画キテ」と記録されるのが
もっとも古い例で、一一世紀以後になると住吉物語絵、宇津保物語絵（絵詞があっ
た）など、文献も増える。ただしこれらが絵巻物であったか冊子であったかは不明で
ある。

現存する絵巻はすべて一二世紀に入ってからのものである。「源氏物語絵巻」（一二
世紀前半）［図50・51］は『源氏物語』五四帖を一〇巻くらいにまとめたもので、現在
四巻・二〇帖分が残る。うち一巻は五島美術館にあり、残り三巻は徳川美術館に保管
される。各帖のなかから一〜三場面を選んで描いたもので、当時の文献に「女絵」と
あるのは、この絵巻のような引目鈎鼻・吹抜屋台の「つくり絵」の手法を指すものと
解釈できる。各場面を断続的に描いたこの絵巻は、いうなれば横長の画帖を横につな

（47）絵巻など小画面に用いられた絵
画技法。墨線の下描きの上に濃密な彩
色を重ね塗りし、最後に人物の顔や着
衣の細部を墨で描き起こす。彩色絵巻
の原手法として後世まで伝わった。

図50 「源氏物語絵巻」 御法 12世紀前半 五島美術館

いだもので、後述の「男絵」のような、巻物の形式をいかした連続性に乏しい。だが、その色彩の豊かさと叙情性の深さは、最古の小説として世界的に知られる『源氏物語』の絵画化にふさわしい。

「信貴山縁起絵巻」（朝護孫子寺）［図52・53］は一二世紀後半の制作と推定される。信貴山に住む僧妙蓮の奇跡を、山崎長者の巻（飛倉の巻）、延喜加持の巻（醍醐帝の病を治す護法童子）、尼公の巻、の三巻にまとめたもので、当時「男絵」と呼ばれた描法は、この絵巻に見られるような、速度ある筆法の特性を生かした、画面の連続性と変化に富む作風を指すと思われる。空飛ぶ米俵や護法童子の描写にあふれる飛翔の感覚と開放感、すぐれたユーモア感覚は、画家の天才的な資質をあらわしている。ただしこの筆者が誰かは、現在のところ明らかではない。

図51 「源氏物語絵巻」 夕霧
五島美術館

「伴大納言絵巻」三巻〔図54〕は、一二世紀後半に後白河法皇のもとで活躍した宮廷絵師常盤光長の筆と推定されている。貞観八年（八六六）大納言伴善男が左大臣源信を失脚させようとたくらみ応天門に放火して発覚、流罪になる事件を扱ったこの絵巻は、「信貴山縁起絵巻」と同じく連続性と変化に富む画面を展開しており、知的で鋭い人間観察の目、火災場面の迫真的描写、源信や伴大納言の家族の愁嘆場面の演劇的効果、喧嘩の場面のスピード感あふれる異時同図法など、「信貴山縁起絵巻」の手法が一段と進んだことをうかがわせる。

高山寺に伝わる「鳥獣人物戯画（鳥獣戯画）」は、甲乙丙丁四巻からなり、いずれも速度ある略筆によっ

図52 「信貴山縁起絵巻」 山崎長者の巻 12世紀後半 朝護孫子寺

た白描画である。甲・乙巻は一二世紀中頃、丙・丁は鎌倉時代と推定される。擬人化された猿、鹿、兎、狐、蛙などが奔放に遊び戯れ演技する甲巻［図55］は、どのようなストーリーによったものかあきらかでないが、モデルの原型は、七世紀の長屋王邸跡から出土した素焼きの皿や八世紀の唐招提寺梵天像の台座継ぎ目などに描かれた動物の戯画に求めることができる。この伝統が一二世紀に展開した絵巻の新しい表現に刺激されてこのような演劇的表現を生み出したのだろう。

以上あげた四作品は、ともに現存する絵巻のなかで最もすばらしい作品であり、それらが、遺品に関する限り、絵巻の歴史の最初の段階にあらわれたことは注目に値する。なか

図53 「信貴山縁起絵巻」 延喜加持の巻 朝護孫子寺

で「信貴山縁起絵巻」と「伴大納言絵巻」に共通する、絵巻を繰る動作に合わせて場面の転換や人物の動作がダイナミックに進行する手法には、現代のアニメに通じる要素のあることが指摘されている。

これらのほか、一二世紀につくられた絵巻として、「善財童子歴参図」（「華厳五十五所絵図」、東大寺その他に分蔵、一二世紀後半）が、華厳経に説かれる善財童子が、文殊菩薩から俗人、遊女にいたる五三人（延べ五五人）の善智識を訪れる場面をえがいたもので、人物の可憐な表情に日本的情趣が示されている。「粉河寺縁起絵巻」（和歌山・粉河寺、一二世紀後半）は、寺の本尊である千手観音像の造立の由来とその功徳を述べたもので、距離感が一定した単調で素朴な描写に古様を残すが、観音像の童顔には、さきの善財童子と同じ童顔童形好みが反映されている。ボストン美術館の「吉備大臣入唐絵巻」（一二世紀後半）は、遣唐使吉備真備の唐での活

図55 「鳥獣人物戯画」甲巻　水遊びする猿と兎　12世紀中頃　高山寺

図54 「伴大納言絵巻」 巻二 12世紀 出光美術館

躍ぶりを戯画的に描いたものである。

六道絵

『往生要集』を手引きとして、同書のなかの「起世経」「正法念処経」などに説かれた六道すなわち地獄、餓鬼、畜生、阿修羅、人、天人の各界の有様を図解する六道絵は、変革期の不安の産物として盛んにつくられた。院政時代の終りから鎌倉時代初めの地獄、餓鬼の諸絵巻が知られており、これらは「病草紙」とともに、後白河法皇の壮大な六道絵巻の構想による作品の一部だとする説もある。

「地獄草紙」（奈良国立博物館）一巻に描かれたのは、亡者がそれぞれの罪によって堕ちる地獄の別所のさまざまである。糞の穴に堕ちる蛆に食われる屎糞所、焼けた鉄を升で量らされる函量所、鉄の臼で擂り潰される鉄磑所、火を吹く雄鶏に焼かれる鶏地獄、熱砂の雨に打たれる黒雲沙所、膿の池で巨大な蜂に刺される膿血所［図

図 56 「地獄草紙」 膿血所 12 世紀 奈良国立博物館

56)、銅の釜で煮られる銅釜所（この図のみボストン美術館蔵）など、暗灰色の背景が場面のおどましさを演出する。火を噴く雄鶏の姿は威厳に満ちて恐ろしく、奇怪な獄卒や虫の表情には、ブラック・ユーモアともいうべき皮肉な笑いがこもる。また、東京国立博物館の「地獄草紙」でも、殺し、盗み、邪淫の罪で髪火流所、火末虫所、雲火霧所、雨炎火石所に堕ちた罪人が、頭を割られ、身を食い破られ、のたうちまわる血みどろの姿が克明に描かれる。雲火霧所の大火炎には、魔の華ともいうべき妖しい美しさがある。もと益田家にあった「沙門地獄草紙」（現在五島美術館その他に分蔵）は、殺生など戒律を冒した男僧・尼僧が、同様の別所できびしい責め苦にあうところを描いたもので、七図残る。動物の皮を剝いだ罪で皮を剝がれる剝肉地獄、動物を殺して解体した尼が、まないたの上でなまず切りにされ、獄卒が呪文を称えるとまた元通りになり……を繰り返す解身地獄など、サディスチックな生なましさが印象的である。

「辟邪絵」（奈良国立博物館）一巻は、五幅に分割されている。この絵の主題は地獄絵でなく辟邪絵といって中国の民間信仰であがめられていた疫鬼を退治する神々であることが小林太市郎により明らかにされている。牛頭天王などの疫鬼を酢につけて食う天刑星、胎児や幼児を害する一五の鬼の首を鉾に刺す乾闥婆王、もろもろの虎鬼を食う蚕の化身神蠶、鬼の目をえぐる鍾馗など、これらの残虐な光景を描く冷徹な筆致は、原本にした中国画の性格を反映したものと思われる。

首や手足が紐のように細く腹が異様に膨れ上がった人間の姿は、飢饉の折に容易に

図57　「餓鬼草紙」第三段　伺便餓鬼
一二世紀　東京国立博物館

（48）小林太市郎『大和絵史論』（全国書房、一九四六年）。

見られたであろう。餓鬼道に堕ちた亡者の姿をそれに重ねあわせた二種類の餓鬼草紙が現存する。いずれも目に見えない餓鬼の生態に想像力を及ぼして描いたものである。

もと岡山の河本家にあった「餓鬼草紙」（東京国立博物館）［図57］一巻には、宴席、出産、便所、墓地に出没する餓鬼の姿が描かれる。便所や墓場の描写には、他の絵巻には絶えてない人々の暮らしの裏面、その不潔で醜悪な様が、意図的に描かれる。まさに厭離穢土（おんりえど）の地上風景である。餓鬼救済の場面を主とした「餓鬼草紙」（京都国立博物館）にはこうした露悪的な要素が少ないが、第二段の施餓鬼の場面にみられるすぐれた風俗描写が、画家や注文主の現実への関心の高さを示している。

「病草紙」（やまいのそうし）（文化庁ほか）［図58］は、現在すべて切り離され京都国立博物館その他に分蔵されている。鼻の黒い男、毛虱、鼻の先の長い、肛門のない、息の臭い女、霍乱（かくらん）の女、背骨の曲がった男、侏儒（しゅじゅ）、顔にあざのある女、肥満の女、白子、首の骨が固くて頭の上がらぬ法師、嗜眠症の男、幻覚など、さまざまな症例を集めて、病の百科ともいうべき内容となっている。先出の「地獄・餓鬼草紙」と形式が似通うことから、人界の病の有様を描いたもので、六道絵の一環として構想されたという見方が有力だ。人にあざけられ、苦しむ人たちの姿を、さきの「地獄草紙」に通じる非情のまなざしで鋭くとらえた画家の意図は、人界の浅ましさを見る人に印象づけることにあったのかも知れない。だがここでは、宗教心より病の症例に対する好奇心の方がはるかに勝っている。

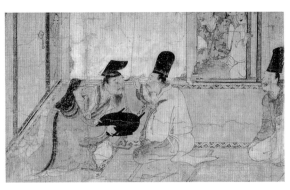

図58　「病草紙」眼病の治療　（部分）
一二世紀　京都国立博物館

宋美術の移入と影響

一〇世紀から一一世紀にかけ、日中の文物交流は、私貿易という限られた枠のなかでしか行われなかった、にもかかわらず、輸入された高価な唐物が、「過差風流」とよばれた平安貴族の奢侈好みの生活に欠かせないものであった。この間輸入された唐物は、唐織物など工芸品が主だが、彫刻や絵画の渡来品にもすぐれたものがあった。九八七年奝然が清涼寺に持ち帰った栴檀釈迦像の独特な作風は、清涼寺式釈迦と呼ばれ鎌倉時代に模作された。またこのときに北宋からもたらされた「孔雀明王図」があった。これは焼失したが、同じく北宋画と思われる別の「孔雀明王図」が同寺に現存し、中国仏画を代表する名品とされる。

一一世紀末、白河院の時代になると、対宋貿易の復活により唐物の輸入が活発化する。北宋は一一二六年金に滅ぼされ南宋となるが、「観音像」(多治見・永保寺)、普悦筆「阿弥陀三尊像」(京都・清浄華院)などは、一二世紀に日本にもたらされた南宋仏画の名品である。仁和寺の「孔雀明王図」とあわせ、それらに共通する細い緻密な描線や冷徹な写実性は、同時代の日本の仏画とは異質のものである。だが、一二世紀中頃になると、宋画の影響を受けて仏画に新しい様式が芽生えた。絵仏師定智が一一四五年に描いたことが元あった裏書から知られる「善女竜王像」は、冠をかぶり唐風の衣裳を着け雲に乗る竜王の衣の線描や、白を主とした寒色系の色調など宋仏画の影響を示している。醍醐寺の「訶梨帝母像」、同「閻魔天像」もまた、白を主調とした薄

彩色で、彩色の下に描き起こしの柔らかい描線が透けて見える。

一二世紀の世俗画で宋画の影響を示す作例の遺品はごく限られているが、それを補うものとして次項でとりあげるような蒔絵に見る宋画の影響は見逃せない。

❸ 彫刻・工芸・建築

建築と仏像

院政時代の特異な建築として、鳥取県三仏寺の奥院蔵王堂（投入堂）［図59］をまず挙げたい。山岳修験道の建築中最古のものであるこの建物は、懸造と呼ばれる手法によったもので、切立つ断崖の窪みにあたかも投げ入れたように見えるので投入堂と呼ばれる。年輪年代法による年代測定により、建物は一一〇〇年代の最初につくられたものと判明しており、また堂内に納められた「蔵王権現像」の本尊からは、仁安三年（一一六八）の年記ある体内文書がみつかっている。華麗な貴族趣味の建築や仏像に対して、このような簡素できびしい造型、困難を冒して作ること自体に意味が凝縮されたような建築が、自然を敬う修験者の手で行われていたことに注目したい。

摂関家による華麗な阿弥陀堂建造や、それに続く白河・後白河法皇の盛んな仏寺造営は、東北の覇者である藤原三代にも大きな刺激を与え、中央に劣らぬ規模の寺院建立を目指した。藤原清衡が一一〇七年、中尊寺境内に建てた九体阿弥陀堂は、本尊三丈、脇侍各丈六の規模を持つものだった。

一一二四年清衡が完成させた中尊寺金色堂は、一間四面（方三間）の阿弥陀堂で、

図59　三仏寺奥院蔵王堂（投入堂）
一二世紀初め

（49）『池本喜巳写真集　三徳山三佛寺』（新日本海新聞社、二〇〇二年）。

清衡壇（一一二四頃・中央）［図60］、基衡壇（一一五七頃・西南）、秀衡・泰衡壇（一一八七頃・西北）に遺体を葬り、阿弥陀三尊、六地蔵、二天の計一一体をそれぞれに安置してある。　身舎柱と内陣にはすべて螺鈿を施し、庇は全面を漆地金箔押しとし、仏壇羽目板に金銅の鳳凰牡丹をつけた、文字通り金色燦然たる装いである。　仏像は小像

図60　中尊寺金色堂中央壇　1124年頃

だが、中央の仏師による本格的な作風を示す。

　近くの毛越寺は、清衡が白河法皇の法勝寺を念頭において創建した大伽藍であったが、清衡の没後焼失し、池や鑓水の跡が庭園の遺構として貴重である。

　基衡の妻が建立した観自在王院の建物も、三代秀衡が鳳凰堂を意識して建てた無量光院の建物も残らない。　ただ観自在王院の阿弥陀堂の四面の壁に、石清水八幡宮の放生会、賀茂祭、宇治平等院、嵯峨、清水など、京都洛外の名所や年中行事が描いて

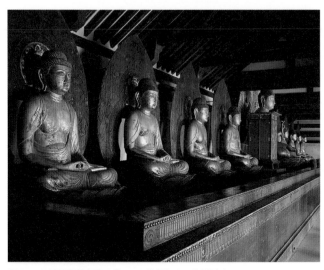

図61　九体阿弥陀如来坐像　12世紀初め　浄瑠璃寺

あったと記録されるのは、近世の洛中洛外図の成立を考える上で興味深い。

藤原三代の建てた平泉の寺院は、金色堂のみを残して失われたが、福島・願成寺の白水阿弥陀堂（一一六〇）と宮城・高蔵寺の阿弥陀堂（一一七七）は、その面影を今日に伝えるものとして貴重である。

京都における院政時代の建築・仏像の遺品は、記録の多さにくらべ意外と少ない。なかで取り上げられるのは浄瑠璃寺本堂と本尊「九体阿弥陀如来坐像」である〔図61〕。本堂は一一〇七年に建てられたものを一一五七年現在の場所に移したと記録されるが、定朝の本様によった「九体阿弥陀如来坐像」の年代は諸説あって定まらない。とはいえ、道長の無量寿院〔⇩一一八頁〕以来数多くつくられた長大な九体阿弥陀堂のうちで、これは唯一の現存品である。

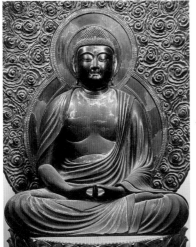

図62　千手観音菩薩坐像　1154年　峰定寺

図63　阿弥陀如来坐像　（阿弥陀三尊像のうち）
1151年　長岳寺

三千院本堂の「阿弥陀三尊像」（一一四八）は、来迎印を結び、蓮台を捧げる観音と合掌する勢至を従えた迎接の姿であらわされる。身舎の天井は船底天井になっているのも特徴的である。法界寺阿弥陀堂と本尊の「阿弥陀仏坐像」は、建物は平安末期（もしくは鎌倉初期）の建立であるのに対し、阿弥陀像は一一世紀末の作とされる。

定朝を本様とする丈六阿弥陀仏の典型だが、鳳凰堂像にくらべ、顔立ちが幼児のようにあどけないのは時代の好みの反映だろう。幼児のような顔立ちのあどけなさは、長勢の弟子円勢とその子長円作の檀像である仁和寺「薬師如来坐像」（一一〇三）や、同じく檀像の峰定寺「千手観音菩薩坐像」（一一五四）［図62］のような、個人の念持仏としてつくられた小像にも通じる。象に乗り合掌する普賢菩薩の画像には、先述のように名作が多いが、大倉集古館の「普賢菩薩騎象像」は一二世紀の普賢菩薩彫像の

（50）往生者を引き取るべく出迎えること、来迎より直接的な意味合いを持つ。

うちの名品である。

一二世紀も後半に入ると、京都の仏師たちの作風が、定朝の「本様」にこだわって沈滞の傾向を見せる。これに対し南都の仏師たちのなかには、定朝様を離れて、天平の古典に学び、また宋彫刻の新様に刺激されて、新しい創造への歩みを始めるものもいた。天理・長岳寺の阿弥陀三尊像（一一五一）[図63]は、それを示すもっとも早い作例である。玉眼を使用した最古の例だが、像身の張りのある立体感や、中尊の衣の深い刻み、両脇侍の半跏姿などに、定朝様に代わる新様式の出現を予告している。

図64　沢千鳥蒔絵螺鈿小唐櫃　12世紀前半　金剛峯寺

蒔絵・螺鈿・鏡・陶器・華籠・懸守
——デザインの多様化と和風化

院政期の工芸意匠は、貴族文化の掉尾を飾るこの時期に、最高の発展をとげた。天平時代に唐から輸入された蒔絵は、九世紀以後、独自の途を歩み始め、やまと絵と同調して文様を絵画化し、和様の意匠を完成させた。一二世紀前半と推測される「沢千鳥蒔絵螺鈿小唐櫃」（金剛峯寺）[図64]は、燕子花と沢瀉の生える水辺に千鳥の群れ遊ぶさまを研出蒔絵で表し、金と金に銀を加

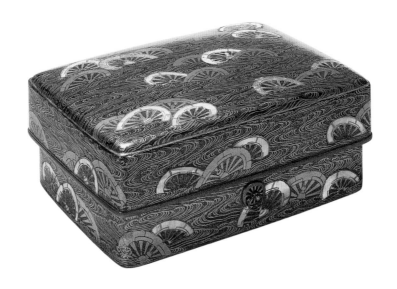

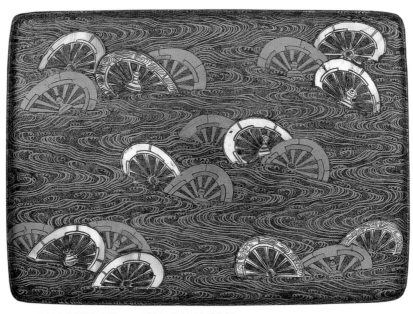

図65　片輪車蒔絵螺鈿手箱　12世紀　東京国立博物館

えた青金の粉を次第に淡くする蒔きぼかしの手法で土坡[51]をあらわしている。千鳥や花の一部にはめた螺鈿が白い光をはなつ。優雅で夢幻的な情景である。蓋裏に施された花や蝶、鳥の散し文様も蒔絵独自の意匠である。

蒔絵に螺鈿を併用する螺鈿蒔絵の手法は、蒔絵の装飾性を高めるうえに効果があった。「片輪車蒔絵螺鈿手箱」[図65]は、御所車の車輪が乾燥して歪んだりひび割れたりするのを防ぐため賀茂川の水に浸してある眺めを文様化したものである。日常の生活のなかにこのような風流の意匠を見出す機知を讃えたいのだが、衛藤駿はさらにこの箱が経典を入れるためのものであり、文様が経典の説く「池中に蓮華あり、大いさ車輪の如く」という阿弥陀浄土の光景がここに重ねてあることを説く[52]。たしかに、螺鈿の車が玉虫色に光るさまは、さながら浄土の光景である。江戸時代に流行する「見立て」の趣向の先駆がここにある。

厳島神社に伝わる「松喰鶴小唐櫃」（一一八三）には、松の小枝をくわえて羽ばたく松喰鶴が文様として蒔きつけてあるが、これは正倉院の調度に見られる花をくわえた鳥（唐花含綬鳥）の日本化したものである。

文献に見る限り、平安時代の絵画の画題に花鳥画が用いられた例はあまりなく、松喰鶴のような花鳥文様がほとんどである。そのなかで「野辺雀蒔絵手箱」（大阪・金剛寺）[図66]は、野辺に遊ぶ雀の生態がいきいきと、しかも写実的に蒔絵にされている。一二世紀の蒔絵の手法としては異例なこの手法は、北宋花鳥画の影響を示すものとして注目される。[53] 春日大社に伝わる「沃懸地螺鈿毛抜形太刀」（一一三一頃）の鞘に

(51) 小高く盛り上がった地面のこと。やまと絵の風景画のなかでよく見られる。

(52) 衛藤駿「平安工芸のシンボリズム」『絵画の発見』（イメージ・リーディング叢書、平凡社、一九八六年）。

(53) 討論会「日本の花鳥――成立と展開」島田修二郎ほか『花鳥画の世界11 花鳥画資料集成』（学習研究社、一九八三年）。

図66　野辺雀蒔絵手箱　12世紀　金剛寺

は、金粉を密に地蒔きした沃懸地に螺鈿で竹と雀を狙う猫が巧みにデザインされており、これも北宋の花鳥画に由来するとみられる。同じ春日大社に伝わる蒔絵筝では、墨流しのかたちを模した研出蒔絵の文様が、ときには懸崖に、ときには流水になって筝の全面を縦断し、鳥や植物、虫をその間に住まわせるという、イメージの重複を意図した奇抜な文様になっている。

螺鈿の技法は中国に由来する。だが、藤原・院政期における螺鈿蒔絵の意匠は本場をしのぐレベルに達していた。螺鈿蒔絵の器は輸出されて中国人を驚かせ、螺鈿は日本の特技と信じ込ませるほどだった。

中尊寺金色堂の柱、仏壇、天蓋、長押に施された沃懸地螺鈿の壮麗さは、金箔の輝きとあいまって、極楽浄土を地上に再現しようとする藤原三代の意欲を物語る。

鏡もまた、文様の意匠が多様化して和様の花鳥文様が流行した。松喰鶴の文様はここでも吉祥文として多用されている。もと西本願寺伝来の「秋草松喰鶴鏡」［図67］は、乱れ咲く秋草に松喰鶴と野生の鶴を配した絵画性の強いものとなっている。三重・金剛証寺に伝わる長方鏡と円鏡はともに平治元年（一一五九）ころ朝熊山の経塚から出土したものである。山形羽黒山、出羽三山神社の

図67　秋草松喰鶴鏡　一二世紀　国（文化庁）保管

（54）猪熊兼樹「春日大社の沃懸地螺鈿毛抜形太刀の意匠」『佛教藝術』二六六号、二〇〇三年。

前の池中から昭和の初め発見された六〇〇面あまりの鏡は、羽黒鏡と呼ばれ、出羽神社、細見美術館その他に分蔵されている。年代は不詳だがおおむね一二世紀とされる。松喰鶴のほか日常生活でなじみの鳥や蝶に四季の草花・花木を配した意匠は、非対称の絵画的なものが主であり、表現は生気にあふれている。これら院政時代の和鏡の質の高さは、東アジアにおいても抜きん出ていて、中国や朝鮮に高級品として輸出されていた。

法会のとき、花を仏前に撒き散らす散華供養が行われるが、華籠はその花を盛る器である。滋賀の神照寺に伝わる「金銀鍍宝相華文透彫華籠」は、銅板を皿のかたちに鎚で打ち出し、宝相華唐草文を透し彫りにしたもので、金で鍍金を施し、さらに銀で花や葉の一部を鍍銀して変化をつけたもので、植物の柔らかさ、しなやかさを金属でかくも見事にあらわすことのできた妙技のほどに脱帽したくなる。

四天王寺に伝わる懸守は、女性が外出のとき首に掛けたもので、木の下地にいろいろな錦の布を張りつけ、松喰鶴などの金具を打ち付けてあり、美しい錦の色合いが王朝のみやびを今に伝えている。

日本的焼物の登場

このように高水準だった院政時代の工芸のなかで、焼物だけは技術的にも意匠としても、須恵器のままで低迷していたと以前は見なされていた。だが、最近では、愛知の猿投窯に始まる国産窯の新しい動向が注目されるようになっている。

図68　秋草文壺　渥美焼
11〜12世紀　慶應義塾

猿投窯は、長らく須恵器をつくってきた多くの窯の一つだが、九世紀初めに中国輸入の陶磁器の人気にあやかろうと、緑釉、灰釉[55]を器の全面に施す青磁器の模倣を試みた。一〇世紀に中国磁器の輸入が減ると、釉をごく一部しか施さず、あるいは省略して、自然釉に任すという従来の製法に戻っている。高級志向を棄てて瓶、壺を主とする日常の雑器としての量産に活路を見出したのである。中国陶磁の輸入が一挙に増えた一二世紀になると、このような猿投窯の傾向は愛知の常滑窯と渥美窯に引き継がれて加速する。神奈川県出土の渥美焼「秋草文壺」[図68]に見るような日本的な意匠はそのなかから生れた。太い素朴な線彫りで、すすき、瓜、とんぼ、蝶などの秋野の風情を味わい深くあらわしたものである。

常滑、渥美窯は、当時、市が広い地域に発達しつつあった状況を背景に、東北から九州にいたる各地に商品として流通した。それは縄文土器のあと続く、外国陶磁の造形にしたがった都主導の焼物づくりに代わって、地方の窯が陶磁史の表舞台に登場してきたことを意味すると、矢部良明[56]はいう。遅ればせとはいえ、それは焼物における和様の意匠の誕生をも意味した。

[55]　植物の灰に含まれるカリウム、ナトリウムなどのアルカリ金属は、比較的低温度で長石や石英などの珪酸化合物を溶かしてガラス化する。これを灰釉という。灰釉は、焼物の焼成の過程で薪の灰が焼物に付着することによって得られ、これを自然釉あるいは原始灰釉という。中国ではこれを人工的に用いて紀元前後から青磁をつくった。緑釉は鉛を含んだ低火度の鉛釉に緑青など銅化合物を加えて緑を発色させたもの。猿投窯の緑釉は天平に行われた三彩の鉛釉法を転化させてつくられた。常滑焼や渥美焼に見られる自然釉には、おそらく「釉流し」としてのデザイン効果を意識されていたと見られ、それはのちの茶陶のデザインで多用されることになる。荒川正明『やきものの見方』（角川選書、二〇〇四年）参照。

[56]　矢部良明『日本陶磁の一万二千年』（平凡社、一九九四年）、一八五頁。

❹ 風流とつくりもの

平安貴族の美的生活のみならず美術自体とも密接な関係にあるのが「風流」および「つくりもの（作物、造物）」という言葉である。中国漢代以来の歴史を持つ「風流」の意味内容は、時代によってさまざまに変わる。だが平安・鎌倉の貴族社会において、「風流」とは「飾る風流」のことであり、現代の言葉でいえば趣向をこらした「デザイン」のことであった。それは金銀泥で装われた扇のように、生活の実用具をそのまま飾り立てる風流と、『明月記』に記された「櫛風流」(57)のように、景物（自然景）や実用の器具の「模型」を奇抜に美しく飾り立てる風流との二種類に分かれる。

「つくりもの」とはその飾り立てられた模型のことで、洲浜や文台（机）、厨子、炭櫃（木製の火鉢）、破子（弁当箱）から風流独楽のような玩具に至るまで、近辺のさまざまが、金銀や輸入された唐綾、唐錦など、贅沢な材料と日用の小道具を使って見立てられる。宴や祭りの折、会場はこの「つくりもの」で華やかに飾られ、参加者や踊り手の衣裳は日常から離れた大胆な仮装としてデザインされる。贅を尽くすそのやりかたは、「過差」すなわち、分に過ぎた贅沢として規制の対象になったがいっこう改まらず、過差はかえって賞嘆の言葉となった。院政時代の仏画ややまと絵に見る装飾性への傾倒は、こうした貴族の生活に見る「風流」や「つくりもの」への傾倒と表裏一体の関係にある。(58)

(57) 芦の枯葉で小屋をつくり、張子の児童に小袖を着せて中に置く。床、屋根を櫛で見立て、緒で鑪水をあらわし、化粧道具でその他をあらわす、という趣向の「つくりもの」。『拾遺和歌集』の「あしの葉にかくれて住みし津の国のこやもあらはに冬は来にけり」という歌の意味をそこにかけてある。辻惟雄「風流の奇想」『奇想の図譜』（平凡社、一九八九年。ちくま学芸文庫、二〇〇五年）参照。

(58) 佐野みどり「風流の造型」『風流、造型、物語』（スカイドア、一九九七年）参照。

鎌倉美術

貴族的美意識の継承と変革

❶ 現実へのまなざしと美術の動向

一一九二年、源頼朝は鎌倉に幕府を開いた。それから約一世紀半をへた一三三三年、北条高時が鎌倉で自刃する。貴族支配の古代から武士支配の中世へと転換する、歴史上の大きな節目がこの間の鎌倉時代である。文化史の上では、長らく続いた貴族文化が依然支配的だったが、仏教思想の面では新旧両派の中からすぐれた僧が輩出して、変革期に動揺する人々の心の救済をはかり新風をもたらした。法然、親鸞、一遍らによる「念仏」が従来の浄土観を内省し深めた。栄西や渡来僧による臨済禅と、道元による曹洞禅が、自力による自己救済という禅思想を日本に定着させた。重源は行基（六六八―七四九）の行動に範をとり天平仏教の復興に生涯をかけた。明恵による華厳宗の改革と復興も重要な動きである。漁民出身の日蓮（一二二二―八二）のような、民衆への布教や政治への進言に自らの信念をつらぬく僧もあらわれる。これらを通じて人々の現実へのまなざし、人間への関心が深まってゆく。

鎌倉時代の美術は、平安貴族のつくりだした雅びの美術の延長上にあるものの、一方ではこうした時代の動向を忠実に反映し、院政時代にはじまる美術の新しい波を受け継いで発展させた。対宋貿易の再開にともなって、大陸からもたらされた新しい唐物（第二次唐物―絵画、工芸品）への関心が、美術にさまざまな影響を与えている。

時代の美術の展開に具体的に関わったのは、第一に、一一八〇年の平重衡による南都焼討という事件である。焼失した東大寺、興福寺の伽藍の再建が、新しい建築と

彫刻を生む契機となった。第二に、建長年間（一二四九─五六）を境に台頭した禅宗である。来日した中国禅僧や宋に学んだ禅僧たちは、先述の第二次唐物を日本にもたらし、それが宋元スタイルによる美術の発展につながった。

❷ 宋建築の新しい波──大仏様

鎌倉時代建築の新様式は、重源により一一九九年に再建された東大寺南大門［図

図1　東大寺南大門　1199年

1］に代表される。中国江南地方の建築様式を採り入れたといわれるこの建物の様式は、大仏様（または天竺様）と呼ばれ、柱を貫通する長い貫を縦横に張り巡らせた、現代の鉄筋の組み方に似た構造を特色とする。天井を張らず高い吹抜けとした空間、柱に差して何段にも重ねた軒を支える挿肘木とそれを横につなぐ通し肘木などは、従来の寺院建築になかった斬新な意匠である。

「日本の歴史的建造物のなかで唯ひとつ傑作と考えるものを挙げよ、という困難な質問に対して、私は伊勢神宮でも桂離宮でもなく、東大寺南大門を挙げることにしてき

た］」と磯崎新はいう。

重源は大仏再建のための拠点として、各地に別所を建てた。東大寺南大門完成の七年前に建てられた兵庫・浄土寺浄土堂（一一九二）［図2］はそのうちの一つであり、純粋な大仏様によっている。直線の屋根の流れを持つ外観、屋根裏を屋頂までみせた内部空間など、在来の建築とは違った構造的な美しさを持つ建物である。堂内に快慶作の高さ五メートル余の阿弥陀像が両脇侍を従えて立っている［図3］。夏の日没頃、浄土寺浄土堂の背面の蔀戸（しとみど）が押し上げられたとき、像の背後から西日が差し込む。磯崎新はこの時の光景をこう語る。

背後からの光線であるから、それが堂内を照射したとき、肝心の阿弥陀像は逆光でシルエットになってしまうと想像されようが、実はそうでない。天井や虹梁や柱の斗栱の朱に反射した光線は二次、三次と屈折して堂内を廻りこみ像の前面を充分に明るくしている。来迎する何ものかが、堂内を埋める。これこそ示現といえるだろう。（2）

焼失した東大寺大仏殿（一一九〇年上棟）もまた大仏様の建築であった。磯崎新によれば、浄土寺浄土堂のように、構造体をすべて露出していたはずの大仏殿の内部空間の容量は、江戸期に再建された現存の大仏殿の三倍以上あった。

重源の実現したこの大仏様は、一二〇六年にかれが亡くなってから後は、あまり行

図2　浄土寺浄土堂　一一九二年

（1）磯崎新「重源という問題構制」『建築における「日本的」なもの』（新潮社、二〇〇三年）、二四八頁。

（2）同右、二四五―四六頁。

❸ 仏像のルネッサンス

天才仏師運慶の出現

一二世紀前半、仏師たちの課題は、定朝の「仏の本様」を踏襲することだった。だが、一二世紀後半になると、奈良仏師のなかに新しい動きが始まる。前述［⇩一六五

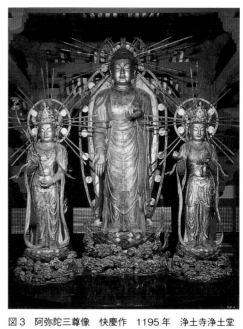

図3　阿弥陀三尊像　快慶作　1195年　浄土寺浄土堂

大規模建築に際し、参考とされている。

本人が違和感を持ったのが、短命の理由ではないかといわれている。その一方で、重源復興の東大寺大仏殿は、東福寺三門や、豊臣秀吉建立の方広寺大仏殿など、後世の

寺法華堂霊堂に見られるように、大仏様を従来行われてきた和様の寺院建築様式のなかに採り入れた新和様や、後述［⇩二二〇頁］の禅宗様（唐様）がその後継者となった。中国の地方建築に由来するこの剛直な様式に、日

われなくなった。東大

（3）『カラー版日本建築様式史』（美術出版社、一九九九年）、五九頁。

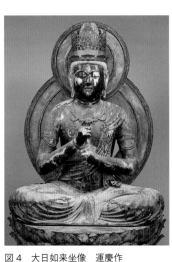

図4　大日如来坐像　運慶作
1176年　円成寺

運慶の遺作でもっとも年代の早いのは、安元二年の銘がある円成寺の「大日如来坐像」［図4］である。「大仏師康慶実弟子運慶」と名乗るこの像では、肉身表現の柔らかさ、顔の表情のみずみずしさが、若き日の天才の資質を物語っている。

一一八〇年の南都焼討のあと、一一八六年から一二〇八年にかけての南都仏師による東大寺、興福寺の造仏は、日本彫刻史上の画期的な出来事であった。京都、奈良の仏師がたがいに腕を競うなか、保守的な京都仏師の作風に対して、新しい作風を展開したのが、興福寺を本拠とする南都仏師であり、その統率者は運慶の父康慶であった。

康慶の作風は、天平・貞観彫刻に学んでつくり出した一種の復古様式だが、そのなかに新しい時代の気風を盛り込んで力強さに満ちている。一一八九年制作の興福寺南円堂の本尊「不空羂索観音坐像」［図5］は、張りの強い顔と体軀が生命感をみなぎらせ、同「法相六祖像」は、みずみずしい写実性を特色とする。

頁］の奈良・長岳寺の「阿弥陀三尊像」（一一五一）がその前触れであり、中尊阿弥陀像の彫りの深い衣文には、天平・貞観の仏像様式への復古が意図されている。運慶（？―一二二三）の出現と活躍が、この動きを時代様式にまで高める役割を果した。

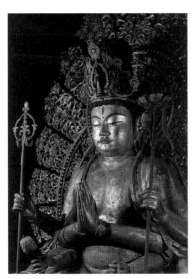

図5　不空羂索観音坐像　康慶作
1189年　興福寺南円堂

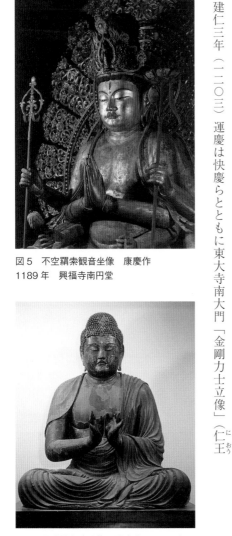

図6　阿弥陀如来坐像　運慶作　1186年
願成就院

運慶はこの間、成朝が関東へ下向したのに同行して関東に赴き、一一八六年、伊豆・願成就院の「阿弥陀如来坐像」[図6]をつくった。関東武者の気質を反映したといわれる荒々しい立体感に満ちた像である。ほかに同寺の「不動像」、「毘沙門天像」、和田義盛の依頼でつくった浄楽寺の「阿弥陀三尊像」(一一八四)などの作品を残して運慶は京へ戻り、康慶、快慶、定覚らとともに、一一九四年暮から東大寺の中門「三天像」(高二丈三尺・七メートル)、大仏殿両脇侍(高三丈二尺)などの巨像を短期間で制作した。これらの記念碑的作品は現存しないが、一一九七年の制作になる高野山金剛峯寺不動堂「八大童子」のうち六軀は、かれの壮年期の充実した作風を示す。

建仁三年(一二〇三)運慶は快慶らとともに東大寺南大門「金剛力士立像」(仁王)

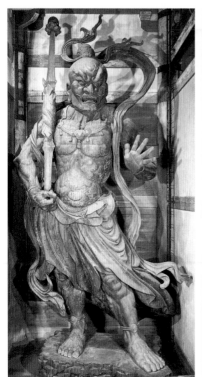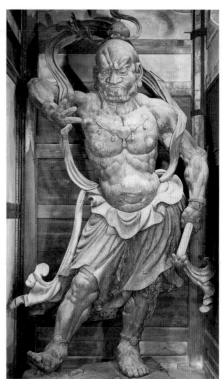

図7　金剛力士立像　運慶・快慶作　1203年　東大寺南大門

図8
吽形右手部分
（修理途中）

図9　吽形頭部（修理後）

像）［図7〜9］を制作した。同年七月二四日から六九日で完成した阿吽両像は、とも高さ八・四メートル（二丈七尺）、重さ四トン、部材各三〇〇点の寄木造である。平成元年（一九八九）六月から平成五年（一九九三）一一月の五年をかけて解体修理の折、吽形像の納入経奥書に「大仏師定覚、湛慶と小仏師一二名」の名が見出され、重源（八三歳）の名もあった。阿形の持物からは「大仏師法眼運慶、快慶と小仏師一三名」の銘が発見された。このうち大仏師定覚は、東大寺大仏師脇侍・同四天王、中門持国天をつくったと記録されるが作品は残っていない。従来の推定では「阿形像」は快慶、「吽形像」は運慶とされてきたが、これとは違う銘の記録をどう解釈するかが新たな問題となっている。だが、吽形像の雄渾な表現は、運慶の関与なしにはありえない。また定覚は記伝不明だが、運慶の弟ともいわれ、巨像制作の経験も豊富であった。この人の果した役割も考慮せねばならない。

東大寺俊乗堂の「俊乗上人坐像」［図10］は、西方を向いて念仏を唱えながら入寂する重源の姿を写したもので、老人の顔貌の特徴をあまさずとらえながら、信仰を貫いた人格の威厳を感じさせる。宋の写実的な肖像彫刻の影響という見方もあるが、それだけでは解釈できない主体的な造型の力を込めたこの像は、鎌倉リアリズムの傑作である。作者については推測が分かれるが、「的確に動勢をとらえた老軀の猫背や数珠をまさぐる手の動きをそのまま彫刻的量感に転換させた力量、衣文彫法の「無著・世親像」との類似」から、作者は運慶以外に考えられないとする水野敬三郎の見方をとりたい。

（4）『仁王像大修理』（朝日新聞社、一九九七年）。

（5）水野敬三郎『運慶と鎌倉彫刻』（小学館ブックオブブックス、一九七三年）。

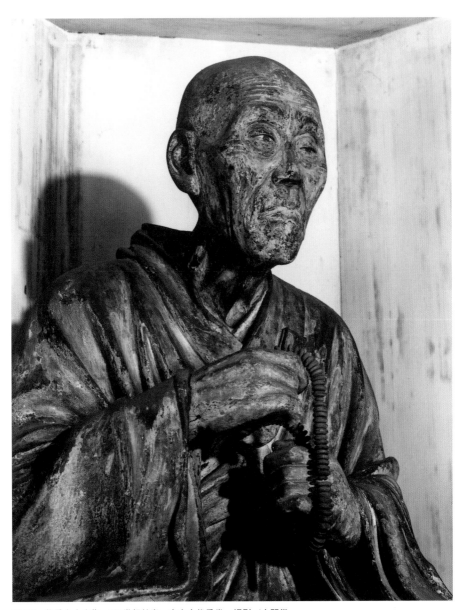

図10　俊乗上人坐像　13世紀前半　東大寺俊乗堂　撮影／土門拳

重源（一一二一一一二〇六）は、初め醍醐寺で真言宗を学び、また念仏・浄土信仰にも熱心で南無阿弥陀仏と号した。栄西とともに宋に渡り、以後合わせて渡宋三度とみずからいう。東大寺再建のための大勧進職に任ぜられ、諸国に行脚して基金や資材を募った。宋から大仏様を移入し、鎌倉時代に仏教美術のルネッサンスを実現した人である。

東大寺での造像のあと、運慶は晩年の一二一二年、小仏師一〇人を指導して興福寺北円堂の「弥勒坐像」および「無著・世親像」［図11・12］を手がけている。無著・世親は、四〜五世紀頃のインドで唯識派の思想を世に広めた兄弟の学僧であり、元興寺、興福寺の宗旨である法相宗の理論の拠り所はここにある。運慶はこのインドの高僧のおもかげを、おそらく当時かれの身近にあった日本人僧の姿に託し、ルネッサン

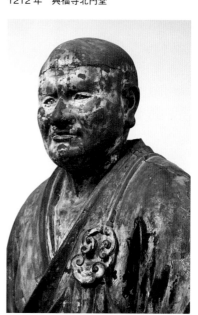

図11　無著菩薩立像　運慶作
1212年　興福寺北円堂

図12　世親菩薩立像　運慶作
1212年　興福寺北円堂

ス彫刻にも比肩される堂々とした人間像に仕上げた。日本彫刻史上類のない達成である。

快慶の活躍

運慶とならぶもう一人の巨匠快慶（生没年不詳）は、康慶の有力な弟子であり、また重源の弟子としてみずから安阿弥陀仏と号した。安阿弥様と呼ばれるかれの作品は、剛毅な運慶の作風と対照的に、調和のとれた優美さ、やさしさが評価されている。現在知られる遺品約三〇点のすべてに「巧匠安阿弥陀仏快慶」と自署しているのは、芸術家の自意識をあらわした早い時期の例として注目される。ボストン美術館の「弥勒菩薩立像」（興福寺旧蔵、文治五年の銘あり）［図13］は安阿弥様による最初期のすぐれ

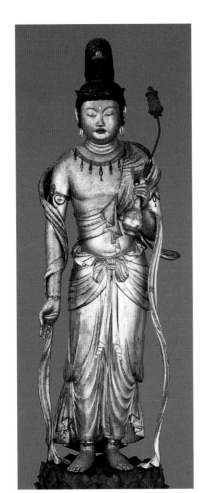

図13　弥勒菩薩立像　快慶作　1189 年
ボストン美術館（興福寺旧蔵）
ⓒ 2021 Museum of Fine Arts, Boston.

た作品であり、東大寺の「僧形八幡坐像」（一二〇一）、醍醐寺三宝院の「弥勒菩薩立像」および先述の兵庫・浄土寺浄土堂の「阿弥陀三尊像」（一一九五）などが、かれの作風を代表する。浄土堂「阿弥陀三尊像」は、観音・勢至を両脇に従え、雲に乗った姿であらわされており、この特殊な表現は、「唐筆」すなわち宋仏画を原本として制作されたためである。

定慶、湛慶、康弁、康勝──運慶の次世代の作風

運慶の作風は、慶派と呼ばれる同門の仏師たちにどのように継承されたか、それをあらまし検証してみよう。まず挙げられるのは興福寺の「仁王像」である。身長一五四センチと、南大門像よりはるかに小形ではあるが、筋肉の描写はより自然な人体観察にもとづいており、忿怒の表情も人間のそれにより近い。近代以前の日本美術史上でもっとも写実に近い人体表現を残したこの像の作者は、康慶の弟子ともいわれ、興福寺を中心に一二〇〇年前後に活躍した定慶と伝えられるが、おそらくその一世代後の作品だろう。定慶を名乗るもう一人の仏師に肥後別当定慶がある。細身の身体を持つ「聖観音菩薩立像」（鞍馬寺、一二二六）に見るような、宋彫刻の影響というだけでは解釈できないふしぎな雰囲気をただよわすのが、かれの作風の特徴である。

湛慶（一一七三─一二五六）は、運慶の嫡子にあたる多作な仏師である。かれは運慶以後、慶派の棟梁としての造仏の功によって、一二二三年に法印に叙せられている。三十三間堂（蓮華王院）の中尊にあたる「千体千手観音像」（一二五四）の大部分は、

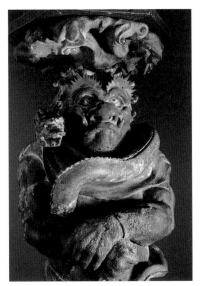

図14　毘沙門天及び両脇侍像
湛慶作　13世紀前半　雪蹊寺

図15　竜燈鬼像　康弁作
1215年　興福寺

晩年のかれを大仏師とした一門の制作になる。湛慶は、スケールこそ父に及ばないが、確かな技量と、高知・雪蹊寺の「毘沙門天及び両脇侍像（吉祥天、善膩師童子）」[図14]に見る像の明るい表情や、高山寺の仔犬、鹿像のかわいらしさが示すような、独特の個性を持ち合わせたすぐれた仏師であった。

運慶三男の康弁は、興福寺の「天燈鬼・竜燈鬼像」（一二一五）[図15]のような、おおらかなユーモアのある作品をのこしている。運慶四男の康勝には、六波羅蜜寺の「空也上人立像」（一三世紀）がある。法悦の境地にある空也の称える念仏の音声が、阿弥陀の化仏となって口から出る。このような音の視覚化の試みにも、鎌倉リアリズムの一端があらわれている。

慶派以外の彫刻、鎌倉地方の彫刻

奈良仏師が奈良を舞台に活躍したこの時代、慶派と同じく定朝の後裔である円派、院派は京都を中心に保守的作風で勢力を振るった。先述の三十三間堂の「千体千手観音像」のなかに円派・院派の作品が混じる。また善円（？―一一九七、善慶と同一人物）、善春ら善の一字を名前につける仏師の一派が、西大寺を拠点に活躍した。これらに属する仏師の作品にみるべきものが少ないのは、康慶、運慶らの作風の革新性とその指導力を逆に浮き彫りする結果となっている。そのなかで、奈良・吉野水分神社の本尊である「玉依姫命坐像」（一二五一）は、後白河天皇の皇女宣陽門院がパトロンとなってつくられたもので、太い黛を引き、お歯黒をのぞかせた口許、頬のえくぼに、まるで皇女自身の肖像を見る趣きがある。一三世紀後半になって、寺社が個々の氏族の庇護のもとに置かれ、世俗化への傾向を強める時代の宗教感情の反映を、こうした新しいタイプの神像にも見ることができる。

幕府の所在地となった後の鎌倉では、この時代の後半から、運慶様と宋風を合わせた独自の地方様式を生み出している。「鎌倉大仏」（高徳院阿弥陀如来、一二五二）はその代表的な作例であり、幸有作「初江王坐像」（一二五一）には、次第にその数を増した輸入宋彫刻の直接的影響が認められる。鎌倉にはまた肖像彫刻の秀作も生れた。武人の肖像としては明月院の「上杉重房坐像」［図16］がすぐれている。重房は上杉氏の祖で、一二五二年以後宗尊親王に従い鎌倉に定住した。ほかに「北条時頼像」（建長寺）などが知られる。　後述のようにこの時代の後半には、宋、元からすぐれた禅僧

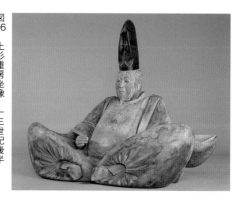

図16　上杉重房坐像　一三世紀後半
明月院

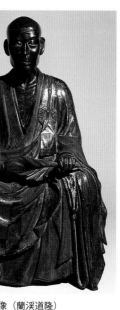

図17　大覚禅師像（蘭渓道隆）
13世紀　建長寺

寺の「仏光国師像」（無学祖元、一二八六年没）の像があり、ともに一三世紀末における肖像彫刻の傑作となっている。以後、頂相彫刻は次第に形式化していった。

が来日し、武家や公家の帰依を得て禅宗の日本定着に貢献した。弟子たちを叱咤する彼らの姿を迫真的なリアリズムでとらえた肖像彫刻（頂相彫刻）に、建長寺の「大覚禅師像」（蘭渓道隆、一二七八年没）［図17］、円覚

❹ 仏画の新動向

宋仏画影響の進展

一二世紀末頃から仏画の宋風化はさらに進む。一一九六年以前に制作されたと推定される高山寺の「仏眼仏母像」［図18］は仏の目を人格化した仏像で、鼻梁の描き方、白を主とする清楚な色調、裏彩色の手法に宋画の影響があらわれている。この図は明恵上人の念持仏であり、幼くして別れた母親に対する明恵の恋慕の情が寄せられた絵として知られる。明恵がその像の前で耳を切ったといわれ、血痕が図につき、「無耳

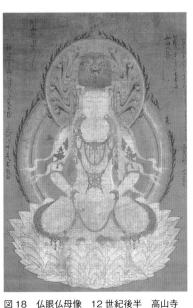

図18　仏眼仏母像　12世紀後半　高山寺

て活躍した絵仏師の一派で、宅間為遠を祖とする。その子宅間勝賀（生没年不詳）の「十二天屏風」（東寺、一一九一）は、肥痩のある墨の線描と薄彩色を特色としている。勝賀の弟為久は鎌倉へ下向し、京都では良賀、俊賀、長賀、栄賀らが一四世紀中頃まで活躍した。

仏教説話画の流行[7]

仏教説話画の遺品は、仏伝図や本正譚を除いて、一三世紀を遡らない。だが、一二世紀末、転換期に動揺する人びとの心を反映して、前章［一五七頁］で述べたような六道絵巻にとどまらず、障屏画や掛幅のかたちで仏教説話画が描かれたことは想像に難くない。一三世紀に入ると、宋仏画の影響のもと、現実感、臨場感を強調する仏教

法師之母御前也」という明恵の字が図中に書き込まれている。醍醐寺の「渡海文殊像」は、獅子に乗り海を渡って五台山に向かう文殊を描いたもので、宋仏画に由来する新図様である。宅間派は伝統的な仏画に宋仏画の手法を重ね合わせ宋仏画の手法を重ね合わせ

（7）説話画とは「説話」という中国語に由来する。北宋のころ都市の演芸場で語られた軍談、講談、人情ばなしの類を説話といった（《中国学芸大事典》）。とすると本来俗っぽいのが「説話」だが、一方日本美術史の用語としての「説話画」は、仏教説話（中国では「変」または「変相」という）にちなむ絵画に限られる（平凡社《大百科事典解説》、このような定義づけはおそらく梅津次郎による）。説話文学や後述の説話絵巻の問題ともからみ、説話画の定義をめぐる問題は複雑でありまいだが、ここでは、仏教にちなむ物語絵のことを「仏教説話画」というにとどめておこう。なお、経絵とは、法華経などの内容を絵解きしたもので、広義には説話画のなかに含まれる。

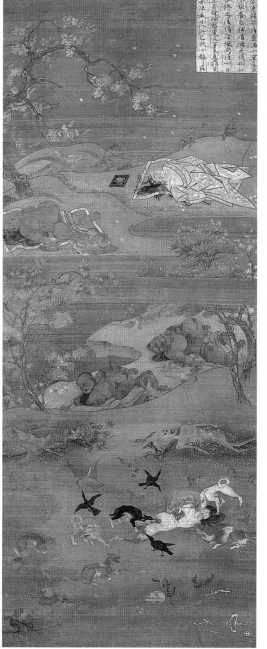

説話画が流行した。

聖衆来迎寺の「六道絵」は『往生要集』の所説を絵画化したもので、もと源信ゆかりの横川霊山院にあったため信長の焼討を免れた。一五幅のうち一二幅に描かれた六道の有様が見所で、人道の不浄相を描いた一図［図19］には、野辺の墓場に葬られた美女の身体が腐敗して蛆がわき、野犬に食われ、骨となって散乱する過程が、地獄草紙にみるようなユーモアを排した冷徹なリアリズムで描かれている。地獄の惨状や、愛する者との離別、人に酷使される動物の苦などを描く諸場面には、宋画の写実手法と

図19 「六道絵」 人道不浄相図 13世紀 聖衆来迎寺

やまと絵の伝統との巧みな融合がみられる。一三世紀のいつ頃の制作かは不明である。

二河白道図［図20］は、善導（唐僧、浄土宗の祖）著『観無量寿経疏（注解）』にあるたとえ「衆生の貪婪は火水の二河のごとく、生を願う心は中間の白道のごとく」を、法然、親鸞がわかりやすく説き、それを視覚化したものである。一遍もこの図をみずから描いて弟子に説いた（『一遍聖絵』巻一）。怒り、憎しみの火の河と、貪欲の水の川の間にある白い細い道は、極楽往生を願う心の象徴である。手前は人界や畜生界の穢土、対岸は阿弥陀の浄土、こちら側には釈迦、対岸には阿弥陀がいて渡ろうとする往生者を励ます。対岸の極楽世界は此岸の暗さと対照的に金色に輝いて見える。

此岸から眺めた彼岸の、清浄に光り輝く様は、金戒光明寺の「地獄極楽図屏風」

図20　二河白道図　13世紀　香雪美術館

二曲一双などにも描かれ、見る人を浄土への憧憬に駆り立てずにはおかなかったろう。見る人の信仰心をいやが上にもかきたてる、このような臨場感に満ちた光景——ヴァーチャル・イメージの装置は、この時代のほかの仏画にも見られる。法華経・陀羅尼本第二十六、法華経を念持する者の守護者として登場する十羅刹女を描いた「普賢十羅刹女像図」では、普賢菩薩像のまわりに配された十羅刹女が、京都廬山寺本では、中国の服装で描かれていて、原本が中国からわたったことを暗示するのに対し、益田家本、奈良国立博物館本では襲をまとった日本の官女としてあらわされている。女人往生を説く法華経を信仰する彼女たちが、みずからを十羅刹女に見立て、画中に入ったのである。

来迎図の新様

鎌倉時代の仏教説話画が、六道絵や二河白道図のように、現実とみまがう強烈なりアリティを見る者に感じさせるべく描かれていることは先に述べた。同様な臨場感の強調は、来迎図においても共通する。阿弥陀が立像となり、来迎がより速度感を伴った現実的な光景として描出されるようになるのである。知恩院の早来迎と呼ばれる「阿弥陀二十五菩薩来迎図」[図21] がその典型である。画面左上から右下に描かれた急斜面に沿い、雲にのった阿弥陀とその従者たちが、駆け落ちるように往生者のもとにあらわれる場面である。阿弥陀は来迎印を結んで立ち、白い雲の尾が吹きちぎれそうに延びて来迎のスピードを印象づける。阿弥陀の一行はスポットライトを浴びたよ

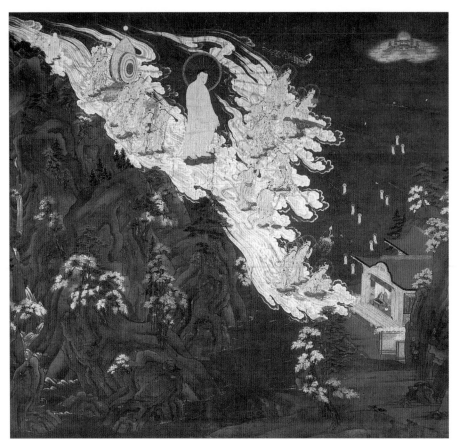

図21　阿弥陀二十五菩薩来迎図（早来迎）　13世紀　知恩院

図22　山越阿弥陀図　13世紀
金戒光明寺

図23　山越阿弥陀図　13世紀
京都国立博物館

うに暗い背景から浮き出て金色に輝く。背景の崖には滝が落ち、桜が群れ咲く。

山越阿弥陀図と呼ばれるものは、円い山の稜線の向こうから、転法輪印を結んで阿弥陀が半身をあらわすところを描いたものである。禅林寺本では、普賢、文殊の両脇侍が山を越えて往生者の前にあらわれる。往生者とはこの絵を見ている人である。金戒光明寺本［図22］では、印を結んだ阿弥陀の手に糸が残され、往生者が臨終に際し、阿弥陀の手から伸びた糸を握って息絶えたことを物語っている。京都国立博物館本［図23］は、金戒光明寺本の少し後の光景を描いたもので、阿弥陀が山の稜線の間をまさに越えようとするところである。灰色の浄雲が稜線をはみ出て生き物のようにこちらに向かってくる。超現実のリアリティである。この図にも阿弥陀の手に糸がつないであった痕が残り、『栄華物語』の道長の臨終場面を髣髴とさせる。この糸の先を

握った臨終の人もそれを見守る人も、極楽往生を確信したであろう。

山を越えて来迎する阿弥陀のイメージは平等院鳳凰堂扉絵（一一世紀）にあり、こ
れは、はるかかなたより水平に飛来するイメージである。山越図においては、この水
平の飛来がつくりだす風景の三次元的の奥行きにかわって、山の稜線を境にした彼岸と
此岸、浄土と穢土との二次元的、劇的対比があらわされる。鎌倉時代の仏画の持つ演
劇性をこれほど端的にあらわした図はほかにない。

来迎のありさまを実景さながらの演劇としてあらわす迎講が、いまも当麻寺で毎年
五月に行われている。練供養と呼ばれるもので、浄土教の芸術を総合する宗教演劇で
あり、また来迎図の持つ演劇性の極みに立つものといえる。[8]

垂迹画と影向図

見えないものを眼前にあらわすという時代のリアリズムは、神が仏の変化身である
とする本地垂迹説[9]を視覚化した垂迹画にもみることができる。垂迹画のもっとも一般
的なタイプは宮曼荼羅あるいは社寺曼荼羅と呼ばれるもので、神社の景観を描き各々
の神殿に本地仏を描き入れる。春日宮曼荼羅がその代表例であり、この画題は長い歴
史をもつ。藤原道長造営の法成寺扉絵には春日神社社景図があり、三笠山の頭上に御
正体（神の本地仏）を描いてあったと記録される。

現存するものでは根津美術館本が、月輪の内に不空羂索観音、薬師如来、地蔵菩薩、
十一面観音すなわち本社四宮の本地仏を梵字であらわしており、これが春日宮曼荼羅

（8）大串純夫『来迎芸術』（法蔵館、
一九八三年）。

（9）神の本地（本来の姿）は仏であり、
日本の人々を救うために仏が神として
垂迹したという説。神仏習合思想の到
達したもの。輸入された仏教を日本人
は最初、多くの神の新たな一柱として
受け入れた（大野晋『日本人の神』
新潮文庫）が、仏教の側はカミを迷え
る衆生の一種と考えた。しかし七世紀
後半くらいから仏教側も敬意を表し、
仏法を守護するカミとして八幡大菩薩
などの称号をつけるようになる。さら
に、神は本地の仏が権（かり）に垂迹
（衆生を救うためさまざまなかたちを
とって現われること）の化身として現
われたもの（権現）という考えから八
幡大権現などと呼ぶようになる。これ
が本地垂迹説で、一〇世紀に見られた。
この間カミを自然神・山神として崇拝
する縄文以来のアニミズムの流れが仏
教と結合して修験道となった。九世紀
には修験道と密教が結合、神像彫刻も
つくられる。一一世紀には末法思想
（一〇五二から末法に入る）から浄土

図24　観舜「春日宮曼荼羅図」　1300年
湯木美術館

の祖形に近い第一形式と考えられる。第二形式はボストン美術館本で、視点を上にあげて神域のより広い範囲を扱っている。第三形式は絵師観舜が藤原宗親を施主として描いた湯木家本（一三〇〇）［図24］で、二の鳥居から前方、一の鳥居までの神域が描き加えられ若宮社の本地仏（文殊）も図上に加わる。浄土のイメージに重なる神域の夢幻的な雰囲気がすぐれた色彩感覚であらわされている。第三形式による作品は鎌倉から南北朝にかけて数多くつくられ、米国・バーク氏本はその一つである。ここでも桜の花は神域の景観に欠かせない。

ちなみに藤原氏は古来春日大社を氏神とし、興福寺を氏寺としていた。本地垂迹思想形成の背後には、春日社と興福寺とを一体化しようとする藤原氏および興福寺の強い念願が働いていた。興福寺の伽藍や仏に春日社の景を組み合わせた作例は、春日社

教・弥勒信仰が貴族の間に流行、修験道と結合して、吉野金峯山、高野山のような古来の霊場が、弥勒の光来する地、弥勒の住む兜率天の内陣と見なされ、あるいは、熊野のように、華厳経の説く補陀落山の観音浄十に擬せられる。この間、垂迹思想もまた、真言密教の両界曼荼羅の表裏一体の思想をとりいれて仏とカミとは表裏一体という観念にまですすんだ。

寺曼荼羅と呼ばれている。興福寺曼荼羅と呼ばれる作品（京都国立博物館）は、興福寺の伽藍と諸仏を詳しく描き、上の春日社の社景を小さく添えた図で、一三世紀初めの作と考えられている。興福寺側が抱く本地垂迹のイメージをうかがい知る上で興味深い。

「春日鹿曼荼羅図」は、春日宮曼荼羅の一変種であり、神の遣わしとしての鹿を社殿の代わりに描き、柳の枝を身に立てる。陽明文庫本［図25］では、神々しい鹿の姿に画家のすぐれた描写力が示されている。東京国立博物館本、静嘉堂本、バーク氏本は鹿の上に月輪に見立てられた金色の鏡を立て本地仏を描く。また細見美術館には、彫像の鹿曼荼羅のすぐれたものがある。

修験道の聖地であり、観音の住む補陀落浄土と考えられていた熊野の風景と、そこに祀る神々もまた、垂迹画の題材となった。熊野宮曼荼羅は、熊野本宮、熊野新宮

図25　春日鹿曼荼羅図　13世紀末
陽明文庫

（10）『興福寺曼荼羅図』（京都国立博物館、一九九五年）。

図26　那智滝図　13世紀末　根津美術館

（速玉神社）、那智大社のいわゆる熊野三山の社殿とその本地仏（本宮―阿弥陀、新宮―薬師、那智―千手観音）を描いたものである。もと天理市・長岳寺にあったクリーヴランド美術館本は、三山の景観が一幅にまとまった珍しい作例で、上から那智、新宮、本宮の社殿が正確に描き分けられ、数多い本地仏が上の円相内に描かれる。参詣者の姿の多さも春日宮曼荼羅にない特色で、中世末から近世初期にかけ流行した社寺参詣曼荼羅の先例となるものである。その明快で緻密な手法が、「春日権現験記絵巻」（一三〇九）と似るところから、本図もまた、一四世紀初めの作であろう。

26」には、こうした日本人の自然崇拝の心がこめられている。下の端に飛滝神社の屋根が見え、これがご神体の滝を描いた礼拝用の図であることがわかる。山の端に月が

轟々と音をたて落下する滝の姿に神を感じる――根津美術館の「那智滝図」［図

図27　熊野権現影向図　14世紀前半
檀王法林寺

見え、これが本地仏としての飛滝権現をあらわすのかもしれない。いずれにせよ、こ
れは宮島新一の指摘どおり、「神性が発源する場所自体を描こうとした」稀な作例で
ある。岩肌の描き方に宋の山水画の皴法をとりいれた跡があり、この図の宋画の影響
を示している。画中の大きな木碑は、亀山上皇が弘安四年（一二八一）に参詣した折
に建てたものであり、この図の年代は一三世紀末と考えられている。

信者が夢の中で感得したイメージを絵にあらわしたものを影向図という。「熊野権
現影向図」（檀王法林寺）［図27］は、一四世紀前半、奥州名取郡の老女が四八度目の
熊野詣での折、阿弥陀の影向を感得したさまが劇的に描かれる。これは夢の中での感
得でなく、まさに眼前にあらわれた生々しい化現であり、驚きおののくけし粒のよう
な人物にくらべ、阿弥陀の巨大さが知られる。山越阿弥陀と同じ超現実のリアリティ

（11）　宮島新一「那智滝図解説」『日本
美術全集9　縁起絵と似絵』（講談社、
一九九三年）。

の強調である。賛の年代は一三三九年。藤田美術館の「春日明神影向図」は、宮廷絵師高階隆兼の筆になるもので、関白鷹司冬平の説明文が下端にあり、冬平邸の庭に神が書を持ちあらわれたのを描いたとある。束帯姿の春日明神の顔は、すやり霞で隠され、上に春日五社の本地仏が描かれる。仁和寺の「僧形八幡神影向図」（一三世紀後半）では、巨大な八幡神の影が壁に浮かぶさまが描かれ、情景の神秘感を高めている。

以上のような鎌倉時代の仏画や神道絵画の新しい写実的表現は、時代の現実への関心を反映したものであり、手法の上では、宋画の写実手法を取り入れた面が指摘できる。しかし宋画の影響はまだ間接的なものにとどまっており、水墨画のような宋画の手法のより直接的な摂取は、鎌倉時代の中頃からあらわれる。禅宗がそれに大きく関わってくる。

❺ やまと絵の新様

肖像画と似絵

世にある人や故人の容姿を描く肖像画は、平安時代にはあまりつくられなかった。聖人や高僧以外の俗人の肖像画はない。これについては、肖像画や肖像彫刻が呪詛の対象となるのを恐れたためだとする説がある。[12] しかし院政期に入って肖像画制作は活発化した。その理由はよくわからないにせよ、人間への関心の強まった時代の動向と無関係ではあるまい。

俗人像が追慕像として描かれた記録は、『栄華物語』一〇八八年の記事にあるもの

（12）赤松俊秀「鎌倉文化」、家永三郎ほか編『岩波講座日本歴史 5　中世1』（岩波書店、一九六二年）。

図28　後白河法皇像
13世紀初め　妙法院

で、一〇三六年に没した後一条天皇の像が「似させたまはねど……いとあはれなり」とある。保元元年（一一五六）鳥羽院が亡くなったときも、その遺像が描かれたと『吉記』にある。妙法院の「後白河法皇像」（一三世紀初め）［図28］は、現存する天皇・上皇の肖像画として最初のものだが、類型性を脱して「日本一の大天狗」と頼朝にいわしめた像主の堂々たる威容を描いており、かすれてさだかでない面貌も、その強烈な個性を想像させる。神護寺の「伝源頼朝像」［図29］、「伝平重盛像」［図30］、「伝藤原光能像」は、一四世紀に写された『神護寺略記』に、「一一八八年建立の仙洞院に後白河法皇、重盛、頼朝、光能、平業房などの肖像があり、筆者は藤原隆信（一二〇四または一二〇五年没）」、と記されるのに相当すると従来考えられてきた。最近、これらを一四世紀半ばの作であり、頼朝像でなく足利尊氏の弟直義とする説が出され多くの支持を集めている。この説の当否が定まるのはまだ先のことだろう。

九条兼実の『玉葉』承安三年（一一七三）の記事には

藤原隆信は、最勝光院御堂御所の障子絵に（後白河院寵愛の）建春門院および後

（13）米倉迪夫『絵は語る4　源頼朝像──沈黙の肖像画』（平凡社、一九九五年）。米倉氏の新説は若手研究者の支持が多い一方、年配の研究者はおおむね首をかしげている。作風から見て、前記の「後白河法皇像」より後に違いないにせよ、一三世紀を下るものではないとわたしは考える。

白河院の平野、日吉、高野御幸、御啓を描いた。絵は常盤光長筆、隆信は人面を担当、「珍重極まり無し」といわれながら「荒涼」（軽率）[14]には公開せず、こっそりと見せていた。建春門院がこれを聞き早く公開せよと命じた。自分は一行の供をしなかったので描かれなかったのは「第一の冥加」であった

と書かれている。隆信が肖像を得意としていたこと、その絵が評判になりながら軽率には公開されなかったということが分る。物議をかもしたのは、隆信描く「人面」だったに違いない。

隆信の子藤原信実（のぶざね）（一一七六？―一二六六？）は、父の才能を受け継ぎ似絵（にせえ）の名手と

図29　伝藤原隆信「伝源頼朝像」
13世紀　神護寺

図30　伝藤原隆信「伝平重盛像」
13世紀　神護寺

（14）藤原重雄「最勝光院御所障子絵ノート――『玉葉』記事の解釈をめぐって」（『遥かなる中世』15、東京大学文学部日本史学研究室、一九九六年）。

図31 伝藤原信実「随身庭騎絵巻」
1247 年頃 大倉集古館

して活躍した。歌人藤原定家の異母兄弟でもあったかれの作画記録は多いが、遺品としては、宮中の月見の宴に集まった三一人の公家を描いた「中殿御会図」（一二二八、現存するのは一四世紀の模本）、後鳥羽院の配流に際し面影を描きとどめた「後

鳥羽院像」（水無瀬神宮）があり、似絵の代表作「随身庭騎絵巻」（大倉集古館、一二四七頃）［図31］は最後の二人を除いて他は信実の筆とされる。一二六五年には自画像も描いた《新拾遺和歌集》。一二六六年に宋から帰った僧悟空敬念の頂相を描いたのが記録の最後で、この年数え九〇歳であった。

ここで似絵について説明しよう。似絵という言葉は一二世紀中頃から文献にあらわれる。それがどのような絵をさすのかについて、これまでにさまざまな説が発表された。それらを参考に、似絵の特徴や問題点をまとめると、次のようになる。①やまと絵系に属する。頂相[→二一九頁]や祖師像は似絵といわない。生きている人をスケッチしたものをさす。顔の輪郭線が細かな線を重ね合わせているのも、スケッチの特徴を示す。③小画面の紙絵である。④群像と単独像の両方あり。⑤顔の特徴のカリカチュア的誇張——『考古画譜』は「尊崇するかたは

と絵系に属する。頂相[→二一九頁]や祖師像は似絵といわない。生きている人をスケッチしたものをさす。顔の輪郭線が細かな線を重ね合わせているのも、スケッチの特徴を示す。③小画面の紙絵である。④群像と単独像の両方あり。⑤顔の特徴のカリカチュア的誇張——『考古画譜』は「尊崇するかたは

（15）似絵については『画説』誌上で活発な意見や資料の紹介がある。森暢『鎌倉時代の肖像画』（みすず書房、一九七一年）に氏の論説がまとめられている。

肖像と呼び、遊戯のかたは似絵と呼ぶ」と分類している。⑥牛馬の似絵もあった。⑦

宋の人物画、肖像画、動物画の影響が考えられる。

似絵の流行は、鎌倉リアリズムの一環としてあらわれた現象だが、私は『考古画譜』の指摘する遊戯性に同意したい。似絵はいうなれば「似せる遊び」の絵である。

「随身庭騎絵巻」の人物の顔と、写楽描く役者大首絵とを比較すれば、両者の手法、およびそのカリカチュアとしての遊びのモードに、驚くほどの共通性が発見できる。

似絵の手法は、高僧の肖像画にも影響を与えている。その名品「明恵上人像」（高山寺）［図32］は、明恵の身近な弟子であった恵日房成忍の筆とされているもので、

図32　伝成忍「明恵上人像」
13世紀前半　高山寺

明恵が高山寺の裏山の松の二股に分かれたところで静かに座禅する姿が、臨場感豊かに描き出されており、似絵風の筆使いで描かれた風貌には、画家の敬慕の心が込めら

（16）台湾故宮博物院の「梁元帝蕃客入朝図」は、中国周辺の諸民族が朝廷に貢物をするために送った使節を描いた画巻で、それぞれの容貌が誇張を交えて描き分けてある。同じ画題の画巻は数多くつくられたので、その一つが日本に入り、似絵のヒントとなったのかもしれない。また牛や馬の似絵については、李公麟筆の「五馬図巻」のような作品や、宋代の写真・写生の理論との関連が予測される

（17）辻惟雄「似せるという遊び」高階秀爾他編『三枚の絵』（毎日新聞社、二〇〇〇年）、一四一―一四四頁。伊藤大輔『肖像画の時代』（名古屋大学出版会、二〇一一年）が似絵にくわしい。その似絵観は辻のそれと異なり、中国文人の重んじた技芸の一つに由来すると見る。

れている。[18]「一遍上人念仏像」（藤田美術館）は念仏札を両手に持って配る姿を描いたもので、衣食住を無視して遊行に明け暮れる老僧の個性的風貌がよくとらえられている。

絵巻物のその後

一二世紀の絵巻が、その「動く」特性を活用して、画面をあたかも映画スクリーンのように見立て、変化に富んだ運動のイリュージョンをつくりだしていることを、前章に見た。これにつづく一三、一四世紀の絵巻は、数量的にははるかに多量に制作されたが[19]、全体としてどのようになっていったか、それを箇条書きにすると、第一にあげられるのは、時間表現の形式化である。画面が挿図的になり、場面から場面へのつながりが断続的になる。表現形式の合理化の反面、時間の連続感や運動感が弱まる[20]。第二に宋の山水図巻や説話画の風景描写の及ぼした影響がある。画面の空間に三次元的な重層性があらわれ写実味が増した。第三に絵巻の普及があげられる。量産化に関連する新しい傾向として、個人の鑑賞に適した、親しみやすい庶民的表現があらわれ、貴族もこれを好んだ。以下、この時代の主な絵巻を、題材により物語絵、歌合絵、合戦絵、説話絵、社寺縁起絵、高僧伝絵、歌仙絵に分けてとりあげる。

物語絵は一二世紀の「源氏物語絵巻」のような「作り物語」の絵巻（女絵系）をひきつぐもので、「寝覚物語絵」（大和文華館、一二世紀末）、「紫式部日記絵巻」（一三世紀後半）、「伊勢物語絵」などがある。いずれも、「つくり絵」「引目鈎鼻」「吹抜屋

図33 豊明絵草紙 第一段 一四世紀初め 前田育徳会

（18）明恵（一一七三—一二三二）、華厳宗の僧。李通玄（唐の華厳経研究者）の著書に共鳴、瞑想による迷いと悟りの一体化を実践し、華厳宗を復興させた。自らの夢を記録した『夢記』でも有名。

台」など、『源氏物語絵巻』の手法を踏襲しながら、構図に知的な配慮がなされ、人物の仕草がより現実味を増している。なかで「伊勢物語絵巻」（和泉市久保惣記念美術館、一四世紀初め）は、金銀の箔を多く用いた装飾美を特色とする。白描あるいは白絵というのは、墨の線描と塗り潰しだけで描く手法を指す。中国で白画といわれるものがこれに相当し、白描絵巻はその影響を受けてできたと考えられる。料紙に白描で描かれた人物に目鼻がついていないので目無し経と呼ばれる写経の下絵（一二世紀末、東京国立博物館・五島美術館・その他に分蔵）は、院政時代最末期のものであり、「豊卿艶詞絵巻」（国立歴史民俗博物館）は、藤原隆房と小督の悲恋を描いている。「隆房明絵草紙」（一四世紀初め）［図33］は、妻の死で出家する若き貴族の物語で、詞と絵が、つながっている。

『とはずがたり』の作者、後深草院二条（女性）と推測されている。白描絵巻にもる繊細で清潔な美意識は、女性のそれにふさわしく、その血脈は現代の少女マンガにつながっている。

　歌合絵は、歌人が両方に分かれ、さまざまな趣向をこらし競った和歌の優劣を争うゲーム（歌合）の次第を、歌に詠まれた情景とあわせ絵巻に描いたもの。文献上はすでに院政時代からあったが、「伊勢新名所歌合絵」（神宮徴古館、一二九五頃）が、もっとも古い作例である。伊勢国の諸名所を詩情ゆたかに描いたもので、画家は後述の「男衾三郎絵巻」の筆者と同じではないかといわれる。さまざまな職業の人物を架空の歌人に見立てた職人（尽）歌合絵巻は、鎌倉後半から歌合絵の中心となる画題で、女院御所の東北院に職人が集ま庶民の生活へ向ける貴族の好奇心をあらわしている。

図34　「東北院職人歌合絵」　博打
一四世紀前半　東京国立博物館

（19）奥寺英雄『絵巻物再見』（角川書店、一九八七年）には、鎌倉時代の絵巻二〇〇点近くが登録されている。

（20）瀧尾貴美子「絵巻における〈場面〉と〈景〉」『美術史』Ⅲ号（一九八一年）。

図35　飛驒守惟久「後三年合戦絵巻」　巻三第四段　1347年
東京国立博物館

り「月と恋」を題に歌を詠みあうという「東北院職人歌合絵」（一四世紀前半）［図34］がもっとも古く、動きのある筆線で職人の生態を生き生きととらえている。ほかに鶴岡放生会本、三十二番本などが南北朝時代につくられた。

合戦絵もまた、院政時代末の一一七一年、後白河法皇が「後三年合戦絵巻」の制作を命じているが、現存のものとしては、鎌倉中期の「平治物語絵巻」がもっとも古い。三条殿夜討の巻（ボストン美術館）、信西の巻（静嘉堂文庫美術館）、六波羅行幸の巻（東京国立博物館）のほか、六波羅合戦の巻が残欠となって分蔵される。三条殿焼討の場面の火炎描写など、画家のすぐれた観察と描写力を示しているが、「伴大納言絵巻」の火炎の場ほどの迫力はない。原本がほかにあったのではないか、と故梅津次郎氏のいっておられたことが思い起こされる。「後三年合戦絵巻」（飛驒守惟久筆、一三四七）［図35］は、捕らえた武者の舌を抜くなど、生々しい戦闘の残酷場面が、冷徹な態度で描かれているのが特色であり、六道絵と、

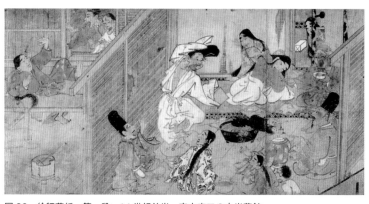

図36　絵師草紙　第一段　14世紀前半　宮内庁三の丸尚蔵館

この絵巻の意図とが重なり合うとする見方がある。元寇の記録画として知られる「蒙古襲来絵巻」（宮内庁三の丸尚蔵館、一二九三）は、竹崎季長の戦功を訴える申文の役をした絵巻であり、申し出が認められたことが、巻末の文からわかる。

　説話絵は、主として民間伝承にもとづく珍しい話を扱った絵巻で、内容は仏の霊験に関するものから俗世間の暮らしのなかの出来事までさまざまである。後述［⇨二四一頁］の御伽草子絵巻につながる性格も指摘できる。「男衾三郎絵巻」（一三世紀末）はその一典型といえる。武蔵国の武士で美人を妻とした吉見三郎、醜女を妻とした男衾三郎兄弟一族の間に展開する物語を題材としたもので、男衾三郎の娘が妻そっくりの縮毛で鼻先の黒い女性に描かれているといった民間伝承的な娯楽性と、「伊勢新名所絵」に通じる古典的な風景描写との新旧両要素が同居するのが興味深い。

　「長谷雄卿草紙」（永青文庫、一四世紀中頃）は、朱雀門上で鬼との双六打ちに勝ち、絶世の美

図37　北野天神縁起絵巻（承久本）　巻五第四段　1219年　北野天満宮

女を貰うが、百日間手をつけるな、という約束を破ったら、美女は水となる、という、これも読者の好奇心に訴える絵巻である。「絵師草紙」（一四世紀前半）［図36］は、五味文彦によると、絵師の窮状を幕府に訴える申文というが、画面の人物のおどけたしぐさは、見る人にアピールする娯楽性が絵巻の持つ重要な機能であることを痛感させる。

社寺縁起絵の流行は、古代社会の転換にともない、社寺が新たな支持層を求めて自己の宣伝につとめた事情を背景とする。承久本「北野天神縁起絵巻」（承久元年、一二一九）［図37］は、弘安本（一二七八）、「松崎天神縁起絵巻」（一三一一）など、同じ画題の絵巻のなかでも根本縁起といわれるだけに、もっとも年代が早く印象の強い作品である。奔放な画家の気質が縦五二センチの大型絵巻の全巻にあふれ、巻四の道真配流、巻五の清涼殿落雷、巻八の日蔵六道めぐりの地獄などの描

（21）五味文彦『中世のことばと絵』（中公新書、一九九〇年）。

図38　華厳宗祖師伝絵巻（華厳縁起）　義湘絵　巻三　13世紀前半　高山寺

写は特にダイナミックで、同時代の他の絵巻とはかけ離れたスケールの大きさを持っている。そのほか中将姫の伝説を描いた「当麻曼荼羅縁起絵巻」（鎌倉、光明寺）、絵所預　高階隆兼筆の「春日権現験記絵巻」（宮内庁三の丸尚蔵館、一三〇九）も、社寺縁起絵巻の代表作に数えられる。

　高僧伝絵は、鎌倉新仏教の布教にともない、時代の後半に多数つくられるようになった。「華厳宗祖師伝絵巻」（華厳縁起）（高山寺、一三世紀前半）は、そのごく早い時期のもので、義湘絵四巻、元暁絵二巻からなり、それぞれ別筆である。華厳宗を新羅に伝えた新羅僧・義湘（六二五—七〇二）と元暁（六一七—六八六）の故事が画題で、唐で美女善妙に恋された義湘が、恋心を慈悲心に変えるよう諭す、元暁は義湘とともに唐へ行くことを志すが途中で別れ帰国、著述に専念し、国王の帰依を得て華厳宗をひろめる、というそれぞれのエピソードが絵解きされる。華厳宗の中興者である明恵上人がみずからプロデューサーになって完成させた。圧巻は善妙が海に

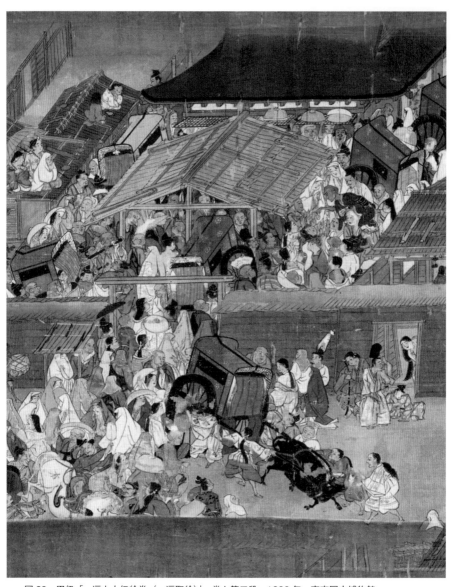

図 39　円伊「一遍上人伝絵巻（一遍聖絵）」　巻七第三段　1299 年　東京国立博物館

身を投じて巨大な龍となり、義湘の船を支えて新羅に送り返す場面［図38］で、荒海を蹴立てて進む龍の姿がクローズアップの手法で迫力充分に描かれている。話し言葉を画面に書き込むのもこの絵巻がもっとも早い。

「一遍聖絵」（一遍上人絵伝絵巻）には、各種の模本があるが、京都・歓喜光寺と神奈川・清浄光寺とが共有する一二巻（第七巻は東博蔵）［図39］が、原本としてもっとも重要である。高弟聖戒が円伊に命じ制作させたもので、没後一〇年の一二九九年に完成した。一遍の伝記を知る上でも重要な史料である。画家は視点を高く取って各地の風景を俯瞰する。ほぼ一定の距離からとらえた画面は、地平線や水平線が上端に覗くほかは、平地が続き山や丘の奥へ重なるひろびろとした連続空間であり、宋の山水画の影響が指摘されるが、一方でやまと絵景物画の伝統とのつながりも強い。等角投影法による社寺の写実的な俯瞰描写には、社寺参詣曼荼羅との関係も考えられる。都市や地方の風俗描写もすぐれ、乞食の生活にまで細かな観察がゆきわたる。ほかに全部で四八巻ある「法然上人伝絵巻」（知恩院、一四世紀前半）、「西行物語絵巻」（文化庁、徳川美術館）、本願寺三世覚如の伝記を描いた「慕帰絵」（西本願寺、一三五一）、鑑真の来日までの苦難を描いた「東征伝絵巻」（唐招提寺、一二九八）、玄奘三蔵の伝記を描いた「法相宗秘事絵」（藤田美術館、筆者は高階隆兼と推定される）などがある。

歌仙絵は、鎌倉時代にあらわれた絵巻の新形式である。一一世紀の歌学者藤原公任（九六六―一〇四一）の選んだ三十六歌仙は、院政時代に本願寺の「三十六人家集」を生んだが、鎌倉時代になると、似絵の流行と結びついて「三十六歌仙絵」などの歌

（22）一遍（一二三九―八九）は、はじめ比叡山で天台を学ぶ、のち大宰府で法然門下の証空の弟子聖達に浄土念仏を学ぶが、熊野に参籠中、衆生往生の神託を得、以後諸国を遊行して踊り念仏をひろめた。衣食住一切を放棄したその態度ゆえに捨聖と呼ばれる。

仙絵巻を生んだ。もと佐竹家にあったので佐竹本と呼ばれる絵巻は、一二三世紀中頃とされ、歌仙絵のなかでもっとも重視されているが、大正八年（一九一九）、一図ごとに切断され、諸家の分蔵になっている。これに準ずる上畳本は、歌仙が上畳に座しているのでこう呼ばれる。この方は江戸時代からすでに断簡となっていた。後鳥羽院本と呼ばれる歌仙絵のうち、三重・専修寺に伝わる伊勢、小大君、中務など女歌仙の図は、衣文や髪の表現に見られる奇妙なかたちの遊戯が魅力となっている。また業兼本の猿丸太夫、興風、伊勢などの容貌には、諧謔味がただよう。歌仙絵は似絵の類縁なので、このような戯画的なとらえかたも許されるのだろう。

絵巻に中世を読む

『絵巻物による日本常民生活絵引』（全五巻、角川書店、一九六四―六八年）のような民俗学あるいは考古学の先例をふまえ、歴史学の研究がこれまで文献史料にかたより過ぎたことを反省して、絵画を歴史史料として活用することが、黒田日出男、五味文彦らを中心に、ここのところ歴史学者の間で活発になってきた。中世絵巻をはじめとして、洛中洛外図屏風、社寺参詣曼荼羅、荘園絵図など、扱う対象はさまざまな時代・ジャンルにひろがりつつある。作品の造形的特色のみに目を奪われがちな美術史学者は、この傾向を自己の領域への侵犯と考えず、新しい可能性の到来と受け止めて積極的に交流し協力しあうべきだろう。方法論や価値観、あるいは体験の違いが、両者の間に溝を生み平行線に終るケースもままあるが、美術史学の存在理由が問われ、

（23）黒田のこの分野の著述は「史料としての絵巻物と中世身分制」（『歴史評論』三八二、一九八二年『境界の中世　象徴の中世』東京大学出版会、

新しい研究が触発されるよい機会でもある。[23]

❻ 絵師と絵仏師

　前述「宮廷絵師の消息」［⇒二三四頁 ❿］の補足を兼ねて、天平から鎌倉にかけての絵画制作集団である絵所と絵仏師についてまとめよう。八世紀、官営の機関として画工司が置かれ、画師四名が画部を指導して制作に当たった。画工司は一時規模縮小されたが、九世紀になると絵所が宮廷内に設けられ百済河成、巨勢金岡、飛鳥部常則のような絵所の名手を生んだ。一方、仏像の彫刻と仏像の彩色・仏画制作を行う工人たちはともに仏師と呼ばれていたが、一二世紀になって、木仏師と絵仏師に区別されるようになる。一一五四年に法印の位を得た絵仏師知順のように、かれらの地位も向上した。かれらは有力寺院の座に属して活躍するが、一方巨勢派のように、宮廷絵所から興福寺の大乗院や一乗院の絵所座に移って、一二世紀に始まる宅間派と共に中世の絵仏師集団の中心として活躍する絵師系の画派もあった。[24]

❼ 禅宗にともなう新しい美術──頂相、墨蹟、水墨画

中国禅宗の日本移入

　中国の禅宗は、北魏の六世紀はじめインド僧達磨により伝来し、初唐の頃までに中国的なものとしてのかたちを整えた。初祖達磨から六祖にあたる慧能（六三八─七一三）にいたってその弟子が二つの系統にわかれ、宋代になると「五家七宗」とよばれ

一九八六年に再録）をはじめ、『姿としぐさの中世史』（イメージ・リーディング叢書、平凡社、一九八六年）『王の身体　王の肖像』（同叢書、平凡社、一九九三年）『謎解き　洛中洛外図』（岩波新書、一九九六年）など数多い。五味文彦にも註（20）のほか『絵巻に見る中世史』（筑摩書房、一九九五年）、『春日権現験記絵と中世』（淡交社、一九九八年）などがある。一遍研究会編『一遍聖絵と中世の光景』（ありな書房、一九九二年）、藤原良章・五味文彦編『絵巻に中世を読む』（吉川弘文館、一九九五年）など、共同研究やシンポジウムの成果も刊行されている。湯屋、風呂が中世における寄り合いの饗応の場であったとする松尾浩一「中世寺院の浴室──饗応、語らい、芸能」（前出一遍研究会編著所載）など、風流や「かざり」の考察に参考となる。

（24）『平凡社大百科事典』の項。吉田友之「絵師、絵仏師」の項。平田寛『絵仏師の時代』（中央公論美術出版、一九九四年）。

215 ｜ 第6章　鎌倉美術

る数多くの分派が生じる。そのうちもっとも栄えたのは唐代の臨済義玄（？―八六六

または八六七）を開祖とする臨済宗で、貴族階級（士大夫）を中心に各地にひろまり、

禅宗史の最盛期を迎えた。一方洞山良价（八〇七―八六九）は、曹洞宗の開祖となった。

　ところで、禅宗と日本との関係は鎌倉時代に始まるものではない。七世紀中頃、遣

唐使に従って唐に渡り、玄奘三蔵のもとで唯識を学んだ道昭（六二九―七〇〇）は、

三蔵法師のすすめで唐朝禅を学び、帰国して元興寺に最初の禅院をいとなんだ。ほか

に、日本で座禅を教えた人として、唐僧道璿、最澄、円仁らがいる。天台宗の天台止

観には、座禅の呼吸法を説くくだりがあり、明治に来日したビゲローやフェノロサも

光明院でこれを教わっている。一二世紀末、大日坊能忍という平家一門出身の僧が、

はじめ比叡山に学んだが満足せず、独学で禅をまなび、一一八九年弟子二人を宋に派

遣、拙庵徳光の頂相【⇩二一九頁】と達磨像を与えられ帰国した。

　しかし、臨済禅を本格的に日本に紹介した人は栄西（一一四一―一二一五）である。

栄西ははじめ天台に学んだが、宋に渡って五〇日間滞在の後、一一六八年重源ととも

に宋から帰国、一一八七年再度渡宋し、今度は四年間滞在、臨済禅を学んだ。一一九

一年帰国後、博多寿福寺、鎌倉寿福寺、建仁寺の住持を歴任、密教と禅をあわせ修行

する道場をひらいた。かれの著書『喫茶往生記』は、茶の功徳を説いて後の茶の湯の

発端となっている。先述の明恵は、栄西に茶をもらって茶園を開いている。明恵も華

厳以外に天台、真言、禅、戒律などを兼修した。

　俊芿（一一六六―一二二七）は、戒律復興を実践した学僧として知られるが、禅を

含む諸派兼学の僧でもあった。一一九九年入宋、戒律を学び一二一一年帰国、仙遊寺を泉涌寺と改め、天台、真言、禅、律兼学の道場とした。道元（一二〇〇―五三）は、はじめ天台に学んだが、一二一七年建仁寺に栄西を訪ね禅を知った。一二二三年渡宋し、滞在五年に及んだが、臨済禅の世俗化に批判的であった如浄につく。帰国後一二四三年に福井に移り永平寺を開き、曹洞宗の本山とした。『正法眼蔵』はかれの深い思想を盛った大著である。ただし曹洞宗は、世俗化を避けて京文化と交わらず、臨済宗のように詩文や美術と関わらなかった。

以上のように、日本禅宗の草分けの役を果した僧たちには、禅だけでなく天台密教やその他の旧仏教を兼ね学ぶ、いわば折衷的態度が共通している。臨済宗の祖である栄西すらその点は共通している。なかで、禅の真髄をつかもうと骨身を削ったのは道元くらいかもしれない。だがこの間の一二七九年、南宋が元に滅ぼされ、一三世紀を過ぎるころから、宋末の混乱を避け禅僧が続々来日するようになる。かれらを通じて日本人は生きた禅を肌身に感じ取ることができた。

蘭渓道隆（大覚禅師、一二一三―七八）［図40］は、その先陣を切った僧である。一二四六年に来日し、北条時頼に招かれて建長五年（一二五三）建長寺の開山となり、一二五九年には円爾弁円の後を受けて建仁寺十一世となった。建仁寺の諸宗兼学を廃し禅一本に絞るなど、当時まだ他宗兼学であった日本の禅宗に厳格な宋朝禅をもたらした。

円覚寺の開祖である無学祖元（一二二六―八六）もまた、北条時宗に請われて一二

七九年来日した傑僧である。一山一寧（いっさんいちねい）（一二四七─一三一七）は一二九九年、元の国書を持って来日、禁錮されたが、北条貞時がその学識に感服し、建長寺に迎えた。詩文にたけたかれは、五山文学の祖とされ画賛も多い。かれが賛をした思堪筆「平沙落雁図」は、日本における水墨山水画のもっとも古い作例の一つである。清拙正澄（大鑑禅師、一二七四─一三三九）は元の名僧で一三二六年北条高時の招きで来日し、建長、浄智、円覚、建仁、南禅などの住持を歴任した。

この間、日本から中国へ渡った僧も多く、宋へ約九〇人、元へ約二〇〇人を数える。なかで円爾弁円（えんにべんえん）（聖一国師、しょういつ一二〇二─八〇）は、無準師範（ぶじゅんしばん）の印可を受けて一二四一年帰国、朝廷の支持を得て一二三六年九条道家が創建した東福寺の開山となり、一二五八年幕府の命で建仁寺一〇世となり、火災にあった寺を復興した。宗峰妙超（しゅうほうみょうちょう大燈国師、どうちょう一二八二─一三三七）は宋で虚堂智愚に師事した南浦紹明（なんぼじょうみん）の弟子で、一三二四

図40　大覚禅師像（蘭渓道隆）
13世紀　建長寺

年大徳寺開山となった。「宗峰妙超像」（大徳寺）は、祖師の堂々とした風貌をとらえた日本の頂相の代表作である。

頂相と墨蹟——禅の高僧たちのおもかげ

頂相（チンゾウともいう）は頭部の相貌の意味。僧が師のもとで厳しい修業を終えたとき印可（一種の卒業証明書）として与えられる肖像画で、曲彔と呼ぶ背もたれ椅子に腰掛け、警策を持つ姿が実像そのままの写実手法で描かれ、頭上に師の賛が書かれる。頂相は元来絵画をさすが、最近では同様な姿の高僧の肖像彫刻も頂相彫刻と呼ぶようになっている。前述の建長寺の開山蘭渓道隆の頂相彫刻（建長寺）〔⇩一八九頁、図17〕は、最近の展覧会で初めて公開されたが、弟子を叱咤する声が聞こえるような気迫を全身に漲らせた像である。絵画に描かれた風貌はよりおだやかだが、口元はきびしく結ばれている。円覚寺の開山無学祖元の頂相彫刻もまた、温容のなかに厳しさを秘めた高僧の人格を捉えた傑作である。

他に東福寺の無準師範像は、円爾弁円が宋で画家に描かせ無準に賛をしてもらったもので、宋肖像画の傑作である。

墨蹟とは禅僧の筆跡をさす。相国寺や円覚寺に残る無学祖元の墨蹟の風格は、かれが書の名手でもあったことを物語る。無準師範が円爾弁円に送った南宋第一の書家張即之（一一八六—一二六三）の額字「方丈」「書記」などは、力感あふれる名筆であり、無準師範の額字「釈迦寶殿」もバランスのとれた字配りのなかに気宇の大きさと気品

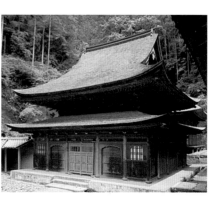

図41　大燈国師墨蹟　関山道号　1329年　妙心寺

を兼ね備えた見事なものである。古林清茂の二字「月林」も味わい深い。日本僧では宗峰妙超（大燈国師）の雄渾な墨蹟が名高い[図41]。

高僧が臨終に際し心境を詩で述べた遺偈には、禅僧ならではの気迫がこもる。清拙正澄の「遺偈」（常盤山文庫、一三三九）が有名だが、癡兀大慧の遺偈（一三二二）は壮絶さが胸を打つ。

図42　円覚寺舎利殿　一五世紀前半

禅寺の新しい建築──禅宗様

蘭渓道隆らの来日にともない、禅寺の伽藍形式が日本に伝わった。惣門、三門、仏殿、法堂、方丈がほぼ一直線に並んだ建長寺の伽藍配置が、元弘元年（一三三一）作成の古図の写本からうかがえる。左右には僧の修行や居住のための施設が書かれているが、当時の建築は一つも残らず伽藍ともども細部の様式は不明である。禅宗様と呼ばれる禅寺の建築で現存するのは、一四世紀以後のものである。円覚寺舎利殿［図42］は、一六世紀に鎌倉五尼山の一つ太平寺から移築されたもので、一五世紀前半と

（25）中野政樹「鎌倉時代の工芸」『日本美術全集9 縁起絵と似絵』（講談社、一九九三年）。

推定され、異国風の扇垂木、花頭窓、桟唐戸、海老虹梁、急勾配の屋根などを特色とする建築の典型を示している。

❽工芸――重厚への志向

公家に代って政治を支配しながら、鎌倉武士は貴族文化が育んだ平安工芸の優雅さにあこがれ、その継承を望んだ。したがって、鎌倉時代の工芸は保守的なものととられやすい。しかしその中から、技術の進歩と武家の性格を反映して独特な意匠があらわれる。中野政樹によれば、鎌倉工芸は一般的に、平安工芸に対して、軽いものより重いものを、薄いものより厚いものを、低いものより高いものを、細いものより太いものを、平面的なものより立体的なものをより好むという造型感覚を特色とする。

金工では、技術・材料の進歩を反映して、和鏡の鋳造技術が進み重厚な意匠になった。彫金の技術が進み、「金堂透彫舎利塔」（西大寺）に見るような精巧な舎利塔制作が流行した。甲冑の意匠は、武士団の興った藤原・院政期において、大陸から渡来した挂甲の意匠から脱して独特の意匠美を持つ大鎧となった。青梅市御嶽神社の「赤糸威鎧」、厳島神社の「小桜韋黄返威鎧」、愛媛大山祇神社の「紺糸威鎧」などが、この時期の大鎧の遺品である。鎌倉期に入ると意匠はさらに発達して、大鍬形を兜につけた「赤糸威鎧」（奈良・春日大社、青森八戸市・櫛引八幡宮）[図43]となった。武具もまた、かざりと不可分な関係にあったのである。

螺鈿・蒔絵の技術も発達した。金銀粉の精製品が用いられ、螺鈿技法も進歩し、そ

松の葉と葛とをそれに入り組ませる、という精巧をきわめた意匠であり、まさに風流の極致である。ちなみに、このようなかざりを凝らした美しい鞍は、先出の華麗な鎧兜と同様、最初から神社に奉納するためにつくられたものである。衣裳や調度などの生活用具だけでなく、このような武具までを神社に奉納して神の加護を願う日本人の風習は、美術を後世に伝える上で大きな役割を果した。

一方、蒔絵の意匠は、優雅さを後退させ、直截的で力強いものになる。金一色に金粉を蒔きつめた金沃懸地（粉溜塗）の流行も、鎌倉時代の蒔絵の特色である。「籬菊蒔絵螺鈿硯箱」（鶴岡八幡宮）三嶋大社の「梅蒔絵手箱」、サントリー美術館の「浮線綾蒔絵螺鈿手箱」などが、金沃懸地による作例である。金、銀などの金属の薄板をはめ込む平文（奈良時代は平脱といった）も、「蝶牡丹唐草文蒔絵手箱」（畠山記念館）などに用いられている。中期以後には高蒔絵の手法も考案され、文様に立体的効果と写実性を与える効果があった。前記の「梅蒔絵手箱」の梅の樹にも高蒔絵が用い

図43　赤糸威鎧
14世紀　春日大社

れにともなって意匠も凝ったものになる。「時雨螺鈿鞍」（一三世紀末〜一四世紀初め）［図44］は葦手で慈円の歌（新古今「わが恋は、松を時雨に染めかねて、真葛が原に風騒ぐなり」）を入れ、風に騒ぐ

図44　時雨螺鈿鞍　13世紀末〜14世紀初め　永青文庫

られている。

こうした新旧の技法の併用に呼応した意匠の生気にあふれ変化に富むことも鎌倉蒔絵の特色である。「秋野図硯箱」（根津美術館）の萩、小鳥、鹿の組み合わせは、モチーフの比例関係を無視しながら、蒔絵ならではのリズムをつくり出している。「扇散蒔絵手箱」（大倉集古館）の扇散しは、近世の屏風絵に流行する画題でもある。「州浜鵜螺鈿蒔絵」［図45］は洲浜を鵜の止まる台に見立てる機知的意匠が心憎い。

これら自然景を文様化した叙景文は、平安時代には感覚的、象徴的であったのに対し、鎌倉時代には絵画的、理知的な性格を帯びるようになる。同様に散し文も、平安時代のそれに比べ、より知的な構成になり、輪郭がはっきりする。前記の「蝶牡丹螺鈿蒔絵」や扇三つで丸紋をつくる「松扇文散手箱」（東京国立博物館）など、精巧な散し文の典型である。

焼物[26]の世界で日本的な意匠が生れたのは院政時代の常滑、渥美焼においてだった。

それに呼応して、院政時代後半から鎌倉時代にかけ、各地の窯にも新しい動きが起こり、特色ある焼物をつくりだすことになる。能登の珠洲焼、福井の越前焼、滋賀の信楽焼、兵庫の丹波焼、岡山の備前焼など、民衆の生活用具としての無釉の焼き締め陶器である[27]。これらの素朴な雑器は一六世紀になると、次章で述べるような侘び茶の茶人たちの審美眼に止まり、茶道具に昇格されて新たな脚光を浴びるようになる。一方猿投窯は、鎌倉時代に瀬戸窯として再生し、中国陶磁を自由にまねたのびやかな意匠により、室町時代にかけて販路を広げた。

図45 州浜鵜螺鈿硯箱 一二世紀頃 個人蔵

(26) 日本の陶磁器は陶器、磁器に分けず、一括して焼物・やきものと呼ばれることが多い。

(27) 朝鮮半島伝来の、傾斜面を使ったトンネル状の窖窯（あながま）を用い、一二〇〇度の高温で陶器を硬く焼くことを「焼き締める」という。窖窯は須恵器以来の伝統を持つ。

第七章

南北朝・室町美術

ここで扱うのは、鎌倉幕府の滅亡（一三三三）から南北朝の合一（一三九二）をへて室町幕府滅亡（一五七三）にいたる期間の美術である。鎌倉幕府の後継者となった足利幕府は、貴族社会に対する自己の地位の象徴として、鎌倉幕府が支持した「禅宗」をより積極的に擁護し、禅林（禅僧集団の形成する社会）を幕府の制度の一環に組み入れて文化面を担当させた。禅は時代の美術の性格に大きな影響を及ぼしている。

足利幕府治世下の文化は、二面性を持ち合わせていた。平安以来の雅な「かざり」の世界になじむ公家文化と、輸入された宋・元・明の「唐物」を珍重し禅に親しむ武家文化との対立・混交である。それは美術における伝統的な「和」の美術と新しい「漢」の美術との「とりあわせ」に呼応しており、これが「和漢統合」のかたちで一体化されてゆくのが中世美術の過程である。またその間に、より下層の町衆・庶民の美術への参加も見られる。

以下、南北朝・室町美術の展開を、つぎの三段階に分けて検討しよう。その一は南北朝美術（一三三三—一三九二）で、形成期にあたる。その二は南北朝合一から応仁の乱までの室町美術前半・北山美術（一三九二—一四六七）で興隆期にあたる。その三は応仁の乱から室町幕府滅亡までの室町美術後半・東山・戦国美術（一四六七—一五七三）で転換期にあたる。

南北朝・室町美術の時期区分

南北朝美術
1333〜1392 年（形成期）
室町美術前半・北山美術
1392〜1467 年（興隆期）
室町美術後半・東山・戦国美術
1467〜1573 年（転換期）

一 唐様の定着 [南北朝美術]

政治史の上では鎌倉から室町への過渡期にあたり、ときには鎌倉時代、ときには室町時代に含められる——南北朝時代のこうした両義的性格は、美術史の上でも変わらない。ここでは、鎌倉時代に禅宗を主な媒体として日本に寄せた新しい中国美術の波が唐様として定着してゆき、つぎの北山美術の足掛かりとなる、その準備期としての意義を認め一つの画期とした。

❶ 仏像・仏画の形式化と宋・元・明スタイルによる美術の展開

鎌倉文化をはなやかに彩った「仏教美術のルネッサンス」は終りを告げ、天平以来の伝統を再生させた仏像や仏画は、質的には発展をとめた。仏教がより広範な層に広まるこの時期に、どうしてこのようなことが起こったのか？ 鎌倉新仏教が美術をあまり重視せず、仏像や仏画のかわりに名号や題目を用いたこと、足利幕府が支持した禅宗が、仏像や仏画をあまり重視しなかったこと、宋代を境に中国の仏教自体が道教と習合し、あるいは儒・仏・禅三教一致の思想に影響されて、主体性を失ったこと、などが理由にあげられる。日本人がこれまで規範と仰いできた中国の仏像が、明代の頃

図1　東福寺三門　1425年

には画一化して創造性を失っていたことや、輸入された元の仏画が、多く道教に影響されて、上杉神社の「阿弥陀三尊像」三幅対のように「それまでの仏画にはない生々しいほどの人間臭さや何か現実世界と異界とが連続しているような不思議な感覚[1]」つまりは違和感を日本人に感じさせるようになったことも、マイナスの要因としてあげられるだろう。これに加えて、寺社に属する木仏師、絵仏師が、座の特権を世襲制により保とうとしたことも、伝統的な仏教美術の保守化、形式化につながった。

　建築では前章で述べた禅宗様が、禅宗寺院の建築様式の規格として各地の寺院に普及した。東福寺の雄大な三門（一四二五）[図1]は、室町時代の数少ない大規模な禅宗建築の遺例として、創建当時の大規模な禅宗建築をそれに合わせているが、貴重である。伝統的な和様建築はこの禅宗様や大仏様をとりいれ、観心寺金堂、鶴林寺本堂に見るような折衷様を生み出した。しかし和様建築も捨てがたい。東福寺塔頭龍吟庵方丈（一四世紀末）は現存する最古の方丈建築だが、このような禅僧の居

（1）井手誠之輔『日本の美術418 日本の宋元仏画』（至文堂、二〇〇一年）。

（2）鈴木喜博の近年の調査にもとづく、一五、六世紀に活躍した奈良宿院仏師の仏像展（「宿院仏師――戦国時代の奈良仏師」展、奈良国立博物館、二〇〇五年）は、この点で注目された。

住空間に純粋な和様が用いられているのは興味深い。

彫刻では、慶派、院派、円派の後裔が京都、奈良を中心に引き続き活発に制作し、遺品も各地の寺院に多い。それらは宋風彫刻の和様化ともいうべき温和な作風を共通の特色としており、絵画的、工芸的要素の増したことも指摘されている。将来、室町彫刻の研究が進めば、とりあげるべき作品があるいはあらわれるかもしれない。その[2]なかで、歴代将軍の庇護を受けて大成した能楽が、それまでの猿楽面や田楽面をもとに、能面［図2・3］、狂言面を生んだことは特筆されるべきである。能面の表情に見られる、心理的陰影に富んだ余情美は、世阿弥による夢幻能の象徴性に呼応する。一方狂言面の奇怪で滑稽な表情には、後述（二三九頁）の「百鬼夜行絵巻」やその他の御伽草子絵巻に登場する鬼や妖怪たちの表情に通じるものがあり、それは室町美術の庶民的側面を示している。

❷ 宋・元・明の美術（唐物）の移入と風流

定形化した仏像、仏画に代って新しく発展するのが、鎌倉時代以来もたらされた第二次の「唐物[3]」の刺激により生れた、宋・元・明のスタイルによる美術、なかでも水墨画を主とした絵画である。院政時代以後活発となった対中国貿易にともなう新たな文物の移入は、足利幕府の後ろ盾によりさらに推進された。宋の貿易船や日本の遣明船によって、また禅僧を仲介者としてもたらされた唐物は、足利将軍家やそれをとりまく武将や禅僧たちの間で珍重された。宋滅亡や元の襲来など、双方の間を隔てる出

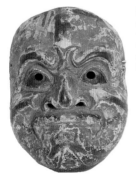

図3　能面　癋見（べしみ）　一四一三年銘
奈良豆比古（ならずひこ）神社

図2　能面　孫次郎　銘「ヲモカゲ」
一五〜一六世紀
三井記念美術館

（3）美術工芸品その他文房具など生活調度のさまざま。平安時代に私貿易を通じて輸入された「唐物」と区別してこれを「第二次唐物」とも呼ぶ。

来事は後を絶たなかったが、その間にも美術品の輸入は絶えず、第一級の作品が日本にもたらされている。

円覚寺に伝わる『仏日庵公物目録』（円覚寺の所蔵品目録、一三二九年作成、一三六三年に校合）は、鎌倉時代末すでに日本にもたらされていた宋・元の書画や具足（陶器、漆器などの調度品）の類の質量ともに豊富なことを物語る史料である。驚くべき技術に支えられた輸入唐物の精緻さと異国的な美しさが唐物崇拝の風潮をつくった。座敷飾りと呼ばれるものは、唐物を接客のための部屋の「室礼」として飾ることで、「しつらえる」という言葉はこれに由来する。平安貴族による風流の伝統の、この時代における新しい継承が座敷飾りである。

康安元年（一三六一）、南朝軍の楠木正儀が都に攻め入ったとき、「ばさら」大名として知られる佐々木道誉は都落ちに際し、自分の宿所にはさぞ名ある大将が入ることだろう、といって、六間の会所に畳を敷き、本尊、脇絵、花瓶、香炉・鑵子・盆を置き調え、書院には王羲之の書、韓愈の文集、寝室には枕に緞子の宿直物を取り揃え置き、十二間の詰所には鳥、酒などを用意し、遁世者二人をもてなし役として残し、宿所を立ち去ったと『太平記』巻三七にある。一見荒っぽいもてなしとはいえ、ここにはすでに、北山、東山時代の座敷飾りの原型が打ち出されている。書院には書と本、寝室には枕や布団と、それぞれ部屋に応じた品が揃えてあるのも心憎い。能阿弥・相阿弥の先達にあたる「遁世者」も登場している。ただし、義満、義政時代の座敷飾りと比較して書画の類はまだ少ない。

武将たちの唐物愛好と需要の拡大に応え、唐物の模倣が行われたが、本物の水準の高さには及ぶべくもなかった。[4] 座敷を飾る唐物の中に国産品が加わることは、この時期には絶えてなかったのである。ただ、絵画の部門では国産の「唐絵」（のちに漢画と呼ばれる）が生れ、そのなかでとくに水墨画という新しい領域を発展させた。ここでしばらくその経緯をたどってみよう。

❸ 水墨画の移入と展開

第五章で見たように、唐代の絵画や彫刻、工芸は、国際装飾主義とでもよぶべき絢爛たる「かざり」の世界であった。その中に墨一色の「墨画」が混じる。[5] どうしてそれが起こったか？

理由はさまざまに考えられるが、わたしは一つの理由として、書に親しむ文人・士大夫の美意識が、職人の仕事と考えられていた彩色より、墨のみの画のほうを高く評価する傾向を生んだことをあげたい。「白画」といわれる、筆線のみで物のかたちを描出する傾向が、唐代に西方から入った繧繝の手法に刺激され、筆の腹や刷毛筆を使って物の量感や凹凸をあらわす手法を生み出した。これが水墨画の起源とされる。[6]

五代、北宋のころ、この手法による山水画が高度な芸術的表現に達し、中国水墨史上の黄金時代を現出させた。世界絵画の最高水準をゆくすばらしい領域であり、墨のみで「造化の真」をとらえるのが水墨画である。李成、范寛、郭煕、董源、巨然ら北宋の山水画の巨匠たちが、雄大深遠なリアリティに満ちた中国大陸の自然景を描い

（4）日本で最上級の名品として尊重された「曜変天目茶碗」（静嘉堂文庫美術館他）は二〇〇九年杭州で出土して話題を呼んだが《陶説》七一六号、二〇一二年）、依然謎は残される。青磁の壺「大燕」もまた日本で模倣不可能だった。

（5）「東大寺献物帳」にある（竹内理三編『寧楽遺文 下』［八木書店、一九四四年］）。

（6）米沢嘉圃「白画と水墨画 中国の場合」『原色日本の美術11 水墨画』（小学館、一九七〇年）。

た。しかし北宋山水画は、日本絵画にほとんど影響を与えなかった。それはなぜだろう？

米沢嘉圃は、中国の広大な自然景を把握した北宋山水画の大様式を、日本人の感覚が受けつけなかったと見る。[7]しかし、いかに呪力があるといえ、あの奇怪な密教の忿怒像を熱心に礼拝した平安貴族が、北宋山水画を毛嫌いしたとも思われない。そうした心理的要因よりも、北宋絵画の全盛期である一〇、一一世紀が折悪しく日宋国交の断絶期に当たっていたという物理的要因の方が大きいかもしれない。

一三世紀以後の宋・元・明の絵画の日本輸入は、禅宗の移入と並行して行われた。後述のように公家にも宋元画の愛好者はいたが、禅僧の果した仲介者としての役割は大きい。しかし、日本にもたらされた絵画は、一三世紀には南宋画、一四世紀前半には元画、一四世紀後半から一五世紀にかけては明画がそれぞれ主であったと思われ、制作の時期と輸入の時期との間にさほどのずれはなかったと推測される。そのなかでもっとも珍重されたのは南宋画であり、後述のような宋・元の巨匠の名を冠した作品は、明代に入ってからも求められ続けたと思われる。

南宋画は北宋画の「理」の探求の方向に沿いながら、そこに文学的な詩情を加え、技法と感覚を極限まで研ぎ澄ませた。北宋画の大観的写実に比べスケールこそ小さくはなったが、小宇宙の創造といえるような高度な芸術性を依然保っている。とりわけ日本では、馬（馬遠）の一角・夏（夏珪）の一辺といわれるような「残山剰水」（山水の景観を端に寄せて全部をあらわさず、余白の余情を残す）の手法や漢詩との親近性がもてはやされたと思われる。

（7）米沢嘉圃「日本にある宋元画」『原色日本の美術』29　請来美術』（小学館、一九七〇年）。

図4　牧谿「観音・猿鶴図」三幅対　13世紀（南宋）　大徳寺

当時日本にもたらされた宋・元・明画のなかで質量ともにもっとも目立つのは牧谿の水墨画である。牧谿は南宋末―元初の画僧で、至元年間（一二六四―九四）、西湖湖畔の六通寺に住み、無準師範（聖一国師の師）の弟子であったところから、日本人の留学僧に「和尚」と呼ばれて親しまれ、早くから日本に作品がもたらされた。大徳寺の「観音・猿鶴図」三幅対［図4］は、観音に「道有」印、鶴・猿に「天山」印を捺すが、これらはともに足利義満の収集をあらわす鑑蔵印である。画格の大きさ、墨の深い諧調、親子の情愛を寓意した深い象徴性は、日本が誇る世界の名画である。

同じ義満の「道有」印を捺した「瀟湘八景図」は、もと画巻であ

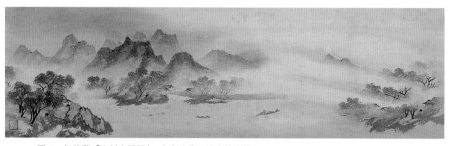

図5　伝牧谿「漁村夕照図」　南宋時代　根津美術館

ったが、相阿弥により掛軸に分けられ、大名の地位の象徴となる名物として珍重された。現在根津美術館、畠山記念館などに分蔵されている［図5］。元初の画僧玉澗の、潑墨による（8）「瀟湘八景図巻」もまた、一図ごとに分割されて牧谿に劣らぬ名物とされた。余白に多くを語らせるその暗示的な作風は、牧谿と並んで日本の水墨画の規範となる。これら禅僧の筆戯とは別に、宮廷の用命を受けて制作する画院画家も珍重された。李唐、馬遠、夏珪らの山水画や、李迪、李安忠、毛松らの花鳥画は、将軍家コレクションの中核を形成する。李安忠の「鶉図」（これには将軍義教の雑華室印がある）（根津美術館）、毛松の「猿図」（東京国立博物館）など、いわゆる院体花鳥画の巨匠たちの、鳥の羽毛や猿の体毛の感触までも描き出す超細密な写実画風と高い品格は日本人を驚嘆させたに違いない。芸術家皇帝として知られる徽宗の「桃鳩図」［図6］には「天山」印が捺してあり、これを見る義満の満足げな顔が眼に浮かぶ。画院画家でありながら自ら「梁風子」と称し、奇抜な振舞いをした梁楷の「李白吟行

（8）潑とは「ふりそそぐ」こと。墨を画面にふりそそいでできる形の喚起する視覚的連想に従い山や岩などを描き出す手法。筆線重視・人物重視の中国絵画の伝統に反逆するかたちで唐の後半に江南の画家たちが始めた、玉澗はその系譜を継ぐ山水画家。

図6　徽宗「桃鳩図」　1107年　個人蔵

図7　顔輝「蝦蟇鉄拐図」より鉄拐図
13〜14世紀（元）　知恩寺

図」、「雪景山水図」「出山釈迦図」（いずれも東京国立博物館）などもすばらしい作品である。京都・知恩寺の「蝦蟇鉄拐図」［図7］は、元代最大の道釈画家といわれる顔輝（一三〇〇頃活躍）の代表作であり、影の深い神秘的表現は、中国土着の神仙思想のイメージを生々しく伝える。

これら宋元絵画の名品はいつ日本にもたらされたのだろうか？　『君台観左右帳記』、『御物御画目録』は足利義政時代の将軍家コレクションの目録であり、その管理を託されていた能阿弥（一三九七─一四七一）と孫の相阿弥（？─一五二五）ら、同朋衆と呼ばれる人たちがまとめたものである。『室町殿行幸御餝記』（永享九・一四三七）には、義満、義教時代のコレクションが記録されている。いまあげたような名品の多くはこの目録に含まれている。それらがいつ日本に来たかは不明だが、鎌倉時代、南北朝時

（9）同朋衆とは、連歌や芸能にも通じた僧体の技能者で、漢字一字に〈阿弥〉をつけた阿弥号を共通していた。

代よりも、義満が対明貿易を始めた一四〇一年以後、一五世紀前半の頃の可能性が大きい。しかし先述の［三二八頁］円覚寺の唐物コレクションの目録である『仏日庵公物目録』には、徽宗、牧谿、李迪らが載っており、牧谿はすでに四点あった。宋元画の輸入は鎌倉時代以来の蓄積を持っていたことがこれからうかがえる。

❹日本人水墨画家の出現と活躍

いま見たように、日本にもたらされた宋元画は、皇帝直属の名手や禅僧画家による一級の名品揃いであった。ただし小さな絵が多く大画面が少ないのは、日本の建築の規模と日本人の好みによるものだろう。それらのうち、院体花鳥画は日本人の模倣をあきらめさせた。院政時代の「野辺雀蒔絵手箱」［⇨二六九頁、図66］や「後白河法皇像」の背後の襖に描かれた宋画風の牡丹図、あるいは、もと法隆寺東院舎利殿の壁に貼られていた「蓮池図」の、一見中国画を思わせる細緻な表現などとは、一二、三世紀の日本に請来された中国花鳥画の質の高さに日本の絵師が相当程度まで追従できた事情を物語っている。だが一四、五世紀の日本人には、院体花鳥画の驚くべき精緻さが模倣不可能に思えたのに対し、水墨画、なかでも戯墨と呼ばれた即興的な作風は模倣が容易であった。そうした手法による和製の唐絵が主として禅林で試みられ、同様に唐絵と呼ばれた。和製唐絵はその後、さまざまの手法をこなして本場の唐絵の代役を果すようになる。江戸時代になってこれを「漢画」と呼ぶようになった。漢画とは、宋・元・明のスタイルによる日本絵画を指しており、これに対して宋・元・明の絵画

自体は、慣習的に「宋元画」と呼ぶ。

水墨画は鎌倉時代から描かれていた。西園寺公経の屋敷には水墨の襖絵があった。
向嶽寺の「達磨図」（一二七一）［図8］は、衣の朱彩色を除けば岩や衣の線の描法は水墨画法による。前述［⇨二一八頁］の思堪の「平沙落雁図」（一三一七以前）など、ほかにも二、三の水墨画の小品が知られる。鎌倉時代後半から南北朝時代にかけてのこの時期には、いわゆる初期水墨画家が出現する。かれらの出身は絵仏師で水墨画法をいち早くとりいれた宅間派の系統と禅僧の系統との二つに分かれる。前者は水墨の「布袋図」、「普賢菩薩図」を描いている宅間栄賀（一四世紀中頃活躍）に代表される。福井・本覚寺の「涅槃図」などの仏画の大作にあわせて「白鷺図」のような水墨画も残した良全（一四世紀中頃）もおそらく絵仏師系の画家と思われる。

後者では元に渡り、六通寺の僧たちから〝牧谿の再来〟と言われた黙庵（一三四五年頃元で没）、牧谿風の解釈に鋭い機知を示した可翁（一四世紀前半）、夢窓疎石の弟子で墨蘭を得意とした鉄舟徳済（？―一三六六）などが知られる。黙庵の「布袋図」［図9］、可翁の「蜆子和尚図」［図10］に見られるように、初期の禅僧画家たちの手がける水墨画は、禅の教義にちなんだ人物像が多いが、

図8　達磨図　1271年　向嶽寺

当時の中国禅林で流行していた牧谿風の戯墨を学んで、潑剌とした個性を発揮している。かれらが、禅僧の余技の中から生れた才能であるのに対し、「夢窓疎石像」（一三五一頃）の筆者として知られる無等周位は、夢窓疎石の中興した西芳寺の壁に禅機図、羅漢図、鯉図などを描いたことが知られ、レパートリーの広い専門的な画僧の出現をうかがわせる。その系譜は吉山明兆に引き継がれた。

図10　可翁「蜆子和尚図」
14世紀前半　東京国立博物館

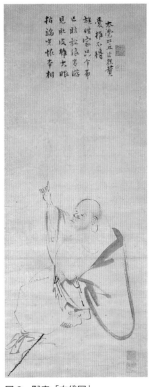

図9　黙庵「布袋図」
14世紀前半　MOA美術館

（10）夢窓疎石（一二七五―一三五一）。鎌倉末―南北朝時代の高僧で宮廷、幕府双方の信任を得、臨済禅の隆盛をもたらした。作庭にすぐれ、天竜寺庭園や西芳寺洪隠山の枯山水石組みは、平安時代以来の庭園の伝統に、新たな禅の骨組みを与えている。

❺ やまと絵の新傾向と縁起絵

　唐物趣味の流行におされて、また宮廷や公家の政治的劣勢もあって、伝統的なやまと絵の分野は停滞したかに見えるが、それは障屏画（襖や屏風絵）の遺品が乏しいためである。「法然上人絵伝」（知恩院）、「石山寺縁起絵巻」（石山寺）、「親鸞聖人絵伝」（千葉・照願寺）、「慕帰絵」（西本願寺）など、一四世紀の絵巻に描かれた室内の障屏画（画中画という）を参考にすれば、蝶番の発達によって一三世紀ごろに、それまで一扇ごとにつけられていた屏風の縁が二扇ごとに改められ、一四世紀前半には縁が取り払われて画面が現在と同じ六扇続きとなり、画面全体を意識した統一的構図の発達を促す結果となったことがわかる。絵巻は鎌倉時代よりさらに幅広い層を対象とするようになり、量産の結果、質の低下を招いた面も否定できない。だが絵巻の普及は他方で先出の「絵師草紙」［⇨二〇九頁、図36］、「遊行上人絵巻」（真行寺）のように親しみやすい新鮮な表現も生んだ。この傾向は次期の御伽草子絵巻に受け継がれる。

　香川・志度寺に伝わる「志度寺縁起」は、鎌倉末から南北朝初めにかけて制作されたもので、戦乱のなかに置かれた各地の寺社が、自らの縁起を参拝者に絵解きすることに懸命だった事情を物語る。高さ一七〇センチに及ぶ六幅の大画面のうちの一図には、画面全体を使った大きな景観のなかに、霊木が百年をかけて近江から宇治川、淀川を伝い瀬戸内海の志度の浜に流れ着き、そこで十一面観音像に彫られるまでのいきさつが描かれる。それは日本人の霊木信仰の絵解きでもある。

二　室町将軍の栄華 ［室町美術前半（北山美術）］

❶ 座敷飾りの全盛と御伽草子絵

南北朝を合一し全国支配を遂げた足利義満から、義持、義教へと将軍が引き継がれたこの時期には、かれらの財力を背景に、平安時代の宮廷文化に代る新しい貴族趣味の文化が形成された。義満の造営した北山の鹿苑寺にちなみこれを北山文化と呼ぶ。美術はその中心にあった。

鹿苑寺の舎利殿金閣（一三九八）は、前例のない三層の楼閣であり、一階が和様の住宅風、二階が和様の仏堂風、三階が禅宗様の仏殿風という多様な建築様式の組み合わせもまた独特である［図11］。鹿苑寺の主屋は寝殿であり、接客のための会所は独立した建築で、将軍家所有の唐物を陳列する座敷飾りの場でもあった。『室町殿行幸御餝記』は、一四三七年義教が後花園帝を将軍邸に迎えたときの座敷飾りを記録しているが、これによると二棟の会所の合わせて二六に及ぶ室に、牧谿、梁楷、李迪、銭選、徽宗、玉澗など宋元の名画を始めとする唐物具足のさまざまが飾り立てられた。座敷飾りの華やかさは、公家によっても競われた。伏見宮貞成親王の日記『看聞御記』

図11　鹿苑寺金閣（舎利殿）
一三九八年（一九五五年再建）

には、当時の宮廷や貴族や皇族の館で毎年行われた七夕法楽の花の会の座敷飾りが記録されるが、生花、唐物具足、やまと絵屏風、水墨画で所狭しと飾られていた。御伽草子絵巻は当時の『看聞御記』には御伽草子系の絵巻の記事がたくさん載る。御伽草子絵巻は当時の宮廷貴族たちにも好まれた。「福富草子」（春浦院）、「浦島明神縁起」（宇良神社）、宮廷絵師土佐広周筆と伝える「天雅彦草子」（ベルリン東洋美術館）、「道成寺縁起」（道成寺）など、当時の御伽草子系の説話をテキストとした絵巻の遺品は数多い。「百鬼夜行絵巻」（真珠庵）［図12］は、御伽草子系絵巻のなかでも異色の作である。詞書はないが、百年たって妖怪と化した寺の什物が、夜な夜な遊び狂うさまが主題と思われる。法具や日常の道具類に女も混じって、我物顔に立ち回るさまが怪しくまたユーモラスである。この絵巻の制作時期は一六世紀前半と推測される。描かれた器物の妖怪の溌剌とした動きに、当時の下克上の気分を重ね合わせることもできる。

❷国産唐絵の進展と明兆

吉山明兆（一三五一―一四三一）は、終生東福寺の殿司（仏具を調える役）を勤め、兆殿司と呼ばれたが、かれの実際の役目は、法会のための道釈画[1]を作ることにあった。東福寺に残るかれの作品は「涅槃図」（一四〇八）が八・八×五・三メートル、「白衣観音図」［図13］が六×四メートル、「達磨・蝦蟇鉄拐図」三幅対が各二・四×一・五メートルと巨幅が多い。先述の初期水墨画家たちのレパートリーは、水墨と彩色、粗放と精密の両手法を使い分あったのに対し、明兆のレパートリーは、水墨と彩色、粗放と精密の両手法を使い分

図12　百鬼夜行絵巻　一六世紀　真珠庵

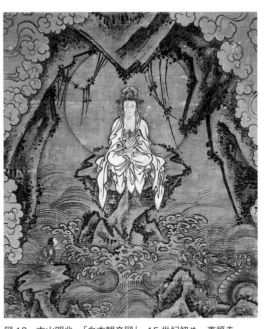

図13　吉山明兆　「白衣観音図」　15世紀初め　東福寺

けて幅広い。大白衣観音や達磨・蝦蟇鉄拐図などでは、殴り描きのような荒々しい筆使いで、大画面を一気に仕上げている。これまでの仏画や道釈画にはなかったこの破格の手法は、五代の頃に行われたという粗放な筆使いによる即興的な道釈画の余波かも知れない。[12]

この破格の手法の系譜はのちの狩野永徳の「唐獅子図屏風」（宮内庁三の丸尚蔵館）[⇒二六九頁、図3]に引き継がれる。これに対し「五百羅漢図」五〇幅[13]は、彩色による細密な描写である。こうした大作の一方で、最晩年の「白衣観音図」（東京国立博物館、一四三〇年前後）のような自由で即興性に富んだ好ましい小品も明兆は描いている。

詩画軸の流行と如拙、周文

詩画軸とは、詩と画とが同じ掛軸（掛幅または巻物）の上に描かれているものを指

（11）　中国では、仏画とともに蝦蟇鉄拐図のような道教的主題による絵画が多いため、仏画と呼ばず道釈画（釈は釈教すなわち仏教のこと）と呼ぶ。明兆のようなタイプは、道釈画家というにふさわしい。

（12）　具体的には大徳寺竜光院の元画十六羅漢図の筆法との類似が指摘できる。

（13）　現在四五幅が東福寺、二幅が根津美術館に保管される。

（14）島田修二郎「室町時代の詩画軸について」『禅林画賛』（毎日新聞社、一九八七年）。なおこの書は室町水墨画理解のための最良の手引きである。

す。足利義満・義持が将軍であった応永年間（一三九四─一四二七）に禅林で流行し、将軍もときに参加する詩会の席での産物であった。当時の禅僧の文人化や、元の禅林に流行した題画詩の影響がその背景として指摘されている。現存するものはほとんど掛軸で、下に小さく画が描かれ、上に多いときには二〇人以上の僧が賛の詩や跋を載せている。詩画の題は、脱俗の心境をあらわす書斎図、親しい友との別れに際しての送別図、友を懐かしむ詩意図が主である。現存する詩画軸は、杜甫の送別の詩に託して〝南鄰の友〟を偲ぶ「柴門新月図」（一四〇五）［図14］がもっとも古く、「渓陰小築図」（金地院、一四一三）は書斎図のもっとも古い遺品である。太白真玄以下七名の賛があり、太白は「心の画」とこの図を呼んでいる。身を市中の繁華に置いて心を山中の幽閑に遊ばす、という中国文人の脱俗の心境に、文芸に親しんだ応永期の禅僧たちが共鳴したことを示すものである。画は明兆筆と伝えられるが根拠はない。五山十利

明兆について、相国寺の如拙、周文が将軍家の御用絵師を務め活躍した。

図14　柴門新月図　1405年
藤田美術館

図15 如拙「瓢鮎図」 1451年以前 退蔵院

図16　伝周文「竹斎読書図」
1446年　東京国立博物館

制によって幕府の統制下に置かれた僧の役割に応えたものである。「瓢鮎図」（退蔵院、一四五一以前）［図15］は、禅に傾倒した将軍義持が如拙に命じて描かせた公案画であり、周文筆と伝える「水色巒光図」（奈良国立博物館、一四四五）、「竹斎読書図」（一四四六）［図16］などは書斎図の典型である。

周文（？―一四五四頃）は水墨の障屏画の分野でも活躍するなど、禅林画壇の中心的存在であった。周文筆と伝える一群の山水図屏風は、どれもほぼ一五世紀中頃の作品で、そのうちどれが周文の自筆かを見分けることはむつかしいが、静嘉堂文庫美術館蔵六曲一双屏風の筆法はなかでとりわけ見事で、周文が大画面を構築する力量を備えていたことを示している。雪舟はかれのもとで水墨を学んだが、京を離れて山口に赴き、周文の後を襲って将軍家の御用絵師になったのは俗人出身の小栗宗湛（一四一三―八一）であった。

（15）足利幕府が寺院統制の一環として中国の制度にならい行った禅宗寺院の格付け。一三八六年、足利義満は相国寺創建とともに南禅寺を五山の上に昇格させ、京都第一に天竜、第二に相国と改めた。

三 転換期の輝き [室町美術後半(東山―戦国美術)]

❶ 義政の東山山荘座敷飾り

　明建国の一三六八年は、足利義満が三代将軍となった年でもある。一三九二年南北朝の内乱を収拾した義満は、明との国交を開始した。一四〇一年から一五四三年までの間に遣明船の派遣は一七度に及び、多くの唐物が日本にもたらされた。その影響は義政の代の頃から顕著にあらわれる。この間、花鳥・花木を描いたやまと絵の金屏風、金扇が、蒔絵とともに日本の特産品として明や朝鮮王室に贈られた。

　だが、足利幕府の権威もこの頃から揺らぎ始めていた。一四六七年の応仁の乱は戦国時代の幕開けである。義政が晩年の隠遁生活のために造営した東山山荘（現在の慈照寺）は、そうした状況のなかで、義政の貴族趣味をいっそう耽美的なものに仕上げる場であった。夢窓疎石のつくった西芳寺を参考に義政が自ら構想を練った東山山荘の造営は、一四八二年に自らの居住のための常御所を設けることから始まる。現在の観音殿（銀閣、一四八九）［図17］は、金閣を先例として一階の和風の住宅、二階の禅宗様仏堂を組み合わせる。義政はこれの完成を待たず亡くなった。東山山荘

図17　慈照寺銀閣　一四八九年

図18　能阿弥「花鳥図屏風」（右隻）　1469年　出光美術館

に当初計画された寝殿が建てられなかったことを意味する。　義政の起居する常御所や東求堂の襖には、馬行する過渡期であったことを意味する。　義政の起居する常御所や東求堂の襖には、馬遠、牧谿、玉澗、李龍眠（李公麟）ら宋・元の名家の「筆様」による唐絵が描かれ、

一方、対面の場所である会所（一四八七）の諸室の襖には、嵯峨、石山などの名所絵が描かれてあった。唐絵は宗湛の後をついだ狩野正信（一四三四─一五三〇）が、やまと絵は宮廷の絵所預　土佐光信（？─一五二二頃）が描いたと推測される。後述の和漢総合への動きはすでに始まっている。

東山山荘の御殿に唐物・唐絵を飾り、飾りのマニュアル『君台観左右帳記』を作ったのは、将軍家の唐物コレクションの管理、展示を受け持つ同朋衆の相阿弥である。相阿弥の祖父能阿弥、父芸阿弥も同朋衆で、この三人を三阿弥と呼ぶ。かれらは書画の鑑定に加え、牧谿の山水画風を日本的な感覚で翻案したすぐれた水墨画を手がけている。　能阿弥筆「花鳥図屏風」四曲一双（一

四六九）[図18]は、近来発見された阿弥派による牧谿風水墨花鳥画の基準作であり、芸阿弥筆「観瀑図」（根津美術館）は、かれの唯一の確実な遺品として知られる。相阿弥は大仙院客殿の「山水図襖絵」が有名である。造園もまた同朋衆の仕事であり、善阿弥は庭つくりの名人ともてはやされた。

枯山水の芸術

水を使わず石と砂だけで川や海をあらわす「枯山水」の呼び名は、すでに『作庭記』に見られる。その伝統を受けて西芳寺、大仙院、龍安寺など、南北朝から室町・戦国にかけての禅宗寺院に枯山水が流行した。中国文人の好んだ石庭の意匠が禅宗を通じて新しく日本にもたらされたという事情もそこに考えられるが、日本の禅宗寺院の枯山水は、環境になじんだ独特の様式を作り出すに至っている。

大仙院書院庭園（一六世紀前半）[図19]はその典型であり、名石を数多く用いて、狭い空間のなかに、山中の水が流れ落ちて河となり海にそそぐさまを見事に表現してい

図19　大仙院書院庭園　16世紀前半

る。有名な龍安寺方丈庭園（一六世紀頃）は、白砂に大小一五個の石を置くだけの単純きわまりない構成だが、見る人の目は、絶妙に配置された石から石へとめぐり、心を遊ばせ、飽きることがない。日本美術のもう一つの特色である「単純明快さ（simplicity）」の魅力をこの庭ほどよく発揮した例は稀である。飛田範夫は後述［二五三頁］の「洛中洛外図屏風」（歴博A本）の武家や公家の屋敷、寺院合わせて九ヵ所に枯山水が描かれていることを指摘し、当時における枯山水の流行を跡づけている。[16]

❷ 桃山様式の胎動──やまと絵障屏画と建築装飾

調度に描かれた絵であり、蒔絵や武具のように社寺に奉献されることもなかった障屏画は、建物とともに滅んで後世に伝わらない場合が多い。鎌倉、南北朝期の障屏画がほとんど残らないことはすでに述べた。だが一五世紀後半、文明―明応（一四六九―一五〇一）の頃から障屏画の遺品がやまと絵、漢画ともども次第に増す。伝蛇足筆「四季山水図襖絵」（真珠庵、一四九一）［図20］、伝周文筆「山水図屏風」（静嘉堂文庫美術館、大和文華館など）がその頃の作品である。蛇足の「四季山水図襖絵」は幽邃（ゆうすい）の詩境を墨であらわした傑作である。静嘉堂文庫の屏風は力強い全体的構成を持つ。日本の水墨画はようやく中国山水画の構造を知り、その内面的摂取と同化に進む段階に達した。

近年、山根有三らの探索によって東山・戦国時代のやまと絵屏風の遺品はにわかにその数を増したが、その結果、保守化していたという従来の中世やまと絵観が一変し

図20　伝蛇足「四季山水図襖絵」
一四九一年頃　真珠庵

（16）飛田範夫「洛中洛外図（歴博甲本）のなかの枯山水」『日本美術全集11　禅宗寺院と庭園』（講談社、一九九三年）。

た。「浜松図屏風」（里見家本）、「日月山水図屏風」（東京国立博物館）、「日月山水図屏風」（大阪・金剛寺）［図21］など、戦国期のやまと絵風景図屏風は、特定の名所を描いたというより、画家の胸中に浮かぶ日本の風景——神々の宿りとしての山や森、滝、海原を、季節感と装飾性、そしてなによりも自然の実感豊かに描き出したものである。波のとどろきが聞こえるような里見家本の「浜松図屏風」など、生気と叙情を兼ね備えた装飾美の世界は、やまと絵の伝統に力強い脈動を与えるものとなっている。その骨太の構成とたくましい描写は、雪舟に代表されるような同時代の漢画家の活力ある画面構成がやまと絵の側にも刺激を与えたことを物語る。

　当時、宮廷の絵所預として、やまと絵画檀の中心にあった土佐光信（?――一

図21　日月山水図屏風　16世紀頃　金剛寺

五二三頃）は、子光茂（生没年不詳）ら
土佐派一門を率い活躍し、みずから「清
水寺縁起絵巻」（東京国立博物館、一五一
七）、「源氏物語画帖」（一五〇九）[図22]、
「十王図」（一四八九頃）など、多彩なレ
パートリーにまたがる旺盛な制作をおこ
なった。光茂は「桑実寺縁起絵巻」（桑
実寺、一五三二）を描き、また「浜松図
屏風」（文化庁）のような格調高い四季
景物画の筆者にも擬せられている。

　戦国時代のやまと絵の、もう一つの動
向として風俗画の出現がある。それは四
季の自然と人間の生活の営みとを織り交
ぜて描く景物画の伝統のなかから生れた。
「十二ヶ月風俗図」[図23]は、そのわず
かな遺例であり、やまと絵系の絵師の筆
致が人びとの暮らしをいきいきと描く。
政治・経済上の京都の市中とその周囲と
を画題にした洛中洛外図屏風が作られ始

めたのは、一五世紀の終り頃と考えられる。土佐光信は永正三年（一五〇六）「京中画」を描いたと記録される。現在残るもっとも古い洛中洛外図屏風は、一五三〇年前後の京都を描いた旧町田家本（現在、国立歴史民俗博物館蔵、歴博A本と略称）［図24］である。六曲一双屏風の下京を描いた右隻は、西から賀茂川をへだてて東山に向かって描かれ、上京を描いた左隻の視線は東から北山・西山に向かっている。石田尚豊はこの屏風の上京隻の景観が、当時そびえていた相国寺の七重の大塔から見下ろした景観にもとづくものと推定する⑰。とすると、歴博A本の図様は、塔が焼失する一四七〇年以前に成立していたことになる。この説の当否はさておき、度重なる相国寺大塔建造の故事は、義満の巨大建築に対する執念のほどを感じさせ興味深い。

図23　伝土佐光吉
「十二ヶ月風俗図」十二月（雪転）
16世紀―17世紀初　山口蓬春記念館

図22　土佐光信「源氏物語画帖」賢木
1509年
ハーヴァード大学付属サクラー美術館
Courtesy of the Arthur M. Sackler Museum,
Harvard University Art Museums, Bequest of
the Hofer Collection of the Arts of Asia,
1985. 352. 10. A

だが、当時の寺院建築自体には、さして新しい変化は見られないようだ。それに対し装飾面で新しい動きを見せるのは神社建築である。吉備津神社本殿（一四二五）のように同心円状の複雑な平面を持ち、入母屋屋根を二つ連結した形をとる派手な外観の大規模社殿も生れた。戦国期に入ると、彫刻装飾が急速に発展を見せる。大笹原神社本殿（一四一四）脇障子の浮彫りのように、桃山の建築装飾につながる力強い意匠もあらわれている。

❸ 雪舟と戦国武将画

戦国の動乱は各地の守護大名の勢力を台頭させ、地方文化に活気を与えた。雪舟等楊（一四二〇—一五〇六？）の活躍もそれと密接につながっている。雪舟は相国寺で教育を受け水墨画を周文に学んだ。動乱の京都を離れ、山口の大内氏の派遣船で念願の中国行きを果たした。かれは、宮廷画家の李在に学んで「四季山水図」（東京国立博物館）のような李在をしのぐ堅固な空間構成を備えた作品を描いており、北京宮城内の礼部院に壁画を描いたとも伝えられる。だが何よりも中国の実景を目の当たりにした印象が、山水画の本質について雪舟に啓示を与えたのだろう。帰国後も京都に戻ることなく、「秋冬山水図」（東京国立博物館）や「四季山水図巻（山水長巻）」［図25］のような大自然の実在を力強く意思的であらわす独自の画風を地方で大成させた。最晩年には『天橋立図』［図26］のような、日本の実景を画題にした作品を残し、また明代花鳥画の手法をもとに、「四季花鳥図屏風」（京都国立博物館）のような新し

図25　雪舟「四季山水図巻（山水長巻）」　1486年　毛利博物館

図24　洛中洛外図屏風（旧町田家本・歴博Ａ本）　16世紀前半　国立歴史民俗博物館

図26　雪舟「天橋立図」　15世紀後半〜16世紀初め　京都国立博物館

図27 雪村「龍虎図屏風」より龍図　16世紀後半　クリーヴランド美術館
© The Cleveland Museum of Art, Purchase from the J. H. Wade Fund, 1959. 136. 1

い花鳥図屏風の様式を生み出している。この新しい装飾的花鳥図が、狩野元信を経て、桃山時代金碧障壁画の中心画題に発展する。

戦国武将は高い教養を持ち、山田道安、土岐洞文のように、画を得意とするものもいた。常陸の城主の子として生れ、出家して画僧となった雪村周継（一五〇四？——八九？）もまた戦国武将の一人である。小田原で関東画壇に接した以外、中央との接触はなく、東北南部の風土のなかで、道教的色彩の強い独特な画風を発展させた。「風濤図」（野村美術館）や「龍虎図屏風」［図27］に代表されるような雪村の山水画や花鳥画あるいは人物図には、波、風、雪、月などの風土性豊かな描写があり、そ[18]

（18）福井利吉郎「雪村新論」『福井利吉郎美術論集 中』（中央公論美術出版、一九九九年）。最近の雪村論としては、赤沢英二『雪村研究』（中央公論美術出版、二〇〇三年）、小川知二『常陸時代の雪村』（中央公論美術出版、二〇〇四年）および林進『日本近世絵画の図像学』（八木書店、二〇〇〇年）などを参照。

のダイナミックな形態には、激動する中世末社会の地方のエネルギーがこめられている。

❹ 和漢の取り合わせから統合へ

　雪舟が離れた京都の画壇にふたたび眼を移せば、現在は掛幅となっている伝能阿弥筆「三保松原図」[図28]は、雪舟の「天橋立図」と恐らく同じ頃の阿弥派の画家による、墨で描かれた日本の名所絵である。画中に施されたわずかな金泥の微妙な輝きが、大気の光を暗示している。相阿弥は牧谿の作風の深い理解のなかから、大仙院客殿襖絵「瀟湘八景図」（一五一三頃）のような、墨の微妙な諧調を生かして、自然の光と詩情を描き出す。

　この西隣の部屋に唐様による彩色の「四季花鳥図」[図29]を描いた狩野元信（一四七六─一五五九）は、父正信の跡を継いだ義政の御用絵師であった。かれは義政のコレクションにある宋・元・明の絵画を幅広く学習し、また先輩相阿弥の画風も取り入れて、真（馬遠様）、行（牧谿様）、草（玉澗様）の三画体にわたる明快な装飾的秩序を備えた画風を完成させた。「妙心寺霊雲院襖絵」は、晩年の元信の完成された筆技を示している。かれはまた、やまと絵の伝統を継承する土佐家と婚姻関係を結ぶことによって、やまと絵の装飾性と漢画の写実、構成力とを兼ね備えた障屏画の新しい様式をめざした。「四季花鳥図屏風」（白鶴美術館）はそうした作例である。水墨画の移入以来長く続いてきた漢画とやまと絵との二元的な並立が、元信にいたって一元化さ

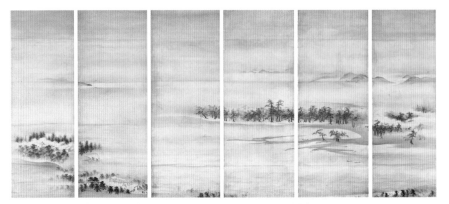

図 28　伝能阿弥「三保松原図」　15 世紀後半〜16 世紀前半　潁川美術館

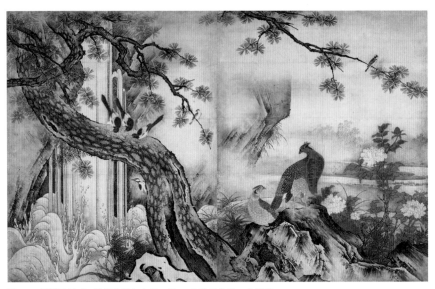

図 29　狩野元信「四季花鳥図」より二幅　16 世紀前半　大仙院

れたことになり、これが次代の金碧障壁画の様式の基礎となった。

❺ 工芸の新しい動向

舶来唐物の工芸品の精巧さが日本の工芸家の追従を許さぬほどのものであったことは先に述べたが、それに刺激されて工芸の技巧も進んだ。

金工では義政に仕える武士であったという後藤祐乗（一四四〇―一五一二または二三）が、高肉彫りによる刀剣装飾を得意として義政の庇護を得、その子孫は江戸時代末まで装剣を家業として続いた。

蒔絵では高蒔絵による浮彫り風の文様表現が行われ、時には漢画の筆法を写したりしている。こうした和漢融合の意匠による文様は、義政の座敷飾りが、唐物に変化を与えるため蒔絵のような和物だけで一室を飾ることもあったことにも関係すると思われる。「塩山蒔絵硯箱」、「春日山蒔絵硯箱」［図30］などに見る、古今集などの歌意や歌枕を図案化した意匠は、将軍に代表される武家の王朝文学への憧憬を物語っている。幸阿弥道長（一四一〇―七八）に始まる蒔絵師の家系は、金工の後藤家と並んで江戸時代まで権威を保つた。当時の木仏師、絵仏師が世襲制による座の特権を維持できず民間工房化してゆく一方で、それに対する新しい特権を持つ美術工芸の家門が誕生したのがこの時期であり、それは後述の絵画における狩野、土佐派の在り方に対応している。

染織では、室町時代の終りに注目すべき動向が見られる。明の金襴、緞子、間道、

印金、錦や、南蛮貿易によるモール、更紗などが、唐織物として特権層に珍重され、元亀年間（一五七〇—七三）にはこれらの国産化も見られた。この動向は有職模様を主とした伝統的な文様に新しい要素を加えることとなった。小袖は元来庶民の労働服であり、貴族はそれを下着に着用していたが武士の台頭した中世から表着に昇格した。

そうした経緯のため、小袖の文様や色彩は慣習にしばられず自由に展開でき、これが戦国期における大胆な染織意匠の出現につながることになる。前例を無視する戦国武将の自己表現がそれを助長した。上杉神社に伝わる上杉謙信着用の「金銀襴緞子等縫合胴服」［図31］はその典型で、高価な唐織物を惜しげもなく裁断して不規則に縫い合わせたその意匠は、驚くほど斬新であり、それは戦国武将の風流の精神の発露でも

図30　春日山蒔絵硯箱　15世紀後半
根津美術館

図31　金銀襴緞子等縫合胴服　16世紀後半
上杉神社

ある。　中世の香りを漂わす清楚な辻が花染も、この時期の小袖に流行した。

自然釉の魅力——焼物

釉（うわぐすり）を掛けず、地肌を自然釉のなすに任せた焼き締めの陶器が、和風の意匠として院政時代に誕生し、鎌倉時代に各地の民間の窯にひろまったことは前章でふれた［⇩二三四頁］。これら民窯の雑器は、一四世紀から一六世紀にかけて、さらに量産される。

この時代の越前、丹波、信楽（しがらき）の三窯は、常滑焼（とこなめやき）を共通の親としていわば姉妹の関係にありながら、それぞれに異なる個性と魅力を持っている。備前焼がこれに加わる。

だが、それら国産の焼き締め陶器は、青磁、白磁、天目（てんもく）など、南宋・元・明輸入の陶磁器が、座敷飾りの花形としてもてはやされていたこの時代にあって、いわば日陰の存在であった。自然と人工との合体とでもいうべきその独特な造型美が、柳宗悦らの推奨により、一般にもてはやされるようになったのは第二次大戦後のことである。室町末から近世にかけ、侘茶人たちの注文を受けて茶器としてのおもしろさを狙った焼物には、変化に富んだ斬新な意匠が見られる。だがそれ以前、とくに一四、五世紀を最盛期とする大壺の意匠は、本来茶と無縁であった［図32］。

根来塗

根来塗（ねごろぬり）と呼ばれる漆器は、一四・五世紀に大きな規模を誇った和歌山県・根来寺の伽藍と、院家と呼ばれる弟子たちのための宿坊で、仏具や日用品として用いられた朱漆塗の高杯や瓶子、盆などを元々指す。一五八五年、豊臣秀吉により、寺が大塔のみを残し焼滅して以後、木地師や塗師の集団の拡散により、根来塗が各地に普及した。

（19）中世の焼物ないし窯業の展開については、楢崎彰一ら歴史考古学者の窯跡発掘調査の成果に負うところが大きい。楢崎彰一「中世の社会と陶器生産」『世界陶磁全集3　日本中世』（小学館、一九七七年）、吉岡康暢「序論　中世須恵器中世陶器研究の諸問題」『中世須恵器の研究』（吉川弘文館、一九九四年）など参照。

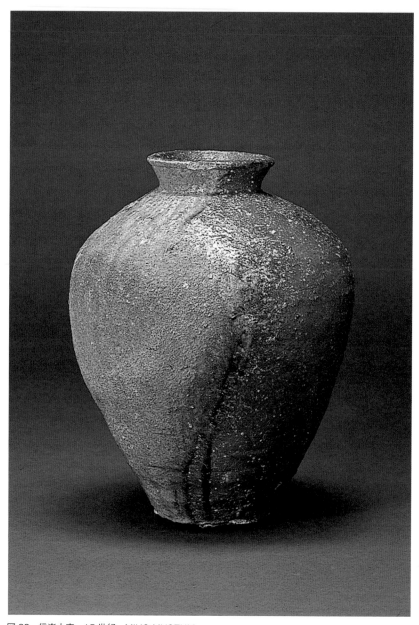

図32　信楽大壺　15世紀　MIHO MUSEUM

長年の使用によって、朱塗りの上塗りの下から中塗りの黒地が現れた、自然の加工ともいうべき独特な色調が、江戸時代の茶人に好まれ、前出の焼物同様、柳宗悦らの推奨[20]により、著名な映画監督黒澤明らに愛好され、NEGOROの名は海外にも広がった［図33］。

図33　根来瓶子　14世紀　MIHO MUSEUM

（20）『朱漆「根来」——中世に咲いた華』（展覧会図録二〇一三年、MIHO MUSEUM）。

第八章

桃山美術

「かざり」の開花

❶ 桃山美術の興隆──天正期

「かざり」の黄金時代

天正元年（一五七三）の室町幕府滅亡から、慶長五年（一六〇〇）関ヶ原の戦いに至るまで、この間わずか二七年が政治史上の安土・桃山時代である。文化史の上では豊臣氏滅亡の元和元年（一六一五）までの間とするが、この幅を取るとしても半世紀に満たない。しかし政治史の上では、信長、秀吉が天下統一を果し、歴史が中世から近世への転換を遂げる画期的な時期にあたる。美術はかれらの権力を飾り立てる道具として最大限に活用され、覇気と生命感、そして幻惑に満ちた「かざり」の世界を現出させた。背景には、この時代の空前の金銀ラッシュがある。

戦乱や権力交代にともなう破壊もあって、短命な桃山美術の遺品はごくわずかだが、その遺品の一つ一つが輝きを放っている。その展開は、前期の天正年間（一五七三─九二）と後期の慶長年間（一五九六─一六一五）とに分けられる。

安土城と狩野永徳

前章で戦国美術を桃山美術の胎動として位置づけた。たしかに桃山時代は戦国文化の延長上にあり、その華々しいフィナーレと見ることもできる。その舞台は専制君主たちが築いた奇抜で美しい城郭建築であった。天正四年（一五七六）から同七年にかけて信長が築いた安土城は小高い丘の上にそびえる平山城で、天守は外部五重、内部

図1　狩野永徳「四季花鳥図襖」より梅花禽鳥図　1566年　聚光院

七階の、これまで類を見ない奇抜な意匠と構造を
もっていたことが、『信長公記』の記録からわか
る。『信長公記』は、天守内部の襖絵の詳細を記
録しており、それには〝濃絵〟〝悉金〟という語
が多用されている。すなわち襖絵の大部分は金碧
濃彩の手法で描かれていた。信長はまた、城郭内
に天皇の行幸を予定して御殿をつくったが、これ
も金碧の名所風俗図襖絵で装われていた。筆者は
いずれも狩野永徳と記録される。

狩野永徳（一五四三─九〇）は、祖父元信に期
待され若くしてこの才能を発揮した。永禄九年（一五
六六）数え年二四歳で、三好氏のために聚光院襖
絵を制作した永徳は、室中の水墨花鳥図に爽快な
力動感ある作風を示している［図1］。武将の好
みに叶うこの作風ゆえに、かれは信長に登用され、
父松栄に代って一門の棟梁役を果した。安土城襖
絵の制作は、かれ三四歳の折である。その二年前
の天正二年、信長が上杉謙信に贈った「洛中洛外
図屛風」（上杉本）［図2］は、金雲の間に見え隠

（1）この屛風の制作年代は、さまざ
まに議論されている。黒田日出男は、
新しく見出された文書をもとに、聚光
院襖絵制作の前年にあたる永禄八年、
永徳二三歳のとき足利義輝の注文によ
って制作したものと推定した。この推
論には説得力がある。ただし、永徳が
二三歳でこのような練達した筆技を振
るうことができたか、なお検討の余地
はあるだろう。黒田『謎解き　洛中洛
外図』（岩波新書、一九九六年）。

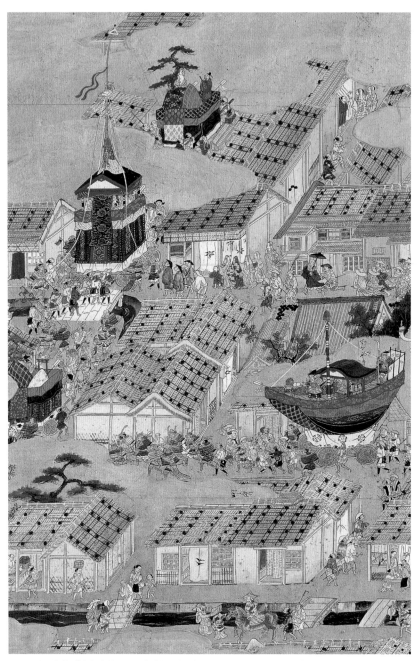

図2　狩野永徳「洛中洛外図屏風」（右隻部分）　16世紀後半　米沢市（上杉博物館）

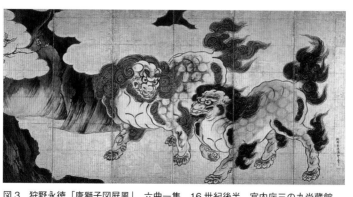

図3　狩野永徳「唐獅子図屏風」　六曲一隻　16世紀後半　宮内庁三の丸尚蔵館

れする京の市中市外の神社仏閣と武家の屋敷、二八〇〇人を越す人物を生動感豊かに描き出した力作である。

安土城は天正一〇年（一五八二）本能寺の変により焼失したが、秀吉がその後を継ぎ、いっそう大規模な造営を行い、大坂城、聚楽第、淀城、名古屋城、伏見城を相次いで建てた。

それぞれの城内には障壁画で内部を装われた書院造の御殿があり、永徳一門はそのための制作に忙殺された。秀吉が母のために建てた大徳寺塔中・天瑞寺の豪華な方丈も、永徳の金碧障壁絵で飾られる。残念ながら、これらの障壁画はすべて失われ、残るのは前記二作品のほか、「唐獅子図屏風」[図3]、「檜図屏風」（東京国立博物館）などわずかである。だがこれらを通じて〝恠々奇々〟〝五百年来未曾有〟と当時評されたかれの画風の実際を垣間見ることができる。

巨大な樹木の幹を画面の軸に据え、伸びさかる枝葉に力感をこめた永徳の花木図は、戦国武将の意気と、家門の繁栄を表象している。

永徳の洛中洛外図屏風に見るような、狩野派

図5　雪持柳揚羽蝶文様縫箔　16世紀後半　関・春日神社

による天正期の風俗画は、遺品の数こそ少ないが、元信の子（あるいは孫）で、永禄後半から天正五年頃活躍した秀頼の「高雄観楓図屏風」（東京国立博物館）のような、行楽を楽しむ男女の群像を主題とする、現世肯定の気分に満ちた作品も描かれた。[2]

この時期の工芸意匠もまた、大胆な明るさに満ちていた。「芦穂蒔絵鞍・鐙」［図4］は永徳の図案と伝えられるもので、鞍の反りに合わせた芦穂の快いカーヴには、興隆期の桃山美術の活力が凝縮されている。室町末の染織の新しい動向を引き継いで、衣裳のデザインもまた潑剌としていた。「雪持柳揚羽蝶文様縫箔」（関・春日神社）［図5］、「白地草花文様肩裾縫箔」（東京国立博物館）には、桃山美術の誕生を寿ぐかのような明るい生命感が籠っている。浮織り、綾織り、縫、刺繍、摺箔、辻が花の絞りなどの技法を駆使し、小袖という自由な素材の利点を生か

能装束「雪持柳揚羽蝶」

図4　芦穂蒔絵鞍・鐙　1577年　東京国立博物館

（2）初期の狩野派については、辻惟雄『戦国時代狩野派の研究』（吉川弘文館、一九九四年）、狩野派の歴史については、武田恒夫『狩野派絵画史』（吉川弘文館、一九九五年）など参照。

した桃山の染織は、近世の小袖、近・現代の着物の原点といえる。

侘び茶の意匠

黄金の輝きと彩色の華麗さが見る者を幻惑する「かざり」の意匠の一方で、無装飾、不完全の美を尊ぶ「わび」の意匠が、茶の湯を媒体として深められたのも桃山美術の大きな特色である。推進役は室町末の茶人武野紹鷗の弟子といわれる千利休（一五二二―九一）であった。かれは堺の町衆出身で、禅に親しみ、茶人として若くから認められ、信長、秀吉の茶頭として、天下の茶事を務める立場にありながら、義教以来の唐物を用いた書院台子の茶を否定、ついには、待庵（妙喜庵）［図6］にみるような二畳台目という極限まで切り詰めた侘び茶室に到った。

図6　待庵　16世紀後半〜17世紀初め　妙喜庵

にじり口を設けて日本や韓国の農漁民の住まいにやつしたその意匠には、茶室での「主客直心の交り」を求めた利休の禁欲的な精神が込められている。陶工長次郎に命じてかれの好みである楽茶碗をつくらせたが、「大黒」［図7］、「俊寛」「無一物」などの銘を持つ黒楽・赤楽茶碗の、ゆったりとした器形と手ざわりがもたらす心のやすらぎには、生活に直

図7　長次郎　銘「大黒」　黒楽茶碗
16世紀後半　個人蔵

結した日本美術のあり方の一典型が示されている。

利休の侘び茶は、装飾過剰な戦国武将の趣味を批判するものととらえられる。だが、これも実際には、贅をこらした「やつし」の意匠であり、「反かざりのかざり」という逆説を孕むものであった。利休の侘び茶は、彼が秀吉と対立して自殺に追いやられたのち、弟子の古田織部らによって再び「かざり」の世界と交流し、日本人の美意識と装飾感覚に幅と深みを与えることになる。

❷ 装飾美術の展開──慶長期

等伯、友松らの活躍

天正に続く、文禄、慶長年間は、桃山美術が完成される時期である。竹生島にある宝厳寺の唐門と都久夫須麻神社本殿は、慶長四年（一五九九）東山に造営された豊国廟の一部が移されたものと推定される。ここに見られる建築装飾は、鳥獣、草花をモチーフとしたもので、とくに牡丹唐草の浮彫り［図8］の力強い生命感に、最盛期桃山美術の息吹きを感じさせる。秀吉が夭折した棄丸の菩提を弔って文禄二年（一五九三）に造営した祥雲寺（現智積院）には、天瑞寺にまさる豪華な客殿があった。建物は残らないが、長谷川等伯一派による金碧障壁画が残されている。楓、桜、松など四季の巨樹に草花を配した華麗な色彩の饗宴ともいうべき各室の襖絵［図9］は、自然を浄土に見立てる日本人の宗教観と桃山の装飾主義との見事な結合を示しており、ここに見る高らかな自然賛美の感情は、文禄五年（一五九六）幸阿弥家がつくった高台

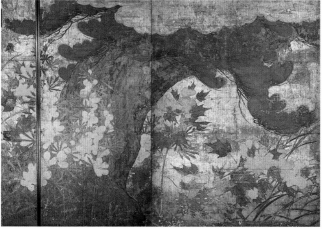

図8 草花 透 彫桟唐戸
1599 年
都久夫須麻神社本殿

図9 長谷川等伯一派
「松に黄蜀葵 図床貼付」
（部分）
1592 年頃 智積院

長谷川等伯（一五三九—一六一〇）は、永徳の向こうを張る桃山画壇の一方の雄で

かえっていきいきとした感覚の放出を助けている。

われている。高台寺蒔絵と呼ばれるこれらの蒔絵は、手間のかからぬ平蒔絵の手法が、

寺霊屋の大厨子扉蒔絵や、同寺に伝わる秀吉夫妻が用いた美しい秋草の蒔絵にもあら

あった。かれは能登出身で、信春と称する地元の絵師として仏画などを制作していたが、三〇歳頃上洛し、牧谿、周文らの水墨画法にまなび、永徳の新画法を吸収して独自の画風をつくりあげた。前記の智積院襖絵は等伯が子の久蔵ら一門を率いて取り組んだものであり、かれの装飾画法を時代に代表する。かれは一方で室町水墨画の伝統の高揚した精神に重ね合わせ、「松林図屏風」[図10]のような、日本水墨画の最高傑作とまでいわれる作品を残した。等伯と並んで、狩野永徳の子光信（一五六五？─一六〇八）も、園城寺勧学院襖絵[図11]のような、優美な叙情をこめた四季の自然景を金碧襖絵に描いた。

海北友松（一五三三─一六一五）は、戦国武将浅井長政の重臣の遺児として東福寺で禅を修行するかたわら絵を学び、

図11　狩野光信「四季花木図襖」（部分）一六〇〇年　園城寺勧学院

図10　長谷川等伯「松林図屛風」　六曲一双　16世紀後半　東京国立博物館

図12　海北友松「雲龍図屛風」（右隻部分）　17世紀初め
北野天満宮

放胆な気質を障屛画に発揮した。「楼閣
山水図屛風」（MOA美術館）では、玉
澗の潑墨山水を装飾的に転調させた縹
緲たる空間が描かれており、「雲龍図屛
風」［図12］の龍の顔つきには、戦国武
将出身のかれの不逞な気性があらわれて

図14 彦根城天守 1606年 彦根市

天守の意匠の最盛期

いる。永徳の弟子狩野山楽（一五五九―一六三五）は、師を継ぐ狩野派の中心人物として「紅梅図襖」［図13］などに腕を振るった。山口出身の雲谷等顔（一五四七―一六一八）は、雪舟の画風を桃山人の気質の中で再生させた。山楽の「牡丹図襖」（大覚寺）など、装飾の主役としての金の役割がいっそう増し、「弥勒の世の到来」と『慶長見聞集』に讃え画面の背地が総金のものもあらわれる。画面の背地が総金のものもあらわれる。「弥勒の世の到来」と『慶長見聞集』に讃えられた時代の黄金のイメージは、こうした金碧襖絵に依るところが大きい。友松の「花卉図屏風」（妙心寺）のように、優美なやまと絵の装飾手法への復帰が共通した傾向としてあらわれるのも永徳以後の障屏画の特色である。(3)

桃山の建築意匠を代表する天守のうちで、信長の安土城をはじめ、秀吉の大坂城、聚楽第、伏見城など主要なものは失われたが、いくつかは残る。彦根城［図14］は天正一三年（一五八五）に浅野長政が建てた大津城の天守を三重に縮め移したものと考えられ、多様な破風を巧みに生かした重厚な屋根の構成に最盛期の意匠を示している。姫

図13 狩野山楽「紅梅図襖」一七世紀前半 大覚寺

図15　狩野長信「花下遊楽図屏風」（左隻）　17世紀前半　東京国立博物館

路城（一六〇九）は大天守に三つの小天守を配した連立天守で、壁を純白の塗籠にし、軒や破風の直曲線で優美なリズムを構成しており、白鷺城の呼び名がある。名古屋城天守（一六一四完成、一九四五焼失、一九五九復元）は従来の望楼式から層塔式（重層式）に変わった天守の最終段階の姿を示している。

風俗画と南蛮美術

室町末に始まる新しい題材としての風俗画は、桃山時代に入って狩野派の得意とするレパートリーとして武将の間に好まれた。慶長年間に入ると、戦国の混乱の終結を期待する人心と、権力者である武将の庶民の生活に寄せる関心とがあいまって、風俗画の流行に拍車がかかる。狩野内膳筆の「豊国祭礼図屏風」（豊国神社）や、狩野長信筆「花下遊楽図屏風」［図15・16］など、

（3）　武田恒夫『近世初期障屏画の研究』（吉川弘文館、一九八三年）。

図16　狩野長信「花下遊楽図屏風」（左隻部分）

図17　南蛮人渡来図屏風（右隻）　17世紀初め　宮内庁三の丸尚蔵館

図18　マリア十五玄義図
17世紀前半　京都大学

憂き世の不如意を刹那の生の享楽に転化
する時代の風潮を反映した題材が、おも
に狩野派の画人によって描かれた。港に
着いた南蛮船と上陸したポルトガル人を
描く「南蛮屏風」［図17］は、当時流行
した風俗画の画題で、西洋人の見慣れぬ
容貌や服装に対する好奇心の産物である。
南蛮人の風俗を鞍や燭台、さらには仏教
寺院の曲彔（きょくろく）にまで蒔絵や焼物で文様にあ

らわすなど、南蛮人は絵画や工芸に新しい題材を提供した。

セミナリオ（神学校）で西洋画法を習った学生は「マリア十五玄義図」［図18］のような礼拝用の聖画を描いた。弾圧によりそれらはほとんど失われたが、諸大名に対する布教の方便として描かれた世俗的な画題による「洋人奏楽図屛風」［図19］、「泰西王侯騎馬図屛風」（神戸市立博物館、サントリー美術館）などが残って、伝統と西洋画法との混血による第一次洋風画のふしぎな魅力を伝えてくる。ほか西洋人の注文に応じてキリスト教の祭具や西洋の調度の螺鈿蒔絵が相当数ヨーロッパに輸出された。

「かぶく」精神の造型──利休から織部へ

利休が晩年到達した侘び茶は、大名の古田織部（一五四四─一六一五）、織田有楽斎（一五四七─一六二一）らに受け継がれていわゆる大名茶になり、そのかたちが変えられていった。草庵風の狭い茶室はいくぶん広くなり、窓も増えて開放感が増し、意匠もより装飾的になる。織部好みの燕庵（藪内家）［図20］がそのよい例である。茶陶では和物好みが進み、西の備前焼、東の美濃焼に代表される侘びの茶陶が茶人の指導のもとで意匠を競った。慶長生れの志野焼の温かな白釉の肌ざわりが茶人にもてはやされ、文禄・慶長の役で朝鮮から連れてこられた陶工の仕事が、唐津焼のような茶陶の新種を生んだのもこの時期である。侘びの茶陶として桃山時代初めに信楽窯の山一つ向こうに誕生した伊賀焼は、桃山後期になると焼き締めの花入れ、水指に、「桃山のオブジェ」とでもいうべき、一作一作が違う個性的な作風を展開した。

図19 洋人奏楽図屛風（左隻部分）
一六世紀末 MOA美術館

図20　燕庵　19世紀　薮内家

図21　耳付水指　銘「破れ袋」　伊賀焼
17世紀初め　五島美術館

織部好みの茶陶は、当時「剽軽」と評された。朝鮮からもたらされた連房式と呼ばれる熱効率のよい窯を生かして、織部の指導のもと美濃焼が展開した織部陶（織部焼）は、〝おもちゃ箱をひっくり返したよう〟と矢部良明が評するように、きまぐれな意匠の即興性・遊戯性を特色とする。東南アジア産の蔓籠のかたちのおもしろさを茶器にとり入れたものもある。織部が好んだ「からたち」と呼ばれる伊賀の花入れや「破れ袋」［図21］と呼ばれる水指のように、焼成の際に起こるひび割れや灰釉のこびりつきを表現効果に取り入れた前衛的意匠もある。中世の侘び茶の精神性を近世人の「かぶく」心が変貌させた、といえる大胆な「縄文的」意匠である。

同様な遊戯の精神は、小早川秀秋、伊達政宗、徳川家康ら戦国武将の所用と伝える陣羽織のラシャ地にアプリケされた奇抜なデザイン［図22］や、変わり兜、形冑などといわれる、奇抜な前立てをつけて人目を驚かす兜の意匠［図23］にもあふれている。

（4）天正年間、瀬戸焼から分岐して東濃西部一帯で焼かれるようになった焼き物。対外的には幕末まで瀬戸焼として扱われた。

（5）矢部良明『日本陶磁の一万二千年』（平凡社、一九九四年）、三一二一一四頁。

命をかけた戦闘と遊戯とを同じものと見る精神は、現代人の想像を絶するものがある。同様な覇気は、近衛信尹（三藐院・一五六五─一六一四）の書にもあらわれている。

このように自由で闊達な「かぶく」精神は、中世から近世への美術の転換をうながす原動力であった。その余韻はつぎの元和・寛永年間（一六一五─四四）を経て、寛文年間（一六六一─七三）あたりまで及んでいる。

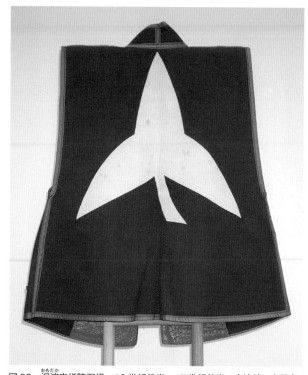

図22　沢瀉文様陣羽織　16世紀後半〜17世紀前半　中津城・奥平家

図23　桃形大水牛脇立兜
1600年前後　福岡市博物館

江戸時代の美術

文化史、美術史での江戸時代とは、ふつう豊臣氏滅亡の一六一五年から一八六七年の大政奉還までの間をさしている。前後二世紀半にわたる徳川幕府の文治政策と鎖国がもたらした泰平の世相は、美術の各分野に長い繁栄をもたらした。

江戸時代美術の展開は、桃山美術の現実的、世俗的な面が、より民衆的な次元で継承され強められていく過程としてとらえることができる。これまで、美術生産の主体であった公家や武家ら支配階層に代わって、被支配階層である都市の町人が、日常生活の場で創造性を発揮し、美術の民衆化をなしとげた。この点に江戸時代美術の最大の特色がある。同時代の世界の美術の状況を見渡しても、政治権力と無縁な立場に置かれ、海外への渡航を禁じられていた都市住民が、これほど高度な美術を自らの生活の場で育てた例は、ほかにあるまい。

きびしい鎖国統制下にあって、海外の文物の輸入が制約され、それが、かつての平安時代後期における国風文化の市民版ともいうべき性格を江戸時代美術に与えたことは指摘されるとおりだ。だが一方で、そのような制約がかえって外への関心を刺激した面も見逃せない。長崎を通じて流入した中国の明清美術やヨーロッパの美術のさまざまな情報が、たとえ断片的なものであっても最大の関心をもって受け止められ、それが美術の各分野に与えた影響は想像以上に大きい。

二世紀半に及ぶ江戸時代美術の展開は、享保年間（一七一六—三六）を境にして、前期と後期に大別することができる。前期は、桃山時代に爆発的な展開をとげた「か

ざり」の美術の熱気が、徳川幕藩体制の枠のなかで沈静化され、より洗練された町人美術へと脱皮する過程であり、その完成された姿が尾形光琳の芸術に代表されるのだが、ここでは、その経過と寛永美術（転換期）と元禄美術（形成期）の二段階に分けてみた。

後期になると、享保の改革にともなう洋書解禁や、明清文人画の新しいスタイルとの接触によって、美術における「旧風革新」の機運が高まる。町人や農民を含めた幅広い階層が美術に参加するようになり、庶民芸術としての江戸美術の性格がよりあらわになってゆく。美術は都市文化の爛熟、退廃を反映しながら、一方で経験主義、合理主義への志向を強めて近代を迎える。

一 ◆桃山美術の終結と転換 [寛永美術]

❶大規模建築の造営

江戸時代の初頭にあたる元和・寛永年間（一六一五—四四）の頃は、建築が主役となって展開された桃山美術のいわば総決算期であり、同時に桃山美術から江戸時代美術への橋渡しもつとめた実り多い時期である。確立したばかりの徳川幕藩体制は、その豊かな財力にものをいわせ、権威の荘厳のため、秀吉時代に増して大規模な城郭や霊廟を営んだ。

二条城二の丸御殿（寛永元年—三年・一六二四—二六）はその代表であり、遠侍、大広間、黒書院、白書院を雁行させたその宏壮な構成は、名古屋城本丸御殿が第二次世界大戦で失われた現在、桃山時代に発達した書院造殿舎建築の実際を伝える貴重な遺構である。内部を彩る狩野探幽一門の障壁画の巨大な松の枝ぶりが長押の上にまで延びて金地に映える壮観は、安土城以来、武将が求めてきた理想の御殿の実現といってよい［図1］。家康をまつる東照宮は、まず久能山（静岡県）と日光とに建てられたが、家光は寛永一一年（一六三四）から同一三年（一六三六）にかけ、日光東照宮の大が

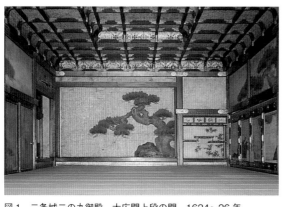

図1　二条城二の丸御殿　大広間上段の間　1624〜26 年

かりな改築を行った。だが、これら幕府による大規模建築の意匠には桃山美術の持つ溌剌とした感覚が薄れ、代わって格式張った荘重な雰囲気が強調されている。同様なことは、西本願寺の法主により将軍家光を迎える意図でつくられたと推測されている西本願寺対面所鴻の間（一六三三）の装飾についてもあてはまる。

そのなかで、日光東照宮の建築には「かざる文化」の観点から高い評価が与えられてよい。日光東照宮の社殿は、権現造の本社を主体にいわば墓と寺院と神社が一体になったような構造になっており、多様な建築様式の総合がみられるが、最大の特徴は、陽明門［図2］をはじめ諸殿舎に施された装飾の豪華さである。金や七宝の飾金具を施し、華やかに彩色された透し彫り、丸彫りの人物、動植物文、幾何学文様が各部を隙間なく覆う。その眩惑的な装飾効果は桃山美術の豪奢性の一つの極限を示すものといえる。同じく日光にある三代家光のための大猷院霊廟（輪王寺、一六五三）になると意匠はさらに高度に洗練されたものとなり、同時に過度の工芸化が建築自体の生命を衰退させる兆しがそこにあらわれている。

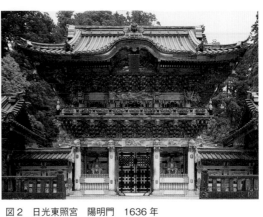
図2　日光東照宮　陽明門　1636年

天守建築は、徳川幕府が諸大名に強いた一国一城令（一六一五）によって、城の現状変更が許されなくなり、これがその後の発展を阻害した。そのなかにあって、ひとり幕府が大坂城（一六二六、豊臣氏の城跡に再建）、江戸城と、より大規模な天守を建造または修築した。寛永一四年（一六三七）に大掛りな修築を終えた江戸城の本丸天守は、総高五〇メートルを超える日本最大の規模を誇っていた。[1]本丸御殿もまた一万坪を越す宏壮なものであった。城の近くに並ぶ諸大名の邸宅は、日光東照宮の陽明門を思わせる装飾を施した唐門が建築として前時代のそれほど創意に富むものだったかは疑わしい。

の華麗さを競い合っていた。その有様は『江戸図屏風』（国立歴史民俗博物館）に見ることができる。桃山武将の派手好みは、まだ色濃く残っていたのである。だがこれら

❷ 探幽と山楽・山雪

狩野探幽（一六〇二—七四）は永徳の孫に当たる。かれは、年少の頃から徳川幕府の御用絵師として活躍、弟の尚信（一六〇七—五〇）、安信（一六一三—八五）ら、よ

（1）内藤昌『城の日本史』（NHKブックス、一九七九年）、村井益男『江戸城』（中公新書、一九六四年）参照。

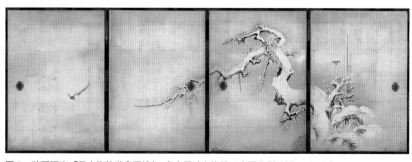

図3　狩野探幽「雪中梅竹遊禽図襖」　名古屋城上洛殿三之間北側四面　1634年

く組織された一門を率いて上方、江戸の間を往復し、前記の二条城のほか大坂城、名古屋城、大徳寺、京都御所など数多くの障壁画制作に従事した。その過程でかれは、狩野永徳風の誇張された巨樹表現を改め、雪舟らを学び、名古屋城上洛殿襖絵（一六三四）［図3］に見るような、淡白瀟洒と形容されるような画風へと移っていった。「枠を越えて無限に伸びてゆくよう」とウォーナーが評した桃山絵画の遠心力は、枠を意識した構成のなかに収縮する。余白の暗示的な効果への着目——それはある意味で室町水墨画への回帰だが、同時にかれは「四季松図屏風」（金地院）や「鵜飼図屏風」（大倉集古館）のような作品を通じてやまと絵の伝統にも接近し、こうした障屏画のかたわらで、動植物や風景のスケッチにも新しい試みを見せた。江戸時代の絵画批評は探幽を漢画でなく「和画」の側に分類している。これは明治の初めにつくられた「日本画」の概念を先取りしたものともいえる。やまと絵、漢画の境をなくしたかのような探幽のこの新画風は、以後の江戸時

（2）Warner, Langdon, *The Enduring Art of Japan*, Grove Press: New York, Evergreen Books-London, 1952. ラングドン・ウォーナァ、寿岳文章訳『不滅の日本芸術』（朝日新聞社、一九五四年）。

（3）武田恒夫『日本絵画と歳時』（ぺりかん社、一九九五年）、一三頁。

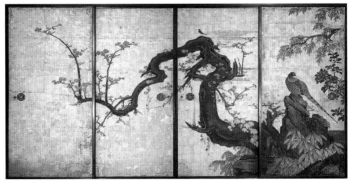

図4　狩野山雪「梅に遊禽図襖」　1631年　天球院

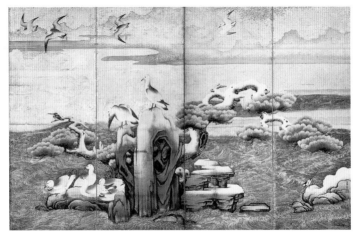

図5　狩野山雪「雪汀水禽図屏風」（右隻部分）　17世紀前半　個人蔵

代全体の基調となるほど、大きな影響力を持つに至った。藤岡作太郎がかれを画壇の徳川家康になぞらえるゆえんである。

桃山画人の最後のひとりである狩野山楽（一五五九─一六三五）は、秀吉方に付き

（4）藤岡作太郎『近世絵画史』（金港堂、一九〇三年。一九八三年復刊、ぺりかん社）。

過ぎたため、大坂の陣のあと一時苦境に陥ったが、許されて画壇に復帰、探幽を助けて障壁画制作を続けた。天球院方丈障壁画（寛永八年・一六三一）［図4］は、山楽と養子の山雪（一五九〇―一六五一）との合作と推定され、桃山風の金碧花鳥図襖絵の最後を飾る力作だが、ここにみられる一種沈重な画調と、山雪の強い個性を反映した奇矯な樹木のかたちは、時代が桃山から急速に遠ざかりつつあり、当時の中国文人画の傾向を敏感にとらえた新しいタイプの個性的画家が生れていることを感じさせる。

山楽没後、山雪はその画風のマニエリスム的性格をより鋭く打ち出していった。「雪汀水禽図屛風」［図5］はその代表例であり、新古今集に詠まれているような、冬の月夜の汀のイメージが、冷静で緻密な装飾画風により表現されている。なお、山雪の子孫は以後京にあって、なかば民間的な京狩野の画業を引き継いでいった。

山雪の「雪汀水禽図屛風」の工芸的手法から連想されるのは、高台寺蒔絵の制作にかかわった幸阿弥家が、尾張徳川家のためにつくった「初音の調度」（一六三七）［図6］である。室町時代の高蒔絵に戻ったその細緻で技巧的な性格は、高台寺蒔絵と対照的である。また、いわゆる慶長小袖と呼ばれる染織の意匠は、桃山期小袖に続いて江戸前期の初めにあらわれるもので、桃山小袖とは違った複雑な文様の構成と黒を生かした色調に内面的な感情がこめられている。

図6　幸阿弥長重
「初音蒔絵鏡台」　1637年
徳川美術館

❸ 王朝美術へのあこがれと再生

「綺麗さび」と桂離宮

近世の茶の湯で使われる「好み」という言葉は、「デザイン」と解釈してもよい。「利休好み」の侘び茶が弟子の古田織部らの好みによって、より自由な装飾性を持つものになる過程は前章でみた。この傾向は織部の弟子小堀遠州の好みによる「綺麗さび」の意匠へと移る。「わび」の簡素と「かざり」の華麗とを「綺麗」の語でくくったともいえるこの意匠は、茶室では大徳寺の龍光院密庵や孤篷庵忘筌など、書院造と草庵風とを折衷したデザイン意識の強いものとなっており、そこにはまた、幕府の作事奉行として二条城、江戸城や内裏の建築・庭園を監督し大名茶を指導した遠州の、破調よりも調和を重んじる美意識がうかがえる。

破調よりも調和を――探幽の画風にも通じるこのような美術の動向は、整備されつつある幕藩体制の枠内に収まった武士階級の意識の変化に敏感に呼応したものだが、桃山人の創造の気風は、より自由な在野の環境になお生きていた。幕府の手厚い庇護を受けながら、その統制に対抗するかたちで、宮廷を中心に一種の古典復興の機運がおこり、上層町衆の一部もそれに歩調を合わせた。

八条宮智仁親王とその子智忠親王が元和元年から寛文三年（一六一五―六三）にかけて造営した「桂離宮」［図7］の三つの御殿は、皮つきの柱、色壁、棚や釘隠し、引手などの趣向に富んだ意匠などを特色とする数寄屋造の住宅である。草庵風茶室と

図7　桂離宮　書院　一六一五〜六二年

書院造とをあわせたその意匠は、遠州の「綺麗さび」に呼応するが、それ以上に強いのは王朝の雅への憧憬とそれへの回帰の願望である。この地にはかつて藤原道長が四季の遊楽を楽しんだ別荘「桂家」があった。また、御殿の束にひろがる回遊式庭園の景観は、智忠親王の指図に従って『源氏物語』の記述の再現を意図したと、親王と親しかった京の豪商灰屋紹益が記録している（『にぎはひ草』）。庭に配された茶屋それぞれの「鄙び」を取り入れた洒脱な趣向、一八に及ぶ灯籠のそれぞれに異なる姿形など、近世・近代の住宅建築のデザインの原点がここにある。

後水尾上皇が、比叡山の麓に近い修学院の地に営んだ「修学院離宮」もまた、当時の皇室の旺盛な創作意欲を物語る。上皇みずからの構想のもと、寛文元年（一六六一）に完成したこの行楽のための施設は、建物より庭が主体となったもので、山の中腹に大規模な堤をこしらえて舟遊びのための大きな池をつくり、水面に出た尾根を利用して中島を設け、展望のための亭を設けるなど、自然の地形を生かした大庭園である。

光悦と宗達——民間デザイナーの旗手

京の上層町衆のなかからも、桃山人の闊達な精神を王朝美術への復帰に生かす独創的な芸術家があらわれた。本阿弥光悦（一五五八—一六三七）と俵屋宗達（生没年不詳）である。刀剣の鑑定・磨礪・浄拭を家業とする室町時代からの商家出身である光悦は、書、茶陶、蒔絵の各分野をみずから手がけ、あるいは指導して、意匠家として

図8 本阿弥光悦 銘「雨雲」 黒楽茶碗
一七世紀前半 三井記念美術館

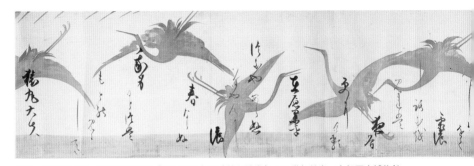

図9　俵屋宗達筆・本阿弥光悦書「鶴下絵三十六歌仙和歌巻」　17世紀前半　京都国立博物館

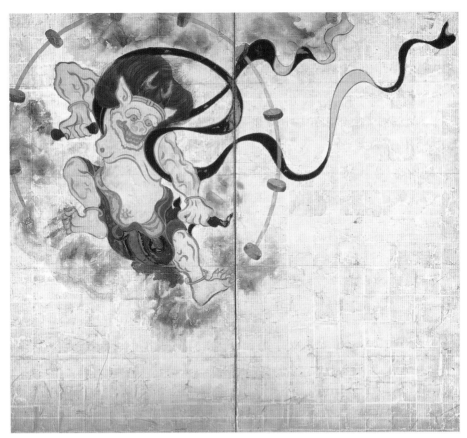

図10　俵屋宗達「風神雷神図屛風」　二曲一双　17世紀前半　建仁寺

　1　桃山美術の終結と転換［寛永美術］

の多才ぶりを発揮した。蒔絵では、「舟橋蒔絵硯箱」が有名で、これは、『後撰和歌集』からとった舟橋の情景が、蓋を思い切り盛り上げた奇抜なデザインであらわされ、光悦の強いデザイン志向を物語る。「乙御前」、「雨雲」「図8」、「時雨」、「不二山」などと名づけられた茶碗では、利休好みの楽茶碗の重厚さが、知的な軽みと明るい律動に置き換えられている。書もまた空海や小野道風の上代様に学んで太細の変化に富んだ個性的な筆跡をつくりだした。茶人であり、書・画にもすぐれた松花堂昭乗（一五八四―一六三九）もまた、光悦に比べられる多才の文化人であった。

光悦の指導によってやまと絵の装飾意匠に革新をもたらしたのが、俵屋宗達である。宗達は絵屋と呼ばれる民間の装飾工房を経営していたと見られている。慶長年間、宗達の金銀泥下絵を施した料紙に光悦が和歌を書した何種類もの巻物や色紙帖――畠山記念館本、京都国立博物館本「図9」、ベルリン東洋美術館本など――には、王朝の雅と桃山の闊達な遊戯精神との見事な結合が見られる。宗達はこのほか「田家早春図」（醍醐寺）のような扇の形を生かした扇面画にも独自の境地を示しており、この図に見られる「たらし込み」(5)の工芸的手法は、水墨画にも応用されて、かれの画風を特色づける。元和年間を境に「象図杉戸絵」（養源院）のような大画面障屏画も手がけるようになり、晩年には「源氏物語関屋澪標図屏風」（静嘉堂文庫美術館、一七世紀前半）、「松島図屏風」（フリーア美術館）、「舞楽図屏風」（醍醐寺）、「風神雷神図屏風」「図10」のような作品によって、やまと絵屏風の伝統に新しい生命を与えた。

形態の自律性に目覚め、かたちと色彩とを音符のように駆使することによって、天上に生かした手法。

（5）初めに塗った墨または絵具が乾かないうちに、水気の多い墨または絵具をその上に落とすと、滲透圧の関係で滲みやむらが生じる。それを意図的に生かした手法。

的な遊戯の世界を現出させる――近世人宗達の芸術の真骨頂はここにある。

❹ 浮世の享楽――風俗画の流行

戦国時代の歴博A本 [⇨二五五頁、図24] に始まる洛中洛外図屛風は、上京隻、下京隻にわかれていた。狩野永徳の洛中洛外図屛風もこの形式を踏襲している。これを第一の定型と呼ぶ。だが慶長期にはいると、徳川氏の建造した二条城を片隻の主題に据え、上京隻・下京隻の区別を廃して、京の市街を縦に割り、西側を東から見て左隻に、東側を西から見て右隻におさめた第二の定型がつくられる。さらに元和年間にはいると、これらのどれにも属さないユニークな構成をもつものがあらわれる。岩佐又兵衛作の「舟木本」[図11] と呼ばれるものがその代表で、両隻の中央に加茂川を斜めに通し、左右の端に二条城と方広寺の大仏殿を対置させた構図が、一六一五年の大坂夏の陣を間にはさむ慶長末から元和初めの政治状況を風刺する。描かれた風俗は四条河原の芝居小屋や三筋町の遊郭の描写に焦点が絞られ、慶長風俗画の現世享楽の態度が、より卑俗な、民衆的視点に移されたことを示している。

寛永期（一六二四―四四）には、装飾屛風への需要が急激に増し、それに応じて民間画工が狩野派、土佐派に代わり活躍した。風俗画は彼らのもっとも多く手がけた画題であり、遺品の数の多さが流行のほどを物語る。舟木屛風から抜け出たような遊里や芝居小屋の情景がそこに好んで描かれた。それは、のちに発展する浮世絵の母型ともいうべきものである「彦根屛風」[図12] のように正系画師のひそかな仕事もその

図11　洛中洛外図屛風（舟木本）
（右隻部分）一七世紀前半　東京国立博物館

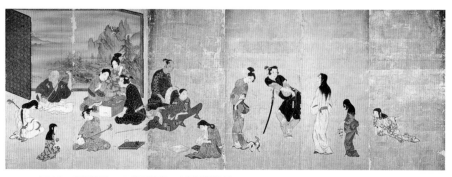

図12　彦根屏風　17世紀前半　彦根城博物館

なかに混じっている。その一方で、「湯女図」［図13］のような、無名の絵師の眼が下級遊女の野性の生き様を把えた異色作が描かれる。これら寛永期風俗画に見られる生命力と退廃との入りまじった独特の雰囲気は、武功による昇進の望みを失ったこの時期の武士階級の生活感情とつながるものだろう。風俗画に新しい表現をもたらし、「浮世又兵衛」と仇名された岩佐又兵衛勝以（一五七八―一六五〇）の存在はその点で注目される。さきの「舟木本」を又兵衛の初期の作と見る説が有力である。戦国大名荒木村重の遺児であるかれが、福井で松平一族のために制作した古浄瑠璃をテキストとする極彩色の絵巻群「山中常盤物語絵巻」［図14］、「浄瑠璃物語絵巻」（MOA美術館）などは、その濃密な装飾性や特異な表現が改めて注目されている。とりわけ「山中常盤」のなかで常盤が盗賊に殺される場面の悲壮美には、幼いとき母親が処刑の悲劇にあった又兵衛の、母に対する思いがこめられているようだ。

図13　湯女図
MOA美術館　一七世紀中頃

（6）奥平俊六『絵は語る 10　彦根屏風――無言劇の演出』（平凡社、一九九六年）、佐藤康宏『絵は語る 11　湯女図――視線のドラマ』（平凡社、一九九三年）。

（7）辻惟雄『日本の美術259　岩佐又兵衛』（至文堂、一九八六年）。

図14　岩佐又兵衛「山中常盤物語絵巻」　巻五　17世紀前半　MOA美術館

二 町人美術の形成 [元禄美術]

桃山美術の急速な終結、転換が元和・寛永年間のころに起こったとすれば、それに続く慶安・寛文から元禄・宝永にかけての時期（一七世紀後半～一八世紀初め）は、寛文小袖など、一部になお桃山風の余韻を残しながらも、江戸時代美術の性格がしだいに定着してゆく時期といえる。美術をつくり出す主体が、支配階級から町人の側へ移るのもこの時期である。

それと併行して、美術は、桃山時代の豪放な表現を改め、個人の間尺に合った小市民的なものへと変質してゆく。

❶ 桃山風建築の終焉

明暦三年（一六五七）の大火は、前節で述べたような豪壮さを誇る江戸城の天守や諸大名の屋敷をはじめ、江戸市街の中心部を焼き尽くした。本丸御殿はもとの規模で再建されたものの、天守はもはや軍事的に無用とされ再建されることはなかった。大名屋敷も簡素化された。建築史上の桃山時代は、明暦大火をもって終わったと太田博太郎（8）は見る。幕府は、火災による難民の救済と市街の再開発のために莫大な財力を費やし、

（8） 太田博太郎『日本建築史序説』（彰国社、一九四七年、増補第二版一九八九年）。

これが、幕府の財政を傾けさせる遠因となったといわれる。一方これに代わって富裕化する町人層が、桂離宮のような数寄屋風書院造（数寄屋造）の住宅の室内意匠に、幕府の度重なる禁令をかいくぐって贅をこらすようになる。島原遊郭の遺構である「角屋」の網代の間、扇の間、青貝の間などの床、天井、建具の桟などには、当時の棟梁の創意による洒脱なデザインを見ることができる。数寄屋造は以後一般町屋から農家にまで及び、現代にまで及ぶ和風住宅様式を成立させる。

❷ 狩野派の功罪──探幽以後の役割

足利、織田、豊臣と、歴代の支配者の御用絵師として、その地位を保ってきた狩野派は、徳川の治世になると、前述［二六四—八八頁］のように狩野探幽の活躍によって、その権威を不動のものとした。将軍直参旗本格としての奥絵師を頂点に、それを補佐する表絵師、各藩の御用絵師、町人相手の町狩野が全国にネットワークを張ってすべての画家の上に君臨し、指導した。探幽ら狩野派の画風を規範とし、それのコピーに終始するやり方は初心者の学習には適していたが、意欲ある入門者の不満を買う。後出の伊藤若冲も喜多川歌麿も、最初は狩野の門を叩いたが、飽きたらず、そこから離れて自らの道を求めるようになる。しかし、大名から町人に至るすべての絵画入門者に絵のてほどきをした教育者としての狩野派の役割は評価されねばならない。

一方、狩野派の有望な門人でありながら、家族の不始末などを理由に、破門された者に絵のてほどきをした教育者としての狩野派の役割は評価されねばならない。
一方、狩野派の有望な門人でありながら、家族の不始末などを理由に、破門されたり、行状不届きにより島流しになったりした異端の画家がいた。久隅守と伝えられたり、行状不届きにより島流しになったりした異端の画家がいた。久隅守

（9）　小林忠「アカデミズムの功罪」
『江戸絵画史論』（瑠璃書房、一九八三年）。

寛文年間（一六六〇年代）を中心として、工芸の分野にはとりわけめざましい展開がみられた。焼き物では江戸初期に大量に輸入された中国陶磁の刺激による色絵磁器の技法の開発が特記される。一六四〇年代になって酒井田柿右衛門が赤絵磁器の技法を工夫し、これを契機に有田（伊万里）、古九谷、鍋島などすぐれた色絵・染付磁器が各地で焼かれ、野々村仁清（生没年不詳）による色絵陶器と相まって日本陶磁史上の一つの頂点を形成した。これらの磁器は、当時南蛮焼と呼ばれていたように、中国の色絵磁器の技法と様式に強く影響されたものであり、中国的な意匠による有田（伊万里）焼は、当時輸出が禁止されていた清の磁器に代わるものとしてヨーロッパに大

図15　久隅守景「夕顔棚納涼図屏風」　二曲一隻
17世紀後半　東京国立博物館

❸ 色絵磁器の出現と日本化

象派の世界にすでに踏み入っている。

人馬の影が水に映る様を描いて、印
曳馬図」[図16]は、朝の光を浴びた
浮世絵を取り込んだ一蝶の「朝暾（ちょうとん）
武士のあこがれを託した絵と言われ、
法にしばられない農民生活に対する
顔棚納涼図屏風」[図15]は、礼儀作
景（生没年不詳）と英一蝶（一六五
二―一七二四）である。守景の「夕

図16　英一蝶「朝暾曳馬図」
一七世紀後半　静嘉堂文庫美術館

量に輸出された。

これら色絵磁器のなかで、いわゆる伊万里・柿右衛門様式［図17］は、濁手とよばれる純白の地に美しい発色の色絵で花鳥・人物文を描き、鍋島焼は、鍋島藩のいわば〈官窯〉として、和様の意匠に格調高い美をつくり出している。古九谷［図18］は輸出用磁器の刺激を受けて、大きな器に絵文様と幾何学文様とが奔放に組み合わさった力強い意匠を展開する。これらは中国磁器の創造的な和様化として評価されるものである。また、正保五年（一六四八）正月の『隔蓂記』に初めてその名が見える御室焼の創始者野々村仁清の色絵茶陶は、江戸初期の装飾屏風の意匠を茶陶の絵付に移したものであり、中国趣味を脱して「雅」の世界への回帰を目指した純日本的色絵の創案がそこに見られる。「色絵吉野山文茶壺」

図19　野々村仁清「色絵吉野山文茶壺」
17世紀後半　福岡市美術館

［図19］、「色絵藤花文茶壺」（MOA美術館）など色絵茶壺が特に有名である。かれの御室焼を指導したのは「姫宗和」と呼ばれる、王朝趣味の茶風を宮廷や公家にひろめた茶人金森宗和（一五八四―一六五六）であった。野々村仁清の色絵は尾形乾山（一六六三―一七四三）に変化に富んだ洒脱なデザインとして継承されている。

図18　色絵亀甲牡丹蝶文大皿
古九谷様式　一七世紀後半

図17　色絵花鳥文蓋物
伊万里・柿右衛門様式
一七世紀後半　MOA美術館

❹桃山の余光──寛文小袖

染織では寛文小袖（寛文模様）といわれる小袖の流行があげられる。これは正保〜延宝（一六四四─八〇）頃に見られるもので、肩から背にかけて大柄な文様が小袖全体を一つの画面に見立てるように大きな曲線をつくって流れるものであり、江戸初期の風俗画の画中に描かれた「かぶき者」や遊女の奇抜な衣裳が一般化されたものとみることができる。文様のモティーフに将棋の駒などこれまでにない卑近なものがとりあげられている点にも、寛文小袖の民間的性格がうかがえる。

寛文小袖の大づかみな文様は、量産に向くという実用的な利点以上に、桃山染織の力強い意匠の再生を願う気持ちが込められているように思われ、そのデザインの大胆さは、同時期の伊万里のそれに通じる。「白地叉手模様紋繡小袖」や「黒綸子地波鴛鴦模様小袖」［図20］など、視覚遊戯としての〈見立て〉の趣向をとりいれた溌剌とした意匠は、日本の染織デザインの一つの頂点をなしている。だが天和年間（一六八一─八四）の奢侈禁止令を契機として、それまでの繡と絞による染織技法に代わり、模様染が普及しはじめた。

この寛文小袖をまとい、兵庫髷と呼ばれる、頭上に高く掲げた髷をつけた肉筆の美人画が寛文年間を中心に流行した。寛文美人とよばれるこの画像は、吉原の遊女の姿絵として描かれたものが多い。後出の菱川師宣もこれを描いた画家の一人と見られる。

しかしながら、寛文美人図の描写には、寛永風俗画の女性のような生命力が減退して

図20 黒綸子地波鴛鴦模様小袖 17世紀 東京国立博物館

いる。ここらあたりが、初期風俗画の終焉を意味するのだろうか。これがふたたび生命を復活させるのは、師宣の木版挿絵の世界においてである。

❺ 修験僧円空の鉈彫り

これまでたどってきた美術の流れを遺品に即して振り返ると、絵画や工芸の制作の場はほとんど京を中心とする近畿一帯に限られていることに気づかされる。彫刻は例外的に、天平、貞観の頃から中央を離れた東北地方やその他で造像が行われた。修験道がそれに深く関わっている。だが、江戸時代に入ると、修験者のなかに全国を行脚して、旅先の農民や漁民のために仏像や神像を鉈や鑿で刻んで残す、いわゆる「作仏聖」の活躍が見られるようになる。長野県諏訪神社春宮の裏の河原に万治三年（一六六〇）の銘のある、自然石を霊石とみなした石仏 [図21][10] があり、これは作仏聖弾誓（一五五一―一六一三）の弟子たちの残したものといわれる。円空の先達がいたわけである。

円空（一六三二―九五）は美濃（岐阜県）の出身で、伊吹山で修験道を修行の後、寛文六年（一六六六）の北海道、東北旅行を皮切りに、以後岐阜を拠点に中部、近畿、関東の各地に生涯掛けて行脚し続け、一〇万体といわれる鉈彫り像を刻んだ。短時間で仕上げられ、荒々しい鉈目を残したかれの造像 [図22・23] は、修験道者の霊木信仰と現代に通じる鋭い造形感覚とが共存し、その微笑からあたたかい民衆のユーモアが伝わってくる。都市の町人でなく、農民や漁民ら〈野の庶民〉による庶民のための

図21　万治の石仏　一六六〇年
長野県諏訪神社春宮裏　撮影／岡本太郎

（10）宮島潤子『万治石仏の謎』（角川書店、一九八五年）、同『謎の石仏』（角川選書、一九九三年）。

宗教美術が、円空という際立った個性により初めて誕生した。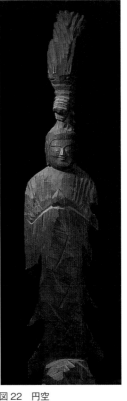

❻元禄文化の花形──菱川師宣と尾形光琳

江戸時代の主だった画家の生没年を比較してみると、寛文から元禄、享保にかけての時期に活躍した著名画家の数が、その前後にくらべ目立って少ない事に気づく。これはおそらく、この期間が画壇の新旧交代期にあたっているためだろう。しかしその

わずかなうちの二人──菱川師宣と尾形光琳──の仕事は、元禄美術の担い手にふさ

図23 円空
「善財童子像」
1690年 清峯寺

図22 円空
「善女竜王像」
1690年 清峯寺

（11）円空研究に関する図書は、岐阜県立図書館に揃っている。『日本美術全集23 円空・木喰／白隠・仙厓／良寛』（学習研究社、一九七九年）もおすすめしたい。

わしい、大きな意味を持つものだった。

寛永時代、上方で流行した風俗画は、寛文年間（一六六一—七三）の頃になって、新興町人の都市である江戸にバトンタッチされる。その立役者となったのは菱川師宣（?—一六九四）である。師宣は京都の染物屋が安房（千葉県）に移り住んで縫箔業者となった家の出身で、江戸へ出て挿絵画家として活躍、また肉筆の美人風俗画にもすぐれた手腕を発揮し、〈菱川やうの吾妻俤〉と天和三年（一六八三）刊の俳書『虚栗』のなかでうたわれたような、美人画のスタイルの典型をつくり出し、みずからを浮世絵師と呼んで浮世絵の元祖となった〔図24〕。挿絵本は師宣の代に素朴ながら生命感あふれる一枚摺の版画へと進み、墨摺りから彩色、色刷りと技術を進歩させて、浮世絵版画としての新しい展開を始める。浮世絵版画はこのように、挿絵から出発したものであり、浮世絵師は基本的にイラストレーター（絵本作家）としての役柄を持っていた。

師宣が漁村の商人出身であるのに対し、呉服商の名門雁金屋出身の尾形光琳（一六五八—一七一六）は、上方の上層町衆の芸術的伝統を継いで、宗達の装飾画風をより知的な意匠に洗練させた。「紅白梅図屏風」〔図25〕、「燕子花図屏風」〔図26〕など、かれの装飾屏風は、絵画とデザインとの両域にまたがる「かざり」の伝統を、最高度に洗練させたものである。光琳はまた光悦の例にならって「八橋硯箱」（東京国立博物館）のような蒔絵のデザインも手がけ、「冬木小袖」のような小袖の描き絵模様や、弟乾山の陶器の絵付などに多才ぶりを発揮している。

図24
菱川師宣「よしはらの躰」
揚屋大寄　一六八一〜八四年
東京国立博物館

（12）糊防染による色染めの手法、細かな絵画文様を施すのに適している。

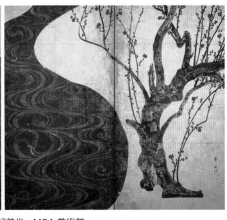

図25　尾形光琳「紅白梅図屏風」　二曲一双　18世紀前半　MOA美術館

新しい町人の階層が台頭する一方で、公家や武家の庇護のもとにあった特権商人が没落していったこの時期、大名貸しの失敗によって雁金屋の経営は破綻し、かれはやむを得ず絵師に転ずる。しかしそれが彼の不滅の業績につながった。光琳は、同時代の扇絵師で友禅染を考案したといわれる宮崎友禅（生没年不詳⑫）と並んで小袖のデザインブック「光琳雛形」のさまざまを刊行し、没後も光琳ブランドを一般に普及させた。光琳、乾山から江戸の酒井抱一へと至る琳派の系譜は、王朝以来の装飾美術の伝統を市民的な感覚に即して再生させる役割を果したといえる。

❼黄檗美術と明美術の移入

この間、承応三年（一六五四）、長崎では居留を許された中国の航海業者が、

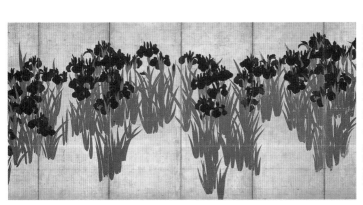

図26　尾形光琳「燕子花図屏風」（右隻部分）　一八世紀前半　根津美術館

中国の僧と工匠を招いて崇福寺第一峰門（一六四四）に見るような、純中国式寺院を建てていたが、続いて僧隠元が弟子とともに来日し、かつての鑑真の来日にくらべられるほどの熱狂的な歓迎を受けた。隠元は幕府の庇護を得て寛文元年（一六六一）宇治に万福寺を建立、黄檗宗の拠点とした。万福寺は伽藍配置など、隠元の故郷福州万福寺にならってつくられたもので、日本の大工による伝統的な意匠が多く混じるとはいえ、「山門を出れば日本ぞ茶摘歌」と俳句に詠まれるほど当時の日本人に異国を強く感じさせるものとなり、ここが明代末期の仏教美術を日本に伝える上での拠点にもなった。寺内の諸堂には渡来仏師范道生による韋駄天像など新奇な仏像が安置され、日本の仏師らにも影響を与えた。

江戸の松雲元慶による五百羅漢寺のための造像（一六九五頃）［図27］にはこの新様式と伝統様式とのすぐれた融合が見られる。明から亡命して尾張藩に仕えた中国の医者張振甫が再興した鉈薬師堂の「十二神将像」は一六九九年円空の作であるが、この異形の鉈彫りの文様にも、明の装飾美術の独特な取り入れがみられる。

また寛文から元禄頃（一六六一─一七〇四）にかけて、黄檗宗の高僧の頂相がさかんにつくられた。これは、西洋の写実手法の影響を強く受けた明末・清初の肖像画法によるもので、江戸時代洋風画（第二次洋風画）の第一段階としても注目される。同じ頃、明末・清初の花鳥画の手法も、河村若芝（一六二九─一七〇七）、渡辺秀石（一六三四─一七〇七）ら長崎の画人により模倣されている。来日した黄檗僧や知識人の書に学んで「唐様」と呼ばれる新しい書風が北島雪山（一六三六─九七）らにより興

された。のも江戸時代美術の前期の終わり頃である。

明の工芸の手法もまた、商船によって日本にもたらされた。光琳にやや遅れて江戸で活躍した漆工小川破笠（りっ）（一六六三―一七四七）は、貝、象牙、陶片、金属などを蒔絵と併用して象嵌する「破笠細工（ぞうがん）」によって世に知られたが、当時「擬作」とよばれた「百宝嵌（ひゃっぽうがん）」と呼ばれて流行した中国の漆工の趣向によるものである。明の帰化工人飛来一閑（らいいっかん）（一五七六―一六五七）の考案した「一閑張」の技法も破笠細工に関係がある。

図27　松雲元慶「五百羅漢坐像」
1695 年頃　五百羅漢寺

❽民家

民家は一般的には庶民の住まいとして理解されるが、民俗学や建築学の概念によれば、地域に密着した素材や技術を使って建設されたものに限られる。民家は大別して町屋と農家とに別れるが、残された建物の割合は農家が多い。ただし、最近の発掘調査などによって、一八世紀後半ころまでの農家は縄文人の住居に遡る掘立式(13)が主で、土間にむしろを敷いて生活する家も東北、北陸にあったことが分かってきた。遺構から知られる民家は、従って、庶民とはいえ、比較的上層の人々の住まいである点に留意

（13）礎石を用いず地面に穴を掘って柱を立てる方式。

しなければならない。

　現存する民家は、度重なる改造の結果、当初の姿をそのまま残してはいないが、建築史研究者の努力により、その具体的な変遷の過程がある程度知られるようになっている。民家の遺構で最も古いのは千年家といわれる神戸市の箱木家[図28]ほか二例で、ともに室町時代後期のものとされ、書院造とは異なる掘立式住居の発展形態を示している。

　近世初期になると、大阪府・吉村家（元和元年・一六一五頃）、奈良県・今西家（慶安三年・一六五〇）のような上層の農家、町屋の遺構が残る。前者は大和棟民家といわれる簡素な切妻造で、書院造の形式が採り入れられ、後者は八棟造といわれる城郭の天守に似た複雑な入母屋造だが、ともに内部外部とも力強い意匠である。桃山の豪快な気風を伝えるこうした民家は、以後幕府が民家の形式にいろいろ制約を加えるようになってから見られなくなった。

　江戸時代後期には、民家の類型化が地方の町や農村におよび、岐阜県白川郷の合掌造、長野県の本棟造、岩手県の曲屋など、各地方の特色ある民家の形式がつくりだされた。これらの民家には、風土に即した生活からにじみ出た、それぞれ特有の美しさがある。

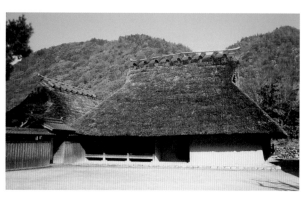

図28　箱木家（千年家）
室町時代後期

三 町人美術の成熟と終息［享保─化政美術］

❶ 中国から西洋から──新しい表現手法の到来と吸収

徳川幕府の海外文物輸入規制は、キリシタン弾圧の後遺症もありヨーロッパ文化に対してきびしかったが、伝統ある中国の文物の流入については比較的寛容だった。先述の黄檗宗渡来は、幕府の支持を得て実現したものである。徳川幕府による明清貿易船の来航容認策は、断片的ながら明清美術の新しい情報を日本にもたらすことになった。狩野探幽の『探幽縮図』には、江戸になって新たに輸入されたと見られる明の文人画──沈周、文徴明、文嘉、唐寅、莫是龍、陸治などの落款をともなう作品が写されている。だが、それらの受容は、前期においてまだ模索の段階にとどまっていた。『芥子園画伝』のような輸入画法書、逸然・大鵬ら帰化黄檗僧の余技、沈銓（沈南蘋・享保一六年〈一七三一〉来日）、伊孚九（一七二〇来日）ら来日清人画家からの学習、といったさまざまなルートを通じて、明清画の諸様式が吸収され、新しい「唐絵」が誕生する。

より主体的、本格的な学習は後期に入ってからである。

一方、きびしかったヨーロッパの文物への規制も、キリスト教思想に関わらない実

（14）辻惟雄「日本文人画考─その成立まで」『東北大学美学美術史研究室紀要・美術史学』七号（一九八五年）。

用的なものについては、次第に和らいでゆく。中国を媒介として、あるいは享保五年（一七二〇）の洋書解禁を契機として紹介されたヨーロッパ絵画の手法は、画壇の各流派にさまざまなかたちで影響を与え、それらの新しい展開の支えとなった。

後期の美術を主導した民間の絵画の分野では、これら外来絵画の刺激のもと、宝暦～天明（一七五一―八九）のころ京都画壇において従来の面目を一新するような新しい動きがあらわれる。池大雅、与謝蕪村らによる南画（文人画）、円山応挙による写生画がそれである。それらに混じって、伊藤若冲、曾我蕭白ら「奇想派」の画家たちが、個性的な表現を展開し、京画壇はルネッサンスさながらの活況を示した。

❷ 「唐画」のニューモード──文人画の成立

文人画（南画）は、江戸時代に中国から渡来した「唐画」すなわち第三次唐絵であり、いうなれば、当時のもっともファッショナブルな外来絵画様式である。それは当時の中国画壇での文人画流行を反映したもので、中国文人の脱俗の生活理念と、それを山水の表現に托す南宗画を手本として下級武士を主とする知識人の間に流行した。

あたかもゴッホが浮世絵から理想の芸術国日本を空想したように、かれらは見ることのできない中国の風土と文人の生活を理想化しあこがれたわけである。当然のこととして、日本の南画は、中国の南宗画法の正確な理解から程遠く、そのなかに明清絵画のさまざまな夾雑物も含まれる結果となった。だがそうした「誤解」ゆえに、日本の南画は中国南宗画の模倣から離れて独自な価値を得る結果となったといえる。

（15）武田、前掲註（3）『日本絵画と歳時』、一三頁。

明清画法は、祇園南海（一六七七―一七五一）、彭城百川（一六九八―一七五二）、柳沢淇園（一七〇三―五八）らが先ずこれを試み、ついで池大雅（一七二三―七六）と与謝蕪村（一七一六―八三）が南宗画法を自由に翻案して、清新な意想あふれる日本南画をつくり出した。中国の文人画観が階層意識と密着していたのに対し、日本では文人画をむしろ純粋な理念としてとらえ、身分の枠から放たれた自由な世界をそこに夢見ていた。大雅の祖父は京都郊外の深泥池近くの百姓と伝えられ、蕪村は摂津国（大阪府）毛馬村の出身だが、二人とも生い立ちについては明らかでない。だがそのような素性のはっきりしないかれらが、日本文人画を代表する存在となったのも、そのように身分の柵を取り払った芸術的《公界》[16]ともいうべき環境のゆえであろう。武士と庶民とが一体となってつくり上げたのが日本の南画といえなくもない。

池大雅は旅と登山を好んだ。富士山、白山、立山、浅間山にのぼり、「山水を遊観して、造化の真景を見る」という中国文人の理想とする態度を自ら実践した。当時かれが日本で見ることのできた明清の文人画は、ごく限られたものであり、前記の『芥子園画伝』や『八種画譜』など輸入された画譜（絵画手引書）の類が情報源であった。だがかれはそこから多くの啓示を受けて早くから頭角をあらわし、さらに室町水墨画や光琳などにも学んで、南画の大成者と呼ぶにふさわしい様式を生み出した。墨と淡彩の澄んだ諧調、のびやかなタッチのつくるリズム、自然の観察から得られた印象派に通じる外光の表現、自然のなかで戯れる人物の無邪気な表情――こうした特色は、「洞庭赤壁図巻」（ニューオータニ美術館）、「龍山勝会・蘭亭曲水図屛風」［図29］、「万

（16）網野善彦の提起した「無縁、公界」の原理は、近世社会にも存在したかどうか、遊里を「苦界」と読んだのは単なる語呂の符号か、美術や芸能に「公界」はあったか、南画家同士の交友が階級を超えたものであったとするならば、それも一種の「公界」ではなかったか、網野氏がご存命のうちに、こうした素朴な質問をさせていただきたかった。

図29　池大雅「龍山勝会・蘭亭曲水図屏風」（右隻）　1763年　静岡県立美術館

福寺襖絵」、「瀟湘八景図屏風」（個人蔵）、「青緑山水帖」（サントリー美術館）などの代表作によく発揮されている。

蕪村は有名な俳人だが、画才にも恵まれて、大雅と並ぶ南画の完成を果した。二〇歳のころ江戸へ出て俳句を修行したあと、北関東に放浪し作画を始める。宝暦元年（一七五一）京都に戻ったが、当時上方画壇に反響を呼んでいた沈南蘋の異国的な花鳥画風に影響されるなど、なかなか画風が定まらない。だが、明清画風の貪欲な取り入れに併せ、室町水墨画風を摂取するなどの努力の結果、晩年の円熟した画境を迎える。深深と冷える雪の夜の家並みを詩情豊かに描いた「夜色楼台図」［図30］、風のなかの鳥の姿に人生を重ね合わせた「鳶烏図」双幅（北村美術館）など、俳諧の世界を絵に重ね合わせた傑作がこの時期に生れた。

図30　与謝蕪村「夜色楼台図」
一八世紀後半　個人蔵

図31　円山応挙「雪松図屏風」（右隻）　18世紀後半　三井記念美術館

❸ 合理主義の視覚——応挙の写生主義

　南画の主観主義的な性格に対し、客観主義の立場に立ったのは円山応挙（一七三三—九五）である。かれは、ヨーロッパ絵画の自然主義的な手法——対象の面的・立体的把握や透視画法による写実的再現——に示唆を受け、これを、中国画の写実手法や日本の装飾画法と折衷させて、明快な写実的画風を完成させた。「雪松図屏風」［図31］「松孔雀図襖絵」（大乗寺、一七七三）、「雨竹風竹図屏風」（円光寺、一七七六）、「藤花図屏風」（根津美術館、一七七五）などの傑作は、江戸画壇の巨匠とにくらべ応挙の力量を物語っている。本草学にくわしい円満院門主祐常の指導で取り組んだ動植物の写生図［図32］は、現代の生物図鑑に劣らぬ正確さを持つ。その一方で「富士三保図屏風」（千葉市美術館）のような没骨(17)による山水画法も試みるなど、かれのレパート

（17）輪郭線を用いず、墨の濃淡だけでかたちを描く手法。

者の画風を折衷する立場から自らの画境をひらいた。「柳鷺群禽図屏風」（京都国立博物館）が代表作である。

図32　円山応挙「昆虫写生帖」（部分）
1776年　東京国立博物館

リーは幅広い。

京の町人の人気を一身に集めた応挙のもとには、門人がひしめき、そのなかで、「応門」十哲と呼ばれた一〇人が技量卓越していた。呉春（一七五二—一八一一）は最初蕪村に、のち応挙に学んで、両

❹奇想の画家たち──京画壇の最後の光芒

これまで述べた大雅、蕪村、応挙らの仕事は、それぞれ異なる新しい理念や手法に基づいて、京都の長い絵画伝統のなかに蓄積された因習の垢を取り除く上で意義があった。これに対し、蕭白、蘆雪は、かれらよりいっそう新奇で個性的な画風を打ち出した前衛派である。かれらにその進路を示した重要な存在として、白隠慧鶴（一六八五—一七六八）の禅画をまずあげておく。[18]

白隠は、駿河国原の出身で、諸国を行脚するきびしい禅修行の後、三二歳で故郷に帰り、以後八四歳で亡くなるまで松蔭寺の住職に終始した。文才を生かした多くの著

（18）白隠や仙崖、良寛の作品については、前掲註（11）の『日本美術全集23』、三〇三頁参照。

図33　白隠「達磨像」　18世紀中頃
永青文庫

述が共感者を増やし、若い有能な僧がかれに教えを乞い、白隠の禅風はついに本山の妙心寺を席巻する。かれの書画は多くは六〇歳以後のものだが、技巧を超越した胆力と天衣無縫さが、見る者の心をゆすぶりまた自由にする。もっとも特色あるのは豊橋・正宗寺、大分・万寿寺、永青文庫などの大達磨［図33］で、一見鈍くたどたどしい筆遣いに不思議な力が籠って見る者を圧倒する。その一方で即興的な戯画によって、民衆の心をなごませながら仏の教えを説く。こうしたかれの型破りな表現は、狩野派の粉本主義の枠の外に新しい表現の可能性を求めていた若い画家に衝撃を与えた。大雅は白隠のもとに参禅し、蕭白は白隠の表現をとりいれ、蘆雪は白隠の弟子から学んでいる。

蕭白、蘆雪ら、〈京都奇想派〉の名でくくられる一八世紀京画壇の異色画家のうち

図34　伊藤若冲「菊花流水図」（動植綵絵）　1766年頃　宮内庁三の丸尚蔵館

で、最近もっとも注目を集めているのは伊藤若冲（一七一六—一八〇〇）である。京都錦小路の青物問屋出身のかれは、家業を離れて絵画に熱中した。最初狩野派の門を叩いたがあきたらず、沈南蘋を含む中国明清花鳥画を模写し、また自宅の庭に鶏を飼って観察し、独特の画風をつくりあげた。「動植綵絵」三〇幅［図34］はかれの四〇代を費やして完成され、相国寺に寄付された。[19] 細密で濃厚な彩色手法で描かれたこの連作には、さまざまな動植物が、写実と装飾、空想とアニミズムの交錯する不可思議な世界をつくりだしているのが見られる。大阪・西福寺の「仙人掌群鶏図襖絵」では、水墨の画風をとりいれた金地の画面のなかで鶏とシャボテンが幻惑的な装飾画面をつくりだす。水墨の「野菜涅槃図」（京都国立博物館）のような作品では信仰とユーモアとが一体化している。「鳥獣花木図屛風」［図35］に至っては、現代の前衛を先取りしたかのような大胆な色面分割が試みられる。

もう一人の前衛画家、曾我蕭白（一七三〇—八一）もまた、京都の商人の家に生れたが、おそらく家業の没落によって職業画家の道を選んだ。当時廃れていた桃山時代の曾我派の継承者を自任したかれの画風は、室町、桃山の水墨画法に加え、狂士と呼ばれた陳洪綬のような明末文人画家の個性的な作風におそらくヒントを得て、「群仙図屛風」［図36］、「唐獅子図」（朝田寺）［図37］のような奇怪でグロテスクなユーモアを特色とする作風を打ち出した。乱世を避けて山中に隠れ住んだ老高士を描く「商山四皓図屛風」（ボストン美術館）では、白隠の影響と桃山の画風への復帰が、剛毅で奇抜な表現に結びついている。アナクロニズムを逆手に取って最も過激で前衛的であり、

（19）動植綵絵は現在宮内庁三の丸尚蔵館所蔵。辻惟雄『奇想の系譜――又兵衛～国芳』（美術出版社、一九七〇年、ちくま学芸文庫版二〇〇四年、小学館版、二〇一九年）、同『若冲』（美術出版社、一九七四年、講談社版、二〇一五年）、京都国立博物館編『伊藤若冲大全』（小学館、二〇〇二年）、佐藤康宏『伊藤若冲　生涯と作品』（東京美術、改訂版、二〇一一年）、同『若冲伝』（河出書房新社、二〇一九年）など参照。

図36　曾我蕭白「群仙図屏風」　六曲一双　1764年　国（文化庁）保管

図 35　伊藤若冲「鳥獣花木図屏風」　六曲一双　18 世紀後半　旧エツコ・ジョウプライスコレクション
出光美術館

図 37　曾我蕭白「唐獅子図」（双幅のうち）　1765 年頃　朝田寺

同時に現代のマンガに通じる、庶民的な表現を展開したのが蕭白である。若冲や蕭白のような民衆画家が、それぞれ自己流の〈奇〉の表現を世に問うことができるまでに京都の町人文化は成熟していた。

応挙門下の長沢蘆雪（一七五四—九九）もまた、師の画風のパロディともいうべき大胆な表現を試みて〈奇〉の側に属した才能ある画家である。獲物に襲い掛かる虎の姿を、猫のイメージと重ね合わせて画面いっぱいにクローズアップさせた「虎図襖絵」（和歌山・無量寺）[図38]は、かれの面目を発揮した代表作である。

❺ 師宣以後——浮世絵版画の色彩化と黄金期

目を関東の画壇に移し、菱川師宣に始まる浮世絵のその後を見よう。師宣没後の浮世絵を盛り立てたのは、鳥居清信（一六六四—一七二九）と懐月堂安度（生没年不詳）である。大坂の歌舞伎役者の子として生まれた清信は、江戸へ出て当時人気のあった荒事芝居の豪放な演技を、「瓢箪足蚯蚓描」と呼ばれる独特の描法で看板絵に描き評判となった。清信にはまた、師宣風の遊女の立姿をいくぶん変えて、大大判と呼ばれる大型の用紙いっぱいに墨摺りとした作品が残されている。清信の弟（または子）の清倍（生没年不詳）もまた才能ある浮世絵師で、荒事歌舞伎の舞台や遊女の立姿を大判の丹絵であらわし、その素朴でおおらかな味わいが魅力である[図39]。美人画、役者絵という浮世絵の主要なレパートリーは、清信、清倍の時代に確立したとされる。

一方、懐月堂安度は、安知、度繁ら数多い門人を動員して、清信、清倍の考案した遊

図38　長沢蘆雪「虎図襖絵」　1786〜87年頃　無量寺

女の立姿をさらに類型化した肉筆画を量産し、また大大判にも摺って世に広めた。安度は正徳四年（一七一四）の大奥のスキャンダル「絵島事件」に連座して配流となったが、肉筆による美人画の系譜は宮川長春（一六八二―一七五二）によって受け継がれる。

この間、浮世絵は、師宣時代の墨摺りすなわちモノクローム版から、カラー版へと進化してゆく。当時輸入された南画の絵手本『芥子園画伝』の挿図に見るような中国の色刷り手法がそのヒントになったと思われる。それは先述の清倍らによる手彩色の丹絵から始まり、ついで奥村政信（一六八六―一七六四）らによる漆絵[21]、紅摺絵[22]へと進む。そして明和年間（一七六四―七二）、鈴木春信（一七二五―七〇）によって錦絵が考案された。

優美な王朝やまと絵の世界を江戸市民の日常生活の中に見立てた春信の錦絵によって、浮世絵版画の芸術性と表現力は高まり、江戸の浮世絵界は天明から寛政（一七八一―一八〇一）にかけて、勝川春章（一七二六―九二）、鳥居清長（一七五二―一八一五）、喜

図39　鳥居清倍「小鳥持美人籠持娘」
18世紀　東京国立博物館

（20）丹絵。丹（オレンジに近い赤色の鉱物性顔料）を主に、緑、黄など数色を大まかに筆で彩色するもの。

（21）漆絵。髪や帯などに膠の強い墨を用いて漆のような光沢をつけ、真鍮の粉を金粉のように撒いて装飾効果を増したもの。

（22）紅摺絵。紅と草汁を主とする素朴な色摺り版画。

多川歌麿（一七五三―一八〇六）、東洲斎写楽（生没年不詳）らの天才を輩出させて浮世絵の黄金時代を迎えた。

春信による錦絵誕生は、田沼時代にさしかかる当時の世相のなかで、風流に身をやつす札差商人や一部の旗本が、かねてから行っていた絵暦（カレンダー）交換にいっそう力を入れ、彫り、摺りに趣向を凝らしたことに由来する。背景も含めて紙地の全面を多色で摺る精巧な絵暦がかれらの間で工夫された。錦絵は、浮世絵版元による、いわばその普及版である。

春信の錦絵は、割合小型の中判（約二八×二〇センチ）に限られる。三十六歌仙や百人一首など、和歌の古典に取材して、中味を当世風俗に見立てたものが多く、江戸の町人の王朝文化へ強いあこがれが籠められている［図40］。同様な趣向は上方の浮世絵師西川祐信（一六七一―一七五〇）の絵本にすでにみられ、春信はそれを江戸にもたらした。摺りはやまと絵を意識した暖かい中間色の諧調をつくり出し、斜線を組み合わせた構図は王朝物語絵の画面に通じる。師宣や鳥居清信ら初期の浮世絵師は、自らを「やまと絵師」と称したが、その意味は春信の錦絵をみればわかる。画面の女性は小柄で人形のように可愛らしく、未熟な肢体に性の区別はない。江戸市民の日常をこのように美化したのが、春信の錦絵であった。ちなみに錦絵の名の由来は、蜀江錦に由来するという。蜀江錦とは、飛鳥時代以来の伝統を持つ、中国伝来の美しい紅色の文様を織った錦のことである。

相方の男性もこれと相似形で体型や顔に性の区別はない。妖精のようなエロチシズムをたたえている。相手の男性もこれと相似形で体型や顔に性の区別はない。

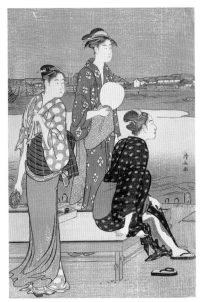

図40　鈴木春信「螢狩り」　18世紀中頃
平木浮世絵財団

鈴木春信の夢幻的な美人画に対し、勝川春章の役者絵は、役者似顔絵と呼ばれるよ
うに、それまで類型的であった、役者の舞台での顔つきや仕草の特徴をとらえ、一見
して誰かわかるように工夫して人気を博した。鎌倉時代の似絵の伝統の復活である。
この役者似顔絵の連作「東扇」は、のちの大首絵の
雛形となった。

春信の可憐な美人画は、鳥居清長によってその面目を一変させる。春信の美人が、
多くは室内か縁先にとどまるのに対し、清長は天明四年（一七八四）頃から、戸外に
遊楽する美人画を好んで手がけている［図41］。二枚続、三枚続の横に広がる背景は、
司馬江漢がそのころ発表した銅版風景画［⇩三三四頁、図48］にヒントを得たものだが、
そこに立ち並ぶすらりとした長身の美女たちは、フェノロサがギリシャ神殿のカリア

図41　鳥居清長「大川端夕涼」
（二枚続のうち）　18世紀後半
平木浮世絵財団

図42　喜多川歌麿『画本虫撰』　1788年　大英博物館

ティード（少女をかたどった人柱像）になぞらえたように明るく健康で、のびのびと外気を呼吸している。

歌麿は、かれの画才を認めた版元蔦屋重三郎と連携して、狂歌本[23]『画本虫撰』[図42]『潮干のつと』を一七八八年に発表した。動植物の図譜としてはこれ以上のものはないと、ゴンクール[24]が絶賛しているように、日本を含めた当時の動植物図譜の世界的流行のなかにあって、これらは詩的な美しさに満ちた図譜である。続いて美人大首絵「婦人相学十躰」「歌撰恋之部」などが寛政三年（一七九一）から数年の間、蔦屋版として発行された。清長の清楚な美人に対し、官能的な魅惑に満ちた美人の登場である。春章の弟子の春潮、春英らが役者似顔の大首絵を考案した直後に発表された歌麿の美人大首絵は、それにヒントを得たと思われ、類型美の枠から離れられない美人画に、モデルの性格や微妙な心の動きを描き加えている[図43]。

だが、享和年間（一八〇一―〇三）の「教訓親の目鑑」などになると、これまでの作品にない卑俗な現実感と物憂げな退廃の気分が画面にあらわれる。幕府の度重なる浮世絵取締りに疲れたのか、それとも急速に大衆化する当時の文化状況への迎合か。歌

（23）旗本や裕福な商人の寄り合いによる風流の行いで、自分たちの詠んだ狂歌集を入念な多色摺り絵本に仕立てたもの。

（24）Edmonnd de Goncourt（1822-96）。フランスの小説家で弟Julesと共に浮世絵の愛好者。北斎、歌麿などについての著述がある。

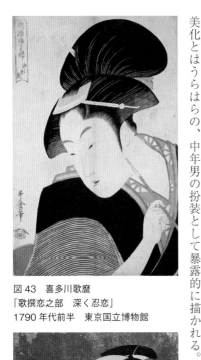

図43　喜多川歌麿
「歌撰恋之部　深く忍恋」
1790年代前半　東京国立博物館

図44　東洲斎写楽
「三代目沢村宗十郎の大岸蔵人」
1794年　大英博物館
© Copyright the Trustees of
The British Museum.

麿は文化元年（一八〇四）「太閤五妻洛東遊観図」が幕府に咎められて手鎖五〇日の刑を受け、その二年後に亡くなった。

写楽は、勝川派の役者大首絵流行のなかから突如あらわれた天才［図44］である。

寛政六年（一七九四）から翌年にかけてのわずか一〇ヵ月ほどの間、江戸で上演された出し物による一四〇点ほどの役者絵とわずかの相撲絵、版下絵が残るほか伝記は謎に包まれている。その素性をあばこうと多くの推理がなされてきた。応挙、北斎、蔦重、山東京伝、豊国、長喜、歌舞伎役者中村此蔵などなど……。だがもっとも信憑性のあるのは、江戸八丁堀に住んでいた阿波侯のお抱え能役者斎藤十郎兵衛が写楽だという説である。美人画が美の類型に制約されるのに対し、役者絵にはその制約がない。

写楽は、舞台での役者のそれぞれの個性を、鋭い直感で描き分ける。女形の役者すら美化とはうらはらの、中年男の扮装として暴露的に描かれる。「あまりにも真をかか

（25）斎藤月岑『増補浮世絵類考』（一八四四年）。写楽の項にこの記事が見える。

んとして、あらぬさまに書かなせしかば、ながく世に行われず一両年にして止む」と評された写楽の役者絵は、しかし、西洋の肖像画にないその特異な表現主義的性格がクルトによってヨーロッパに紹介され、エイゼンシュタインの前衛映画の理論（モンタージュ理論）にヒントを与えた。[26]

旗本出身の浮世絵師鳥文斎栄之（一七五六―一八二九）は、五百石取りの旗本細田家を継ぎながら、家督を子に譲って自分は浮世絵美人画の制作に没頭、一流の腕前を発揮した。賤民の仕事として武家から軽蔑された浮世絵の世界にこのような存在がありえたことは、さきにふれたような、江戸時代の美術の脱階級性を考えるうえで示唆的である。

❻ 出版文化と絵本、挿絵本

前項での記述は、芸術家・画家としての浮世絵師に焦点を絞った。だが実際のところ、浮世絵師たちにそのような自覚があったかは疑問だ。浮世絵は鑑賞だけを目的とした《美術品》としてつくられたものとはいえない。都市の住民にあらゆるレベルの情報を伝える「メディア」としての浮世絵の機能が最近見直されている。

江戸市民が浮世絵に求めたのは、まずは、かれらのあこがれであり、ファッションの発信源でもあった吉原の花魁や歌舞伎役者の情報だった。春画もまた、男性の割合が圧倒的に多かった当時の江戸の事情を反映してひそかな人気を集めた。挿絵本、絵本イラストは、師宣以来の歴代浮世絵師の最大の腕のみせどころであり、黄表紙、読本

（26）前掲註（25）、写楽の項。由良哲次編『総校日本浮世絵類考』（画文堂、一九七九年）参照。

本などの戯作、名所や旅の案内記、「ひいながた（雛形）」と呼ばれたデザインブック、動植物の図鑑、絵暦、疫病よけのお守り、マンガ、さらには「重宝記」とよばれる生活万般の手引きにいたるまで、おびただしい種類が出版された。江戸時代の生活文化の質の高さと幅を知るうえで、これから発掘されるべき未知の宝庫といえる。

❼ 文人画の普及と全国化

寛政から文化・文政のころ（一八世紀末〜一九世紀初め）になると、文人画（南画）は各地に伝播し、南画をたしなむ文人同士の交友によって、全国的な流行となった。上方を中心とする西日本では岡田米山人（一七四四―一八二〇）、浦上玉堂（一七四五―一八二〇）、田能村竹田（一七七七―一八三五）、木米（一七六七―一八三三）らが活躍した。

木米は後述の煎茶器の分野でも有名な人である。　岡田米山人は大坂で米屋を営んだこともある知識人で、当時の南画家のなかにあってとくに奇抜奔放な作風で知られる。　浦上玉堂は、岡山池田藩の支藩の藩士の家に生れたが、書画や琴に傾倒するあまり、遂に脱藩、琴をたずさえて各地を放浪し「凍雲篩雪図」［図45］のような、心象風景ともいうべき内面的な韻律のこもる南画を描いた。　田能村竹田は豊後（大分県）の藩医の家に生れ、藩政への批判から隠遁して文人的生活に沈潜、頼山陽のような京、大坂の文人との交流のなかから繊細な詩情に富む南画を手がけた。

この時期になると、関東でも関東南画と呼ばれる、新しい中国画風が武士階級出身

図45　浦上玉堂「凍雲篩雪図」
19世紀初め　川端康成記念会

の知識人により試みられるようになる。上方の南画にくらべ関東南画は、明清画風の

さまざまを合わせ学ぶ傾向がいっそう強いのが特色である。　関東南画の父とされるの

は谷文晁（一七六三─一八四〇）で、かれは、明代に流行した浙派の画風を南宗画法

にまぜて豪放な大作を試みた。　同時に洋風の写実にも関心を持ち、「公余探勝図」（東

京国立博物館）のような風景スケッチや「木村蒹葭堂像」（大阪府）のような、モデル

の一瞬の笑顔を描き留める肖像画を残している。

かれの多数の門弟のひとりであった渡辺崋山（一七九三─一八四一）は、これらを

継承して、「四州真景図」のような旅のスケッチや、「立原翠軒像」「佐藤一斎像」［図

46］のような洋風の陰影法を取り入れた肖像画を描いている。それらでは、整えられ

た完成画より、対象にじかに向き合った下絵のほうがモデルの内面把握にすぐれ、か

れの鋭い人間観察を示している。　国を憂えて幕政を批判したかれは、悲劇の自殺に追

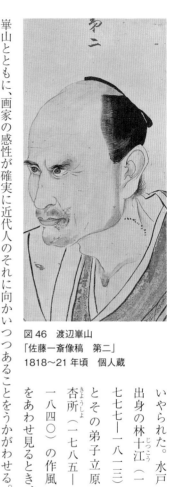

図46　渡辺崋山
「佐藤一斎像稿　第二」
1818〜21年頃　個人蔵

崋山とともに、画家の感性が確実に近代人のそれに向かいつつあることをうかがわせる。

❽洋風画──秋田蘭画と司馬江漢

後期になると、蘭学の流行に呼応して西洋の透視画法や陰影画法あるいは銅版画、油絵に対する研究熱が高まり、洋風画が誕生する。それは西洋の自然科学の学習と並行して行われたもので、諸大名の江戸屋敷や家臣たちの住居がそのための資料や情報を集め交換する場であった。西洋絵画の本格的な学習は、平賀源内の示唆をうけて秋田藩主佐竹曙山（一七四八─八五）と藩士の小田野直武（一七四九─八〇）がその先駆の役を果した［図47］。かれらの段階では、まだ油絵具は用いられず、後に「秋田蘭画」と称された画風は、西洋画法と東洋画法との混血ともいうべき特異な性格を示している。ついで司馬江漢（一七四七─一八一八）は天明三年（一七八三）、銅版画の制作に成功［図48］、さらに手作りの油絵による風景の絵馬なども手がけて日本の風景画に

いやられた。水戸出身の林十江（一七七七─一八一三）とその弟子立原杏所（一七八五─一八四〇）の作風をあわせ見るとき、

図47　佐竹曙山「松に唐鳥図」1770年代　個人蔵

新しい可能性をもたらした。また、亜欧堂田善（一七四八—一八二二）が、江戸の名所などを題材にした銅版画をさらに進めている。銅版画の系譜は北斎の弟子安田雷洲（生没年不詳）の「東海道五十三駅図」（一八四四年頃）によって引き継がれた。

❾ 酒井抱一と葛飾北斎——化政・幕末の琳派と浮世絵

江戸は上方に代わる文化の中心としての地位を次第に固めてゆき、美術もその例外でなかった。宗達、光琳による上方琳派の伝統も酒井抱一（一七六一—一八二八）によって江戸に移植された。抱一は姫路藩主の家柄に生れながら、江戸にあって趣味的生活を送り、琳派の画風に写生の要素などを加えて「夏秋草図屏風」［図49］に代表される傑作を生んだ。その弟子から鈴木其一（一七九六—一八五八）のような近・現代につながる特異な感覚の持ち主があらわれる。

浮世絵は文化・文政（一八〇四—三〇）以後、美術の大衆化という状況に応じてそ

図48　司馬江漢「三囲景図」一七八三年　神戸市立博物館

図49　酒井抱一「夏秋草図屏風」　二曲一双　1821〜22年頃　東京国立博物館

の性格を変えてゆく。歌川豊国（一七六九—一八二五）は、この時期に浮世絵大衆化の旗手として役者絵、美人画の新しいタイプをつくり、それが歌川国貞（一七八六—一八六四）、渓斎英泉（一七九〇—一八四八）らに受けつがれた。幕末に近づくと浮世絵は退廃の世相を反映してグロテスクな表現をも生む。そのなかで後世に残る不滅の業績をあげたのが葛飾北斎（一七六〇—一八四九）である。

　下町の職人の家に育ち、勝川春章の門人として出発したかれは、一八〇〇年頃号を北斎と改めた頃から、西洋の銅版風景画の手法を木版に取り入れた新しい趣向を工夫している。その頃滝沢馬琴らが始めた「読本」は、怪奇なロマンに満ちた長編小説だが、北斎はその挿絵にこれまでにない迫力に満ちた情景を展開させ、豊国と人気を分かち合った。文化一一年

図50　葛飾北斎『北斎漫画』　八編　太った男女　1817年刊　山口県立萩美術館・浦上記念館

（一八一四）から絵手本『北斎漫画』［図50］を出版、五年後一〇編を出して「大尾」としたが、その後も刊行が続く好評ぶりだった。

天保二年（一八三二）頃から錦絵の組物「冨嶽三十六景」を出版、聖なる山と俗世界の人間生活を奇抜なアングルで対比させたこの仕事により、かれの画名は不動のものとなる。九〇年に及ぶその長い生涯を通じ、絶えず住居を変え、画名を変え、画家としての新しい再生を願った。庶民の生活や、自然界のあらゆる事象に向けられた旺盛な好奇心、江戸っ子の機知とユーモア、アニミスティックな視覚、西洋画法の独特な取り入れ——これらが渾然一体となった北斎の個性的な表現は、日本のみならず世界の絵画史上でも独創的なものだった。すでに『北斎漫画』が生前からフランスで注目され、「冨嶽三十六景」のなかの「神奈川沖浪裏」［図51］などの斬新な表現が印象派にヒントを与えた。かれの名は単なる浮世絵師としてでなく日本を代表する画家として海外に最もよく知られている。

歌川広重（一七九七—一八五八）は、北斎の開拓した風景版画の手法を受け継いだ。だが、幕府の下級役人の家に生れたかれの温和な気質は、錦絵シリーズ「東都名所」や「東海道五十三次」［図52］の風景描写を北斎とは対照的な世界に変えた。それは奇想に満ちた「動」の世界から叙情性豊かな「わび・さび」の世界への転換であり、「縄文的」なるものと「弥生的」なるものとの対比と言いかえてもよい。欧米にも広重ファンは多い。広重の世界もまた江戸町人に広く支持され、北斎に劣らぬ名声を集めた。

一方、歌川国芳（一七九七—一八六一）は北斎の奇想を受け継いで、それをさらに

図51　葛飾北斎「冨嶽三十六景　神奈川沖浪裏」
1831年以降　千葉市美術館

図52　歌川広重「東海道五十三次之内　蒲原」
1833～34年頃　千葉市美術館

大衆的なレベルに広めた。「讃岐院眷属をして為朝をすくふ図」「図53」のような三枚続きの画面に展開する怪奇な光景や、「荷宝蔵壁のむだ書」のような、現代のマンガに通じるいきいきとしたユーモアがかれの本領である。

❿後期工芸の総括

絵画と同様、後期の工芸は、大衆化の潮流のなかで多彩な展開を見せる。

図53　歌川国芳
「讃岐院眷属をして為朝をすくふ図」
一八五〇年頃　神奈川県立歴史博物館

陶磁器では上方における文人趣味、煎茶趣味の普及を背景に奥田頴川（一七五三―

一八一一）が、呉須赤絵など、中国の色絵磁器の鮮やかな発色技法を京焼の伝統に加え、門下から木米、仁阿弥道八（一七八四―一八五五）が出た。南画家としても知られる木米は、中国風の煎茶器を得意とし、道八は仁清、乾山の伝統を継ぐ日本的意匠に新たな表現を見出している。

染織では、染めの技術の進歩に支えられて、多色の染模様による絵画的な意匠が流行した。友禅染がそれを代表する。また、型染の技術による小紋、中形の意匠が発達した。小紋、中形は染めの量産化の情況に即したものだが、型紙を何十枚も使って、見えない贅沢を凝らしたものもなかにはある。

都市の武士や町人が趣向を競った刀のつばや根付・印籠［図54］は泰平の世相がもたらした「いき」の美意識の反映であり、そこには金工、木竹牙角工、漆工、陶磁の各分野にわたる驚くべき細緻な技巧が見られる。それは、中世の刀剣装飾に発揮されたような細工の技法の伝統に加え、同時代の清の工芸の瑣末な技巧主義に影響されたものだが、そこに和漢のモティーフ、意匠が自在に組み合わされ、軽妙な機智がこめられていることを日本的特性として評価すべきであろう。根付は海外で早くから注目され、浮世絵版画同様、現在日本にあるものより、欧米のコレクションの方が、質量ともにすぐれている。「自在」と呼ばれる、蛇や昆虫の肢体が生きもののように動く趣向の金工・細工も刀剣師の生活の方便として工夫された［⇩三六七頁］。

京の友禅が加賀に伝わって加賀友禅になったように、江戸後期において工芸は各藩

図54　印籠「流水手長猿図」
根付「親子猿」印籠美術館

の殖産興業の政策と結びついて、全国各地に伝播し、それぞれの風土のなかで地方色豊かな特産品として育成された。柳宗悦（やなぎむねよし）の提唱した民芸論のなかで高く評価されているのは、江戸後期の無名の民衆が美や芸術を意識しないでつくった日常の調度品の類である。琉球の紅型（びんがた）もそこに含まれる。それは工芸が、広く国民の生活に密着したことを意味するものであり、江戸後期の工芸の意義は何よりもこの点にある。同様な評価は、江戸後期に遺品が集中している各地の民家についてもあてはまるだろう。

⓫後期建築・庭園の動向

寺社の庶民化と装飾の過剰

明暦大火（一六五七）を境に幕府の財力は傾き、諸藩もそれを追って緊縮財政に転じた。元禄元年（一六八八）光慶上人の勧進に応じた将軍綱吉の援助により、宝永二年（一七〇五）にようやく完成した東大寺大仏殿は、現存する世界最大の木造建築とされるが、これが、大規模な寺院建築の最後となった。以後、江戸後期には、寺社自身の努力なしでは建物の造営や維持ができない状況となる。寺の本尊を江戸に運んで公開する「出開帳（でがいちょう）」などを通じて、寺は資金調達に腐心する。建物の意匠には、庶民を幻惑する装飾の効果が期待されるようになる。いうなれば日光東照宮の「かざり」の庶民化である。

初代市川団十郎以来、歌舞伎役者の信仰があつい成田山新勝寺（しんしょうじ）の三重塔（一七一二）がその早い時期の例である。柱と長押（なげし）には地紋彫（27）が施され、見上げる軒裏の全体

（27）表面を幾何学紋で薄く彫りつくす意匠。

は雲と波が交り合ったような流動する文様が彫られ彩色されている。

埼玉県妻沼町の歓喜院聖天堂（一八世紀半ば頃）[図55] は、東照宮と同じ神仏混交の権現造の建物であり、装飾も日光東照宮のそれを引き継いでいる。だが、幕府や藩に仕える工匠でなく、地元の大工棟梁と彫刻棟梁とが力を合わせ、庶民の信仰のために腕を振るったこの建築は、外面のことごとくが極彩色の彫刻で埋め尽くされており、日光東照宮では一部にしか施されなかった地紋彫が、ここでは土台や高欄（手すり）にまで及んでいる。新勝寺よりさらに過激になった装飾への傾倒をこの建築に見ることができる。ちなみに聖天堂は吉原の花魁の信仰を集めた寺である。

群馬・妙義神社の社殿（一七五六）もまた同様に装飾性の強い建築だが、彩色彫刻はここでは一部に限定され黒漆の地が併用されている。こうした建物全体への彩色は以後の寺社建築では廃止されて白木造となるが、表面を彫刻で埋める手法や唐破風の多用は、以後の宗教建築にひきつがれてゆく。白山信仰にもとづく福井の大滝神社本殿・拝殿（一八四三）の屋根が、唐破風・千鳥破風が交互に重なりあって波の打ち寄せるように見えるのも奇観というよりほかない。このような奇観への傾斜は、江戸後期建築に目立つ傾向だと、大河直躬は指摘する。(28) 次のさざえ堂もその一例である。

さざえ堂

後期にあらわれた特殊な建築に、俗にさざえ堂と呼ばれる、螺旋階段を使った楼閣風の建物がある。先出の松雲元慶の五百羅漢をまつった五百羅漢寺（安永九年・一七

(28) 大河直躬「江戸時代後期の建築」『日本美術全集 19 大雅と応挙』（講談社、一九九三年）。

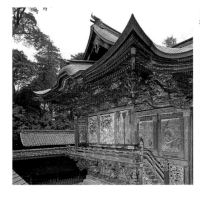

図55 歓喜院聖天堂 奥殿 一八世紀中頃

八〇）がそれで、参拝客はこの螺旋階段を伝って羅漢のすべてをみることができた。現存するものとしては会津の郁堂和尚が建てた旧正宗寺・三匝堂［図56］が有名で、昇り下りがひとつながりになった二重螺旋構造は日本の建築史上類がない。秋田蘭画のなかに西洋の二重螺旋階段の図が写されているから、そうしたものにヒントを得たであろうし、また関孝和（一六四二─一七〇八）による和算の発展も要因として考えられるが、グッゲンハイム美術館にも似たこの構造は、江戸時代人の旺盛な知的冒険精神をうかがわせる。

大名庭園

桂離宮や修学院離宮のような皇室による雅（みやび）の庭園の一方で、一七世紀後半頃から、参勤交代制のもとで、江戸詰め大名が屋敷に広い庭園をつくり、それにあわせて領国にも庭園をつくるようになった。現在その一部を残す小石川後楽園は、水戸藩主徳川光圀（みつくに）（一六二六─一七〇〇）が明の亡命遺臣朱舜水の案による中国趣味を加えて作らせたものである。一八世紀初め柳沢吉保がつくった駒込の六義園（りくぎえん）は、諸国の名石を集め、和歌浦の名所八十八景を見立てた広く明るい回遊式庭園である。一八世紀後半になると、園芸趣味の流行が庭園にも及び、向島の百花園のように町人がつくった営業をも兼ねる草花庭園があらわれ、水戸の偕楽園のように大名が庭園を庶民に開放する動きもみられ、これが近代の庭園につながってゆく。江戸時代の大名庭園は、これまで造型性の点で評価が低かったが、その明るくのびやかな趣きが近来改めて評価され

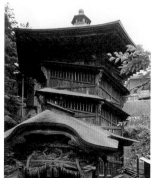

図56　旧正宗寺・三匝堂（さざえ堂）

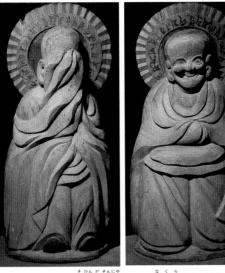

図57　木喰明満　蘇頻陀尊者（右）　諾距羅尊者（左）
（十六羅漢像のうち）　1806年　清源寺

図58　仙厓「指月布袋」　19世紀前半　出光美術館

るようになっている。

⓬木喰と仙厓、良寛

仏教美術の分野では、専門仏師による作品が画一化されていったのに対し、円空の鉈彫りの系譜をついだ木喰明満（一七一八―一八一〇）が、晩年全国をくまなく行脚して残した木彫に宗教的情熱に支えられたすぐれた表現が見られる［図57］。白隠の禅画の系譜をついだ仙厓（一七五〇―一八三七）は、博多にあって、軽妙なユーモア

図59　良寛「いろは」
1826〜31年　個人蔵

と童心あふれる禅画［図58］を描いて民衆に敬愛された。白隠、慈雲、良寛の書は、その脱俗の風格において、貫名海屋、市河米庵ら儒者系書家の唐様より高く評価されている。良寛（一七五八―一八三一）の書のすがすがしさはとりわけ捨てがたい［図59］。

また池大雅の書も唐様を超えたものとして評価される。世俗化への傾斜を続けた江戸時代美術のなかで、これらの作例は宗教的体験と情熱、あるいは脱俗の文人理念が芸術創作に依然として強く関わったことを示している。

以上述べたように江戸時代の美術は、閉ざされた環境のなかで一小国が生み出したものとしては異例の多様さと質の高さを誇っている。それは貴族・武家の育んだ苗が、民衆に受け継がれて豊かに稔った時期であり、美術が大衆の日常生活のなかに溶け込む時期であった。ジャポニスムの波に乗って海を渡り、ヨーロッパ人を驚かせた「芸術国日本」の輝かしいイメージは、しかしながら間を置かず欧米から押し寄せた近代化の波に呑まれて危機を迎える。

第十章

近・現代（明治──平成）の美術

一 西洋美術との本格的出会い　[明治美術]

嘉永六年（一八五三）ペリーの浦賀来航に驚いた幕府は、安政五年（一八五八）長年の鎖国政策を捨て開港に踏み切り反対派を弾圧した（安政の大獄）。佐幕派、倒幕派入り乱れての混迷の末、慶応三年（一八六七）の大政奉還が幕府の命運を決めた。翌年元号は明治と改められ、前近代的な天皇の絶対権力のもとにヨーロッパ的な近代国家をめざすという、矛盾を含んだ新しい国家体制が発足する。同時に日本は西洋美術との本格的な出会いを体験する。それは、六世紀の仏教美術伝来以来の大きな出来事だった。その出会いの実情を、西洋のファイン・アートの本体である絵画と彫刻を中心に見てゆこう。

❶ 高橋由一と油絵の開拓

ペリー来航後の安政三年（一八五六）、幕府は洋学の知識を得るための機関として「蕃書調所」を設けたが、文久二年（一八六二）新築移転に伴い「洋書調所」と改称した。このとき入所を許されたのが当時三四歳の高橋由一（一八二八―九四）である。佐野藩士の家に生れた由一は、二〇代のとき石版画を見てその「悉く皆真に逼りた

図1　高橋由一「丁髷姿の自画像」（部分）
一八六六～六七年　笠間日動美術館

図2　高橋由一「豆腐」　1877年　金刀比羅宮

るが上に一の趣味あることを発見」し、洋画習得を志していた。由一は洋書調所の画学局で川上冬崖につき、顔料を手作りするなど苦心したが指導にあきたらず、横浜でワーグマンに教えを請い、また西洋油絵の実作品に学んで独自に研鑽を重ねた。

由一の油絵は、画学局時代の気負いをそのままに表した「丁髷姿の自画像」[図1]を除いては、明治五年（一八七二）頃と推定される「花魁図」（東京藝術大学）がおそらくもっとも早い。吉原の名妓を「私の顔はこんなじゃない」と泣かせたといわれるこの作品は、従来の美人画からも西洋の婦人像からもほど遠く、強烈な土着性と実在感が見る者をかれが描いた実在感が見る者を驚かす。以後明治一〇年頃にかけてかれが描いた「読本と草紙」、「豆腐」[図2]、「巻布」、「なまり」（以上、金刀比羅宮）、「鮭」（東京藝術大学ほか）など、典型的な日本のモチーフに

（1）「蕃書」を「洋書」と改めたところに、この時期の幕府の欧米文化に対する認識の急速な変化をうかがわせる。

（2）チャールズ・ワーグマン（一八三二─九一）。イギリスの画家、文久元年（一八六一）頃『イラストレーテッド・ロンドン・ニューズ』の特派員として来日、幕末の世相や事件を絵入りのリポートで送った。その傍ら油絵、水彩を描き、横浜で諷刺漫画の月刊誌『ジャパン・パンチ』を発行。

（3）この図について歌田眞介は、ワーグマンが描いた可能性を指摘する（同『高橋由一油絵の研究』中央公論美術出版、一九九五年）。古田亮はこれに対し、ワーグマンの加筆の可能性はあるとしても基本的には由一の筆と見る（同『狩野芳崖・高橋由一』ミネルヴァ書房、二〇〇六年）。

よる静物画を異彩あるものとしているのは、モチーフの形状、とりわけその質感を“うつす”ことへの驚くべき集中である。「絵画ハ精神ノ為ス業ナリ」というかれの美意識は、単に素朴なだけでない。

❷「真に逼る」見世物——近代展覧会の土壌

近代日本美術の研究者の関心は、現在、その、“つなぎ目”に向けられている。西洋文化と伝統文化との思いがけない“遭遇”がもたらしたさまざまな興味深い現象への関心である。高橋由一もその観点から取り上げられ、また江戸時代以来の「見世物」が、近代の展覧会の前身として改めて脚光を浴びている。

江戸時代の「見世物」は、寛永年間、四条河原での珍獣見せ物や曲芸のさまざまが風俗画や文献に残る早い例であり、江戸時代後半には江戸の両国橋橋詰めや浅草奥山の見世物のにぎわいが浮世絵その他に残されている。安政地震の前後、浅草奥山で興行された松本喜三郎[4]の生人形は、とりわけ人気を集めたが、その本物と見まがうなまなましさは、由一の油絵の迫真性に通じる。

時あたかも西洋では万国博覧会（万博）の勃興期であった。一八五一年ロンドンのハイド・パークで始まった万博は、先進国の科学技術の先端を競い合う場であると同時に、世界各地の珍しい風俗・文化を紹介する場でもあった。一八六七年のパリ万博に、幕府と薩摩・佐賀藩は工芸品を主とする美術工芸品を出品し好評を博した。明治六年（一八七三）のウィーン万博には、明治政府がさらに大規模な展示を行い、折か

（4）松本喜三郎（一八二五―九一）。熊本生れ。安政元年（一八五四）大坂難波新地で生人形の見世物を行い人気を集め、安政二年から三年にかけ、浅草奥山で生人形を興行し大当たりをとった。明治四年浅草奥山で「西国三十三所観音霊験記」を興行、高村光雲もたびたび見に行き感嘆した。以後ウィーン万国博覧会への出品、東京医学校（東京大学医学部の前身）の依頼による人体模型の制作など、多彩な活躍を見せた。二〇〇四年、熊本市現代美術館その他で「生人形と松本喜三郎展」開催。喜三郎の生人形は、「作り物」の伝統の再生としての意味をも兼ねている。

図3　歌川広重（三代）「内国勧業博覧会美術館之図」　1877年　神戸市立博物館

らの日本趣味（ジャポニスム⁽⁵⁾）にブームをもたらした。ちなみに「美術」という語はこの折ドイツ語のシェーネ・クンストを翻訳してつくられたとされる。⁽⁶⁾以後も日本政府は、輸出産業の花形として精巧な工芸品の制作を奨励し、度重なる万博がその見本市としての役割を果すようになる［⇩三六二頁］。

一方、万博を視察し日本と欧米との産業の格差を痛感した政府は、明治一〇年（一八七七）殖産興業策を推進するために上野公園で第一回内国勧業博覧会［図3］を催した。出品点数八万四〇〇〇点という大規模なものと記録される。勧業博覧会はその後、一八八一、九〇、九五、一九〇三年と相次いで開かれている。展示の眼目は機械類にあったと思われるが、同時に多数の書画や工芸品が展示されたのは、それが万博の方式によったことを示す。

勧業博覧会に先立つ一八七二年、文部省が湯島聖堂で各地の物産を集めた博覧会を行い、これが現在の東京国立博物館の発足となって

（5）ジャポニスムについては、大島清次『ジャポニスム』（美術公論社、一九八〇年。講談社学術文庫、一九九二年）、馬淵明子『ジャポニスム』（ブリュッケ、一九九七年）など参照。

（6）北澤憲昭『眼の神殿』（美術出版社、一九八九年）、一四〇—四五頁、同『境界の美術史』（ブリュッケ、二〇〇〇年）、八一〇頁。

いるが、この折の展示内容は種々雑多な見世物的なものであった。高橋由一の油絵や
松本喜三郎の生人形はこれらの博覧会の折に出陳されたが、木下直之は、当時由一や
写真家の下岡蓮杖、後出の五姓田芳柳・義松父子らが、浅草奥山で油絵の見世物興行
をしたことにふれ、現在の美術館の展覧会は明治の見世物の延長上にあると主張する[7]。
このように近代美術誕生の舞台裏を探る意欲が、最近の研究者の間に強い。

❸ 工部美術学校の設立とフォンタネージ

文明開化のスローガンのもと、欧化をめざす新政府は、明治三年（一八七〇）西洋
技術の輸入を目指して工部省をつくり、翌年省内に工学寮（のちに工部大学校と改
称）を設け、明治九年（一八七六）にはその付属施設として工部美術学校が設立され
た。イタリアから専門のお雇い教師が招かれ、「画学」「彫刻」の指導に当った。日本
や中国の伝統を無視し、西洋の「美術」を技術として受け入れるという、実利主義に
徹した方策であり、司馬江漢、高橋由一らによって自己流に探求された西洋の写実主
義の手法を改めて本式に学ぶものだった。

「画学」の教師フォンタネージ（一八一八—八二）は、バルビゾン派に属するイタリ
アのすぐれた風景画家で、明治九年（一八七六）に来日し、デッサンや遠近法など写
実の基本となる技術を熱心に教えた。「高橋由一が文字通り対象に肉迫して、至近距
離からあらゆる細部を精緻に再現する〝物の写実主義〟を追求したのに対し、フォン
タネージは新たに〝空間の写実主義〟をもたらしたと言ってもよい」と高階秀爾は評
照。

（7）木下直之『美術という見世物』
（イメージリーディング叢書、平凡社、
一九九三年。ちくま学芸文庫、一九九
九年）。ほかに見世物については、服
部幸雄『さかさまの幽霊』（イメージ
リーディング叢書、平凡社、一九八九
年）、第Ⅲ部、川添裕『江戸の見世
物』（岩波新書、二〇〇〇年）など参
照。

する。かれは来日後間もなく体調を崩し、二年後の明治一一年（一八七八）日本を去ったが、その短い間に浅井忠、小山正太郎、松岡寿、山本芳翠、五姓田義松ら、次の世代をになう洋画家を育てた。フランスよりも二〇年早く女子の入学を認めた工部美術学校から、山下りんらが巣立ったことも特筆されねばなるまい。

浅井忠（一八五六―一九〇七）は「農夫帰路」（一八八七）、「春畝」（一八八九）、「収穫」（一八九〇）など、日本の農民の生活を油絵で描いたのち、一九〇〇年から〇二年まで渡仏、グレーの風景を描いた水彩画にすぐれた才能を示している。だが、浅井がフランスで目にしたのは、当時のヨーロッパにおけるジャポニスムであり、それとつながるアール・ヌーヴォーの流行だった。日本美術の「かざり」の価値に目覚めたかれは、帰国後、新設の京都高等工芸学校教授として装飾デザインを手がけ指導する一方、聖護院洋画研究所や関西美術院を開いて関西洋画壇の育成につとめた。かれの門に育った安井曾太郎や梅原龍三郎が、ともに後年油絵の日本化を課題としたのも、おそらく浅井に感化されてのことだろう。

五姓田義松（一八五五―一九一五）は、若くしてワーグマンのもとで油絵、水彩画を学んだ。工部美術学校に入学したときは、すでに同時代の他の画家の及ばない卓越した描写力を持っていて、宮内省や明治政府の用命に応じ制作していた。かれは明治一三年（一八八〇）に渡仏、「操芝居」（一八八三）は未完成ながら本格的な風俗画

単身ロシアに渡り、ロシア正教の教会でイコンの制作に従事した。山下りん（一八五七―一九三九）は、師を失ったかれらは、それぞれ欧米に赴いて、画技の習得をはかる。

（8）高階秀爾『日本美術の流れ6 19・20世紀の美術』（岩波書店、一九九三年）、四四―四五頁。

（9）一九世紀末から二〇世紀初めにかけて、ヨーロッパ、アメリカで流行した芸術運動。建築や美術、服飾などのデザインに蛇のようにくねる耽美的な植物のモチーフを伝播させた。日本美術商サミュエル・ビングがその名付け親であり、ジャポニスムとの関わりが深い。

図4　百武兼行「臥裸婦」　1881年頃　石橋財団アーティゾン美術館

山本芳翠（一八五〇─一九〇六）は明治一一年（一八七八）渡仏、「裸婦」（一八八〇頃）を制作した。この図は、同じ頃ヨーロッパで油絵を学んでいた百武兼行（一八四

である。九年間の滞欧を終えて帰国してからは、名所絵的な日本の風景画や肖像画を描いたが、作風は次第に精彩を失っていった。大成を期待されたかれの早熟の才能は開花せずに終わったのである。しかし、かれの水彩画五点が、パリのル・サロンに出品されたとき、当時の有力な批評家ユイスマンは、こういった。「……ああ、それにしても、フランスにやってきて、本当は持ち合わせていたかもしれない才能を失い、かといってまったく持ち合わせていなかったはずの才能をうまく装うこともできないとは、なんという不幸な人だろう」。当時フランスではジャポニスムがピークに差し掛かった頃だった。フランス人は日本人のすぐれた美術的才能が、西洋美術の伝統のなかに埋没するのを危惧の眼で見ていたと思われる。

（10）本江邦夫「公平さについて」静岡県立美術館、府中市美術館ほか共催『もうひとつの明治美術』展カタログ（二〇〇三年）所載より引用。

二―八四）の「臥裸婦」（がらふ）（一八八一頃）［図4］と並んで日本人による裸婦像のもっとも早い作例とされる。ともに同時代の西洋アカデミズムの水準に照らしさほど遜色はない。だが、のちの明治二八年に起こった黒田清輝の「朝妝事件」(11)に象徴されるような、当時の日本人の裸婦像に対する強い禁忌の感情を考えると、これらがそのまま日本で素直に鑑賞されたかは疑わしい。

フォンタネージの帰国後、工部美術学校は明治一六年（一八八三）閉校となったが、その背景には次に述べる、同じお雇い教師のフェノロサに主導された伝統主義の台頭がある。

❹ フェノロサの来日と啓蒙

フォンタネージが日本を去った明治一一年（一八七八）、アメリカの若い哲学者フェノロサ（一八五三―一九〇八）が来日し、東京大学で政治学、理財学、哲学史などを講じた。かねてから美術に関心の強かったかれは、間もなく日本美術に興味を持ち、狩野永悳（えいとく）について絵を学んだ。明治一五年（一八八二）の「美術新説」と題する講演で、かれは当時依然人気のあった文人画の粗放な表現主義を攻撃し、油絵より日本画の線描の方がかれのいう「妙想」の表現に適しているとして当時衰退していた狩野派を擁護し、伝統美術の復興を訴えた。この講演は洋画の写実を至上とする政府主導の絵画観を揺るがすという予想外の効果があった。

かれはまた、明治一三年からたびたび京都、奈良の古美術探訪を試み、とくに明治

(11) 黒田清輝が滞仏中に制作した裸婦像「朝妝」が、明治二八年の第四回内国勧業博覧会に出品されたとき、風紀を害する醜画として新聞各紙に非難の文が相次いだ事件。陰里鉄郎「人物赤裸画から裸体画へ」『日本美術全集22 近代の美術II』（講談社、一九二年）、勅使河原純『裸体画の黎明』（日本経済新聞社、一九八六年）。

一七年、教え子の岡倉天心（一八六二―一九一三）とともに法隆寺を訪れ、夢殿秘蔵の「救世観音像」を初めて開扉させた時の驚きは大きかった。その体験にもとづいてかれは古美術の保存を政府に説き、これが現在の文化財保護政策の原点となった。

当時貧窮に苦しんでいた狩野芳崖（一八二八―八八）を激励して、絶筆「悲母観音」［図5］の産婆役をつとめたのもかれである。現在近代日本絵画史上の初期の名作とされるこの作品は、しかしながら、実際見ると「破綻がなさすぎる、余りに完成されすぎている」という印象をぬぐえないし、海外の評価も高くはないという。芳崖の場合、むしろ「江流百里図」（ボストン美術館）、「飛龍戯児図」（フィラデルフィア美術館）のような、中国画を新しい観点から取り入れた一種独特の幻想性を持つ作品の方が、より現代的な普遍性を持つのではないか。

「悲母観音」の少し前に描かれた芳崖の「不動明王図」（東京藝術大学、一八八七）、「仁王捉鬼図」（一八八六）［図6］を、小林忠は〝珍奇で滑稽〟と評する。「仁王捉鬼図」は、この図のためにフェノロサがわざわざ西洋から色を取り寄せて与えたといわれ、かれが主宰する「鑑画会」で一等賞を得た作品である。日本の伝統絵画を近代化し復活させるというフェノロサの構想の誤算だが、しかし観点を変えれば、この図の珍奇・滑稽さは、前田青邨（⇨三九九頁）が昭和天皇の即位記念に奉納するため精魂傾けて制作した「唐獅子図屛風」［図7］の獅子のマンガ的な珍奇・滑稽さに驚くほど共通している。村上隆が二一世紀の日本の前衛美術の標識として立てた〝スーパーフラット〟の例を、これらにも見ることができるのだ。

（12）高階秀爾『日本近代美術史論』（講談社、一九七二年。講談社学術文庫、一九九〇年）、一七一頁。

（13）佐藤道信「狩野芳崖の歴史評価の形成」『明治国家と日本美術』（吉川弘文館、一九九九年）。

（14）小林忠「江戸から見た絵画の明治維新」『日本美術全集21　江戸から明治へ』（講談社、一九九一年）、一六〇頁。

（15）村上隆『SUPER FLAT』（マドラ出版、二〇〇〇年）。

図6　狩野芳崖「仁王捉鬼図」
1886 年　東京国立近代美術館

図5　狩野芳崖「悲母観音」
1888 年　東京藝術大学

❺ 洋画派の受難と団結

フェノロサの講演があった年、官営の第一回内国絵画共進会が開かれたが、ここへの洋画の出品は拒否された。洋画の受難時代の始まりである。これに対抗すべく、浅井忠らかつてのフォンタネージの教え子たちに川村清雄、原田直次郎らヨーロッパ帰りの洋画家が大同団結して、明治美術会を結成したのが明治二二年（一八八九）である。洋画を日本人の視覚になじませるための工夫として、かれらは日本の風景、風俗、宗教、物語伝説などを油絵で描いた。原田直次郎「騎龍観音」（東京・護国寺、一八九〇）、山本芳翠「浦島図」（一八九三─九五）〔図8〕、同「十二支図」（三菱重工業長崎造船所、一八九二）などは、こうした意図のもとに東西の伝統が興味深い、あるいは珍奇な出会いを遂げた例である。

外山正一[16]は原田の「騎龍観音」の無思想性を批判し「思想画」の重要さを主張した。山本芳翠の「浦島図」もサーカスのようだと外山に批判された。だが、玉手箱を抱いて誇らしげな浦島や、ヌード見立ての乙姫たちの笑いさざめく明るい表情、きらきら輝く冠などには、子供のための御伽噺の挿絵を見るような空想の楽しみがある。江戸時代の民衆絵画の楽しさが、重厚で扱いにくい油絵の画面にやっと移植された一例がここにある。高階絵里加は芳翠の「十二支図」の発想や構図に、江戸以来の遊びの伝統が息づいていると指摘する[17]。

勝海舟の死を悼んで制作された川村清雄（一八五二─一九三四）の「形見の直垂（ひたたれ）（虫

（16）外山正一（一八四八─一九〇〇）。イギリス、アメリカで学ぶ。一八九七年東京帝国大学総長、九八年文部大臣。

（17）高階絵里加『異界の海』（三好企画、二〇〇〇年）。

干し）（一八九五―九九頃）［図9］は、画中に配置されたモチーフそれぞれの寓意性によって、「西洋アカデミズムの理念がようやく日本に移植された一例」とされる。[18] 川村は一八七一年いち早く渡欧し、イタリアの美術学校で画技を本格的に学んだ。一〇年後日本に帰ってからの作風は五姓田義松の場合と同様、日本的な画題と作風に変わる。「形見の直垂」はそのなかで、イタリアでのアカデミズム習得の成果を生かした数少ない作例であろう。

図8　山本芳翠「浦島図」　1893〜95年
岐阜県美術館

図9　川村清雄「形見の直垂（虫干し）」　1895〜99年頃
東京国立博物館

（18）　高階、前掲註（8）『日本美術の流れ6』、五〇頁。

図7　前田青邨「唐獅子図屏風」　六曲一双　1935年
宮内庁三の丸尚蔵館

以上をまとめると、幕末・明治前半における西洋画との本格的な出会いは、日本人にとって心ときめくものであり、その写実手法を自己のものとすべく懸命の努力が払われた。だが西洋画の技法の壁は厚く、せっかくの留学の成果も、帰国して元の木阿弥になる。由一の静物画が私たちの心を捉えるとすれば、それはまな板の豆腐のような日常のモチーフを、真を写すための対象としてひたむきに追求したかれの真摯さがかもしだす迫力ゆえであり、仕上げの見事さではない。長い時間をかけて中国絵画を消化した日本人だが、今度はどうなるだろうか。

❻ 文明開化の狭間で——暁斎と清親

「日本画」という言葉が、いつ頃から、どのような意味合いで用いられるようになったか——かつて秋山光和が「やまと絵」について行った研究［⇩一三四頁］と同様な詳細な調査を、「日本画」について試みたのが北澤憲昭である。[19] 結論として氏は次のように言う。「日本画」は、明治初年にボザール（仏）、ファイン・アート（英）、シェーネ・クンスト（独）などの翻訳語としてつくられた「美術」という語にあわせて「（漢画、大和絵、南画などに分かれていた）従来の日本絵画を整理ないし純化するための翻訳用語として用いられるようになった」もので、「洋画」「油絵」と対比される概念であり、同時にまた、フェノロサの影響下に展開していった「新日本画」を、さす。これによれば、狩野芳崖の作品は「新日本画」の典型であり、かつその出発点ということになる。

（19）北澤憲昭〈日本画〉概念の形成に関する試論」『境界の美術史——「美術」形成ノート』（ブリュッケ、二〇〇〇年）。

図10　河鍋暁斎「カエルとヘビの戯れ」（鳥獣人物戯画）
1871〜89年　大英博物館
© Copyright The Trustees of The British Museum.

だが、フェノロサの指導のもとに「新日本画」創立のために苦闘した芳崖に対し、江戸の町人文化の体質をひきついで、自由な町絵師の立場から時代に対応した画家たちが同じ時期にいた。河鍋暁斎、小林清親らがそれである。狩野派の門から出ながら、河鍋暁斎（一八三一一八八九）には、以前国芳の弟子であった経験が役に立った。狩野派の筆力に国芳の諧謔を合わせ、また北斎に私淑した暁斎の絵は、民衆の粗野なエネルギーを反映して奔放で快活なユーモアあふれる表現を展開し、後述のお雇い建築家ジョサイア・コンドルのように弟子となる西洋人まであらわれた。現在ヨーロッパには、暁斎の作品がたくさん残っている［図10］。ほかに「漆絵」という新しい領域を開拓した柴田是真（一八〇七一九一）もまた、万博への出品などを通じて海外に知られた個性豊かな画家・工芸家であった。

小林清親（一八四七一一九一五）は横浜で洋画の手ほどきを受け「光線画」を考案した。明治八年から同一四年にかけて制作された、東京名所に取材する風景版画がそれで、外光や人工の明

かりの木版による表現を特徴とする。たとえば「高輪牛町朧月景」〔図11〕では、月夜の海辺を走る汽車の煙突から出る火、前燈の光、客車の窓の光、月明かりを映す雲、青白く浮き出た路面、月光を反射する海、といった複雑で多種類な光が、色摺木版の性質を生かして、見事に描き分け、というより摺り分けられている。横浜で入手したアメリカの石版画がヒントになっているが、すでに広重らの幕末風景版画が、月夜や夕焼け、水面の反射など、外光表現を試みていることを忘れてはなるまい。ちなみにパリで印象派が最初に展覧会を持ったのは、明治七年（一八七四）のことだった。パリと同時進行した日本の印象派のさきがけ、と清親を見ることはできないだろうか。

体制の崩壊を眼のあたりにして、民衆の心も動揺を免れない。幕末・明治初年の歌舞伎の演出には、血腥さと怪奇が好まれた。江戸の浮世絵師月岡芳年（一八三九〜九二）はそれを鋭い病的感覚でとらえ、土佐藩の御抱え絵師から在野の画工となった絵金（広瀬金蔵・一八二一〜七六）はそれを、土佐の夜祭の台提灯絵に、土着的な力強さで表現した。菊池容斎（一七八八〜一八七八）が中国の故事を借りて試みた残虐表現も見逃せない。

❼ 「彫刻」の導入とラグーザ

すでにふれたように、「美術」の概念はもともと日本にはなく、明治になって西洋から輸入されたものである。北澤憲昭によれば、それは明治政府が欧米から取り入れた「制度」ということになる。「美術」を構成する「絵画」「彫刻」「工芸」「建築」な

（20）北澤、前掲註（6）『眼の神殿』。

図11　小林清親「高輪牛町朧月景」
一八七九年　静岡県立美術館

図12　ラグーザ「日本婦人」
1891年頃　東京藝術大学

たるラグーザの熱心な指導は、それまでの木彫仏や金銅仏あるいは象牙彫の根付など

とは違った、西洋のアカデミックな彫刻の伝統を日本に移植することに成功した。日

本の工芸の伝統に興味を抱いたかれは、明治一五年漆芸家清原栄之助とその妹玉女を

帯同して帰国し、栄之助を自費で設立した工芸学校の教師とし、玉女を妻としている。

弟子の一人大熊氏広(おおくまうじひろ)(一八五六―一九三四)は、明治二一年渡欧し、帰国後「大村

益次郎像」(靖国神社)をつくったが、これは日本最初のブロンズ彫刻であった。こ

れとは別に、江戸の木彫師であった高村光雲(一八五二―一九三四)は、仏像の需要

が減った木彫衰退の時期に、鳥や獣の写実的な木彫りで、シカゴ万博出品の「老猿」

(一八九三)のような、巨大な細工物(もの)とでもいうべき木彫りを生んだ。かれの有

名な「西郷隆盛像」(上野公園)は、木彫の原型から銅像をつくったものであり、極

小の根付が極大の銅像に転じた趣きがある。

九二七)[図12]である。六年間にわ

イタリア人ラグーザ(一八四一―一

もに「彫刻」の教師として招かれた

導に当たったのはフォンタネージとと

術学校設立に際してであり、その指

う語が用いられたのは前記の工部美

治初年につくられた。[21]「彫刻」とい

どの言葉もまた、翻訳用語として明

(21)　佐藤、前掲註(13)『明治国家と近

代美術』。

❽ 洋風と擬洋風──幕末・明治前半の建築

外国人居留地の洋風建築

安政六年（一八五九）の開港当時、横浜に住む外国人はわずか四五人だったが、維新直前には一〇〇〇人に達していたという。かれらの居留地には、ヴェランダ、下見板、木骨石造、瓦屋根、漆喰壁など、和洋混交の奇抜なデザインによる洋風住宅が立ち並んだ。当時の横浜絵には、庶民の異国趣味をあおる洋風御殿のさまが、誇張や空想を交えて描かれている。それらはすべては残らないが、長崎の外国人居留地跡には維新以前の洋風建築がいくつか残る。

「旧グラバー邸」（一八六三）［図13］はクーバー型の平面にヴェランダをめぐらす独特なヴェランダコロニアル建築で、現存する最古の洋風建築でもある。大浦天主堂（一八六四）はフランス人宣教師の設計により建てられたゴシック様式の木造版で、内部はほぼもとのままに残っている。

ヴェランダを持つコロニアル建築は、明治以後各都市にひろまったが、日本の風土に合わないことが分かり、明治後半には次第に廃れてゆく。

その一方で、日本の棟梁が洋風をまねた擬洋風建築が各地に建てられ

図13　旧グラバー邸　一八六三年　長崎市

図14　旧済生館　1879年
山形市

図15　立石清重設計　旧開智学校　1876年　松本市

た。江戸の大工清水喜助（一八一五―八一）は、リカ人ブリッジェンスに洋風建築の手ほどきを受け、横浜が開港すると早速出かけてアメ第一国立銀行）をみずから手がけて明治五年には海運橋三井組（後の擬洋風建築の第一人者となった。ただしかれの建築で現存するのはわずかである。

現存する明治初年の擬洋風建築をいくつか挙げるならば、旧加賀藩士の団結のシンボルとして建てられた、金沢の尾山神社神門（一八七五）は、アーチ状の一階の上に黄檗寺院の山門を積み重ねたような構造を持ち、神社建築としては他に類を見ない。山形の旧済生館（一八七九）［図14］はドーナツ状の多角形の一階平面の前面に奇抜なデザインの塔をつけた病院建築である。松本の旧開智学校（一八七六）［図15］は、明治五年の学制発布にともなない全国的な流行となった擬洋風の小学校建築を

図16　旧開智学校・車寄せ

代表するものである。銭湯を思わせる車寄せの唐破風にエンジェルが校札を掲げるデザインは当時の新聞の表紙から採ったという。ヴェランダの手摺の湧き上がる雲文、その下の欄間の彫り物、棟瓦の盛り上がり――現代の奇抜な民衆建築デザインに対して与えられる「キッチュ」という呼び名は、こうした擬洋風建築に似つかわしいかもしれない［図16］。だがここには文明開化に未来を託す明治人の夢がある。

本格的な建築家の招聘

洋風ないしは擬洋風の建築は、外国人の建築技術者や大工によるものでありアーキテクト（建築家）と呼べる人物によるものではなかった。明治政府もそのことに気付き正真正銘の建築家の招聘を試みる。明治一〇年（一八七七）、工部大学校の造家学科の教授としてイギリス人コンドル（一八五二―一九二〇）が雇われた。かれは学識豊かで、人格もすぐれ、工部大学校造家学科でのかれの教え子二一人が、その後の日本建築界をリードしてゆく。日本の近代建築の母（あるいは父）と呼ばれるゆえんである。かれは伝統文化にも敬意を払い、河鍋暁斎の弟子となって画技を学んだ。

コンドル設計の上野博物館（一八八一）、鹿鳴館（一八八三）はともに失われたが、ニコライ堂（一八九一）、綱町三井倶楽部（一九一三）などが現存する。明治一七年（一八八四）かれは日本人建築家の活躍に期待して教授職を弟子の辰野金吾（一八五四―一九一九）にゆずり、以後「くなるまで民間建築家として旧岩崎久弥邸（一八九六）［図17］など数多くの邸宅を設計した。岩崎邸の内部には和洋の居住空間を融合する

図17 ジョサイア・コンドル設計
旧岩崎久弥邸 一八九六年 東京都

独自の設計が見られ、自身の日本での長い生活がそこに生かされている。

辰野はイギリスで学んだ後、日本銀行本店本館（一八九六）[図18]、東京駅（一九一四）などを設計した。クラシックスタイルによる堅実な日銀本店の建築の成功によって、明治の建築史を代表する存在となった。

だがコンドルの門下生は、辰野らのイギリス派と、横浜正金銀行（一九〇四）や東京商工会議所（一八九九）などを設計したドイツ派の妻木頼黄（一八五九—一九一六）、京都帝室博物館（一八九五）および一〇年を費やして一九〇九年に完成の赤坂離宮などを設計したフランス派の片山東熊（一八五四—一九一七）の三派に分かれそれぞれ技を競い合う。この過程で日本人の設計・施工による大型の本格西洋建築は、外国人の助力を必要としないまでに成長した。かれらの建築はともに、コンドルの時代の西洋建築が共有した歴史主義に基づくものだった。歴史主義とは、クラシックであれ、バロックであれ、過去の建築様式を古典とする建築の方法論である。建築の本領は実用より美にありと、コンドルは弟子たちに教えた。

❾ 殖産工芸の推奨と超絶技巧の工芸品

「美術」という言葉は、先述のように、明治五年、翌年に開催されるウィーン万博への準備のなかで生れた。一方「工芸」の語は明治三年の工学部の設置趣旨に初めてあらわれ、このときは「工業」の意味も含んでおり、現在の意味に収まったのが明治二〇年頃である。[22] 明治初年において政府は工芸を輸出産業の花形と考えていた。これ

（22）佐藤、前掲書、四五頁。

図18　辰野金吾設計　日本銀行本店本館
一八九六年

図19　永澤永信（初代）
「白磁籠目花鳥貼付飾壺」
1877年頃　東京国立近代美術館

図20　鈴木長吉「十二の鷹」より
1893年　東京国立近代美術館

を助けたのは、明治元年（一八六八）日本に招かれたドイツの応用科学者ワグネル（一八三一─九二）で、かれは明治六年のウィーン万博への出品を監修してそれを成功させ、以後の工芸品の輸出を盛んにさせた。

政府の意向を受けて、明治七年には浅草蔵前に起立工商　会社が設立され、名ある美術工芸家を動員して優れた作品を集め、内外の博覧会でつねに高く評価された。兵庫・出石には、士族の子弟を集めて盈進社がつくられ、輸出用磁器を制作した。ブロンズの鋳物に金、銀などを象嵌した起立工商会社の「花鳥文花瓶」、竹籠の鳥を白磁でつくった盈進社の「白磁籠目花鳥貼付飾　壺」（初代永澤永信作）［図19］などの代表作にみるように、陶磁や金属工芸を主とするこれらの作品は、文様の徹底した写実性や、それを浮彫りにして目だまし的効果を挙げる点などを特色としている。江戸後期工芸の傾向を受け継いだその超絶技巧は、西洋人の鑑賞眼にアピールし、万博での話題となった。シカゴ万博出品の鈴木長吉作「十二の鷹」［図20］のすぐれた出来栄えは、工芸と彫

図21　宮川香山（初代）
「褐釉蟹貼付台付鉢」　東京国立博物館

図22　安藤緑山「柿置物」　1920年
宮内庁三の丸尚蔵館

刻とを区別する西洋の観念を戸惑わせるものだった。泰平の江戸の世で仕事を失った甲冑師明珍の工房が始めた「自在⽇」は動く工芸品として西洋人の目を驚かせた。これら明治の輸出工芸品は、異国の美的趣向に沿うべくつくられたもので一種の混合美術の趣きを持つが、他方、国際舞台を意識した職人たちの意気込みのほどを感じさせる。なかで初代宮川香山の生人形ならぬ "生蟹" を鉢に這わせたような「褐釉蟹貼付台付鉢」（一八八一年第一回勧業博出品）［図21］や、鼈甲、象牙を使って動植物を実物以上にリアルに再現した「柿置物」［図22］が、現代美術のハイパーリアリズム（超写実主義）に通じるその表現ゆえに改めて注目されている⽇。

また、無線七宝の技法を考察した濤川惣助（一八四七―一九一〇）の絵画と見まがう美しい模様は、たびたび万博に出品されて世界的な評価を得たため、かれの作品で日本に残るものはわずかである。こうした超絶技巧の輸出工芸も、明治の終り頃になると、ジャポニスムの退潮とともに次第に飽きられてゆく。だが、その伝統は板谷波山（一八七二―一九六三）、楠部彌弌（一八九七―一九八四）らに引き継がれ、ともに芸術品としての完成度の高い陶磁を目指した。波山は歴代の中国陶磁を研究して新しい釉を工夫し、アール・ヌーヴォーの意匠も取り入れて、官展系の陶芸の権威となった。

⽇鉄でつくった龍や昆虫や魚の置物の体が自在に動くという細工物。

⽇「万国博覧会の美術」展（東京国立博物館他、二〇〇四―〇五年）、「細工・置物・つくりもの」展（宮内庁三の丸尚蔵館、二〇一二年）、「〈彫刻〉と〈工芸〉」展（静岡県立美術館、二〇〇四年）は、ともに明治工芸の見直しという観点を共有した企画である。

二 近代美術への新動向［明治美術・続］

❶ 黒田清輝と「新しい」洋画

高橋由一を起点とする日本近代洋画の流れは、明治美術会を経て黒田清輝（一八六六—一九二四）の登場により新しい局面を迎える。清輝は養父黒田清綱が維新の功績により子爵の位を授かったという特権貴族の出身である。明治一七年（一八八四）一八歳で法律を学ぶため渡仏したが、数年後絵画を志してアカデミズム（官学派）の画家ラファエル・コラン（一八五〇—一九一六）の門に入った。

だがこのころ、ヨーロッパ画壇は大きく変貌していた。印象派による絵画の革新は、モネの「積み藁」「ルーアン大聖堂」などの連作によってそのクライマックスを迎える。印象派と対立する官学派も、もはやその存在を無視できなくなり、印象派の外光表現を取り入れる折衷主義者があらわれる。コランがその典型である。子爵の子息としての優遇を受けながら、清輝はコランに学んだ折衷様式で「読書」（東京国立博物館、一八九一）、「婦人像（厨房）」（一八九二）のような作品を手がけ、サロンに入選するなど、画家として認められてゆく。九年後の明治二六年（一八九三）、日本での作画

継続に不安を感じながら、同門の久米桂一郎とともに帰国したかれは、ただちに画題を日本に求めて「舞妓」[図23]のような明るい色彩感のある作品を描いている。黒田や久米がもたらしたこの新画風は、「新派」「紫派」と呼ばれて歓迎され、明治美術会の画風はそれに対し「旧派」「脂派」と呼ばれた。明治二〇年岡倉天心を幹事として設立された東京美術学校にあえて置かれなかった西洋画科が、明治二九年にやっと新設されたのも黒田への期待ゆえだろう。

すでにみずから画塾天真道場を開いて、和田三造、岡田三郎助から後進の育成にあたっていた黒田は、東京美術学校主任教授、後述の白馬会の主宰者という地位を生かして〈近代洋画の父〉となることを周囲から期待され、みずからもそれを自覚した。だが、かれのもたらした西洋画風はまわりの期待するほど新しいものではなかった。それは新・旧の折衷様式であった。明治三〇年(一八九七)の夏、箱根芦ノ湖畔で涼む夫人をモデルに「湖畔」[図24]が描かれた。黒田の代表作として知られるこの絵は、しかしながら広重や国貞の三枚続き錦絵「隅田川納涼図」のように爽やかな涼気を感じさせるものではない。油絵具で描く納涼図はやはり難問だったようだ。かれ自身、このような画題をスケッチと考えて高く評価しなかった。かれは、西欧アカデミズムの「構想画」を日本に移植すべく考えて三尊仏のように配した「智・感・情」(一八九九)[図25]は、一九〇〇年のパリ万博に出陳されて好評だったというが、二〇〇四年から〇五年にかけて東京国立博物館等で開催された「万博展」で、厚ぼったい西洋アカデミシャンの

(25) 高階秀爾氏考案の用語。西洋画のコンポジションに相応するが、単に構図だけでなく、神話や歴史上の物語を題材に、スケッチを重ねて全体の理念を構想するもの。

(26) 『世紀の祭典 万国博覧会の美術展』カタログ(東京国立博物館、二〇〇四年)。

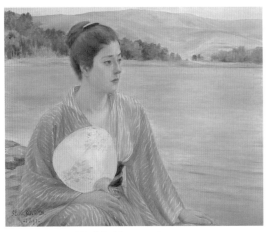

図24　黒田清輝「湖畔」　1897年
東京文化財研究所

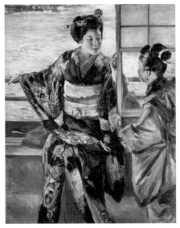

図23　黒田清輝「舞妓」
1893年　東京国立博物館

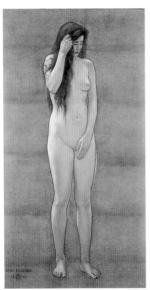

図25　黒田清輝「智・感・情」　1899年　東京文化財研究所

絵の中に置かれたのを見ると、日本的な平面性が清潔な印象を与え好ましかった。西洋アカデミズムに対する、かれなりの最善をつくした回答であろう。現在は試作品しか残らない「昔語り」（一八九八）も時間をかけたもう一つの構想画であった。こうした大画面構成の試みはまもなく放棄され、晩年はスケッチしか描かなくなるが、そのなかに「赤小豆の簸分」（一九一八）のような農民生活に取材した好ましい作品が含まれているのも見逃せない。

❷ 洋画壇の対立と浪漫主義・装飾主義——藤島武二と青木繁

黒田が美術学校の教授となった明治二九年（一八九六）、かれは久米とともに明治美術会を退き、同郷の藤島武二、和田英作や佐賀出身の岡田三郎助らと白馬会をつくる。いずれも東京美術学校の教師である。明治美術会はこれに対抗して明治三四年（一九〇一）に解散、吉田博、満谷国四郎、大下藤次郎、丸山晩霞、中川八郎に、フランスでジャン゠ポール・ランスから正統アカデミズムを学んで帰国した鹿子木孟郎、中村不折が加わって同年太平洋画会が結成された。官学系の白馬会の折衷アカデミズムに対する在野の太平洋画会の本格的アカデミズムという図式が洋画壇につくられたわけである。

太平洋画会の画家たちは、ビゲロー➡五姓田義松➡浅井忠と受け継がれた水彩画法を御家芸としており、すでにアメリカで好評を博していた。なかでも吉田博の卓越した技量は、いまでもイギリスなどで高く評価されている。中川八郎の「雪林帰牧」

図26　中川八郎「雪林帰牧」　1897年　個人蔵

（一八九七）［図26］もまた、水墨画の伝統が近代水彩画として見事な再生を遂げた例である。この系譜は石井柏亭（一八八二―一九五八）の水彩画に受け継がれている。

ところでこのころ、東京を中心にようやく形成された知的市民階層の間に広がり始めていたのは、浪漫主義、あるいは明治浪漫派といわれる、ロマンチックなものへの情熱だった。文芸と美術の世界にまたがるこの情熱は、美術に関してはヨーロッパ美術のアール・ヌーヴォー様式や、ギュスターヴ・モローやビアズレーが好んで描いた『サロメ』に象徴されるような「世紀末芸術」の様式に関わるものだと指摘されている。[27]　白馬会に出品された和田英作「渡頭の夕暮」（一八九七）、赤松鱗作の「夜汽車」（一九〇一）などの風俗画は、黒田のすすめで描かれたものだが、むしろ明治の貧しさを感じさせるこれらの暗い画面にも、浪漫主義の文学性・感傷性が覗いている。

黒田と同郷で一歳年下の藤島武二（一八六七―一九四三）は、明治二九年（一八九六）黒田の推薦で東京美術学校の助教授になった。だが、作風は間もなく黒田の模倣

（27）高階秀爾『世紀末美術』（紀伊國屋書店、一九八一年）、一一一―一一二頁。

から離れ「天平の面影」（一九〇二）、「蝶」（一九〇四）［図27］など、装飾的で浪漫主義的な初期作を白馬会に発表したり、雑誌『明星』の表紙や与謝野晶子の『みだれ髪』の表紙（一九〇一）を最新流行のアール・ヌーヴォー調で手がけたりしたのち、明治三八年（一九〇五）に渡欧、フランス、イタリアのアカデミーで学んだ。イタリア滞在時代の「黒扇」（一九〇八─〇九頃）、「糸杉」（同）などは、大胆で触覚的な筆使いと、明るくのびやかな装飾性が印象に残る。この間、浮世絵の影響を受けたゴッホやゴーギャンの遺作展に立ち会うことができたのも、かねてから装飾を重視するかれにとって幸運だった。

明治四三年に帰国してからのかれは、油彩画法を日本絵画の伝統である装飾性に即して自在に使いこなすことを目標に「大王岬に打ち寄せる怒濤」やモンゴルの日の出を描いた最晩年の「旭日照六合」（一九三七）などで、雄大な自然景を明快にとらえた。藤島晩年の日本的装飾への指向は、次世代の児島善三郎（一八九三─一九六二）らに受け継がれる。

青木繁（一八八二─一九一一）は、明治三六年（一九〇三）美術学校在学中に、二一歳の若さで白馬会に「黄泉比良坂」など神話に取材した画稿十数点を出品し入賞している。その翌年かれは千葉県の布良での体験をもとに、「海の幸」［図28］を描いた。獲物のサメを担いで行進する裸の漁師たちが発散するオーラは、若い天才画家の浪漫的情熱の鼓動である。この作品にみなぎる生動感は、それが未完であることと密接につながる。「自然な態度で描かれたデッサンは、厳しい制作の労働がかえって弱めて

図27 藤島武二「蝶」
一九〇四年 個人蔵

図28　青木繁「海の幸」1904年　石橋財団アーティゾン美術館

しまうようなものを、新鮮なままに保っている」と、一九世紀のすぐれた"目きき"であったモレルリはいい、「習作は傑作を生動せしめる」と美術史家フォシオンはいう。渡辺崋山の肖像画の下絵が完成作よりはるかに新鮮に見えるのを思い起させる言葉だ［⇨三三三頁］。「天平時代」（石橋財団アーティゾン美術館、一九〇四）の魅力も同様に未完成に未完作であるゆえで、"あたり"をつける朱の線が装飾効果として生かされているのをみると、青木は未完ゆえの価値をあるいは自覚していたのかもしれない。

明治四〇年（一九〇七）「わだつみのいろこの宮」を発表したあと、青木は恋人の福田たねと別れて窮迫した郷里久留米の実家に帰り、その四年後の明治四三年、二九歳で病死した。矢代幸雄は、青木の天分をドラクロアよりむしろ勝っていたとしたうえで、当時の「幼稚な日本の芸術環境も、かれを大規模に育てあげる用意ができていなかった」ことを指摘している。

（28）ヴィント、高階秀爾訳『芸術と狂気』（岩波書店、一九六五年）、一一一一二頁。

（29）矢代幸雄「青木繁」『近代画家群』（新潮社、一九五五年）。

❸ 岡倉天心と日本美術院──横山大観、菱田春草の活躍

フェノロサの東京大学での講義を聴いた学生のうち、岡倉覚三（のち天心と号す）（一八六二─一九一三）は、横浜で貿易をいとなむ福井藩士の子として育ち、英語に堪能であった。最初政治・文学に興味をもっていたかれは、フェノロサに感化されて日本美術史に眼を向ける。明治一九年（一八八六）フェノロサとともに欧米美術を視察、翌年帰国して早々、東京美術学校設立の中心人物となった。明治二二年授業を始めた同校に西洋画科が設けられなかったのは、フェノロサが天心らに自覚をうながした民族主義的理念が、政府の美術教育の方針に改めて採用されたことを物語る。天心は数え年二七歳で校長に任じられた。絵画科の主任に予定されていた狩野芳崖は前年に世を去り、親友の橋本雅邦（一八三五─一九〇八）がそれに代わった。雅邦は芳崖にくらべ画技平凡といわれるが、そのかれの「龍虎図屛風」（静嘉堂文庫美術館、一八九五）の画面に漲る力強い動感には、当時の日本画家の気概のほどがうかがえる。この間フェノロサはボストン美術館の招きに応じ、明治二三年に帰国している。

天心は明治二四年から翌年にかけて「日本美術史」の講義をした。これは日本人による最初の日本美術史概論である。明治二二年、かれは高橋健三と計って美術雑誌『國華』（一八八九─現在）を創刊した。一見国粋主義を思わす誌名だが、日本のみならずひろくアジア美術全般の真価を西洋側に知らせるための出版であったことを幅広い編集内容が示している。だが、天心の独断専行振りが反発を呼び、明治三一年（一

八九八）かれは中傷により美術学校の校長職を追われることになる。　野に下った天心は、かれと行動を共にして辞職した教職員と共に日本美術院を創立して院展を立ち上げ、新しい日本画の創造を目指した。このときの第一回院展には横山大観（一八六八—一九五八）が生なましい悲壮感に満ちた大作「屈原」（厳島神社、一八九八）を出品、モデルは天心かと評判になった。以後かれは、その長い画歴を通して、天心から与えられた「西洋絵画のスケールに負けない日本画を」という大きな課題に立ち向い、第一人者であり続けた。

院展は、最初のころは、大観とかれのよき友であった菱田春草（一八七四—一九一一）とが天心の意をうけた線描なしの彩色画を工夫するなど意欲的だったが、かれらの新手法が西洋かぶれの〝朦朧体〟と酷評されたこともあって次第に活気を失い、明治三六年に初期院展の幕を閉じる。天心は、大観、春草、下村観山ら四人の画家を茨城・五浦のアトリエに住まわせ、共同で制作させた。

明治四〇年（一九〇七）、当時日本画・洋画を通じ乱立気味であった美術の会派のまとめ役として文部省美術展覧会（文展）が発足した。日本のアカデミズムは曲がりなりにもこのときに始まるといわれ、「官展」としての反発をうけながらも、多くの名作を以後誕生させている。日本画では、第三回文展に出品された菱田春草の「落葉」（一九〇九）［図29］がその代表的な例である。樹肌や樹葉の細密な写生や、空気遠近法的な空間の微妙なとらえ方によって、宋元画を思わす幽邃さと「わび」の叙情を兼ねそなえた美しい作品となっている。　春草は美術学校の卒業制作「寡婦と孤児」

図29　菱田春草「落葉」六曲一双
一九〇九年　永青文庫

（一八九五）で、日清戦争の犠牲をひそかに訴える鋭い感性を示した画家でもあった。琳派の装飾手法に西洋画の光の描写を導入した斬新な作品である。洋画では、第一回文展下村観山（一八七三—一九三〇）の「木の間の秋」も第一回文展に出品された。琳派出品の和田三造（一八八三—一九六七）の「南風」が動感ある海洋の表現を見せるが、船乗りの姿はアトリエでのポーズを離れていない。

❹京都の日本画と富岡鉄斎

京都の画壇は東京より比較的冷静に近代化の衝撃を受け止めた。西洋の写実的表現法に対しては、京都絵画の主役であった円山四条派の写生画がある程度の緩衝材になったと思われる。しかし新しいものに鋭敏に反応する一面も京都市民は持ち合わせていた。明治一三年（一八八〇）、東京より七年早く京都府画学校（現在の府立芸大）が設立されたのがその一例である。ここにはむろん「西宗」と呼ばれる水彩、油絵などの西洋画のコースもあった。だが、画学校の設立に貢献したのが円山四条派の幸野楳嶺（ばいれい）と、南画家で田能村竹田（たのむらちくでん）の弟子直入（ちょくにゅう）であったことからうかがえるように、当時の京都では南画が依然高く評価され、その人気は明治一五年のフェノロサの南画排斥の演説によってもいささかも変わることはなかった。

そのような環境のなかで近代化の風潮を尻目に、文人画家（自覚的には学者）のあこがれる古代中国の神仙世界に心を遊ばせていたのが富岡鉄斎（一八三六—一九二四）である。

鉄斎は京都の僧衣を商う家に生れ、国学、漢学、儒学（とくに陽明学）、詩

図30　富岡鉄斎「二神会舞図」　1924 年
東京国立博物館

文の素養を積んだ。絵は文人画に合わせて琳派などやまと絵系の手法もほとんど独学で吸収、神社の宮司を勤める傍ら、読書と旅、書画執筆に専念した。南画家としての名声はすでに四〇歳代に定まっていたが、絵が妙味を増すのは六〇歳代以降、とくに八〇歳を越えてからである。猿田彦とアメノウズメ神とのセクシーな踊りをみずみずしい筆致で描いた「二神会舞図」［図30］が、八九歳でなくなる直前の作とはほとんど信じがたい。

鉄斎のあと、日本文人画の系譜は途絶えたとされる。だが実際には小川芋銭、萬鉄五郎、小杉放庵、梅原龍三郎、中川一政、熊谷守一らのなかに形をかえて受け継がれて再生されているのではないだろうか。

竹内栖鳳（一八六四―一九四二）は幸野楳嶺から円山四条派の写生と写意を学んだが、

図31　竹内栖鳳「羅馬之図」　六曲一双
一九〇三年　海の見える杜美術館

京都でフェノロサの講演を聴き古画の模写に努めた。明治三三年（一九〇〇）から翌年まで渡欧、写実のみと思っていた西洋画にも近代になると〝写意〟があることを発見したと帰国後の講演で述べている。ローマの水道の廃墟をコロー風のロマンチックな情感で描いた「羅馬之図」［図31］は、その折の成果である。かれは、そうした西洋画体験を内に含みながら、中国、日本の絵画の幅広い伝統を新しく解釈し直し、卓越した技巧で京都日本画の近代化を起動させ多くの門人を育てた。

❺ 建築──次世代建築家の活躍と伝統への目覚め

伊東忠太の登場

辰野金吾の教え子の伊東忠太（一八六七─一九五四）は、コンドルが工部大学校をやめた翌年の卒業生である。彼の卒業論文『建築哲学』（明治二五年・一八九二）は、建築の本質は実用でなく美にありと説いたコンドルの教えを受け継いだものだが、それにあわせてかれは、美は過去に成立した様式のなかにあるといっている。美を歴史のなかに見出すという伊東のこの考えの裏には、先述の建築の歴史主義とともに、岡倉天心の影響がある。この考えにもとづいてかれが翌一八九三年発表した「法隆寺建築論」（一八九八年刊行）は、法隆寺中門の柱のわずかなふくらみをギリシャ神殿の「エンタシス」の伝播としてとらえ、大きな反響を起こした。彼はこの自説を実証する目的をかねて、中国からインド、トルコをへてギリシャへと、三年間旅行し、その間、雲岡石窟を発見したりしている［図32］。日本建築史の開拓者でもあった伊東は、

図32 『伊東忠太見聞野帖　清國Ⅱ』より
四川省成都（1902年11月8日）

アール・ヌーヴォーとその後の歴史主義

西洋のアール・ヌーヴォー様式の影響は、絵画と同じ頃建築界にもあらわれる。渡欧中の武田五一が明治三四年（一九〇一）に描いた建築デザインを皮切りに、アール・ヌーヴォー調の住宅が大正の初めまで流行した。しかしこうした伝統との折衷様式やアール・ヌーヴォー様式は建築の主流でなく、コンドル・辰野以来の歴史主義が、これも歴史主義の合理化といえるアメリカン・ボザール様式に補強され、デザインに熟達の度を加えて昭和一〇年前後まで本流として生き続けた。中条精一郎の慶應義塾図書館（一九一二）はその間に生れたイギリス系歴史主義の傑作である。

木造建築の伝統様式を不燃の石造に「進化」させることを主張した。長野宇平治の奈良県庁（一九〇二）は木造だが、同様な伝統への意識から和洋折衷のすぐれたデザインを見せている。武田五一の「茶室建築について」（一八九九）は建築家が茶室を調査報告した初めての例である。伊東はその後、石の校倉造による「明治神宮宝物殿」（一九二一）や、インドの仏教寺院の様式による築地本願寺（一九三四）を設計している。

（30）フランスのボザール（国立美術学校）に学んだアメリカの建築家による様式。一九世紀末から一九二〇年代までアメリカ建築の主流となった。アメリカ的なのびのびした性格を持つ。野口孫市の大阪図書館（国立美術野口孫市市の大阪図書館（一九〇四）や横川民輔の株式取引所（一九二七）、渡辺節の日本勧業銀行（一九二九）などがこの様式によっている。

三 自由な表現を求めて［明治末—大正美術］

❶自己表現への自覚——高村光太郎の「緑色の太陽」

明治の美術が模範としてきた西欧アカデミズムの権威は、印象派の出現を機に急速に崩れてゆく過程にあった。明治が大正に改まったのは一九一二年だが、その年フランス旅行から帰った石井柏亭は、『早稲田文学』に寄せた一文のなかで「兎に角泰西の画界に今一大変動が起こりつつある事実」を伝えている。

アカデミズムに反逆したロダンが「地獄の門」に着手したのは遡って一八八〇年のことであり、世紀末の代表画家であり表現主義の先駆でもあるムンクの「叫び」はすでに一八九三年に描かれていた。ゴッホ、ゴーギャンへの評価の高まりと同時にフランスでフォーヴィスムが興ったのが一九〇〇年代初頭であり、同じ頃ドイツでは表現主義が盛んであった。セザンヌの後を受けてキュビズムが誕生したのが一九〇八年の頃である。「未来派画家宣言」がなされたのが一九一〇年、翌一九一一年にはカンディンスキー、クレーらによる「青騎士」グループが結成されている。アカデミズムはすでに主流から外れ、自然主義に反して芸術家の自由な個性表現を至上とする二〇世

図33 萬鉄五郎「裸体美人」 1912年
東京国立近代美術館

紀美術の顔ぶれが、前衛美術を含めほぼすべて出揃っていたのである。これらの情報

はほとんど間を置かず日本に伝えられ敏感に受け止められた。

明治四三年（一九一〇）に創刊された雑誌『白樺』に毎号掲載される色刷り図版は、若い美術志望者に大きな刺激を与えた。一九一二年の九〇頁に及ぶファン・ゴッホ特集号はその最たるものであった。彫刻家で詩人の高村光太郎が、雑誌『スバル』に発表した「緑色の太陽」というエッセイで、「人が“緑色の太陽”を画いても僕はそれを非なりとはいわない」と、表現主義への共感を示したのも一九一〇年のことである。

萬鉄五郎（一八八五—一九二七）が一九一二年、東京美術学校の卒業制作として「裸体美人」［図33］を発表したとき、教官や同僚は皆呆気にとられた。腰巻一つの裸女が、

草原に寝そべって〝ヘイゲイしている図〟と後に自らが回想しているような型破りの絵だったからである。岩手生まれのかれが、日本という辺境の風土性を逆手にとって挑んだこの大胆な表現は、洋画家の先輩たちが西洋絵画と取り組む生真面目さを〝ヘイゲイ〟しているようにも見える。日本の前衛美術運動の突破口はこの作品によって開かれたといわれる。

萬はその後も「日傘の裸婦」、「ボアの女」、「ほお杖の人」から「水着姿」（一九二六）にいたる制作のなかで、かれ一流の土着性を発揮した。この間「もたれて立つ

図34 関根正二「信仰の悲しみ」 1918年 大原美術館

人」（一九一七）のような、キュビズムのパロディともいえるような奇抜な作品も発表している。萬は南画に造詣が深く『谷文晁』という著作もある。萬のなかに受け継がれた南画的体質が、かれの表現の自由さに連動しているのは確かであり、その意味で鉄斎↓萬という〈南画的表現主義〉の系譜を考えることもできる。

その一方で、さらに直截に自己の表現に挑んだ画家もいた。　関根正二（一八九一―一九一九）が大正七年（一九一八）わずか一九歳で描いた「信仰の悲しみ」［図34］

では、絶望と祈りの入り混じった感情の表出が、技巧を超えた真実となって見るもの
の心を打つ。「湖水と女」（一九一七）の作者村山槐多（かいた）（一八九六─一九一九）もまた、
自己の高揚した感情を画や詩文で謳い上げ夭折した画家だった。

この間、ヨーロッパで主流となった反アカデミズムの動向は、画壇にも飛び火した。
大正元年（一九一二）後期印象派の主観的な表現に刺激され、新しい表現を目指す若
い美術家たちが批判する美術家たちが結束して第一回の二科会を開いた。大正三年（一九一四）、文
展の在りかたを批判するフュウザン会がその先陣である。文展の主流
であった黒田清輝以下白馬会の画家たちを、かれらは「旧派」と決め付けている。

この二科会の成功に刺激され、大正五年、文展の有力画家が文展を離れて金鈴社を
結成、文展も批判をかわすべく大正八年帝国美術院（帝展）に衣替えをする。一方日
本画では、大正三年、前年死去した岡倉天心を追慕して日本美術院が再興された。日
本橋三越で開かれた再興第一回院展は、文展と同じ日に開くなど反文展の性格を帯び
たものだった。以後果てしなく繰り返されるこのような画壇の対立や離合集散の裏には、
会をつくる。京都でもこれに刺激されて文展から離れた画家が大正七年国画創作協
近代の芸術家としての画家の自負や、さらにいえば生活の問題がある。以下、その目
まぐるしい動きをいちいちフォローせず、作品が最重要という観点を優先させること
にする。

萬や関根の試みた自我の独創的表現を、「もの」の再現に執着した高橋由一の写実
の伝統に遡るという逆説的な立場から実践したのが、岸田劉生（りゅうせい）（一八九一─一九二九）

である。白馬会から出発したが『白樺』に載せられた後期印象派の複製に感激、次にデューラー、ファン・アイクら北欧ルネサンスの巨匠のリアリズムに魅せられてから、かれの本領が発揮される。「道路と土手と塀（切通之写生）」［図35］（東京国立近代美術館）、「冬枯れの道路（原宿付近写生・日の当たった赤土と草）」など、「草土社」とかれが名づけた美術展に、大正四年から五年（一九一五―一六）にかけて出品された一連の風景画は、目前の風景の細部へのこだわりが、外光描写とはうらはらの、〈土の妖怪〉ともいうべき超現実的相貌を自然に与えているのである。アンドレ・ブルトンのシュルレアリスム宣言が一九二四年であるのを考えると、たとえ偶然の符合にせよ、実に独創的な視覚といわねばならない。同様なことはこれに続く麗子像の連作にもあてはまるが、ここには加えて劉生の東洋古美術に対する関心が見える。愛娘麗子の容姿が寒山の異相に見立てられているのである［図36］。

著書『初期肉筆浮世絵』（岩波書店、一九二六）は、制作に行き詰まった劉生が、寛永風俗画のデカダントな美人像に魅せられたことの表白である。劉生は苦境打開のため渡欧を計画して果さず、三八歳で世を去った。生きてヨーロッパ絵画の巨大な伝統と、それに反逆する前衛運動の興隆に向き合うことのなかったのは、かれにとってむしろ幸いだったかもしれない。

同様なことは、青木繁、萬鉄五郎、関根正二、中村彝など、渡欧の機会を逸した画家たちについてもいえる。文展、帝展に出品しながら、ルノワールとレンブラントを愛した中村彝（一八八七―一九二四）もまた、時代の若者がまだ見ぬ西洋に対して持

図35　岸田劉生
「冬枯れの道路（原宿付近写生・
日の当たった赤土と草）」
1916年
新潟県立近代美術館・万代島美術館

図36　岸田劉生「野童女」
1922年　神奈川県立近代美術館
（寄託）

つ熱っぽいあこがれをキャンバスにぶつけた画家であった。盲目の詩人のパトスが乗り移ったかのような「エロシェンコ氏の像」（一九二〇）［図37］も、印象に残る作品である。

❷ 浮世絵のその後と創作版画

輝かしい伝統を持つ江戸時代の錦絵は、明治に入って、石版や写真亜鉛版にコストの上で対抗できず絶滅に瀕する。高度な技を持つ彫師、摺師は廃業を余儀なくされ、小林清親の世代を最後に浮世絵師は消えていった。大正四年（一九一五）、版画屋渡辺庄三郎の企画により、橋口五葉、鏑木清方門人の川瀬巴水、同じく清方門人で浮世絵美人画の最後の人といわれる伊東深水（一八九八—一九七二）が登用され、「新浮世絵」と称する良質の版画を発売したのがその後のわずかなめぽしい状況であった。

ただそのなかで、民衆芸術としての浮世絵の本領をうけつぎ、多方面に活躍して時代の寵児になった画家が竹久夢二（一八八四—一九三四）である。画家をめざして岡山から上京、新聞・雑誌の挿絵や詩を投稿、社会主義にも加わって幅広く活動した。有名な「宵待草」の作詞もかれによる。夢二式と呼ばれる叙情美人［図38］は、春信以来の浮世絵美人の叙情を大正ロマンティシズムの感覚で再生させたものである。一方でかれは、恩地孝四郎らとの交友を通じて創作版画とも関わり、またポスター制作などを通じて商業デザインにも新風を吹き込んだ。

明治末から大正初めにかけ、前述のような西洋画壇の新しい動きを反映したムンク

図37　中村彝「エロシェンコ氏の像」
一九二〇年　東京国立近代美術館

の木版画やルドンの銅版画、その他抽象、表現主義などの木版画が『白樺』『美術新報』などに掲載され画家の間に大きな反響を呼んだ。複製を目的とせず版による自己表現を目指す、自刻自摺[31]の「創作版画」が山本鼎（かなえ）（一八八二―一九四六）により提唱されたのは、明治四〇年（一九〇七）、かれが石井柏亭らとともに創刊した美術文芸同人誌『方寸』（ほうすん）誌上においてであった。山本はそれに先立つ明治三七年に最初の創作版画「漁夫」を『明星』にのせている。

図38　竹久夢二「水竹居」　1933年
竹久夢二美術館

山本には滞仏中の作品「ブルトンヌ」（一九二〇）のようなすぐれた作品があるが、創作版画の推進者は恩地孝四郎（一八九一―一九五五）だった。かれが一九一六年『月映』（つくはえ）に掲載した一連の版画は、日本の抽象絵画の先駆として評価されるが、一方でかれは世紀末象徴派に影響された幻想的な版画も手がけている。詩人の繊細な心の襞をとらえた『『氷島』の著者（萩原朔太郎

図39　恩地孝四郎
「『氷島』の著者（萩原朔太郎像）」
1943年　東京国立近代美術館

（31）山本のいう自刻自摺が必ずしも厳密に行われたわけではない。実際には彫師伊上凡骨のような職人の助力があった。岩切信一郎「近代版画興隆期としての大正版画」『日本の版画Ⅱ　1911–1920』展カタログ（千葉市美術館・岡崎市美術館、一九九九年）参照。

像）〔図39〕では、木版ならではの透明感が詩的表現につながっている。

ほかに、夭折の版画家田中恭吉、都会の孤独と不安を鋭いノミの刻線であらわした藤牧義夫、ユニークな幻想をくりひろげた谷中安規など、いずれもムンク、ルドン、ドイツ表現派など西洋の版画に触発されながらも、それぞれの個性的なイメージをつくりだしている。大正五年、川上澄生が発表した「初夏の風」の親しみやすいモダニズムは、若い棟方志功を感激させ、彼を版画の道に進ませた。

❸彫刻の生命表現

明治の終りから大正にかけては、ラグーザの移入した西洋の「彫刻」が、自己表現のための素材として真剣に追求されるようになった時期である。ロダンはかれらに啓示を与える大きな存在だった。パリでロダンの助手をつとめた藤川勇造（一八八三―一九三五）の「ブロンド」（一九一三）は、ロダンと違った温厚な作風だが、自己の資質を率直に生かした表現の若々しさは、ロダンに学んだのだろう。

荻原守衛（一八七九―一九一〇）は一九〇三年パリでロダンの「考える人」を見て衝撃を受け彫刻を志した。かれの代表作「女」〔図40〕が制作された明治四三年（一九一〇）は、『白樺』がロダン特集号を出した年にもあたる。荻原はこの作品において、うねりながら上昇する女性のからだのフォルムに、なにかを求めて果せない生命の葛藤を暗示している。さきの中村彝の作品にも見たように、生命の表現は、明治末から大正にかけての若い芸術家たちの情熱に課せられた共通課題であった。

（32）藤井久栄「モダニズムの表出――創作版画の成立と展開」『日本美術全集23 モダニズムと伝統』（講談社、一九九三年）。

（33）鈴木貞美『「生命」で読む日本近代――大正生命主義の誕生と展開』（NHKブックス、一九九六年）。

図40　荻原守衛「女」1910年
東京国立近代美術館

図41　高村光太郎「手」1918年
呉市立美術館

荻原と親しかった高村光太郎（一八八三―一九五六）もまたロダンの（じかな生命力に結び付けた力強さを持つ。ほかに戸張孤雁（一八八二―一九二七）、中原悌二郎（一八八八―一九二一）もまた生命感ある彫刻を手がけた。

「手」（一九一八）［図41］は、仏像の手印の持つ象徴性を人間じかな生命力に結び付賛美した。

❹ 建築のモダニズム

明治四三年（一九一〇）高村光太郎は「緑色の太陽」で、芸術における個性表現への共感を謳いあげ、これに呼応するかのように、二年後、萬鉄五郎が卒業制作に腰巻一つの裸女を描いて教官を驚かせた。萬のこのエピソードは、建築の分野で安井武雄が明治四三年の卒業設計に際し、洋風で記念性の高い施設を選ぶという暗黙の了解を無視して数寄屋風住宅案を提出し主任教授をあきれさせたというエピソードとうまく

対応している。

安井はその後、大阪倶楽部（大正一三年・一九二四）のように、既存の歴史様式を揶揄するかのような、国籍不明の〝究極の私様式〟による建物を設計した。歴史様式の殻を脱いだアール・ヌーヴォーの波を敏感にとらえた個性的様式の出現である。こうした新しいタイプの建築家出現の背景には、当時の西洋建築界におけるモダニズム（国際近代様式、モダン・デザイン）への強い動向があった。

アール・ヌーヴォーから出発しながら、アードルフ・ロースの有名な論文『建築の罪悪』（一九〇八）が代弁するように、モダニズムはアール・ヌーヴォーの装飾主義を批判して、〝豆腐を切ったような〟無装飾の〝ツルツルピカピカした箱のような建物〟へと向かう。だが日本建築でのモダニズムは、さしあたりアール・デコと表現主義への共感として受け入れられた。朝香宮鳩彦夫妻は一九二五年のアール・デコ博に出席してすっかりこれが気に入り、帰国後つくらせた朝香宮邸（一九三三）は、現在東京都庭園美術館として一般に開放されている。

一方の表現主義は、夭折の天才後藤慶二（一八八三―一九一九）の豊多摩監獄（一九一五）が有名である。ドイツ表現主義の建築よりむしろ早くつくられたとされるこの作品は、残念ながら正門のみを残して現存しないが、写真だけでも強く印象に残るその量塊性豊かな表情は、自由で個性的であることを目指した「大正建築」の代表といえる。[38]

かれの遺した黙示録的な言葉――宇宙と自然に向き合う中から建築を生み出したい

（34）藤森照信『日本の近代建築（下）』（岩波新書、一九九三年）、一一〇頁。

（35）藤森、前掲書一五五頁。藤森はここで、モダン・デザインとそれまでの歴史主義との間に、建築という表現の根幹にまで達する大きな亀裂があることを指摘している。

（36）Art deco。一九二〇―三〇年代にパリを中心として行われた装飾様式。アール・ヌーヴォーの曲線過剰に対し、より実用を目指した単純な直線的デザインが特徴。一九二五年の万博のテーマが呼称となる。

（37）表現主義は、世紀末にゴッホ、ゴーギャン、ムンクらの影響を受けたドイツ表現主義絵画として一九〇五ころからあらわれ、建築では一九一〇年代からドイツにあらわれる。時代に対する自我あるいは主観の表出を主張する反伝統的態度にもとづくもの。

（38）藤森、前掲書一六八―一六九頁。

図42　堀口捨己設計　紫烟荘　1926年
分離派建築会編『紫烟荘図集』（1927年）より

——に若い建築家が啓発され、大正九年（一九二〇）建築家としての理想を掲げたこれまでにない同志的結合としての「分離派建築会」が結成された。分離派というのは、表現主義にさきがけてドイツで興った、旧い体制からの分離を目指す芸術家集団のことであるが、かれらの仕事の実際は表現派に近く、また後述［⇨四一三頁］の野田俊彦の『建築非芸術論』に対する強い反発を結成の動機にして、新しい感覚によるデザインのさまざまを生み出した。

メンバーの一人堀口捨己（一八九五—一九八四）の茅葺きの住宅紫烟荘（埼玉県蕨市、現存せず。一九二六）［図42］は、茶室までもその中に取り込んだ日本の表現派による住宅建築の傑作である。この間来日した、アメリカの建築家フランク・ロイド・ライトが一九二三年に完成させた帝国ホテル（一部は明治村に保存）は、表現派に大きな刺激となった。表現派の運動は昭和初年に終り、中心メンバーはより新しいモダンデザインへと脱皮してゆく。モダニズムと数寄屋との結合をめざした吉田五十八（一八九四—一九七四）の「新興数寄屋」もその流れのなかに置かれる。

（39）ドイツ語の Sezession、英語の Secession、いずれも「分離」と訳される。　建築も含めた新しい芸術家の集団。

◆四◆ 近代美術の成熟と挫折［大正美術・続─昭和の敗戦］

大正ロマンティシズム、大正デモクラシー、こうした言葉は当時のものではないが、その明るい響きは、この時代に形成された中産階級の出身者が、色濃く残る封建制のくびきを破り、自我の解放を目指す姿勢に似つかわしい。これまで述べてきた明治末から大正にかけての絵画の展開──美術団体の文部省支配からの独立をうながす意欲──もまた、そうした時代の機運がつくりだしたものに違いない。日露戦争の勝利によって上昇気流に乗った日本の資本主義経済は、大正三─七年（一九一四─一八）の第一次世界大戦で、しばしの好景気を享受した。

だが大正九年（一九二〇）の戦後恐慌、大正一二年（一九二三）の関東大震災、昭和二年（一九二七）の金融恐慌が底の浅い日本経済の基盤を脅かし始める。大正一四年、普通選挙法の成立と同時に治安維持法が発令され、昭和三年には共産党員が大弾圧され、昭和四年には世界恐慌が起きる。政党に代わって軍部が政治を牛耳り、昭和六年に満州事変がおきる。昭和七年（一九三二［著者の生れた年］）には犬養首相が暗殺された五・一五事件で政党政治が幕を閉じ、昭和一一年には二・二六事件、昭和一二年には日中事変開始……こう並べてゆくと、大正後半から日本に落ち始めた影が濃

さを増し、日本をあやうく滅亡へと追いやる経過がはっきり見えてくる。美術はこうした底流とどのように関わってゆくのだろうか。

❶ 洋画の成熟

幕末以来、多くの画家が欧米に渡り、新しい美術の知識と技法を学んだ。岸田劉生、関根正二、中村彝ら、前述のように渡欧を果さなかった画家たちは、かえってそれが幸いして自らの仕事に独創性を与えることができたといえる。だが、第一次大戦後の好景気のときには五〇〇名もの日本人画家が欧米に滞留したといわれる。

かれらのような外国からの留学生を積極的に受け入れたのはパリのアカデミー・ジュリアン[40]で、太平洋画会の鹿子木孟郎や中村不折はここでジャン゠ポール・ロランス教授から人体デッサンを徹底して学び、フランスアカデミズムの基本を身につけた。

安井曾太郎（一八八八─一九五五）もここでロランスから学び、デッサンコンクールでたびたび首席となっている。かれは帰国の翌年の大正四年（一九一五）、二科会に「足を洗う女」など多数の滞欧作を発表、アカデミズムからセザンヌへと向かうその姿勢が大きな反響を呼んだ。だが、帰国した洋画家の常として、かれも不調に陥る。一五年間の模索のあと「外房風景」（一九三一）［図43］によって、ようやくそこから脱出できた。以後かれは、陰影を省いた平塗りの澄明な色調と、粘り強い形態の構築によって、風景画、肖像画に独特の世界を展開させた。セザンヌのデフォルマションの生真面目な解釈が、ときにモチーフに不自然な歪みを与えることがあるとしても、

図43　安井曾太郎「外房風景」　1931年　大原美術館

図44　梅原龍三郎「北京秋天」
1942年　東京国立近代美術館

（40）一九世紀中頃に創立された私立の美術研究所。

"個性的であるがゆえに日本的、かつ近代的"、という洋画家の困難な課題に、ようやく一つの解答が与えられたといえる。

梅原龍三郎（一八八八─一九八六）は安井と同じ京都の商家に生れ、ともに浅井忠の指導を受けたのち、一九〇八年渡欧、最初アカデミー・ジュリアンに学んだが、かれの作画の方向を決定付けたのは、翌年南仏にルノワールを訪れ、色彩家としての才能を認められたことだった。一九一三年帰国したかれは、自らの天分を生かした豊麗な色彩表現を油絵のマチエールに即して展開させる。それは同時に、琳派など、伝統絵画の装飾性や、かれが尊敬する鉄斎の奔放な表現を作風に取り入れて、知的な安井とは対照的に感覚に徹した"日本的油絵"を生み出した。その試みは、岩絵具を油で溶く段階にまで進んでゆく。

北京の風景に取材した一連の風景画、とくに「北京秋天」（一九四二）［図44］は、なかで最良の達成といえよう。

小出楢重（一八八七─一九三一）は、一九一九年二科会に出品した「Nの家族」でデビュー、二一年か

図45　小出楢重「支那寝台の裸婦（Ａの裸女）」
1930年　大原美術館

ら翌年にかけての渡欧を契機にそれまでの重苦しい画風から脱皮し、帰国後は「支那寝台の裸婦（Ａの裸女）」（一九三〇）［図45］に代表されるような、要約されたかたちと肌の触覚的な表現で、モディリアーニとも違う独特な日本の裸婦のイメージをつくり出した。重くたどたどしかった日本の油絵は、藤島武二を境に、小出楢重に至って、自己の体質に即した顔料の駆使が可能になったようである。

坂本繁二郎（一八八二―一九六九）は、同郷の青木繁とともに上京し、太平洋画会研究所に学んだ。文展出品の「うすれ日」（一九一二）は、銀灰色のトーンで外光をあらわした静謐な画面で、夏目漱石に「この絵の牛はなにかを考えている」と評させた。大正一〇年（一九二一）から一三年にかけてのフランス滞在中、彼の作風は「帽子を持てる女」のような淡い中間色の独特なものとなり、帰国後は故郷の福岡・八女で、近辺の田園風景や放牧の馬を題材にひとり制作を続けた、色調は次第にその象徴性を増し、晩年の能面シリーズの、消え入るように幽玄な世界に至っている。

藤田嗣治（一八八六―一九六八）は、東京美術学校を卒業後、大正二年（一九一三）

パリへ出て、苦心の末編み出した、乳白色の絵肌に細い面相筆で線描きする裸婦の東洋的官能美が好評を浴び、以来一九二〇年代から三〇年代にかけエコール・ド・パリの人気画家として活躍するに至った。後述のように太平洋戦争で戦争画制作の中心人物となったとはいえ、近代においてかれほどパリ市民に親しまれた日本人画家は他にいない［図46］。

佐伯祐三（一八九八─一九二八）は、藤田の後輩として東京美術学校を卒業した大正一二年（一九二三）、渡仏してヴラマンク（一八七六─一九五八）に会い、絵の批評

図46　藤田嗣治「美しいスペイン女」　1949年
豊田市美術館　ⒸFondation Foujita/ADAGP, Paris & JAS-PAR, Tokyo, 2021 G 2489

を乞うたところ、アカデミックだと酷評された。以後かれの求道者のような絵画追求が始まる。ヴラマンク、ユトリロ（一八八三─一九五五）を手がかりに、パリの街の写生に没頭した。肺を病んで一九二六年帰国したが、日本の風景への

図47　佐伯祐三「ガス灯と広告」　1927年　東京国立近代美術館

違和感から、翌年再渡仏、制作への過度の熱中から肺病が進み神経も病んで三一歳で亡くなった。かれの作品はヴラマンクの風景の激しい表現性と、ユトリロの描く壁の詩情を引き継ぎながら、ガラスの破片のような鋭い神経で新しいヴィジョンを展開しており、店の看板や壁に貼られた広告の文字が画面の緊張感を強めている［図47］。日本の文人画の伝統に通じるこうした風景の中のカリグラフィーは、佐伯が西洋画に加えた東洋の表象性である。

❷日本画の近代化

東京——再興日本美術院展

大正期から昭和初期にかけての日本画壇は、東西の画壇が競いあって旺盛な意欲を示し、多くの傑作を生んだ。

東京の再興美術院展では、大観が統率者として「生々流転」（一九二三）、「夜桜」（一九二九）［図48］のような力作を発表する一方、安田靫彦（一八八四—一九七八）、小

（41）坂崎乙郎『絵を読む』（新潮選書、一九七五年）。

林古径（こけい）（一八八三―一九五七）、前田青邨（せいそん）（一八八五―一九七七）ら若手画家の活躍が目立った。靫彦は、「夢殿」（一九一二）、「お産の祈り」（一九一四）、古径は「異端」（一九一四）と、それぞれ歴史のロマンを画題とした清新な作風を示し、青邨は「湯治場」（一九一四）、「京名所八題」（一九一六）において、没骨法（もっこつ）による卓抜な描写力を示している。

大正一二年（一九二三）、美術史家福井利吉郎に従って、古径と青邨は、大英博物館所蔵の「女史箴図巻」を模写した（現東北大学図書館蔵）。この折ふたりは東洋絵画の線描技術のすばらしさを強く印象づけられた。この体験は靫彦にも伝えられたと思われる。朦朧体風の微妙なぼかしを特色としていた靫彦の作品に「日食」（一九二五）のような流暢な線描が加わり、「風神雷神」（一九二九）［図49］においてそれは、仏画に用いられる硬い鉄線描に進む。

古径の「髪」（一九三一）［図50］にも同様な鉄線描が女性の柔肌に用いられている。坂崎乙郎が「日本絵画には珍しい抽象の線」「眼が動きをなぞることが不可能な死の描線(41)」と評したこれら無機質な描線は、しかしながら今日では、東洋絵画の長い伝統が培ってきた線描の生命の最後の輝きのように見える。一方青邨は、ヨーロッパやエジプトで見た絵画や彫刻のスケールに感銘を受け「洞窟の頼朝」（一九二九）のような迫力ある大画面を構図している。

かれらにくらべ、速水御舟（はやみ　ぎょしゅう）（一八九四―一九三五）の絵画は、いくぶん異なった軌跡をたどっている。南国の光あふれる「熱国の巻」（東京国立博物館、一九一四）で注

図48　横山大観「夜桜」（左隻）
一九二九年　大倉集古館

図49　安田靫彦「風神雷神」　二曲一双　1929年　遠山記念館

図50　小林古径「髪」　1931年　永青文庫

で描いた「京の舞妓」（東京国立博物館）や、象徴性があらわれる。畳の目の一つ一つまの作品には、死の影を思わす世紀末的二）の作品には、死の影を思わす世紀末的直後の大正九年から一一年（一九二〇―二向は、大正八年（一九一九）二六歳で市電にひかれ左足を失ってから微妙に変質した。の動向にも敏感だったかれのモダニズム指明るい紫紅調の絵を描き、西洋絵画の最近一六）の日本画革新論に影響されて自らも目された兄弟子今村紫紅（一八八〇―一九

図51　速水御舟「炎舞」　1925年　山種美術館

岸田劉生風の超細密な静物画群、デューラーの影響をしのばせる「菊花図屛風」「向日葵」などが、この時期の作品である。炎に群がる蛾の妖しさを描いた「炎舞」（一九二五）［図51］、植物の神秘な生命力を描く「樹木」（霊友会妙一記念館、一九二五）が、かれのそうした傾向を集約した代表作である。だが、これら注目すべき象徴主義的作品のあと、かれの作風もまた「名樹散椿（めいじゅちりつばき）」（山種美術館、一九二九）のような明快な装飾秩序を持つ画面へと回帰していった。川端龍子（りゅうし）（一八八五―一九六六）は、床の間

趣味を脱した大衆のための〝剛健なる〟「会場芸術」の必要性を説き、昭和三年（一

九二八）院展を脱会して青龍社を創始した。

京都──国画創作協会と大正デカダンス

京都に目を移すと、土田麦僊（一八八七─一九三六）は、竹内栖鳳の弟子で、文展

に出品していたが、ゴーギャンなどに影響された新しい装飾画風が認められず、村上

華岳（一八八八─一九三九）ら仲間とともに大正七年（一九一八）国画創作協会をつく

った。第一回の同展に出品した「湯女」（一九一八）や「舞妓林泉」（一九二四）（とも

に東京国立近代美術館）が代表作とされるが、ほかに「海女」（一九一三）の若々しい

リズムや「春」（一九二〇）のはなやかな装飾性も捨てがたい。喘息に冒され、協会

から離れて孤高の制作を続けた村上華岳は、麦僊と対照的に象徴的な風景

[図52]、あるいは「肉であると同時に霊でもあるもの」としての仏像のような裸婦に

よって、日本画に不足する内面性を追求した。

しかし、大正期の京都日本画壇の特色は、甲斐荘楠音（一八九四─一九七八）、岡

本神草（一八九四─一九三三）、秦テルヲ（一八八七─一九四五）ら個性派をそのなかに

擁したことだろう。ムンク、クリムトら世紀末派から受けた刺激が、京都の重い伝統

を発酵させてできたといえるような、かれらの描くデカダンス美人は、大正七年をピ

ークとする短い間に流行したもので、大正デモクラシーを謳歌する当時の都市文化の

暗部を鋭く映し出している。

図52　村上華岳「冬ばれの山」
一九三四年　京都国立近代美術館

古典への回帰とモダニズムへの転身

以上みたように、大正から昭和初期にかけての日本画は、洋画同様、西洋絵画の急激な変化を伝える情報に刺激されて揺れ動きながら、次第に秩序と調和ある形式に収まって行くように見える。内山武夫のいう「新古典主義的」[42]なものへの回帰である。それを中産・上流階級の嗜好に合わせた保守化といいかえてもよい。このことを上村松園(一八七五—一九四九)の画業にみよう。栖鳳に師事した上村松園は、江馬細香(一七八七—一八六一)、葛飾応為(生没年不詳)、奥原晴湖(一八三七—一九一三)ら女流画家の系譜を継ぐすぐれた才能である。彼女が美人画で一貫して追求したのは、"毅然として冒しがたい女性の気品"だった。謡曲『葵の上』に取材して、恋の嫉妬に生霊となって燃え上がる姿を描いた「焔」(東京国立博物館、一九一八)は、時代のロマンチシズムを反映した例だが、この激しい表現においてすら、松園の美人画には気品があり端正である。「序の舞」(一九三六)[図53]から晩年の「夕暮」(一九四〇)にいたるまで、その制作意図は一貫して変らない。だが塵一つなく掃き清められた画面に登場する理想の女性は、気品がありすぎていささか近寄りがたい。これは先述のような大正末から昭和初期にかけての「新古典主義」的な日本画に共通する潔癖さでもある。[43]

「築地明石町」(一九二七)、「一葉」[図54]など、東京の下町の風情を気品ある筆致で描き留めた鏑木清方(一八七八—一九七二)の作品についても、同様な指摘ができるかもしれない。だが、新聞小説の挿絵から出発したかれの作品には、時代に生きる

(42) 内山武夫「京都画壇」『原色現代日本の美術13』(小学館、一九七八年)。

(43) 『山種美術館30周年紀年シンポジウム報告書 日本に新古典主義絵画はあったか? 一九二〇〜三〇年代日本画を検討する』(山種美術館、一九九九年)参照。

図54　鏑木清方「一葉」　1940年
東京藝術大学

図53　上村松園「序の舞」　1936年
東京藝術大学

図55　川合玉堂
「峰の夕」
1935年　個人蔵

人々の表情が、美化されながらも常に描きとめられていて、それが画面を懐かしいものにしている。川合玉堂（一八七三―一九五七）の風景が同様に郷愁を呼び覚ますのは、かれが水墨淡彩の伝統手法を、時代に即して現実の光景にあてはめ、見る人に日本の風景を実感させることができたからだろう。「峰の夕」（一九三五）[図55]がそれを代表する。

一方、そうした格調の高い古典主義的画風からモダニズムの世界へ転身を図る画家もあらわれる。福田平八郎（一八九二―一九七四）がその一人である。かれは最初「鯉」（宮内庁三の丸尚蔵館）や「牡丹」で徹底した写実へのこだわりを見せていたが、その後「漣」（一九三二）において、画風を一転させ、揺れ動く波紋に観察をこらしながら、それを群青のパターンに抽象化するという日本画の新しい表現を示した。以後のかれの作品は、戦後の「雨」（一九五三）[図56]に代表されるように、あたかも望遠レンズでみたようなトリミングされ文様化されたモチーフが、瓦をはじく雨滴であったり、色づいた柿の葉であったりする。陰影まで文様となったその明るい色面から、谷崎潤一郎のいう「陰翳」は見事に拭い去られている。

❸ 前衛美術の最先端の移入とその行方

前衛（アヴァンギャルド）とは、もともと軍隊の用語で、本隊に先立って敵陣に向かう少数精鋭を意味する。芸術にこれが転用されれば、既成の概念を破って新しい表現の可能性を切り開く革新的な芸術家集団をさすことになる。フォーヴ、ドイツ表現

図56　福田平八郎「雨」　一九五三年
東京国立近代美術館

主義、キュビズムなどに未来派、シュルレアリスム、ダダが呼応して、それまでの前衛美術をさらに盛りあげたのが一九一〇年代から三〇年代にかけてである。一九一〇年、機械を賛美し、遠近法を否定し、「運動」の表現に新たな道をひらくなどの内容を盛った「未来派画家宣言」が発表された。

一九二〇年日本で旗上げした未来派美術協会は、この年、革命を避けて日本に来たロシア未来派のダヴィド・ブルリュークにより大きな支援を与えられた。ブルリュークはカンディンスキーとも親しく、前衛美術全般に通じていた人物である。かれの指導により活気づいた日本の前衛美術運動のなかから、グループ「アクション」が一九二二年神原泰（かんばらたい）（一八九八—一九九七）らにより結成される。神原の仕事は、「スクリヤビンの〈エクスタシーの詩〉に題す」（一九二二）にみるように、音楽と絵画とを同次元に置いたカンディンスキーの影響を思わせ、これが日本における抽象表現主義の草分けである。

このころ、ドイツから帰国した村山知義（とみよし）（一九〇一—七七）は、代表作「コンストルクチオン」（一九二五）［図57］に見るような、木片、写真、縄などのモンタージュを試みた。これは、ロシア革命後のソ連で盛んであった構成主義[44]と、第一次大戦の不安と混乱のなかから生れた反秩序、反社会の「ダダ」運動の両者を交錯させたもので、当時のもっとも先端的・前衛的な美術のありかたを示している。大正一二年（一九二三）村山を中心にマヴォ（MAVO）を結成したが、活動に対する社会の反響は鈍く、わずかに雑誌『MAVO』七冊を刊行するにとどまった。解散したグループのなかか

図57 村山知義「コンストルクチオン」
一九二五年 東京国立近代美術館

（44）革命前から一九二〇年代にかけてソ連で展開された前衛美術運動。絵画、彫刻などをブルジョワ芸術と否定し、鉄、ガラスなどで人民に役立つものをつくる。一九三〇年代に極左と批判され、社会主義リアリズムに替わった。

ら「造型美術家協会」が生れ、これが造形的な前衛から政治的、社会的な前衛を目指すようになり、矢部友衛、岡本唐貴らの主導する「日本プロレタリア美術家同盟」が結成されたのが、昭和四年（一九二九）のことである。かれらを待ち受けていたのはきびしい弾圧だった。

❹ 幻想、シュルレアリスムと戦争の予感

夢を見るときの状態のように、理性の統御の及ばないオートマチックな思考やイメージの世界が意識下にあることを認め、それを探求するシュルレアリスムの理論は、ダダから派生したものである。一九二四年詩人アンドレ・ブルトンが「シュルレアリスム宣言」を発表し、一九二六年からダリがこの運動に加わった。シュルレアリスムの理論と実践は、詩人の西脇順三郎、滝口修造、画家の福沢一郎らによって日本にもたらされるが、それにつながる幻想絵画のすぐれた描き手として、古賀春江（一八九五―一九三三）、三岸好太郎（一九〇三―三四）の名を先ずあげておこう。

古賀は「煙火」（一九二七）のような、クレーからヒントを得たメルヘン的、童画的な作品から、シュルレアリスムの影響のもとに、当時のグラヴィア雑誌の水着女性や科学雑誌の潜水艦の図解などを使って、「海」（一九二九）［図58］のような、文壇の「新感覚派」に似た硬質の幻想を生み出すようになる。動物たちが空間に凝固したような「サーカスの景」（一九三三）を絶筆として、かれはその短いが、しかし独創的な作画生活を終えた。

三岸もまた短命で世を去った天才である。裸婦のトルソーと貝殻とが浜辺で夢を見る「海と射光」（一九三四）など、晩年の貝殻シリーズに見るかれの幻想は、明るく若々しい感覚に満ちている。クレーやキリコの影響が指摘されるとはいえ、これもまた独創的である。詩とイメージとがあいまった大正ロマンチシズムの系譜は、かれの世代まで続いていた。

当時フランスにいた福沢一郎（一八九八―一九九二）が、昭和五、六年（一九三〇、三一）に独立美術協会に送った多数の作品が、日本における本格的シュルレアリスム絵画の開始とされる。ダリの作品や思想が日本に本格的に紹介されたのは昭和一一年（一九三六）のことである。以後、第二次大戦の始まる昭和一六年まで、北脇昇（一九〇一―五一）の「独活」（一九三七）、「空港」（同）をはじめとする、シュルレアリスムに触発されたさまざまのイメージが、若い世代の画家たちにより追求された。

「地平線の夢」と題した東京国立近代美術館での展覧会（二〇〇三年六―七月）は、それらのなかから、地平線・水平線を画中に描いた作品を選んだ興味深い展示だった。カタログで大谷省吾は、描かれた地平線に籠められた作者の願望や危機感の諸相を分析している。わたしの印象に刻まれたものの一つは、矢﨑博信（一九一四―四四）の「江東区工場地帯」と題した昭和一一年（一九三六）の作品［図59］である。逆さになった人った下町の工場の煙突から、死人のような白い人間が吐き出される。中川に沿間も見える。川のなかにはジェリコーの「メデュース号の筏」のイメージとおぼしき、地平線へ手を振り助けを求める人びとの姿が透けて見える。雲までが手を出し助けを

図58　古賀春江「海」　一九二九年
東京国立近代美術館

（45）『地平線の夢――昭和一〇年代の幻想絵画』展カタログ（大谷省吾編、東京国立近代美術館、二〇〇三年）。

求めている。工場労働者の過酷な現実とプロレタリア芸術の弾圧が生んだ悪夢的イメージと解説されているが、この絵のなかには、昭和二〇年三月の下町大空襲がこの一帯にもたらした惨劇のイメージが、自らの運命と共に予感されているように思えてならない。矢崎は昭和一九年太平洋トラック島沖で戦死した。

戦後、日本の前衛運動の旗手になった岡本太郎（一九一一―九六）は、当時パリにあってシュルレアリストと交わっていた。岡本がパリで描いた「傷ましき腕」（一九三六、焼失し一九四九年再制作）［図60］にも、暗い未来を予感させるようなパセティックな感情がこもっている。

❺戦争画の時代

近代日本の戦争画は、明治二七年の日清戦争を描いた浅井忠、満谷国四郎などの作品にさかのぼるが、日中戦争から太平洋戦争（大東亜戦争）にかけ、戦意高揚や記録のため、さらに大量の戦争画が描かれた。一九三五年のノモンハン事件を描いた藤田嗣治の作品がもっとも早いころの例である。藤田は一九三八年以後も東南アジアに軍の嘱託として派遣され、戦争画制作の陣頭に立った。

昭和一四年から一九年に掛けて、たびたび催された戦争画展に出品された作品を主とする戦争画は、戦後アメリカに接収され、昭和四五年（一九七〇）日本に無期限貸与となったが、しばらくは非公開のままに置かれた。現在は東京国立近代美術館で時折公開されている。なかには平凡な作例もあるが、藤田のほか宮本三郎、中村研一、

図 59　矢﨑博信「江東区工場地帯」　1936 年　茅野市美術館

図 60　岡本太郎「傷ましき腕」　1936 年（49 年再制作）　川崎市岡本太郎美術館

小磯良平ら、官展や団体展の有力洋画家たちが腕を振るった作品には、熱気と緊張感があふれ、もし戦争責任論を離れて造型のみを論ずることができるなら、かれらの代表作というにふさわしいだろう。世間から特別扱いされてきた美術家が、国家の求めに生きがいを感じ、自らの技術の限りをつくして近代戦争という未知の課題に挑んだ結果である。

だが戦況の悪化につれ、かれらの描く画面も変る。

図61　藤田嗣治「アッツ島玉砕」　1943年　東京国立近代美術館（無期限貸与作品）　ⓒ Fondation Foujita/ADAGP, Paris & JASPAR, Tokyo, 2021 G 2489

なかで藤田の作品は「ほかの画家やそれまでの自身の制作とも異なる不思議な〝熱気〟を帯びるようになる。[46]「アッツ島玉砕」（一九四三）［図61］の凄惨さは、もはや戦争賛美の次元になく、現代の地獄絵である。[47]

絵具の購入もままならない厳しい戦時下の状況のなかにあって、自己の芸術の探求に余念ない画家もいた。靉光（一九〇七─四六）の「眼のある風景」（一九三八）［図62］は巨木の根のような不定形のうねりのなかに鋭く光る一つ

（46）　林洋子「旅する画家・藤田嗣治──日仏のあいだのアメリカ」（《芸術研究》三八一号、二〇〇四年）。

（47）　田中日佐夫『日本の戦争画──その系譜と特質』（ぺりかん社、一九八五年）、高階秀爾「東西戦争画の系譜」『日本美術全集23　モダニズムと伝統』（講談社、一九九三年）。

図62　靉光「眼のある風景」　1938年　東京国立近代美術館

の眼と銃の照準器のような穴を描く。ここにもまた間近に迫る破滅の予感がただよっている。この迫力ある画面が未完のまま独立協会展に出品されたのは、青木繁の「海の幸」の例を思い起こさせる。画家はこれ以上筆を加える必要を認めなかった、のではなく、みずからの言葉によると、これ以上「為すすべもなく二ヶ月以上眺め続けるだけ」だったという。

「鳥」（一九四〇）は、かれの宋元花鳥画に対する関心とシュルレアリスム的イメージとがふしぎな出会いをとげた作品である。かれは徴兵され、戦争を生き延びながら、病死して日本に帰れなかった。

東京生れの松本竣介（しゅんすけ）（一九一二─四八）は中学時代に聴覚を失ったため徴兵を免れた。かれは空襲直前の

図63　松本竣介「Ｙ市の橋」　一九四三年　東京国立近代美術館

東京の街を、山の手線沿いにスケッチしてまわり、「Y市の橋」（一九四三）［図63］のようなひっそりとした町の心象風景をつくりだした。靉光と松本が残した自画像、とりわけ靉光が出征を控えて描いた意志的な自画像を見ると、未来を閉ざされた状況のなかで、芸術家としての自己を失うまいというひそかな決意がそこに読み取れる。

❻関東大震災後の建築

建築は美にあらず

大正一二年（一九二三）の関東大震災は、その後の日本の政治を軍部独裁へ導く動機となったが、建築行政にとっても大きなショックだった。耐震、防火の必要性が改めて強調され、木造の外側を薄い金属板やモルタル、タイルで覆う「準防火の」方策がこれまでの都会の木造建築の風景を一変させる。商店の正面を看板のように平面にした「看板建築」はその折の産物である。

耐震構造の重要性は震災の前から佐野利器、内田祥三ら、技術重視の建築家によって強調されていた。佐野・内田の教え子野田俊彦（としたか）は、大正四年（一九一五）に発表した『建築非芸術論』のなかで「建築はただ完全なる実用品であれば可である。そのかたはら美や内容の表現を有せしめんとするのは余計の事である」と主張し、建築の本質は美にあることを前提とするコンドル以来の日本の建築界に波紋を投げかけた。かつて小山正太郎と岡倉天心との間に繰り広げられた論争「書は美術なりや否や」を思い起こさせるこの出来事は、美術と実用との両側にしっかり足を踏み込んで立つ建築、

とくに近現代のそれを美術史のなかに取り込む試みを悩ましいものにさせる。美術を「純粋美術」の観点からだけでなく、〝用〟すなわち機能の観点から捉えなおすことの必要をわたしは感じるのだが、この問題はここではさておこう。

内田祥三（一八八五—一九七二）が安田講堂（一九二五）や総合図書館（一九二八）など、主要部の建物を設計した東京大学キャンパスは、地面の石畳の下を鉄格子で覆うといった、耐震性の点では念入りなものであり、装飾より構造を重視したその外形は無骨ですらある。しかし岡田信一郎の明治生命館（一九三四）に見るような、歴史主義にモダニズムを接木した折衷建築の主流として生き延びた。西洋建築の上に城の屋根をのせた愛知県庁（一九三八）のような「帝冠様式」もその同類である、帝冠様式のスタイルは、大正八年（一九一九）の国会議事堂のコンペに際し下田菊太郎が提示した案が最初だが、このときは黙殺された。これが一九二〇年代の終りから一九三〇年代になって復活する。

MAVOの建築活動

このような動きとは対照的に、前衛集団MAVOが震災の焼け跡に活動する。MAVOの造形活動は、前にふれたようにおおむね社会から遊離した急進的なパフォーマンスに終わったが、かれらが焼け跡に試みた破格の建築は、「世界にもほとんど類のないダダ的情熱の発露[48]」といわれる。今和次郎とそのグループが行った「考現学」「バラック装飾社」の活動もこれと歩調をあわせるものだった。これら、表現派の左

（48）藤森照信『近代日本建築史（下）』（岩波新書、一九九三年）、一八六頁。

派ともいうべき過激な運動の生命は表現派とともに短期間で終ったが、表現派から出発して、ヨーロッパの最新のモダニズム建築や建築家に接し、帰国後、宇部市渡辺翁記念会館（一九三七）［図64］などの建築を手がけた村野藤吾のすぐれたデザインは、表現派に代表される大正建築の自由でヒューマンなモダニズムの雰囲気から生れたものであった。村野の建築はまた、一九三〇年代に日本のモダニズムがようやく成熟したことを物語る。フランスでル・コルビュジエの薫陶を受けた前川國男と坂倉準三は、一九三〇年代におけるモダニズムの旗手であった。

モダニストの抵抗と戦争

しかしそのころ、一九三一年の満州事変を境に、国粋主義の気運は急速に盛り上がった。帝冠様式建築にみられるような日本趣味が歴史様式の衰退を補うかたちでもてはやされるようになる。一九三一年採用された東京帝室博物館のデザイン（渡辺仁案）は、鉄筋コンクリートのビルに寺院建築風の屋根をのせた日本趣味の館であった。

このとき前川國男は、落選承知で「屋根なし」のモダニズムの図案を提出した。構造材料にふさわしい造型こそ真に日本的だと彼は考えていたのである。昭和一一年（一九三六）、パリの万国博覧会の日本館設営に当たって選ばれた坂倉準三は、日本趣味を加えるべきだとする博覧会協会の意向に反した設計により、コンクールのグランプリを獲得した。といっても決して意向を無視したわけではなく、日本建築とモダニズムとを融合した、モダニズムの上をゆく新時代の建築をかれは意図したのだと井上章

一はいう。⑭

　こうしたモダニストの抵抗もむなしく、日本は戦争に突き進む。画家の戦争画に相応するものとして建築家が手がけたのは「忠霊塔」（一九三九）、「大東亜建設記念営造計画」（一九四二）など、戦意高揚のための施設やモニュメントだった。後者では前川、坂倉のもとで育った丹下健三の案が一等になっている。戦争画と同じく戦後の戦争責任が問われる仕事だが、「近代の超克」という、ポスト・モダンに通じる思想が建築家の脳裏に浮かんだのがこの戦時下の時期であった、と井上章一は意外な指摘をする。⑮

（49）井上章一『戦時下日本の建築家』（朝日選書、一九九五年）、二一八頁。
（50）井上、同右、二三三頁以下。

五　戦後から現在へ　［昭和20年以後］

昭和二〇年（一九四五）八月一五日、日本は敗北した。以後平成一七年（二〇〇五）の現在にいたるまでの約六〇年間は、歴史上で現代と呼ばれている。現代がコンテンポラリーすなわち「同時代」を意味するとおり、美術を含めたこの期間の出来事一般は、時間軸に沿って取り上げるには、まだ身近にありすぎるうらみがあり、美術もその例外ではない。だがしばらくの間は、できるだけこれまで通り時間を追って記述する。

❶ 戦後美術の復興と前衛美術の活発化〈一九四五―五〇年代〉

日展とアンデパンダン展

日本の主要都市を灰にし、二百数十万の戦死者、戦災死者を出した太平洋戦争の爪あとは、美術にどのように残されたか。その検証から始めるならば、まず鶴岡政男（一九〇七―七九）の「重い手」（一九四九）［図65］が思い起こされる。上野駅の地下通路にしゃがむ浮浪者から得たといわれるこのイメージが悪夢的なのは、隠されている戦争の記憶の生々しさゆえだろう。浜田知明（一九一七―）のエッチング連作「初年兵哀歌」（一九五二）もまた、あまりにも痛切な兵役体験が生んだ超現実の夢である。

図65　鶴岡政男「重い手」　1949年　東京都現代美術館

丸木位里(いり)(一九〇一―九五)・俊(一九一二―二〇〇〇)夫妻の連作「原爆の図」(一九五〇―八二、全一五部)は、言語を絶した大量殺戮の記録画であり、両手を前に出して亡霊のようにさまよい歩く被爆者の姿は、藤田とは別の目がとらえた現代の地獄絵だ。だがこれすら「きれいすぎる」と評する被爆者は少なくないという。香月泰男(かづきやすお)(一九一一―七四)の「埋葬」(一九四八)に始まるシベリアシリーズ[図66]は、戦友を多く失ったシベリア抑留の悲痛な体験が生んだ鎮魂の詩である。阿部展也(のぶや)(一九一

図66　香月泰男「黒い太陽」　1961年
山口県立美術館

三一七一）の「飢え」、井上長三郎（一九〇六—九五）の「漂流」なども戦場での痛切な飢餓体験のもたらしたものだろう。戦争の傷跡は容易に癒えない。

敗戦の翌年にあたる一九四六年、はやくも第一回日本美術展覧会（日展）が、文部省主宰で開催された。一九五八年民営となったが、官展であったときの権威は以後も引き継がれた。洋画では梅原龍三郎、安井曾太郎、日本画では小野竹喬、福田平八郎、堂本印象、中村岳陵、伊東深水、杉山寧ら、戦前からの大家が引き続きこの場で活躍している。一方、新進の画家東山魁夷は、「残照」（第三回日展）、「道」（第六回日展）［図67］のような清新な作風で戦後の荒廃した人心を潤した。二科会、院展、新制作派協会展など在野の美術団体も、ほとんどが一九四六年に展覧会を再開している。

香月と同じ悲痛な体験を味わった宮崎進（一九二二—）は今もなお、同様な主題を生命の賛歌と重唱させ、対照的な力強さで表現し続けている［図68］。

一九四六年にはまた、国が主導する日展に対抗するかたちで、自由と民主の思想の確立を目指す美術家と社会主義を信奉する美術家の集合体として日本美術会が結成され、翌年から「日本アンデパ

図67　東山魁夷「道」1950年
東京国立近代美術館

図68　宮崎進「漂う心の風景」
1994年　横浜美術館

ンダン展」を始めた。アマ、プロを問わずだれでも自由に出品できるという民主的な組織で、前出の井上、丸木、鶴岡らの重要な作品が最初の時期に出品されている。これに対し読売新聞社主催の「読売アンデパンダン展」が一九四九年に設けられた。同様に無審査、無賞とするこの展覧会は、最初は画壇の花形の合同出品の赴きがあったが、次第に前衛を標榜する美術家の拠点となり、しばらくの間続くことになる。これに続いて一九五四年からは、毎日新聞社主催の「現代日本美術展」が「日本国際美術展」と交代で隔年に催されるようになる。これらの会場はいずれも東京都美術館だった。[51]

戦前には稀にしか実現しなかった西欧の現代美術作品の展示も、一九五一年には二月の「サロン・ド・メ」日本展を皮切りに盛んになった。この展覧会の穏健で折衷的な性格は、岡本太郎から"擬似前衛"と批判されたりしたものの、人びとはその目新

[51]「日本アンデパンダン展」は共産党主導の性格を強めて現在まで続いている。「読売アンデパンダン展」は、次第に過激化して会場の都美術館側と風紀上の問題で対立し、一九六三年の展示を最後に幕を閉じた。毎日の「現代日本美術展」は山口勝弘、荒川修作、高松次郎、宇佐美圭司、多田美波、関根伸夫、新宮晋ら、李禹煥、菅木志雄ら、錚々たる前衛作家たちが参加している（一九七一年第一〇回当時）。だが、観衆は少なく会場は閑静そのものだった。二〇〇〇年の第二九回展で終了している。

しさに幻惑された。その後三月にマチス展、八月にピカソ展が続いて美術ファンを沸かせた。マチスの作品が羽田空港で荷解きされたとき、立ち会った関係者のなかに、感激のあまり泣き出す者がいた、またマチス展が倉敷で開かれたとき、殺到するファンのために特別に「マチス列車」が仕立てられた、などと当時新聞などで報道されたのを記憶する。人びとは西洋美術に飢えていたのである。

翌一九五二年にはブラック展、一九五三年にはルオー展が、東京国立博物館でそれぞれ本格的な展示を実現した。一九五八年の同館でのゴッホ展もいまでは考えられない名作揃いだった。一九五三年になくなったヤスオ・クニヨシ（国吉康雄）の回顧展（東京国立近代美術館）も忘れがたい印象を与えるものだった。これ以後しばらくの間、サロン・ド・メ、ピカソ、マチス、ブラック、クレー、ルオーなどを模倣した作品が日本の展覧会場をにぎわすことになる。

日本美術の国際進出と「具体」の活動

マチス展が東京国立博物館の表慶館で開催されたおり、本館では宗達・光琳派展が見られた。宗達や光琳はマチス以上に「モダーン」だという展覧会評が当時あったと記憶する。一九五八年には日本古美術展がパリ、ロンドン、ハーグ、ローマを巡回し、大きな反響を呼んだ。

日本が国際連合に加盟した一九五六年、ヴェネツィア・国際ビエンナーレ展で棟方志功の「二菩薩釈迦十大弟子」が版画部門の大賞を獲得する。翌年のサンパウロ国際

ビエンナーレ展でも、浜口陽三が版画部門最優秀賞を受賞した。すでにサンパウロ・ビエンナーレでは、一九五一年に斎藤清、一九五五年に棟方志功と、版画部門で受賞者が相次いでおり、これらは、近世の錦絵や銅版画の伝統が、近代の創作版画を経由して戦後の国際舞台に早々と花を開かせたことを意味する。東北人のアニミズムと活力を現代の表現に転化させた棟方の作品はもっとも高く評価されており［図69］、ほかに駒井哲郎（一九二〇—七六）、加納光於（一九三三—　）、池田満寿夫（一九三四—九七）、など、すぐれた国際的業績を残す版画家は二、三にとどまらない。

一方で欧米美術の最新の情報も急速に増し、それへのリアクションも同時化する。一九四八年パリに戻った荻須高徳、一九五〇年アメリカに渡った今井俊満、同年アメリカに渡った猪熊弦一郎ら、戦後いち早く海外に移り活躍した画家が、日本に現地の情報をもたらした。一九五六年には、東京高島屋で「今日の美術展」が催されたが、これにはアンフォルメルの作品を含めて、欧米と日本の美術の最新の動向がまとめて展示されるという画期的なものであった。

関西では、一九五四年、二科会の有力作家であった吉原治良を中心に、白髪一雄、元永定正、村上三郎、田中敦子らが、アクションの作品化を目指して具体美術協会を結成した。『具体』創刊号（一九五五年一月）で吉原治良が「視覚芸術の全般にわたって例えば書、生花、工芸、建築等の分野にも友人を発見したいと思っています。（中略）新しい美術を中心として児童美術や文学、音楽、舞踊、映画、演劇等現代芸術の

図69　棟方志功「湧然する女者達々」
湧然の柵　没然の柵
一九五三年　東京国立近代美術館

各ジャンルとも緊密に手を握って行きたいと思っています」と述べているとおり、具体グループは、芦屋浜での野外展、舞台上でのイヴェント、アドバルーンによる空中作品展など、奇抜なアイディアによる先鋭的な活動を展開して、戦後の美術界に衝撃を与えた。

一九五七年来日したフランスのアンフォルメル評論家ミッシェル・タピエが高く評価するなど、グタイ（具体）の活動は国際的にも知られ、その活動は現在まで続いている。その活動は当初の激しいアクションから次第に絵画中心の落ち着いたものに変わり、菅野聖子（一九三三─八八）の「レヴィ゠ストロースの世界Ⅰ」（一九七一）に代表されるような繊細で知的傾向をおびたものに変質した。とはいえ「具体」は、現代美術の先端を行く新しい運動が、西洋の直接の影響によらないで、ほとんど同時発生的に日本でも起こるようになったことの最初の証しである。

具体のような例をあげると、わたしたちは、戦後日本美術の花形としての前衛美術（現代美術）の活動をイメージしたくなる。だが前衛美術が当時、大衆の興味をさほどひきつけていたとは思えない。前述のように、実際には日展が盛況であり、在野の美術団体もそれなりに観客を集めていた。「現代美術」の展覧会は、主催者や批評家の後押しにもかかわらず、大衆の関心の外にあり続けた。アートに殉じる制作者たちの、よくいえばストイックな、悪く言えば独尊的な態度もそのことと深く関わっている。

「具体」が試みたように、彫刻や絵画、工芸、デザインといった分類の枠を越えた作品のインスタレーション（三次元的なしつらえ。展示空間全体の作品化）が現代美

術の新しい表現の場であり、美術館の外の空間にインスタレーションを展開すること
が、前衛作家の関心事だが、ある地方美術館が市の公園で試みた野外のインスタレー
ションが、開会日の朝、清掃員によってゴミと間違えられ撤去されるといった笑えぬ
喜劇も当時あったという。数多くの才能がすぐれた作品を生んでいるにもかかわらず、
現代美術が社会から疎外されている状況は、現在もさしてかわらない。

「墨美」の活動

「具体」よりひと足早く発足したもう一つの関西の前衛美術運動として、一九五一
年、書家森田子龍（一九一二―九八）が京都で雑誌『墨美』を創刊し、同時に少数の
同志とともに「墨人会」を結成した。『墨美』は書を抽象絵画と同列の視覚芸術とみ
なす立場から幅広い編集を行い、フランツ・クラインやシュナイデルら、東洋のカリ
グラフィーに影響された欧米の抽象画家を積極的に紹介すると同時に仙厓、白隠、慈
雲や中世禅僧の墨蹟、中国の名筆を毎号のように載せて欧米の画家に注目された。
美術展に先駆けて一九五五年「墨人会展」をヨーロッパ巡回させたのも、日本の前
衛書道を国際的に認知させようという森田の強い願望を感じさせる。それはかつて小
山正太郎と岡倉天心の間に戦わされた「書は芸術なりや否や」の論争の次元や、戦後の
日展において書が美術とは別格に扱われ、かつ前衛書道がそこから排除されている現
状を超えて、アートとして絵画と並ぶ前衛書道を日本で認知させるための戦術でもあ
った。『墨美』は昭和五六年、三〇一号で廃刊となったが、その間に育った前衛書家の

なかで井上有一（一九一六―八五）［図70］の業績が、ヨーロッパのみならず中国・韓国にも認められつつある。

現代の書家たち

「墨美」同人の名が出たところで、現代の他の書家についてもふれておこう。数多くの人名のなかから五、六人をあげるとすれば、まず、漢字系の書家として、日展の書風を決定づけた西川寧（一九〇二―八九）は、清書を含めた中国の書史を近代知識人の目で縦断した。上田桑鳩（一八九九―一九六八）もまた、現代の書をめざし、村上華岳の絵画に通じる内観的な書風に新しい境地をひらいた。一九五七年かれは井上有一とともにサンパウロ・ビエンナーレに招待されている。かな系の書家としては、安東聖空（一八九三―一九八三）が、「日月図屏風」（一九八六）の作者桑田笹舟（一九〇〇―八九）とともに〝神戸のかな〟を隆盛に導いた。日比野五鳳

図70　井上有一「愚徹」1956 年
国立国際美術館

鳩（一八九九―一九六八）は、同様に古典臨書に徹しながら前衛書に傾き、日展を離れた。手島右卿（一九〇一―八七）もまた、現代の書をめ

（52）『墨美』が提起した書と絵画との係わりあいの問題については、瀬木慎一『戦後空白期の美術』（思潮社、一九六九年）、第一二章「前衛書の進出」を参照。

（一九〇一―八五）は、藤原佐理や近衛信尹の書を現代に蘇らせたような屏風「いろは歌」（一九六三）［図71］によって一躍有名になった人である。

以上は、笠嶋忠幸氏の示唆と、田宮文平氏の著書[53]を参考に挙げた現代の書家の代表例である[54]。保守的、前衛的の差は多少あるものの、いずれも江戸から明治にかけての書の流れを受け継ぎながら、中国、日本の古典を学び、現代的解釈をそこに加えて、書の現代的な再生をはかるという基本姿勢が井上有一の態度に通じる。しかしこれらの人たちは皆物故してしまった。筆と墨を捨てた現代人の生活のなかで、書は茶の湯や生花などと同じく伝統の維持・再生の課題に直面している。

❷ モダニズム建築の興隆と限界

敗戦当時の日本建築は、一面の焼け野原、資材や資金の枯渇という極限状況になすすべもなかった。朝鮮戦争の特需で、それが息をふき返したのが、昭和二五年（一九五〇）である。それは前川國男、坂倉準三ら、戦前からのモダニズム建築家たちが登場する機会でもあった。坂倉準三の神奈川県立近代美術館（一九五一）は、建物と池とが寝殿造の釣殿のように入り組んだ日本的な空間と、鉄材の性格をいかした近代建築の特性とをあわせ持つすぐれたデザインである。

かれらの後輩である丹下健三は、ル・コルビュジエ風の単純明快な津田塾大学図書館（一九五四）について、広島平和記念公園のデザイン（一九五四）と平和記念資料館および原爆死没者慰霊碑の設計に、それぞれ正倉院と家形埴輪の屋根のかたちとを

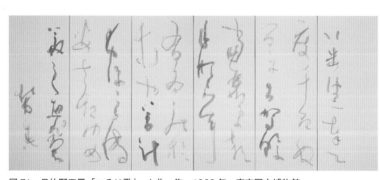

図71　日比野五鳳「いろは歌」　六曲一隻　1963年　東京国立博物館

重ねあわせている。庇と縁を張り出した香川県庁舎（一九五八）も伝統建築の様式を連想させる。ちなみに「近代建築における伝統は……建築家の実践が創造してゆくものである」という丹下の言葉は、岡本太郎の伝統論に重なる。第一章でふれたこの頃の岡本の「縄文土器論」（一九五一）は、日本の伝統のなかに荒々しい骨太の表現の可能性を見出すものとして、丹下や白井晟一（一九〇五―八三）ら当時の建築家に大きな影響を与えた。

その後の日本経済の目覚しい成長を背景に一九六四年東京オリンピックが開かれた。このとき丹下が設計した代々木国立屋内総合競技場および付属体育館（一九六四）は、当時欧米で試みられていた構造的造型を独創的に発展させたもので、斬新な吊り屋根構造によるシルエットが世界の建築家に注目された。丹下の関心は、この後、菊竹清訓、黒川紀章ら若手建築家とともに未来都市の構想へと向かう。

一九七〇年の大阪万博はかれらにとってそのための絶好の実験場であり、会場は奇抜な構造的造型による建物と最新のハイテク技術を駆使した設備で埋められたが、殺到する大群衆に対応する術を知らず、「楽天的な技術主義にたよる戯画的な都市の姿」を示すに終った。現在は岡本太郎のデザインによる原始礼賛の「太陽の塔」のみが、かれの代表作として残されている。

このあと建築家の関心は都市から個々の建築へと向かう。機能、技術、表現を総合した新たな都市建設という、ル・コルビュジエの理想を受け継いだモダニズム建築家の目標は日本の現実を前に夢に終った。

（53）田宮文平『現代の書』の検証」（芸術新聞社、二〇〇四年）。

（54）さらに挙げるべき人名は多くとも羅列は避けたい。近現代美術のすべての分野も同じである。

（55）この折にイサム・ノグチ（一九〇四―八八）が提出した慰霊碑の設計案は、アメリカ人ゆえに採用されなかった。かれはのちにアメリカを代表する彫刻家となる。

（56）丹下健三「現代日本において近代建築をいかに理解すべきか」。初田享『模倣と創造の空間』（彰国社、一九九九年）、二〇一頁より引用。

（57）松隈洋「現代　モダニズムの時代からポスト・モダンの時代へ」『カラー版　日本建築様式史』（美術出版社、一九九九年）、一七〇頁。

❸「美術」と「アート」の分立と混交〈一九六〇年代―現在〉

縄文から始まる日本美術行脚は、ようやく一九六〇年代まで来た。このあと現在までの四〇年あまりは、時間軸に沿わないでトピック本位に略説したい。

「アート」の巻――状況の変化

新しいものと旧いもの、模倣と独創、折衷が入乱れ、非常なスピードで変化する現代の美術の状況を手短に述べることは難しい。そのための方便として、「美術」と「アート」という言葉の使い分けをしよう。

「美術」とは、さきに述べたように、明治以来現在まで使われているファイン・アートの訳語である。印象派以来の美術の状況の急激な変化にかかわらず、ファイン・アートという言葉は西洋でも今日もなお健在である。だが一九六〇年代頃から西欧文明に大きな変化が起こった。変化の主役は都市の肥大化と電子テクノロジーの発達が

もたらしたIT革命（情報革命）である。国境を越え階級を越えて情報の所有権を根本からゆるがすこの革命が、美術を「手でつくられるもの」から、「ボタンで操作されるもの」へと変えることになった。いわゆる「コンピュータ・アート」の誕生である。従来の画面（タブロー）は液晶スクリーンに替わり、動く画面、音を出す画面となる。絵画と映画、音楽との境がなくなったのである。

これと並行して、伝統的な手作りの作品にも変化が起きる。ポップ・アート、キネ

ティック・アート、コンセプチュアル・アート、アブストラクト・エキスプレショニズム（抽象表現主義）、ミニマル・アートなどと呼ばれるものの出現がそれである。これらが「いずれも〝アート〟と呼ばれるのは、キュビスムやシュルレアリスムなどの場合と違って、〝芸術〟の在り方そのものが問題になっていることを鮮明に示している」と高階秀爾はいう。⁽⁵⁸⁾

元来、西洋のartという言葉の意味は、「美術」「視覚芸術」「芸術一般」という、狭い意味からより広い意味への多層にわたっているのだが、現代のアートもまた「美術」のみならず写真、デザイン、音楽、映画、舞台芸術などを含む幅広い意味にまたがっている。ありていに言うならば、例えばマルセル・デュシャンがしたように、便器だってアートに見立てられるような時代がやってきたのである。デュシャンのこのような行為（一九一七）は、第一次大戦のさなかにヨーロッパとアメリカに起こった「ダダ」の運動にともなう「反芸術」の行為の一環だが、これが第二次大戦後にアメリカに引き継がれ「ネオ・ダダ」と呼ばれた。先述のオプティカル、ポップ、コンセプチュアルなどの名を被せられたもろもろの「アート」がこれである。

このような新しい「アート」は、先出の「読売アンデパンダン展」や毎日の「現代美術展」の会場で篠原有司男、荒川修作、三木富雄、工藤哲己、高松次郎らによりいちはやく試みられた。一九六三年に、かれらの中から高松次郎、赤瀬川原平、中西夏之の三人が結成した「ハイレッドセンター」は、そのような西欧の状況にさらに鋭く反応した例である。高松は「影」のシリーズ［図72］で人間の影を画面に定着させる。

（58）高階、前掲註（8）『日本美術の流れ6』、一三〇頁。

図72　高松次郎「赤ん坊の影 No.122」　1965年
豊田市美術館

図73　李禹煥「関係項—サイレンス」
1979/2005年　神奈川県立近代美術館

すると会場でそれを見る人の動く影と、画面の動かない影とが紛らわしく入り混じって、見る人の意識を「虚」と「実」との間に浮遊させる。同様なことは刑事事件となり世間を騒がせた赤瀬川の「模写千円札」についても、中西の「攪乱現象」シリーズについてもいえる。洗濯バサミがまるで虫の大群のようにうごめく中西の作品は、さながら現代のアニミズムの世界である。

もの派とポスト・モダンの建築

一九六八年、関根伸夫は神戸市の須磨離宮公園での第一回現代彫刻展で、大地に穴を掘り、掘り出した土で穴と同じ円筒形を地上に立てた「位相─大地」を発表し話題となった。いわゆる「もの派」の誕生である。「もの派」の理論的指導者であった李禹煥（ウ ファン）（一九三六─）[図73]は、アートを「内部と外部が出会う道」と考える。それは「作家の自己主張よりも素材の自然性を、作品の完結性よりも相互依存的な場の関係性を重んじる点において、"近代"に対する強力なアンチテーゼを形成」するものである。[60]

現代の文化的状況を論じる場合よく用いられるポスト・モダンという言葉は、元来一九六〇年代の後半から始まった国際建築の新しい傾向をさしている。現代社会の行きすぎた資源浪費と、それがもたらした環境破壊への反省を背景にしたポスト・モダンの建築は、効率や機能を最優先するモダニズム建築を批判し、人間の間尺に合わせた建物の復権を目指すものであり、かたちの遊戯を認め装飾を復活させる、自然環境との調和、などの試みによってモダニズムを超えようというものである。

こうした動向をふまえて、より大胆で個性的な建築活動を文筆活動と合わせ展開させているのが磯崎新、安藤忠雄らで、かれらの最近の仕事はある意味でかつての表現主義の二一世紀版ともいえる。サイコロのような立方体の「反住器」（一九七二）を試みた毛綱毅曠（も づなつきこう）（一九四一─二〇〇一）の建築は、さしずめ新しい表現主義の前衛だろうか。一方「倉敷アイビースクエア」（浦辺鎮太郎、一九七四）のように古い建築の外形をそのままにして内部を変えるという方式も、これまでのような破壊と新築を修

（59）李禹煥『余白の芸術』（みすず書房、二〇〇〇年）、三頁。

（60）高階、前掲註（8）『日本美術の流れ6』、一三四頁。

復と再生に代えるポスト・モダンの一工夫である。

切られた豆腐のように真四角でのっぺらぼうだったモダニズム建築に、いろいろな「かざり」が工夫されるのはわたしなどにとって歓迎だ。だが一方、そうした「かざり」で偽装された超巨大な「ハイテク建築」が所かまわずニョキニョキと現われ、その無規制な増殖ぶりが低層住宅の住民を不安に陥れているのも現状である。「ハイテク」建築は、結局モダニズムの継続ないしは延長にすぎず、現代の建築と都市の根本問題を解決できないと、「ポスト・モダン」の命名者はいっているそうだ。[61]

マンガ、アニメの興隆

いま述べたようなわたし流の「アート」とは、前衛的な造形芸術のさまざまな分野を指している。だが、ここでは、対象をさらに広げて、マンガ、アニメを扱いたい。

少し前までは若者を相手にしたサブカルチャーの次元にとどまっていたものが、ここ数十年間に成人層をも含む広範な大衆の支持を得、国際的にも評価されて、いまや文化の先端に躍り出た感のある分野である。

まず取り上げたいのはここ数十年来のマンガの異常人気である。一九九〇年の段階で、マンガの少年週刊誌は約五億部、成人週刊誌も四億部以上が刊行されたという。[62]現在では多少減ったとはいえ、驚くべき数字である。

マンガとはなにか、細かな議論はさておいて、ここでは「大衆性と密着した戯画とその同類、とくに物語をともなうもの」という程度にとどめておこう。日本人の戯画

（61）桐敷真次郎『近代建築史』（共立出版、二〇〇一年）、二五〇頁。

（62）四方田犬彦『漫画原論』（筑摩書房、一九九四年）、七頁。マンガを論ずる最近の出版物はこのほか急激に増えている。ここではおもに次の諸本を参考とした。清水勲『漫画の歴史』（岩波新書、一九九一年）、湯元豪一『江戸漫画の世界』（日外アソシエーツ、一九九七年）、『美術手帖 マンガ特集』（一九九八年一二月）、『マンガの時代』（東京都現代美術館、広島市現代美術館展覧会カタログ、一九九八―九九年）、夏目房之介『マンガと「戦争」』（講談社現代新書、一九九七年）、同『マンガはなぜ面白いのか』（NHKライブラリー、一九九七年）、ジャクリーヌ・ベルント編『マン美研――マンガの美／学的な次元への接近』（醍醐書房、二〇〇二年）。

好きは今に始まったことではない。その萌芽は飛鳥—奈良時代の落書きにあり、一二世紀には、公家の間で行われた落書きの交換が、「鳥獣戯画」「信貴山縁起絵巻」「伴大納言絵巻」らの絵巻で高度な芸術的表現と結びついた。室町時代の「百鬼夜行絵巻」は、妖怪マンガの祖というべきものだ。江戸時代、一八世紀前半の大坂に登場した絵本「鳥羽絵」の、手長・足長の人物がさまざまに演ずる生活のなかの笑いは、まさしくマンガの出発点である。鍬形蕙斎、北斎、国芳ら浮世絵師の機知と想像力が、絵手本や読本、黄表紙、合巻本などのメディアによって、それを受け継ぎ大衆に普及させる。この間の白隠、仙厓の戯画や、曾我蕭白、伊藤若冲、長沢蘆雪らによる水墨画の、マンガや戯画に通じる表現も見逃せない。

明治になると、ビゴー、ワーグマンらによって欧米のカリカチュアの伝統が日本にもたらされ、北沢楽天の「時事漫画」が、明治三五年から発足する。北沢は当時アメリカでヒットしていたコマ割りによる連続漫画の手法をとりいれ、これが大正年間に岡本一平の長編ストーリー漫画を導いてマンガは映画に近づいた。昭和初期、講談社発行の『少年倶楽部』『幼年倶楽部』が、田河水泡の「のらくろ」などの人気漫画を連載し、この成功により『少年倶楽部』は七五万部まで発行部数を増やした。第二次大戦後のマンガブームは、こうした土壌の上に花開いたのである。

戦後マンガは手塚治虫（一九二八—八九）に始まる。「新宝島」（一九四七）を皮切りに、「メトロポリス」（一九四九）［図74］、「ジャングル大帝」（一九五〇—五四）、「鉄腕アトム」（一九五二—六八）など、矢継ぎ早に出たかれのヒット作は、ディズニーのア

図74　手塚治虫『メトロポリス』　1949年
ⓒ手塚プロダクション

ニメーション映画をモデルに、映画の手法をとりいれた自由なコマ割りやクローズ・アップの手法、科学文明への懐疑を含む壮大な宇宙的テーマなどによって、従来のマンガのイメージを一変させた。白土三平（一九三二―）の「忍者武芸帳影丸伝」（一九五九―六二）、「カムイ伝」（一九六四）などが展開した力強い劇画の世界や、つげ義春（一九三七―）が「山椒魚」（一九六七）、「ねじ式」（一九六八）などで開いてみせた不条理な夢の領域は、マンガの読者を少年から青年・成人の層にまで引き上げるものだった。手塚治虫を読んで育った大友克洋（一九五四―）の「AKIRA」（一九八二―九〇）［図75］は、手塚マンガにない描写力で、仮想された近未来都市の破砕シーンに衝撃的なリアリティを与え、映画化されて世界的な話題となった。この間、日本独特

といわれる少女マンガの分野［図76］では、複雑に入り組んだコマ構成に時間や心理の経過を織り込んだ幻惑的な物語描写が発達し、大人の女性だけでなく男性の読者をも獲得するに至った。細くうねる線描と白黒の色面の感覚的な対比には、鎌倉時代の「白絵」［⇨二〇七頁］の世界を連想させるものがある。

図75　大友克洋『AKIRA』　1982～90年
©大友克洋／マッシュルーム／講談社

図76　萩尾望都『ポーの一族』　1972～76年　©萩尾望都／小学館

図77　宮崎駿監督「千と千尋の神隠し」　2001 年
© 2001　Studio Ghibli・NDDTM

このようにして、高度に発達をとげたマンガは、**manga** の名で国際的にも認知されるようになり、国内では美術館での展示テーマにとりあげられ、批評も活発化している。

一方、動く絵（動画）としてのアニメの発祥は、一九〇八年フランスで発表されたアニメーション映画「ファンタスマゴリー」に遡る。日本では大正六年（一九一七）に始まる。

これを使った長編のアニメーション、すなわち「漫画映画」[63]が、アメリカのディズニーによって開発され、日本ではアニメーションの父と呼ばれる政岡憲三（一八九八—一九八三）らにより、技術・表現の両面で進歩を遂げた。戦時下の一九四三年に作られた政岡の「くもとちゅーりっぷ」は、短編ながらディズニーに匹敵する漫画映画の名作とされる。戦後は「白蛇伝」（一九五八）を出発点に、「わんぱく王子の大蛇退治」（一九六三）「太陽の王子ホルスの大冒険」（一九六八）など、長編アニメの傑作が東映動画により製作された。この間、手塚治虫の「鉄腕アトム」がテレビアニメ化（一九六三）されて人気を博し、漫画映画のテレビ進出も見られて、アニメの活性化と普及を加速した。[64]

[63]『日本漫画映画の全貌』展カタログ（東京都現代美術館、二〇〇四年）。

[64]「アニメ」とは日本で考案されたアニメーションの略語で、一九七〇年代後半からさかんに使われ出した。

アニメが児童だけでなく大人の心にも訴える内面性の表現や、時間・空間の自由な演出を備えるようになったのは、宮崎駿、高畑勲らのスタジオ・ジブリが製作した「風の谷のナウシカ」（一九八四）、「となりのトトロ」（一九八八）、「おもひでぽろぽろ」（一九九一）など、一連のアニメ作品によってである。宮崎の「魔女の宅急便」（一九八九）で、ホウキにまたがり自由に空を飛ぶ少女の爽快さは、「信貴山縁起絵巻」で空中を飛翔する米俵や護法童子を見るときの爽快感を思い起こす。

宮崎は続く「もののけ姫」（一九九七）、「千と千尋の神隠し」（二〇〇一）［図77］で、コンピュータ・グラフィックスを導入した高度な描写と演出を実現し、後者はアカデミー賞長編アニメーション部門に入賞するなど、高い国際的評価を受けた。この間テレビアニメの「ポケットモンスター」に登場する可愛い妖怪たちが、世界中の児童の心をつかんでいることも思い起こされる。日本のアニメーションすなわち anime はかくて、manga 以上の有力な輸出産業に成長した。高畑勲は、こうした背景に信貴山縁起、伴大納言、鳥獣戯画、百鬼夜行など絵巻の伝統にみる動画的手法やアニミズムの心性を指摘する。[65] 高畑の最後の作「かぐや姫の物語」（二〇一三）は、彼のそう
した発想の具現化である。アニメはいまやマンガとともに、日本文化の海外発信の重要な拠点としても期待されるのだ。

「美術」の巻——「美術」の現状

いま述べたような「アート」の活発な動向から、伝統の「美術」の世界に目を移す

（65）高畑勲『十二世紀のアニメーション』（徳間書店、一九九九年）。

と、そこには日展、院展以下、明治以来の美術界の離合集散を引き継ぐ諸団体が、依然上野の山を賑わせている。かつての盛況とは程遠く、新聞やテレビからも見放された美術団体と観客とのマンネリズムを嫌って自立をめざす美術家が最近急増しているとはいえ、美術団体と観客との距離は、さきに「アート」の巻〔⇩四二八頁〕で扱った前衛芸術家と観客との距離より依然として近い。

アート派・美術派、ともに挙げるべき人の名は多い。日本画で高山辰雄、小倉遊亀、平山郁夫、奥田元宋、工藤甲人、岩崎永遠、稗田一穂……、洋画では須田国太郎、麻生三郎、熊谷守一、山口薫、脇田和、野見山暁治……彫刻家では佐藤忠良などなど、わたしの念頭に浮かぶ名をすべて挙げれば、固有名詞の羅列に終わる。その中から、今後も評価されるに違いない画家を一人あげるならば、戦争画への協力を反省し、敗戦直後から亡くなるまで滅び行く民家の藁屋根を描き続けた向井潤吉（一九〇一一九五）だろう。

もう一人、郷里越後平野の景観を描き続け夭折した佐藤哲三（一九一〇一五四）の名も挙げておきたい。亡くなる前年の「みぞれ」〔図78〕が発する異様な輝きは印象に残る。

❹前衛と伝統（ないしは美術遺産の創造的継承）

最後に、現代美術が社会との連帯を取り戻すための一つの示唆として、〈すぐれて現代的であると同時に、すぐれて伝統的である〉という課題を取り上げる。この一見矛盾した命題に対する回答は、実のところ、すでに多くの前衛作家によって意識的、無意識的に試みられ、成果をあげているのである。吉原治良の「白い円」（一九六七）

図78　佐藤哲三「みぞれ」　1952～53年　神奈川県立近代美術館（寄託）

図79　小松均「雪壁」　1964年　京都市美術館

図80　横尾忠則「お堀」　1966年　徳島県立近代美術館

産物とはいえ、どこか血脈の伝承を感じさせるものがある。シュルレアリスムと日本の民間信仰をつなげた小牧源太郎の仕事も独特だ。

日本画が伝統を継承しているのは当然のことだが、日本美術院の小松均（ひとし）（一九〇二―八九）の「雪壁」（一九六四）［図79］には、若冲の「動植綵絵」の「雪中錦鶏図」を連想させる有機的な雪のまだらが奇怪な幻想風景をつくりだしており、そのアニミスティックな視覚は、日本画の枠を越えて二〇世紀の前衛美術に直結する。片岡球子（たまこ）（一九〇五―）の表現にも、同様なアニミズムと「かざり」の融合を見ることができる。

は、白隠描くところの「円相」を厚みのあるマチエールによって大画面に再生させたものであり、またオノサト・トシノブの「分割―一二六〇」と題した作品（一九六二）の、中に異なる色彩の囲みを持った細かな碁盤目で画面を分割するという特異な装飾手法は、具象・抽象の差を超えて伊藤若冲の「鳥獣花木図屛風」［⇨三二一―三三頁、図35］の独創的な手法に通じる。オノサトと若冲とのこの不思議な符合は、偶然の

図81　村上隆　*Tan Tan Bo Puking a.k.a. Gero Tan*　2002 年　ⓒ 2002 Takashi Murakami/ KaiKai Kiki Co., Ltd. All Rights Reserved.

幕末浮世絵を現代のポスターに再生させ、また曾我蕭白に共感する横尾忠則（一九三六―）は、一九六〇年代以後現在まで、前衛と大衆との接点に表現の場を絞って海外でも評価され続けている。若手では、村上隆（一九六二―）［図81］が、日本美術の平面性を前衛に直結させる「スーパーフラット」をキャッチ・ワードにしてマンガやアニメに通じるさまざまなキャラクターを世界の美術市場に進出させ、奈良美智（一九五九―）は、キツイ眼をした幼女像を、伝統の線描と平塗りで簡潔にあらわし国際的な評価を得ている。

菱田春草は、かつてつぎのようにいった。「現今洋画といわれている油画も水彩画も、又現に吾々が描いている日本画なるものも……すべて一様に日

図82　八木一夫「ザムザ氏の散歩」
1954年　個人蔵

国際社会のなかにあって、かえって敏感に意識されるようになったようだ[67]。った特殊な心理的意味合いは、戦後のう言葉に含まれる、民族意識とつながもなされている。だが「日本画」といという分類は廃止すべきだという提案彩画」と呼び、「日本画家」「洋画家」曖昧になっており、現代日本画を「膠画」とを区別する基準はいちじるしくりではないが、現在「日本画」と「洋ことを信じている[66]」。菱田の予言どお本画として見られる時代が確かに来る

速水御舟以来の日本画家の課題である伝統とモダニズムとの結合は、杉山寧、横山操、加山又造ら才能ある画家により模索され、それぞれの新しいイメージの創造につながった。無名の職人の無心の手仕事のなかに美を創造する契機が宿るとした柳宗悦の民芸理論は、結果として、河井寛次郎、富本憲吉、芹沢銈介、浜田庄司のような個性に富んだ現代陶芸家や、棟方志功のような土着性と国際性とを兼ね備えた版画家の誕生を助けた。八木一夫は焼物の伝統を前衛的なオブジェの創作に転用し、伝統工芸とアートとの間を未来へつなぐ役割を果した［図82］。

（66）菱田春草「画界漫語」（『絵画叢誌』、明治四三年四月）。

（67）二〇〇三年三月、神奈川県民ホールで催されたシンポジウム〈転位する日本画──内と外とのあいだで〉の記録『日本画──内と外とのあいだで』（ブリュッケ、二〇〇四年）参照。

縄文から現代へ——長い道のりをここまで足早にたどってきた。写真のような重要な部門がまだ残されている。戦前では一九三〇年代の絵画の前衛的な動向に呼応して超現実の幻想世界を展開した小石清、平井輝七、瑛九らの作品、ユダヤ難民の姿を美しい影像で捉えた安井仲治らの「流氓ユダヤ」シリーズ（一九四一）［図83］などがあげられる。戦後では『風貌』（一九五七）、『室生寺』（一九五四）、『筑豊のこどもたち』（一九六〇）［図84］などの感動的な作品を通じ不滅の足跡を残した土門拳、庶民の生活の表情を暖かいまなざしでとらえた木村伊兵衛、過酷な風土に生きる農民や漁民の姿をとらえた浜谷浩ら、記録性重視の作家に対し、奈良原一高、東松照明、細江英公、川田喜久治らは一九五九年VIVOを結成、記録性を超えた新しい表現を追求する。その次の世代では杉本博司の国際的な活躍など……。こうした近・現代写真史の輪郭を、幕末にまで遡ってより深く掘り下げる余裕は残念ながらここにはない。

デザインについても頁を割きたかった。これまで述べたように、日本の装飾美術、すなわち工芸の諸分野はもとより、琳派に代表される近世の装飾画は、デザインの観点からしても、きわめて豊かな独創性に満ちたものといえるからである。ヨーロッパの美術史家ニコラウス・ペヴスナーは『近代ザインの開拓者たち』（一九三六）のなかで、近代デザインの出発点が、実は近代の機械主義を嫌い中世の職人の手仕事を賛美したウイリアム・モリス（一八三四—九六）にあるのだと指摘されているのも、わたしの関心をアートとデザインとの関係や日本美術のデザイン性という大きな問題に

(68) 『写真一五〇年展　渡来から今日まで』展カタログ（コニカプラザ、一九八九年）、『日本近代写真の成立と展開』展カタログ（東京都写真美術館、一九九五年）、飯沢耕太郎『戦後写真史ノート』（中公新書、一九九三年）など参照。

(69) Nikolaus Pevsner, *Pioneers of Modern Design*, the first edition 1936, the Pelican edition 1960.

図83　安井仲治「流氓ユダヤ（子供）」　1941年　個人蔵

図84　土門拳『筑豊のこどもたち』より　1960年　土門拳記念館

向かわせるに充分だ。田中一光のように、琳派や日本美術の遺産を自己の創作に生かしきった現代のデザイナーもいる。だがこれも将来の、あるいは次の世代の課題として残し、このあたりで終りとしたい。

われわれ日本人の多くは、現在、肥大化した都市で西欧人に近い生活風習に親しみ、かつての生活を忘れつつある。床の間のある家はなくなり、実用性を失った屏風は工芸品ともども美術館のケースに収まった。荒川修作、河原温(かわらおん)、そして世界に名高い女性アーティスト草間彌生[図85]ら、確信的に国際舞台で活躍する作家は今後も増えるだろう。世界が急速に均一化される状況のなかで、日本美術の未来はどうなってゆくか。それは国家や民族、いや人類の未来そのものに関わる問題だけに予測を超えている。だがそれでも、形を変え表情を変えながら日本の美術はしぶとく生き延びてゆくに違いない。本書の始めに紹介したウォーナーがそれを「エンデュアリング」(enduring：いつまでも生き永らえる)と評したように……。[70]

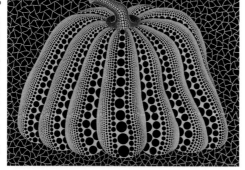

図85　草間彌生「かぼちゃ」一九九九年
松本市美術館　ⓒ YAYOI KUSAMA

(70) Langdon Warner, *The Enduring Art of Japan*, Grove Press: New York, 1952. ラングドン・ウォーナア、寿岳文章訳『不滅の日本藝術』(朝日新聞社、一九五四年)。

もっと日本美術史について知るための文献案内

佐藤康宏

日本美術に興味を持ったら、実際に作品を観に行くのがいちばんだが、せめて大きな図版やカラー図版を見るために、あるいは解説を読むために、図書館でまず総合的な日本美術全集の類を開くのがいいだろう。次のようなものがある。

① 美術全集

① 田中一松ほか監修『日本の美術』（全二九巻、平凡社、一九六四—六九年）
② 斎藤忠・吉川逸治ほか『原色日本の美術』（改訂版全三二巻、小学館、一九六六—九四年）
③ 坪井清足ほか『日本美術全集』（全二五巻、学習研究社、一九七七—八〇年）
④ 前川誠郎ほか編『日本美術全集』（全二五巻、講談社、一九九〇—九四年）
⑤ 大西修也ほか『新編名宝日本の美術』（全三三巻、小学館、一九九〇—九二年）
⑥ 青柳正規ほか編『日本美術館』（小学館、一九九七年）
⑦ 野間清六ほか『日本の美術』（至文堂、一九六六—二〇一一年）

古い本は割愛したが、ベストセラーだった①②もさすがに古くはなった。しかし、こと概説に関しては①の山根有三『桃山の風俗画』など、いまなお参照すべき巻も多い。また②は新たな巻を追加したり一部著者を交代するなどして改訂増補してきてもいる。②の初版の大部分は『ブック・オブ・ブックス日本の美術』という小型本に作りなおされ、これには別に単独のテーマの何冊かが追加され、手軽に読めるよいシリーズだった。後発の③は巻立てと巻末資料の充実に工夫を見せ、辻惟雄編『江戸の宗教美術』など類書がない有益な巻を含む。④が最新の美術全集で、概ね図版がきれいだし、通読すれば水野敬三郎

氏の日本彫刻史概説が読めるなど、いくらか玉石混交とはいえテクストにも見るべきものが多い。以上の全集よりも各巻の主題を絞りこんだのが⑤で、ほかにはない図版や専門的な論文も載る。⑥はカラー図版と短い解説を見開き二頁単位で分厚い一冊に構成したもの。日本美術史をざっとたどるのに便利で、近現代に多くの頁を割いているのが特徴。⑦は月刊誌で、二〇一一年九月まで、五四五冊が刊行された（姉妹編の『近代の美術』はそれ以前に休刊）。毎号原則としてひとりの専門家が大小さまざまの項目ひとつを特集・執筆しており、何か特定の主題について調べようとするとき、最初の手引きとして役に立つ。

雑誌形式の全集には、秋山光和ほか監修『週刊朝日百科世界の美術』（朝日新聞社）の日本篇と久保田淳ほか監修『週刊朝日百科日本の国宝』（同前、別冊もあり）もあった。分野別の全集類となると実に数多い。ひとつのコレクションを特集するもの、作家の個人全集などは省略し、以下いくつか書名と出版社名のみを列挙しておく。

文化財大全』（毎日新聞社）、『日本原始美術大系』（講談社）、『秘蔵日本美術大観』（講談社）、『国宝』（毎日新聞社）、『国宝・重要文化財講座』（ぎょうせい）、『日本の仏像大百科』（学生社）、『日本の仏像集成』（中央公論美術出版）、『仏像集成』（学生社）、『日本の仏像大百科』（ぎょうせい）、『日本の染織』（中央公論社）、『日本の名画』（大月書店）、『日本の染織』（京都書院）、『陶磁大系』（平凡社）、『日本陶磁全集』（中央公論社）、『世界陶磁全集』（小学館）、『書道全集』（平凡社）、『書の日本史』（平凡社）。

なお、日本美術は中国や朝鮮半島の美術、近世・近代ではヨーロッパの美術と密接な関係を持つので、『世界美術大全集』（小学館）などを手掛かりに、適宜外国の美術へも探索を進めるべきだろう。また、本書自体が通史であり文献も注記されるので、ここでは概説書・研究書の類は省略する方針だが、全集に関連して、『文化財講座』（第一法規）、『日本美術の鑑賞基礎

『日本彫刻史基礎資料集成』（中央公論美術出版）、『日本絵巻物全集』（角川書店）、『新修日本絵巻物全集』（角川書店）、『日本絵巻大成』（中央公論社、続編・続々編もあり）、『花鳥画の世界』（学習研究社）、『水墨美術大系』（講談社）、『日本水墨名品図譜』（毎日新聞社）、『日本屏風絵集成』（講談社）、『障壁画全集』（美術出版社）、『近世風俗図譜』（小学館）、『日本美術絵画全集』（集英社）、『新潮日本美術文庫』（新潮社）、『琳派絵画全集』（日本経済新聞社）、『浮世絵大系』（集英社）、『肉筆浮世絵大観』（講談社）、『原色現代日本の美術』（小学館）、『日本の近代美術』（大月書店）、『日本の名画』（中央公論社）、『日本の漆芸』（中央公論社）、『日本の染

『日本の古寺美術』（保育社）、『奈良六大寺大観』（岩波書店）、『大和古寺大観』（岩波書店）、『国宝・重要文化財仏教美術』（中央公論美術出版）、『日本建築史基礎資料集成』（中央公論美術出版）、『国宝古寺美術全集』（集英社）、『国宝』（毎日新聞社）、『国宝・重要

（奈良国立博物館）、『図説日本の仏教』（新潮社）、『密教美術大観』（朝日新聞社）、『日本の仏像大百科』（ぎょうせい）、『日本

の仏画』（学習研究社）、『新修日本絵巻物全集』（角川書店）、『日本絵巻大成』（中央公論社、続編・続々編もあり）、『花鳥画

知識』（至文堂）、『美術館へ行こう』（新潮社）、『アート・セレクション』（小学館）といったシリーズにも良書が含まれることだけ記しておこう。さらに先端的な論考を求めるならば、シリーズ『絵は語る』（平凡社）や『講座　日本美術史』（東京大学出版会）があることも。

（2）　辞典・事典・年表

用語の意味をはじめ専門的な事項を調べるための道具として欠かせないのが辞典・事典と年表だろう。

① 秋山光和ほか編『新潮世界美術辞典』（新潮社、一九八五年）
② 石田尚豊ほか監修『日本美術史事典』（平凡社、一九八七年）
③ 太田博太郎ほか監修『原色図典日本美術史年表』（集英社、増補改訂版一九八九年）
④ 中村興二・岸文和編『日本美術を学ぶ人のために』（世界思想社、二〇〇一年）

①は西洋・東洋の美術とともに日本美術関連の項目多数を収める世界唯一の大項目から「輪無唐草」といった有職文様の説明まで、幅広い内容を誇る。CD―ROM版もあり。ただし、記述の質にばらつきがあるのはあらゆる共同執筆につきものの弊だとしても、画家の生没年や出身地などに明らかな誤記も見受けられるので、注意も必要。改訂の予定があると聞く。②は日本美術史とそれに関連する東洋関係の項目で構成される。百科事典をもとに編集されたので、たとえば①にはない「椀」といった項目を載せて詳しい説明をするなど、①が世界の美術との関わりの中で日本美術を理解させるものだとしたら、②からは美術に限らない日本文化の広がりが見える。また、各項目の執筆者名が記される。③は四四三年から一九八八年までの作品と美術史関連事項とを年表にし、カラー図版を載せる。各項目についてすべて典拠を明記してあるのが信頼でき、使い勝手もよい。④はコミュニケーション論の枠組みで日本美術に迫ろうという案内書だが、大項目の事典としても読むことができる。史料の解題など便利。

英語で説明する辞典としては『和英対照日本美術用語辞典』（東京美術、一九九〇年）があり、ウェブサイトで JAANUS

（Japanese Architecture and Art Net Users System, http://www. aisf.or.jp/~jaanus/）が利用できる。分野別の辞典・事典には、たとえば、中村元・久野健監修『仏教美術事典』（東京書籍、二〇〇二年）、佐和隆研編『仏像図典』（吉川弘文館、一九六二年）、金井紫雲編『東洋画題綜覧』（歴史図書社、一九七五年）、澤田章編『日本画家辞典』（思文閣出版、一九八七年）、荒木矩編『大日本書画名家大鑑』（第一書房、一九七五年）、梅津次郎監修『絵巻物による日本常民生活絵引』（平凡社、一九八四年）、澁澤敬三・神奈川大学日本常民文化研究所編『絵巻物による日本常民生活絵引』（角川書店、一九九五年）、橋崎宗重ほか編『原色浮世絵大百科事典』（大修館書店、一九八〇〜八二年）、河北倫明監修『近代日本美術事典』（講談社、一九八九年）、板倉寿郎ほか監修『原色染織大辞典』（淡交社、一九七七年）、矢部良明ほか編『角川日本陶磁大辞典』（角川書店、二〇〇二年）などがある。「研究リンク集」も便利な東京文化財研究所のホームページは、史料の原文を読める「日本美術年表」を一五・一六世紀について公開している（http://www.tobunken.go.jp/~bijutu/database/database.html）。

このほか江戸時代に編纂された絵画目録である黒川春村『考古画譜』（『黒川真頼全集1・2』、国書刊行会、一九一〇年）、また画家伝である狩野永納『本朝画史』（笠井昌明ほか『訳注本朝画史』、同朋社出版、一九八五年）、朝岡興禎『古画備考』（思文閣出版、一九七〇年）、堀直格『扶桑名画伝』（黒川真頼ほか校閲『史料大観』、哲学書院、一八九九年）、白井華要『画乗要略』（木村重圭編『日本絵画論大成10』、ぺりかん社、一九八八年）などは、事典か（4）の史料か微妙だが、ともかく明治以降の日本美術史研究の起点となった重要な文献であり、専門的に勉強しようという人なら必見といえる。

しかし、美術史分野だけではとても用がすまず、特に歴史や文学に目配りしなければならないのは、研究文献だけでなく辞典類も同様である。望月信亨『仏教大辞典』（望月博士仏教大辞典発行所、一九三一〜三六年）など仏教関係の辞典、坂本太郎ほか編『国史大辞典』（吉川弘文館、一九七九〜九七年）や鈴木敬三編『有職故実大辞典』（吉川弘文館、一九九五年）をはじめとする日本史関係の辞典、玉村竹二『五山禅僧伝記集成』（思文閣出版、二〇〇三年）など各種の人名辞典、あるいは市古貞次ほか監修『日本古典文学大辞典』（岩波書店、一九八三〜八五年）など日本文学の辞典も引く必要がある。最後のものには絵巻ほか絵画に関する項目が多く載り、鈴木重三氏が執筆した浮世絵関係の項目などすこぶる上質である。日本史の午表として、井上光貞ほか編『年表日本歴史』（筑摩書房、一九八〇〜九三年）のみを挙げる。

（3） 研究誌・文献目録

図書だけを通読していたのでは最新の研究をフォローできない。それが掲載される媒体は定期刊行物である。現在、日本美術に関する研究論文や解説を載せる代表的な雑誌としては、『國華』（國華社）、『美術研究』（東京文化財研究所）、『美術史』（美術史学会）、『美学』（美学会）、『MUSEUM』（東京国立博物館）、『大和文華』（大和文華館）、『美術フォーラム21』（醍醐書房）、『佛教藝術』（佛教藝術學會）、『浮世絵芸術』（国際浮世絵学会）、『近代画説』（明治美術学会）、『美術手帖』（美術出版社）などが刊行されている。外国の雑誌では、"Artibus Asiae"（The Museum Rietberg Zurich）、"Archives of Asian Art"（The Asia Society）などがある。ほかにも日本史、建築史、工芸史、風俗史、日本文学などの雑誌が多数存在するし、さらに各大学・博物館・美術館の紀要が加わる。もちろん過去に発行停止となった雑誌に掲載された文献も大部分は単行本に再録されたりはしていないので、検索しなければならない。雑誌によっては索引を刊行している場合がある。

毎年日本国内で発行される定期刊行物所載の日本・東洋美術関係文献を総合的に目録化するものに、東京文化財研究所（かつての美術研究所、東京国立文化財研究所）編『日本美術年鑑』（一九三六年─刊行中）がある。ここに図書は含まれないので別途調査を要するが、この年鑑にはその年の美術関係のできごとや展覧会、物故者の記事も掲載されていて、甚だ有用である。同研究所は、その文献目録の江戸時代までの部分を分野別に編集し、『東洋美術文献目録』（明治以降一九三五年まで所載分、柏林社書店、一九四一年）、『日本東洋古美術文献目録』（一九三六─六五年所載分、中央公論美術出版、一九六九年）『日本東洋古美術文献目録』（一九六六─二〇〇〇年所載分、中央公論美術出版、二〇〇五年）の三冊として刊行している。日本・中国・朝鮮の美術史を研究する上で検索必須の目録である。別に、小林忠編『美術関係雑誌目次総覧』（国書刊行会、二〇〇〇年）は、明治・大正・昭和戦前期の美術雑誌の目次を図版名まで含めて目録化したもので、研究文献の探索の具というよりも折々の動向を伝えるドキュメントとして価値が高い。

分野別の文献目録としては、ユネスコ東アジア文化研究センター仏教美術調査専門委員会編『仏教美術文献目録』（中央公論美術出版、一九七三年）、針ヶ谷鐘吉ほか編『浮世絵文献目録』（味燈書屋、一九七二年）、日本浮世絵学会『浮世絵学』（一九九七年）、後藤捷一『日本染織文献総覧』（染織と生活社、一九八〇年）などがあるが、一般的には、調べたい主題を扱う図書・論文・展覧会カタログに付された文献表からさらなる探索を始めるのがよいだろう。なお、近代に関して東京国立近代美

術館の「美術文献ガイド」も参照されたい（http://www.momat.go.jp/art-library/art-library-guide/guide.html）。

（4）　史料その他

　美術について他人の説明を読むのも自分の感性や想像力の範囲で考えるのもいいが、物が作られたころの現場の声を聴くのはもっともおもしろい。文字で書かれた日本美術史関係の史料は、東京大学史料編纂所編『大日本史料』（東京大学出版会、一九〇一年―刊行中）に編纂される記事をはじめとして、日記・記録・詩文・物語・随筆・新聞・雑誌など無数にあり、関心に応じて何が史料になるかは変わってくるので、新たに発見する楽しみも常に残る。既刊の史料集といえるものは、藤田経世編『校刊美術史料　寺院篇』（中央公論美術出版、一九七二―七六年、同『校刊美術史料続篇』（同刊行会、一九八五年）、赤井達郎ほか編『資料日本美術史』（京都松柏社、一九九一年）、家永三郎『上代倭絵全史』・『上代倭絵年表』（名著刊行会、一九九八年）、坂崎坦編『日本絵画論大系』（名著普及会、一九八〇年）、由良哲次編『総校日本浮世絵類考』（画文堂、一九七九年）、青木茂・酒井忠康編『日本近代思想大系17　美術』（岩波書店、一九八九年）、青木茂編『明治洋画史料』・『明治日本画史料』（中央公論美術出版、一九八五―九一年）、黒川真頼『工芸志料』（平凡社、一九七四年）などが例示できる。さらに博物館・美術館の蔵品図録・目録、あるいは売立目録まで気になるようなら、あなたはきっと専門家になっていることだろう。

近年は日本でもきわめて充実した展覧会カタログが作られるようになり、そのまま必携の研究書である場合も少なくない。カタログにしか出ていない図版も多いので、展示そのものと同じくまめに見る方がよい。さらに博物館・美術館の蔵品図録・目録、あるいは売立目録まで気になるようなら、あなたはきっと専門家になっていることだろう。

補遺

　（1）　美術全集に『日本美術全集』（全二〇巻、小学館、二〇一三―一六年）を追加する。テーマ巻と称して『東アジアのなかの日本美術』など通史的な二巻を設け、時代別の巻数を減らしながら近現代に五巻を充てる編成に特色がある。作品と論題の選択に不可思議な点も若干あるが、従来とは異なる作品を取り上げ、短いが新たな視点の論考を備える。また、（2）　辞

典・事典・年表に多木浩二・藤枝晃雄監修『日本近現代美術史事典』(東京書籍、二〇〇七年)、国際浮世絵学会編『浮世絵大事典』(東京堂出版、二〇〇八年)、漆工史学会編『漆工辞典』(角川学芸出版、二〇一二年)を追加する。それぞれに意義があり、付属する参考文献も役立つからである。

旧版では概説書の類は割愛したが、今回は本書刊行後に出版された日本美術史の概説として次を挙げる。

①佐藤康宏『日本美術史』(放送大学教育振興会、二〇〇八年、改訂版二〇一四年)
②山下裕二・髙岸輝監修『日本美術史』(美術出版社、二〇一四年)
③古田亮編『教養の日本美術史』(ミネルヴァ書房、二〇一九年)

このうち①は本書同様にひとりで日本美術史を概観するが、章立ても叙述の対象もバランスに配慮せず、著者の関心を前面に出す。②は二五名の分担執筆で広い範囲をカヴァーし、近年の研究を反映させる。それでも本書や①で扱う事項に触れない場合もあるのだから、すべての概説は取捨選択の所産と思わねばならない。③は一七人の分担執筆で時代別と分野別を組み合わせた章構成を取り、章どうしの重複など未調整だが、多視点の語りに新味を見せる。

ほかに、分野や時代を限定した概説で本書以後に刊行されたものには(増補を含む)、長田謙一ほか編『近代日本デザイン史』(美学出版、二〇〇六年)、飯沢耕太郎『増補戦後写真史ノート』(岩波現代文庫、二〇〇八年)、太田博太郎・藤井恵介監修『日本建築様式史』(美術出版社、二〇一〇年)、島原学『日本写真史』(中公新書、二〇一三年)、北澤憲昭ほか編『美術の日本近現代史』(東京美術、二〇一四年)、山本勉『日本仏像史講義』(平凡社新書、二〇一五年)、ミカエル・リュケン『20世紀の日本美術』(三好企画、二〇一六年)、古田亮『日本画とは何だったのか』(角川選書、二〇一八年)、田中修二『近代日本彫刻史』(国書刊行会、二〇一八年)、植田彩芳子ほか『近代京都日本画史』(求龍堂、二〇二〇年)などがある。

あとがき

　わたしが東北大学文学部で日本美術史の講義を始めたのは一九七一年、三九歳のときである。当時のわたしの授業ぶりについて、教え子の一人が後にこう漏らした。「先生は学生に背を向けたきり、黒板にむかって何やらぶつぶついいながら、字を書いたかと思うとすぐに消してしまうので、ノートが全然とれなかった」。

　まことに汗顔の至り、よくぞ給料がいただけたものだと思う。授業はその後、東京大学、多摩美術大学と所を変えて二〇年あまり続いた。場数を踏んで多少はましになったとはいえ、授業が苦手なことには変わりなく、聴き手は最後まで困ったことだろう。今となって概説書を書き下ろすとは、皮肉なめぐり合わせだが、これがせめてもの罪滅ぼしになればと思う。

　概説、とりわけ教科書の役を果す概説書は、おおむね「退屈」の代名詞だと思われている。この本の話をわたしに思いがけずもたらした東京大学出版会編集部の羽鳥和芳さんは、"一人で書き下ろした美術史の概説書がほしい。言いたいことだけをいう《辻流日本美術史》で結構"といわれたが、そのあとで"教科書として使えればなお結構"とつけ加えるのを忘れなかった。教科書に期待される発行部数を念頭におけば、

無理からぬ希望である。

かくてわたしの執筆は、自己流で、読んでおもしろく、かつ教科書の役にも立つ、という三題噺のようにむつかしい課題を抱えて出発したわけである。

多摩美術大学での最後の一年の講義課題をもとに、約半年かけて原稿は一応仕上がった。その間、わたしなりに、教科書風の通り一遍から少しでも抜け出そうと、老骨にムチ打って頑張ったつもりだが、結果はごらんの通り、教科書風と自己流との混ぜご飯のような記述となった。わたしの専門である絵画史の記述に比べ、ほかの分野、とくに工芸や書が希薄になったのも当然とはいえ心残りだ。《未完の》という語句を本の題の頭につけようかとも思ったが、読者に失礼と思いとりやめた。

とはいえ、この不首尾な本が、日本美術の新しい全体像を模索する人たちにとって、多少なりとも役立てば、ほんとうに幸せである。図版の効果がそれを助けてくれることを期待している。

原稿ができた段階で、次の人たちに、それぞれ専門の立場から部分あるいは全体に目を通していただいた。荒川正明（出光美術館・陶磁）、泉武夫（京都国立博物館・仏画）、上野勝久（文化庁・建築）、奥健夫（文化庁・彫刻）、佐藤康宏（東京大学・絵画）、林洋子（京都造形芸術大学・近現代）、原田昌幸（文化庁・考古）、松浦正昭（東京国立博物館・彫刻）、山下裕二（明治学院大学・全体）。

それぞれ多忙にかかわらず親身に協力して下さり、おかげでたくさんの作品名、人名、年代その他の誤りが正され、記述も改善された。佐藤康宏氏には特にお願いして

巻末に懇切な文献案内を執筆していただいた。そのほか出光美術館の笠嶋忠幸氏から書について教えていただくなど、独りの著者による「書き下ろし」をうたった本書も、額面通りかどうか怪しいものである。ただし、なお多く残るに違いない誤謬や問題点については、無論のこと責任はわたしにある。

装幀は、多摩美術大学時代の同僚である横尾忠則さんに特にお願いして、奇想あふれるものをこしらえていただいた。

末尾になるが、羽鳥氏および矢吹有鼓さんの、ともに悠揚迫らざる名編集者ぶりに心から敬意を表したい。とりわけ、三八〇枚に上るカラー図版の掲載許可の交渉に骨身を削りながら、何でもなさそうな矢吹さんの態度には脱帽します。

二〇〇五年秋

つじ　のぶお

補訂版の刊行に際して

本書の初版が刊行されてから一五年経った。その間、本書の内容変更に大きく関わるような出来事は起こらなかったが、記述のところどころに書き誤りや書き忘れが見つかり、改める必要を前から感じていた。この度、遅ればせながら、それが実現できたのは幸いである。

頁数の変更に伴う編集上の煩雑さを避けるべく、改める箇所は最小限に留めたが、これを機会に新しい作品を加えたり、図版を取り替えたりした箇所も若干ある。補訂版と呼ばせていただく所以である。

著者の非力を顧みず世に出した本書は、専ら日本の読者向けに書かれたものだが、日本陶磁史を専門とされ、縄文時代の土偶や日本のマンガにも詳しいニコル・ルマニエール博士の熱意により、二〇一八年、英語版が東京大学出版会から刊行され、翌年、コロンビア大学出版部よりペーパーバックによる普及版の刊行が実現したことは喜ばしい。中国語版も、上海市同済大学教授蔡敦達教授により出版された。

中国美術の圧倒的な存在の蔭に隠され、日本美術はその一流派（スクール）だと、国際的な観点から見られがちである。だが実際には必ずしもそうでなく、独自の多彩な「おもしろさ」を持った楽しい芸術である。そのことを、日本だけでなく世界の人たちにも伝えたい。本書がそのためのささやかな架け橋の一端となれば幸いだ。

最後に、全章にわたる修正という面倒な作業をやりとげてくださった担当編集者の斉藤美潮さん、および校正スタッフの皆さんに深く感謝したい。

二〇二〇年一二月

つじ　のぶお

図74　手塚治虫『メトロポリス』　1949 年
図75　大友克洋『AKIRA』　1982〜90 年
図76　萩尾望都『ポーの一族』　1972〜76 年
図77　宮崎駿監督「千と千尋の神隠し」　2001 年
図78　佐藤哲三「みぞれ」　画布・油彩　60.3×133.0cm　1952〜53 年　神奈川県立近代美術館（寄託）
図79　小松均「雪壁」　紙本墨画著色　220.0×172.0cm　1964 年　京都市美術館
図80　横尾忠則「お堀」　画布・アクリル　45.5×53cm　1966 年　徳島県立近代美術館
図81　村上隆　*Tan Tan Bo Puking a.k.a. Gero Tan*　画布・アクリル　360.0×720.0cm　2002 年
図82　八木一夫「ザムザ氏の散歩」　27.5×27.0×14.0cm　1954 年　個人蔵
図83　安井仲治「流氓ユダヤ（子供）」　1941 年　個人蔵　写真／渋谷区立松濤美術館
図84　土門拳『筑豊のこどもたち』より　1960 年　土門拳記念館
図85　草間彌生「かぼちゃ」　画布・アクリル　194.0×259.0cm　1999 年　松本市美術館

図35 岸田劉生「冬枯れの道路（原宿付近写生・日の当たった赤土と草)」 画布・油彩 60.5×
80.2cm 1916年 新潟県立近代美術館・万代島美術館
図36 岸田劉生「野童女」 画布・油彩 64.0×52.0cm 1922年 神奈川県立近代美術館（寄託）
図37 中村彝「エロシェンコ氏の像」 画布・油彩 47.2×45.5cm 1920年 東京国立近代美術館
図38 竹久夢二「水竹居」 紙本著色 79.0×50.0cm 1933年 竹久夢二美術館
図39 恩地孝四郎「『氷島』の著者（萩原朔太郎像)」 紙・木炭 52.7×42.5cm 1943年 東京
国立近代美術館
図40 荻原守衛「女」 ブロンズ 98.5×47.0×61.0cm 1910年 東京国立近代美術館
図41 高村光太郎「手」 ブロンズ 30.0×28.7×15.2cm 1918年 呉市立美術館
図42 堀口捨己設計 紫烟荘 1926年 分離派建築会編『紫烟荘図集』（洪洋社, 1927年）
図43 安井曾太郎「外房風景」 画布・油彩 20.2×69.4cm 1931年 大原美術館
図44 梅原龍三郎「北京秋天」 紙・油彩・岩彩 88.5×72.5cm 1942年 東京国立近代美術館
図45 小出楢重「支那寝台の裸婦（Aの裸女)」 画布・油彩 80.0×116.0cm 1930年 大原美術館
図46 藤田嗣治「美しいスペイン女」 画布・油彩 76.0×63.5cm 1949年 豊田市美術館
図47 佐伯祐三「ガス灯と広告」 画布・油彩 65.0×100.0cm 1927年 東京国立近代美術館
図48 横山大観「夜桜」（左隻） 紙本著色・六曲一双 177.5×376.8cm 1929年 大倉集古館
図49 安田靫彦「風神雷神」 二曲一双 紙本著色 各177.2×190.5cm 1929年 遠山記念館
図50 小林古径「髪」 絹本著色 172.4×107.4cm 1931年 永青文庫
図51 速水御舟「炎舞」 絹本著色 120.4×53.7cm 1925年 山種美術館
図52 村上華岳「冬ばれの山」 紙本著色 44.1×62.9cm 1934年 京都国立近代美術館
図53 上村松園「序の舞」 絹本著色 233.0×141.3cm 1936年 東京藝術大学
図54 鏑木清方「一葉」 紙本著色 143.5×79.5cm 1940年 東京藝術大学
図55 川合玉堂「峰の夕」 絹本著色 76.3×102.7cm 1935年 個人蔵
図56 福田平八郎「雨」 紙本著色 109.7×86.9cm 1953年 東京国立近代美術館
図57 村山知義「コンストルクチオン」 紙・木・布・金属・油彩 84.0×112.5cm 1925年 東
京国立近代美術館
図58 古賀春江「海」 画布・油彩 130.0×162.5cm 1929年 東京国立近代美術館
図59 矢崎博信「江東区工場地帯」 画布・油彩 97.0×130.3cm 1936年 茅野市美術館
図60 岡本太郎「傷ましき腕」 画布・油彩 124.0×162.0cm 1936年（49年再制作） 川崎市岡
本太郎美術館
図61 藤田嗣治「アッツ島玉砕」 画布・油彩 193.5×259.5cm 1943年 東京国立近代美術館（無
期限貸与作品）
図62 靉光「眼のある風景」 画布・油彩 102.0×193.5cm 1938年 東京国立近代美術館
図63 松本竣介「Y市の橋」 画布・油彩 61.0×73.0cm 1943年 東京国立近代美術館
図64 村野藤吾設計 宇部市渡辺翁記念会館 1937年
図65 鶴岡政男「重い手」 油彩・画布 130.0×97.0cm 1949年 東京都現代美術館 写真／東
京都歴史文化財団イメージ・アーカイブ
図66 香月泰男「黒い太陽」 麻布・油彩 116.7×72.8cm 1961年 山口県立美術館
図67 東山魁夷「道」 絹本著色 134.4×102.2cm 1950年 東京国立近代美術館
図68 宮崎進「漂う心の風景」 ミクストメディア・板 324.0×227.3cm 1994年 横浜美術館
図69 棟方志功「湧然する女者達々」 湧然の柵 没然の柵 全二柵 木版 各92.5×104.5cm
1953年 東京国立近代美術館
図70 井上有一「愚徹」 墨・紙 187.0×176.0cm 1956年 国立国際美術館
図71 日比野五鳳「いろは歌」 六曲一隻 墨・紙 153.0×363.0cm 1963年 東京国立博物館
写真／TNMイメージアーカイブ
図72 高松次郎「赤ん坊の影 No.122」 画布・ラッカー 182.0×227.0cm 1965年 豊田市美術館
図73 李禹煥「関係項―サイレンス」 鉄・石 1979/2005年 神奈川県立近代美術館

美術館
図2　高橋由一「豆腐」　画布・油彩　32.5×45.3cm　1877 年　金刀比羅宮
図3　歌川広重（三代）「内国勧業博覧会美術館之図」　錦絵　1877 年　神戸市立博物館
図4　百武兼行「臥裸婦」　画布・油彩　97.3×188.0cm　1881 年頃　石橋財団アーティゾン美術館
図5　狩野芳崖「悲母観音」　絹本著色　195.8×86.1cm　1888 年　東京藝術大学
図6　狩野芳崖「仁王捉鬼図」　紙本著色　123.5×62.7cm　1886 年　東京国立近代美術館
図7　前田青邨「唐獅子図屏風」　六曲一双　紙本金地著色　各 202.5×434.0cm　1935 年　宮内庁三の丸尚蔵館
図8　山本芳翠「浦島図」　画布・油彩　121.8×167.9cm　1893〜95 年　岐阜県美術館
図9　川村清雄「形見の直垂（虫干し）」　画布・油彩　109.0×173.0cm　1895〜99 年頃　東京国立博物館　写真／TNM イメージアーカイブ
図10　河鍋暁斎「カエルとヘビの戯れ」（鳥獣人物戯画）　紙本淡彩　37.0×53.0cm　1871〜89 年　大英博物館
図11　小林清親「高輪牛町朧月景」　大判錦絵　24.5×36.7cm　1879 年　静岡県立美術館
図12　ヴィンチェンツォ・ラグーザ「日本婦人」　ブロンズ　像高 62.1cm　1891 年頃　東京藝術大学
図13　旧グラバー邸　木造・一階建　1863 年　長崎市
図14　旧済生館　木造・塔付一階建　1879 年　山形市　写真／山形市教育委員会
図15　立石清重設計　旧開智学校　1876 年　木造・塔付二階建　松本市　写真／旧開智学校管理事務所
図16　旧開智学校・車寄せ
図17　ジョサイア・コンドル設計　旧岩崎久弥邸　1896 年　東京都　写真／（財）東京都公園協会
図18　辰野金吾設計　日本銀行本店本館　1896 年　写真／日本銀行
図19　永澤永信（初代）「白磁籠目花鳥貼付飾壺」　高 58.5cm　最大径 32.3cm　1877 年頃　東京国立近代美術館
図20　鈴木長吉「十二の鷹」より　朧銀・鋳造　金・赤銅象嵌　1893 年　東京国立近代美術館
図21　宮川香山（初代）「褐釉蟹貼付台付鉢」　高 36.5cm　口径 39.8cm　底径 16.5cm　東京国立博物館　写真／TNM イメージアーカイブ
図22　安藤緑山「柿置物」　牙彫色染　高 12.9cm　幅 27.7cm　奥行き 22.4cm　1920 年　宮内庁三の丸尚蔵館
図23　黒田清輝「舞妓」　画布・油彩　81.0×65.2cm　1893 年　東京国立博物館　写真／TNM イメージアーカイブ
図24　黒田清輝「湖畔」　画布・油彩　69.0×84.7cm　1897 年　東京文化財研究所　撮影／城野誠治
図25　黒田清輝「智・感・情」　三面　画布・油彩　各 180.6×99.8cm　1899 年　東京文化財研究所　撮影／城野誠治
図26　中川八郎「雪林帰牧」　紙・木炭　99.0×146.8cm　1897 年　個人蔵
図27　藤島武二「蝶」　画布・油彩　44.5×44.5cm　1904 年　個人蔵
図28　青木繁「海の幸」　画布・油彩　70.2×182.0cm　1904 年　石橋財団アーティゾン美術館
図29　菱田春草「落葉」　六曲一双　紙本著色　各 157.0×362.0cm　1909 年　永青文庫
図30　富岡鉄斎「二神会舞図」　絹本著色　168.8×85.5cm　1924 年　東京国立博物館　写真／TNM イメージアーカイブ
図31　竹内栖鳳「羅馬之図」　六曲一双　絹本著色　各 145.0×374.6cm　1903 年　海の見える杜美術館
図32　『伊東忠太見聞野帖　清國 II』（柏書房，1990 年）48 頁　四川省成都（1902 年 11 月 8 日）
図33　萬鉄五郎「裸体美人」　画布・油彩　162.0×97.0cm　1912 年　東京国立近代美術館
図34　関根正二「信仰の悲しみ」　画布・油彩　73.0×100.0cm　1918 年　大原美術館

写真／TNM イメージアーカイブ

図33　白隠「達磨像」　紙本墨画　130.8×56.4cm　18 世紀中頃　永青文庫

図34　伊藤若冲「菊花流水図」（動植綵絵）　絹本著色・三〇幅　142.8×79.1cm　1766 年頃　宮内庁三の丸尚蔵館

図35　伊藤若冲「鳥獣花木図屛風」　六曲一双　紙本著色　各 167.0×376.0cm　18 世紀後半　旧エツコ・ジョウ プライス コレクション　出光美術館

図36　曾我蕭白「群仙図屛風」　六曲一双　紙本著色　各 172.0×378.0cm　1764 年　国（文化庁）保管　写真／京都国立博物館

図37　曾我蕭白「唐獅子図」（双図のうち）　紙本墨画　225.0×245.3cm　1765 年頃　朝田寺

図38　長沢蘆雪「虎図襖絵」　四面　紙本墨画・六面　183.5×115.5cm　1786〜87 年頃　無量寺

図39　鳥居清倍「小鳥持美人籠持娘」　丹絵　大大判錦絵　18 世紀　東京国立博物館　写真／TNM イメージアーカイブ

図40　鈴木春信「螢狩り」　中判錦絵　27.9×21.0cm　18 世紀中頃　平木浮世絵財団

図41　鳥居清長「大川端夕涼」（二枚続のうち）　大判錦絵　39.0×25.6cm　18 世紀後半　平木浮世絵財団

図42　喜多川歌麿『画本虫選』　彩色摺絵入狂歌本　二冊　27.0×18.5cm　1788 年　大英博物館

図43　喜多川歌麿「歌撰恋之部　深く忍恋」　大判錦絵　紅雲母地　1790 年代前半　東京国立博物館　写真／TNM イメージアーカイブ

図44　東洲斎写楽「三代目沢村宗十郎の大岸蔵人」　大判錦絵　1794 年　36.1×24.5cm　大英博物館

図45　浦上玉堂「凍雲篩雪図」　紙本墨画淡彩　133.5×56.2cm　19 世紀初め　川端康成記念会　写真／日本近代文学館

図46　渡辺崋山「佐藤一斎像稿　第二」　紙本淡彩　39.0×18.8cm　1818〜21 年頃　個人蔵

図47　佐竹曙山「松に唐鳥図」　絹本著色　173.0×58.0cm　1770 年代　個人蔵

図48　司馬江漢「三囲景図」　紙本銅版著色　26.7×38.8cm　1783 年　神戸市立博物館

図49　酒井抱一「夏秋草図屛風」　二曲一双　紙本銀地著色　各 164.5×182.0cm　1821〜22 年頃　東京国立博物館　写真／TNM イメージアーカイブ

図50　葛飾北斎「北斎漫画」　八篇　絵手本　1817 年刊　山口県立萩美術館・浦上記念館

図51　葛飾北斎「冨嶽三十六景　神奈川沖浪裏」　大判錦絵　25.5×38.2cm　1831 年以降　千葉市美術館

図52　歌川広重「東海道五十三次之内　蒲原」　大判錦絵　22.6×35.3cm　1833〜34 年頃　千葉市美術館

図53　歌川国芳「讃岐院眷属をして為朝をすくふ図」　大判錦絵三枚続　各 35.8×24.5cm　1850 年頃　神奈川県立歴史博物館

図54　印籠「流水手長猿図」　根付「親子猿」　7.1×7.2×2.0cm（印籠），3.3cm（根付）　印籠美術館

図55　歓喜院聖天堂・奥殿　正面三間・身舎側面三間・入母屋造・銅板葺　18 世紀中頃　撮影／竹上正明　『さいたまの名宝』（平凡社，1991 年）

図56　旧正宗寺・三匝堂（さざえ堂）

図57　木喰明満「蘇頻陀尊者」「諾距羅尊者」（十六羅漢像のうち）　木造　総高 69.0〜71.5cm　1806 年　清源寺

図58　仙厓「指月布袋」　紙本墨画　54.0×60.4cm　19 世紀前半　出光美術館

図59　良寛「いろは」　紙本墨書・双幅　106.1×43.2cm　1826〜31 年　個人蔵　写真／芸術新聞社

第10章　近・現代（明治—平成）の美術

図 1　高橋由一「丁髷姿の自画像」（部分）　画布・油彩　48.0×38.8cm　1866〜67 年　笠間日動

184.0×94.0cm　1631 年　天球院　写真／便利堂

図5　狩野山雪「雪汀水禽図屏風」（右隻部分）　紙本金地著色・六曲一双　154.0×358.0cm　17世紀前半　個人蔵

図6　幸阿弥長重「初音蒔絵鏡台」　1637 年　徳川美術館

図7　桂離宮　書院　1615～62 年　写真／読売新聞社

図8　本阿弥光悦　銘「雨雲」　黒楽茶碗　高 8.8cm　口径 12.3cm　高台径 6.1cm　17 世紀前半　三井記念美術館

図9　俵屋宗達筆・本阿弥光悦書「鶴下絵三十六歌仙和歌巻」　紙本金銀泥絵・墨書　34.1×全長1460.0cm　17 世紀前半　京都国立博物館

図10　俵屋宗達「風神雷神図屏風」　二曲一双　紙本金地著色　各 154.5×169.8cm　17 世紀前半　建仁寺　写真／京都国立博物館

図11　洛中洛外図屏風（舟木本）（右隻部分）　紙本金地著色・六曲一双　各 162.7×342.4cm　17世紀前半　東京国立博物館　写真／TNM イメージアーカイブ

図12　彦根屏風　六面　紙本金地著色　各 94.0×48.0cm　17 世紀前半　彦根城博物館

図13　湯女図　紙本著色　72.5×80.1cm　17 世紀中頃　MOA 美術館

図14　岩佐又兵衛「山中常盤物語絵巻」　巻五　紙本著色・一二巻　縦 34.1cm　17 世紀前半　MOA 美術館

図15　久隅守景「夕顔棚納涼図屏風」　二曲一隻　紙本墨画淡彩　149.1×165.0cm　17 世紀後半　東京国立博物館　写真／TNM イメージアーカイブ

図16　英一蝶「朝暾曳馬図」　紙本著色　30.6×52.0cm　17 世紀後半　静嘉堂文庫美術館

図17　色絵花鳥文蓋物　伊万里・柿右衛門様式　高 36.3cm　口径 30.1cm　17 世紀後半　MOA 美術館

図18　色絵亀甲牡丹蝶文大皿　古九谷様式　高 8.8cm　口径 40.5cm　底径 21.0cm　17 世紀後半

図19　野々村仁清「色絵吉野山文茶壺」　高 35.7cm　17 世紀後半　福岡市美術館（松永コレクション）　撮影／山崎信一

図20　黒綸子地波鴛鴦模様小袖　身丈 161.0cm　裄 63.6cm　17 世紀　東京国立博物館　写真／TNM イメージアーカイブ

図21　万治の石仏　1660 年　長野県諏訪神社春宮裏　撮影／岡本太郎　写真／川崎市岡本太郎美術館

図22　円空「善女竜王像」　木造　高 158.2cm　1690 年　清峯寺　撮影／広瀬達郎　写真／新潮社・芸術新潮

図23　円空「善財童子像」　木造　高 157.1cm　1690 年　清峯寺　撮影／広瀬達郎　写真／新潮社・芸術新潮

図24　菱川師宣「よしはらの躰」　揚屋大寄　大判墨摺絵・一二組　1681～84 年　東京国立博物館　写真／TNM イメージアーカイブ

図25　尾形光琳「紅白梅図屏風」　二曲一双　紙本金地著色　各 156.0×173.0cm　18 世紀前半　MOA 美術館

図26　尾形光琳「燕子花図屏風」（右隻部分）　紙本金地著色・六曲一双　各 151.2×360.7cm　18世紀前半　根津美術館

図27　松雲元慶「五百羅漢坐像」　木造・彩色　像高 85.0cm 位　1695 年頃　五百羅漢寺

図28　箱木家（千年家）　室町時代後期

図29　池大雅「龍山勝会・蘭亭曲水図屏風」（右隻）　紙本墨画淡彩・六曲一双　158.0×358.0cm　1763 年　静岡県立美術館

図30　与謝蕪村「夜色楼台図」　紙本墨画淡彩　28.0×129.5cm　18 世紀後半　個人蔵

図31　円山応挙「雪松図屏風」（右隻）　紙本墨画金銀泥砂子・六曲一双　155.5×362.0cm　18 世紀後半　三井記念美術館

図32　円山応挙「昆虫写生帖」（部分）　紙本墨画淡彩　26.5×19.3cm　1776 年　東京国立博物館

第9章　江戸時代の美術

（猿鶴図）　13世紀（南宋）　大徳寺　写真／京都国立博物館

図5　伝牧谿「漁村夕照図」　紙本墨画　33.1×113.3cm　南宋時代　根津美術館

図6　徽宗「桃鳩図」　絹本著色　28.6×26.0cm　1107年　個人蔵

図7　顔輝「蝦蟇鉄拐図」より鉄拐図　絹本著色・双幅　161.0×79.8cm　13～14世紀（元）　知恩寺　写真／京都国立博物館

図8　達磨図　絹本著色　108.2×60.0cm　1271年　向嶽寺

図9　黙庵「布袋図」　紙本墨画　80.2×32.0cm　14世紀前半　MOA美術館

図10　可翁「蜆子和尚図」　紙本墨画　87.0×34.2cm　14世紀前半　東京国立博物館　写真／TNMイメージアーカイブ

図11　鹿苑寺金閣（舎利殿）　三重・宝形造・柿葺　1398年（1955年再建）

図12　百鬼夜行絵巻　紙本著色　33.0×全長747.1cm　16世紀　真珠庵

図13　吉山明兆「白衣観音図」　15世紀初め　紙本著色　600.0×400.0cm　東福寺　写真／京都国立博物館

図14　柴門新月図　紙本墨画　129.4×43.3cm　1405年　藤田美術館

図15　如拙「瓢鮎図」　紙本墨画淡彩　111.5×75.8cm　1451年以前　退蔵院

図16　伝周文「竹斎読書図」　紙本墨画淡彩　134.8×33.3cm　1446年　東京国立博物館　写真／TNMイメージアーカイブ

図17　慈照寺銀閣　二重・宝形造・柿葺　1489年

図18　能阿弥「花鳥図屏風」（右隻）　紙本墨画・四曲一双　132.5×236.0cm　1469年　出光美術館

図19　大仙院書院庭園　16世紀前半

図20　伝蛇足「四季山水図襖絵」　紙本墨画・八面　178.0×93.5～141.5cm　1491年頃　真珠庵

図21　日月山水図屏風　六曲一双　紙本著色　各147.0×313.5cm　16世紀頃　金剛寺

図22　土佐光信「源氏物語画帖」　賢木　紙本著色・五四面　24.3×18.1cm　1509年　ハーヴァード大学付属サクラー美術館　photo／Kallsen, Katya

図23　伝土佐光吉「十二ヶ月風俗図」　十二月（雪転）　紙本著色　32.7×28.0cm　16世紀　山口蓬春記念館

図24　洛中洛外図屏風（旧町田家本・歴博A本）　六曲一双　紙本著色　各138.2×381.0cm　16世紀前半　国立歴史民俗博物館

図25　雪舟「四季山水図巻（山水長巻）」（部分）　紙本墨画淡彩　40.0×全長1568.0cm　1486年　毛利博物館

図26　雪舟「天橋立図」　紙本墨画淡彩　89.4×168.5cm　15世紀後半～16世紀初め　京都国立博物館

図27　雪村「龍虎図屏風」より龍図　紙本墨画・六曲一双　171.5×365.8cm　16世紀後半　クリーヴランド美術館

図28　伝能阿弥「三保松原図」　六幅（もと六曲一隻）　紙本墨画　各154.5×54.5～59.0cm　15世紀後半～16世紀前半　穎川美術館

図29　狩野元信「四季花鳥画」より二幅　紙本著色・八幅　各178.0×99.0～142.0cm　16世紀前半　大仙院　写真／TNMイメージアーカイブ

図30　春日山蒔絵硯箱　23.9×22.1×4.8cm　15世紀後半　根津美術館

図31　金銀襴緞子等縫合胴服　金銀襴緞子等・縫合　身丈123.0cm　桁59.0cm　16世紀後半　上杉神社

図32　信楽大壺　高51.0cm　口径17.3cm　胴径38.0cm　底径17.8cm　15世紀　MIHO MUSEUM

図33　根来瓶子　高31.8cm　胴径23.5cm　底径14.7cm　14世紀　MIHO MUSEUM

第8章　桃山美術──「かざり」の開花

図1　狩野永徳「四季花鳥図襖」より梅花禽鳥図　紙本墨画・一六面　175.5×74.0～142.5cm

図16　上杉重房坐像　木造・彩色・玉眼　像高 68.2cm　13 世紀後半　明月院

図17　大覚禅師像（蘭渓道隆）　木造　像高 83.2cm　13 世紀　建長寺　写真／鎌倉国宝館

図18　仏眼仏母像　絹本著色　181.6×128.6cm　12 世紀後半　高山寺　写真／京都国立博物館

図19　「六道絵」人道不浄相図　絹本著色・一幅　155.5×68.8cm　13 世紀　聖衆来迎寺

図20　二河白道図　絹本著色　116.7×62.7cm　13 世紀　香雪美術館

図21　阿弥陀二十五菩薩来迎図（早来迎）　絹本著色　145.1×154.5cm　13 世紀　知恩院　写真／京都国立博物館

図22　山越阿弥陀図　三曲屏風　絹本著色　101.0×83.0cm　13 世紀　金戒光明寺

図23　山越阿弥陀図　絹本著色　120.6×80.3cm　13 世紀　京都国立博物館

図24　観舜「春日宮曼荼羅図」　絹本著色　109.0×41.5cm　1300 年　湯木美術館

図25　春日鹿曼荼羅図　絹本著色　137.5×53.0cm　13 世紀末　陽明文庫　写真／京都国立博物館

図26　那智滝図　絹本著色　159.4×58.9cm　13 世紀末　根津美術館

図27　熊野権現影向図　絹本著色　114×51.5cm　14 世紀前半　檀王法林寺　写真／京都国立博物館

図28　後白河法皇像　絹本著色　134.3×84.7cm　13 世紀初め　妙法院　写真／京都国立博物館

図29　伝藤原隆信「伝源頼朝像」　絹本著色　143.0×112.2cm　13 世紀　神護寺　写真／京都国立博物館

図30　伝藤原隆信「伝平重盛像」　絹本著色　143.0×112.8cm　13 世紀　神護寺　写真／京都国立博物館

図31　伝藤原信実「随身庭騎絵巻」　紙本淡彩　28.6×全長 236.4cm　1247 年頃　大倉集古館

図32　伝成忍「明恵上人像」　紙本著色　146.0×58.8cm　13 世紀前半　高山寺　写真／京都国立博物館

図33　豊明絵草紙　第一段　紙本白描　23.0×742.0cm　14 世紀初め　前田育徳会

図34　「東北院職人歌合絵」博打　紙本淡彩　29.2×全長 533.6cm　14 世紀前半　東京国立博物館　写真／TNM イメージアーカイブ

図35　飛騨守惟久「後三年合戦絵巻」巻三第四段　紙本著色・三巻　45.7×全長 1968.7cm（巻三）　1347 年　東京国立博物館

図36　絵師草紙　第一段　紙本著色　30.3×全長 786.6cm　14 世紀前半　宮内庁三の丸尚蔵館

図37　北野天神縁起絵巻（承久本）巻五第四段　紙本著色・九巻　52.0×全長 510.8〜1082.6cm　1219 年　北野天満宮

図38　華厳宗祖師伝絵巻（華厳縁起）義湘絵　巻三　紙本著色・六巻　各 31.6〜31.7×全長 872.4〜1612.9cm　13 世紀前半　高山寺　写真／京都国立博物館

図39　円伊「一遍上人伝絵巻（一遍聖絵）」巻七第三段　絹本著色　37.9×全長 633.2cm　1299 年　東京国立博物館　写真／TNM イメージアーカイブ

図40　大覚禅師像（蘭渓道隆）　絹本著色　104.8×46.4cm　13 世紀　建長寺

図41　大燈国師墨蹟　関山道号　66.7×61.8cm　1329 年　京都・大本山妙心寺

図42　円覚寺舎利殿　桁行三間・梁間三間・一重裳階付・入母屋造・柿葺　15 世紀前半

図43　赤糸威鎧　総高 64.8cm　大袖幅 34.8cm　兜鉢高 12.0cm　14 世紀　春日大社

図44　時雨螺鈿鞍　前輪高 30.0cm　後輪高 35.0cm　居木長 41.5cm　13 世紀末〜14 世紀初め　永青文庫

図45　州浜鵜螺鈿硯箱　黒漆塗　27.2×27.3×5.8cm　12 世紀頃　個人蔵　写真／京都国立博物館

第 7 章　南北朝・室町美術

図 1　東福寺三門　五間三戸・二階二重門・入母屋造・本瓦葺　1425 年　写真／便利堂

図 2　能面　孫次郎　銘「ヲモカゲ」21.2×13.8×6.5cm　15〜16 世紀　三井記念美術館

図 3　能面　癋見　21.1×15.7cm　1413 年銘　奈良豆比古神社

図 4　牧谿「観音・猿鶴図」三幅対　絹本墨画淡彩　172.4×98.0cm（観音図）　174.2×100.0cm

図55 「鳥獣人物戯画」 甲巻　水遊びする猿と兎　紙本墨画・四巻　31.0×全長 1189.0cm　12 世紀中頃　高山寺　写真／京都国立博物館

図56 「地獄草紙」 膿血病　紙本著色・一巻　26.6×全長 435.0cm　12 世紀　奈良国立博物館

図57 「餓鬼草紙」 第三段　伺便餓鬼　紙本著色・一巻　27.3×全長 384.0cm　12 世紀　東京国立博物館　写真／TNM イメージアーカイブ

図58 「病草紙」 眼病の治療（部分）　紙本著色　25.9×27.7cm　12 世紀　京都国立博物館

図59 三仏寺奥院蔵王堂（投入堂）　12 世紀初め

図60 中尊寺金色堂中央壇　木造・漆箔・彩色　像高 62.3cm（阿弥陀如来）　1124 年頃

図61 九体阿弥陀如来坐像　木造・漆箔　像高 224.2cm（中尊）　12 世紀初め　浄瑠璃寺　撮影／中淳志

図62 千手観音菩薩坐像　木造・彩色・截金　像高 31.5cm　1154 年　峰定寺　写真／京都国立博物館

図63 阿弥陀如来坐像（阿弥陀三尊像のうち）　木造・漆箔・玉眼　像高 143.0cm　1151 年　長岳寺　写真／京都国立博物館

図64 沢千鳥蒔絵螺鈿小唐櫃　30.6×40×30cm　12 世紀前半　金剛峯寺　写真／京都国立博物館

図65 片輪車蒔絵螺鈿手箱　21.7×30.6×13.0cm　12 世紀　東京国立博物館

図66 野辺雀蒔絵手箱　27.4×41.2×19.1cm　12 世紀　金剛寺

図67 秋草松喰鶴鏡　白銅　径 24.9cm　12 世紀　国（文化庁）保管　写真／TNM イメージアーカイブ

図68 秋草文壺　渥美焼　高 41.5cm　胴径 29.4cm　11〜12 世紀　慶應義塾

第 6 章　鎌倉美術──貴族的美意識の継承と変革

図1　東大寺南大門　五間三戸二重門・入母屋造・本瓦葺　1199 年　撮影／井上博道

図2　浄土寺浄土堂　桁行三間・梁間三間・宝形造・本瓦葺　1192 年　写真／便利堂

図3　阿弥陀三尊像　快慶作　木造・漆箔　像高 530.0cm（阿弥陀如来），371.0cm（観音・勢至菩薩）　1195 年　浄土寺浄土堂　写真／奈良国立博物館

図4　大日如来坐像　運慶作　木造・漆箔・玉眼　像高 98.2cm　1176 年　円成寺　写真／京都国立博物館

図5　不空羂索観音坐像　康慶作　木造・漆箔　像高 336.0cm　1189 年　興福寺南円堂　写真／飛鳥園

図6　阿弥陀如来坐像　運慶作　木造　像高 142.4cm　1186 年　願成就院　写真／奈良国立博物館

図7　金剛力士立像　運慶・快慶作　木造・彩色　像高 836.3cm（阿形），838.0cm（吽形）　1203 年　東大寺南大門　写真／（財）美術院

図8　吽形右手部分（修理途中）　写真／（財）美術院

図9　吽形頭部（修理後）　写真／（財）美術院

図10　俊乗上人坐像　木造・彩色　像高 82.5cm　13 世紀前半　東大寺俊乗堂　撮影／土門拳　写真／土門拳記念館

図11　無著菩薩立像　運慶作　木造・彩色・玉眼　像高 194.7cm　1212 年　興福寺北円堂　写真／TNM イメージアーカイブ

図12　世親菩薩立像　運慶作　木造・彩色・玉眼　像高 191.6cm　1212 年　興福寺北円堂　写真／TNM イメージアーカイブ

図13　弥勒菩薩立像　快慶作　木造・漆箔・玉眼　像高 106.6cm　1189 年　ボストン美術館（興福寺旧蔵）

図14　毘沙門天及び両脇侍像　湛慶作　木造・彩色・玉眼　像高 166.5cm（毘沙門天），79.7cm（吉祥天），71.7cm（善膩師童子）　13 世紀前半　雪蹊寺　写真／奈良国立博物館

図15　竜燈鬼像　康弁作　木造・彩色・玉眼　像高 77.8cm　1215 年　興福寺　写真／飛鳥園

図18　騎象奏楽図（楓蘇芳染螺鈿槽琵琶捍撥）　40.5×16.5cm　8世紀　正倉院宝物・正倉

図19　金銀鈿荘唐太刀　鞘長 80.0cm　把長 17.0cm　幅 2.7〜3.4cm　8世紀　正倉院宝物・正倉

図20　密陀彩絵箱　木製・黒漆塗　44.8×30.0×21.3cm　8世紀　正倉院宝物・正倉

図21　漆金薄絵盤（香印坐）　木製・彩色　径 56.0×総高 17.0cm　8世紀　正倉院宝物・正倉

図22　鳥毛立女屏風　第三扇部分　紙本著色・六扇　135.8×56.0cm（第三扇）　8世紀　正倉院宝物・正倉

図23　酔胡王面　木製・彩色　37.0×22.6cm　8世紀　正倉院宝物・正倉

第5章　平安時代の美術（貞観・藤原・院政美術）

図1　住吉如慶・具慶「年中行事絵巻（住吉模本）」　巻六　真言院御修法　紙本著色　縦 45.3cm　1626年　田中家

図2　両界曼荼羅図（高雄曼荼羅）　金剛界　紫綾金銀泥・二幅　411.0×366.5cm　829〜834年　神護寺　写真／京都国立博物館

図3　両界曼荼羅図（高雄曼荼羅）　胎蔵界　神護寺　『國華』1246号（國華社，1999年）表紙より転載

図4　両界曼荼羅図（西院曼荼羅）　胎蔵界　絹本著色・二幅　185.1×164.3cm　9世紀後半　東寺　写真／京都国立博物館

図5　帝釈天（十二天像のうち）　絹本著色　9世紀中頃　西大寺　写真／京都国立博物館

図6　薬師如来坐像　木造　像高 191.5cm　8世紀末　新薬師寺　撮影／井上博道

図7　薬師如来立像　木造　像高 170.6cm　9世紀初め　神護寺　撮影／山本道彦

図8　増長天（四天王立像のうち）　木造乾漆併用・彩色・截金・漆箔　像高 182.5cm　839年　東寺講堂　写真／便利堂

図9　法界虚空蔵（五大虚空蔵菩薩坐像のうち）　木造・彩色　像高 100.9cm　9世紀前半　神護寺宝塔院　撮影／山本道彦

図10　如意輪観音坐像　木造乾漆併用・彩色・截金　像高 109.4cm　9世紀中頃　観心寺　写真／奈良国立博物館

図11　十一面観音立像　木造乾漆併用・彩色　像高 194.0cm　9世紀中頃　向源寺　写真／奈良国立博物館

図12　十一面観音立像　木造　像高 100.0cm　9世紀前半　法華寺　写真／永野鹿鳴荘

図13　菩薩半跏像　木造　像高 124.5cm　8世紀末　宝菩提院　写真／奈良国立博物館

図14　男神坐像　木造・彩色　像高 97.3cm　9世紀後半　松尾大社　写真／京都国立博物館

図15　女神坐像　木造・彩色　像高 87.6cm　9世紀後半　松尾大社　写真／京都国立博物館

図16　空海「風信帖」（部分）　紙本墨書　28.8×157.9cm　810年代前半　東寺　写真／京都国立博物館

図17　最澄「久隔帖」　紙本墨書　29.4×55.2cm　813年　奈良国立博物館

図18　金銅三昧那五鈷鈴　高 22.5cm　口径 9.0cm　11〜12世紀　高貴寺　写真／奈良国立博物館

図19　海賦蒔絵袈裟箱　木製・漆塗　47.9×39.1×11.5cm　10世紀　東寺　写真／奈良国立博物館

図20　薬師如来立像（伝釈迦如来）　木造・彩色・截金　像高 234.8cm　9世紀末　室生寺金堂　撮影／井上博道

図21　金剛吼菩薩（五大力菩薩像のうち）　絹本著色　304.8×237.6cm　10世紀　有志八幡講十八箇院　写真／京都国立博物館

図22　醍醐寺五重塔　三間五重塔婆・本瓦葺　951年

図23　降三世明王（五大尊像のうち）　絹本著色　138.0×88.0cm　1088年銘　来振寺　写真／奈良国立博物館

図24　不動明王二童子像（青不動）（部分）　絹本著色　203.3×149.0cm　11世紀後半　青蓮院　写真／京都国立博物館

第2章 弥生・古墳美術

図1　素文壺形土器　福岡県福岡市板付遺跡　高14.3cm　弥生前期　明治大学博物館

図2　朱彩広口壺　福岡県福岡市藤崎遺跡　高32.4cm　弥生中期　福岡市埋蔵文化財センター

図3　細頸壺　大阪府柏原市船橋遺跡　高27.0cm　弥生中期　京都国立博物館

図4　水差形土器　畿内第Ⅲ様式　奈良県橿原市新沢一遺跡　高21.8cm　弥生中期　奈良県立橿原考古学研究所附属博物館

図5　壺　阿島式　静岡県磐田市馬坂遺跡　高40.6cm　弥生中期　磐田市埋蔵文化財センター

図6　朱彩壺　久ヶ原式　東京都大田区久ヶ原遺跡　高36.3cm　弥生後期　個人蔵　写真／TNMイメージアーカイブ

図7　顔面付壺形土器　栃木県佐野市出流原遺跡　高23.0cm　弥生中期　明治大学博物館

図8　兵庫県神戸市桜ヶ丘遺跡出土品　弥生中期　神戸市立博物館

図9　裟裟襷文銅鐸　5号鐸　兵庫県神戸市桜ヶ丘遺跡　高39.2cm　弥生中期　神戸市立博物館

図10　三角縁神獣鏡（三角縁銘帯四神四獣鏡）　19号鏡　奈良県天理市黒塚古墳　径22.4cm　古墳前期　国（文化庁）保管　写真／奈良県立橿原考古学研究所　撮影／阿南辰秀

図11　藤ノ木古墳　洗浄後の棺内全景　奈良県斑鳩町　6世紀後半　奈良県立橿原考古学研究所附属博物館

図12　埴輪　鷹匠　群馬県佐波郡境町　高74.5cm　古墳後期　大和文華館

図13　埴輪　琴を弾く男子　群馬県前橋市朝倉遺跡　高72.6cm　古墳後期　相川考古館

図14　埴輪　見返りの鹿　島根県松江市平所遺跡　高92.0cm　6世紀　島根県教育委員会

図15　装飾付脚付子持壺（須恵器）　兵庫県龍野市西宮山古墳　高37.4cm　6世紀　京都国立博物館

図16　竹原古墳壁画　福岡県鞍手郡若宮町　高140cm（奥壁鏡石）　6世紀後半　写真／九州歴史資料館

図17　チブサン古墳　熊本県山鹿市　6世紀　山鹿市教育委員会

第3章 飛鳥・白鳳美術——東アジア仏教美術の受容

図1　菩薩立像　銅造　像高33.1cm　3～4世紀　藤井斉成会有鄰館

図2　如来立像　山東省青州市龍興寺址出土　石灰岩・彩色・金　像高156.0cm　6世紀（北斉）　青州市博物館

図3　中国の石窟寺院　佛教史学会編『仏教史研究ハンドブック』（法藏館，2017年）をもとに著者作成.

図4　伽藍配置図

図5　飛鳥大仏（釈迦如来像）　止利仏師作　銅造　像高275.2cm　609年　飛鳥寺（安居院）　撮影／井上博道

図6　古代出雲大社本殿復元図　大林組プロジェクトチーム『よみがえる古代　大建設時代——巨大建造物を復元する』（東京書籍，2002年）279-81頁

図7　釈迦三尊像　止利仏師作　銅造・鍍金　像高87.5cm（中尊），92.3cm（左脇侍），93.9cm（右脇侍）　623年　法隆寺金堂　写真／便利堂

図8　観音菩薩立像（救世観音）　木造・箔押　像高179.9cm　7世紀前半　法隆寺夢殿　写真／奈良国立博物館

図9　観音菩薩立像（救世観音）　上半身部分　撮影／土門拳　写真／土門拳記念館

図10　観音菩薩立像（百済観音）　木造・彩色　像高210.9cm　7世紀中頃　法隆寺　写真／奈良国立博物館

図11　弥勒菩薩半跏像（宝冠弥勒）　木造・漆箔　像高123.2cm　7世紀前半　広隆寺　写真／飛鳥園

人名索引

斜体（イタリック体）の数字は，図版掲載ページを示す．

作品名・事項索引

斜体（イタリック体）の数字は，図版掲載ページを示す.

著者略歴

1932年　愛知県生まれ.
1961年　東京大学大学院博士課程中退（美術史専攻）.
　　　　東京国立文化財研究所美術部技官，東北大学
　　　　文学部教授，東京大学文学部教授，国立国際
　　　　日本文化研究センター教授，千葉市美術館館
　　　　長，多摩美術大学学長などを歴任.
現　在　東京大学・多摩美術大学名誉教授.

主要著書

『奇想の系譜』（1970年，美術出版社；新版1988年，
　ぺりかん社；2004年，ちくま学芸文庫）
『若冲』（1974年，美術出版社；2015年，講談社学術文庫）
『奇想の図譜』（1989年，平凡社；2005年，ちくま学芸
　文庫）
『日本美術の表情』（1986年，角川書店）
『岩波 日本美術の流れ7 日本美術の見方』（1992年，
　岩波書店）
『遊戯する神仏たち』（2000年，角川書店）
『日本美術の発見者たち』（共著，2003年，東京大学出
　版会）
『浮世絵ギャラリー3 北斎の奇想』（2005年，小学館）
『ギョッとする江戸の絵画』（2010年，羽鳥書店）
『辻惟雄集』全6巻（2013-14年，岩波書店）
『十八世紀京都画壇』（2019年，講談社選書メチエ）
『よみがえる天才1 伊藤若冲』（2020年,ちくまプリマー
　新書）

日本美術の歴史　補訂版

　　　　2005年12月9日　初　版第1刷
　　　　2021年4月26日　補訂版第1刷
　　　　2022年8月1日　補訂版第2刷
　　　　　［検印廃止］

著　者　辻　　惟　雄

装　丁　横尾忠則

発行所　一般財団法人　東京大学出版会

代表者　吉見俊哉

　　　　153-0041 東京都目黒区駒場4-5-29
　　　　電話 03-6407-1069
　　　　振替 00160-6-59964
印刷所　株式会社精興社
製本所　牧製本印刷株式会社

著者	書名	判型	価格
浅野秀剛著	菱川師宣と浮世絵の黎明	A5	五八〇〇円
今橋理子著	秋田蘭画の近代 小田野直武「不忍池図」を読む	A5	六五〇〇円
今橋理子著	兎とかたちの日本文化	A5	二八〇〇円
玉蟲敏子著	俵屋宗達 金銀の〈かざり〉の系譜	A5	七四〇〇円
三浦篤著	まなざしのレッスン 1 西洋伝統絵画 2 西洋近現代絵画	A5 A5	二五〇〇円 二七〇〇円
佐藤康宏著	若冲の世紀 十八世紀日本絵画史研究	A5	一三〇〇〇円
山口晃画	山口晃作品集	B5	二八〇〇円

ここに表示された価格は本体価格です．ご購入の
際には消費税が加算されますのでご了承下さい．